從王羲之到王靜芝

FROM
WANG XIZHI
TO
WANG JINGZHI

帖學傳統中的
典範書學體系

郭 晉銓——著
CHIN-CHUAN KUO

目次

目次

第一章　緒論

本章說明本書的研究緣起，旨在建構一套以特定觀念為主軸的書學體系，試圖提出一個有別於無所不包的書學史論著。王羲之書風經歷代的推崇、臨摹與傳播，形成書法史上歷久不衰的書學傳統。唐宋到清代前期的書法史，就幾乎是以學習王羲之為主的帖學史，進而形成難以動搖的傳統，此即本書所謂的「帖學傳統」，而承襲王羲之系統所具代表性的書家，也就自有其書史上難以動搖的典範意義。本書所探討的內容，也就是這些具有典範意義的書法家，透過他們的書學觀，筆者將提出他們在書學史上的影響力與典範性。

第一節　研究緣起

書法史的論述與研究在二十世紀八〇年代中後期漸漸學科化，並常藉由西方哲學、史學、美學等學科讓傳統書法理論的論述更加完善。1 書史論著大致可以分為兩類：一類是以作品為主，偏重於探討書法線條、型態、風格等視覺上的藝術性，介紹歷代書法家的「書法史」即屬於此類，例如朱仁夫《中國古代書法史》2、張光賓《中國書法史》3……等；另一類則是以論點為主，探討歷史上關於書法學習、創作、美感等觀念，闡述書法各種觀點的「書論史」則屬於此類，例如王鎮遠《中國書法理論史》4、陳方既《中國書法美學思想史》5……等。以作品為主的書法史可以流暢介紹歷代書法風格，讓讀者清楚每個時期的作家與作品；以論點為主的書論史

1 姜壽田認為當二十世紀九〇年代初，書法理論學界倡導書法學科建構時，書法作為學科已經落後史學、哲學、美術學、文藝學等諸多人文學科半個世紀之久。因此書法學學科相對於史學、哲學、美術學、文藝學等學科就具有典型的新學特徵，而二十世紀八〇年代書法理論崛起之際，也是藉助西學完成了書法理論的現代啟蒙。詳見姜壽田：〈關於書法史寫作模式的建構與反思——兼論《中國書法史繹》的書法史學範式轉換〉，收入《書法研究》（上海：上海書畫出版社，二〇一六），第一期（復刊號），頁七十二。

2 朱仁夫：《中國古代書法史》，臺北：淑馨出版社，一九九四。

3 張光賓：《中國書法史》，臺北：臺灣商務印書館，一九九四。

4 王鎮遠：《中國書法理論史》，合肥：黃山書社，一九九〇。

5 陳方既：《中國書法美學思想史》，鄭州：河南美術出版社，二〇〇九。

可以闡述歷代書學家的觀點，讓讀者理解每個時期不同書家的審美思維。然而它們共同的局限就

是：容納的書學家越多，就越不容易深入的分析與探討；反之，若要深入的分析與探討，則無法

容納太多的書家。廣度與深度該如何取捨？如何平衡？一直是書史撰寫的課題。

本書以書學觀點的分析為主軸，因此在範疇上屬於書論史，目前已出版的書論史，或是各類

以書法、書論為名的風格史、思想史、美學史，都是盡可能全面介紹史上書學家所提出的觀點，

但內容上就勢必壓縮深入探討的空間，而沒有觀念上的建構。雖然也有針對書法理論作深入分析

或進行詳細考證者，但基本上難免以結集的型態出版，並非預先在同一體系的架構下進行撰述，

少了系統性的邏輯與思維。於是筆者在取得博士學位後，就不斷思考如何建構一套以特定觀念為

主軸的書學體系，試圖提出一個有別於無所不包的書學論著。首先，筆者以「帖學」為範圍，

就時間上來說，可以從探討王羲之（三〇三|三六一）開始，避免書學史的無限上溯；就性質而

言，「帖學」與「碑學」分屬不同的審美思維，要建構系統性的論述勢必有所區隔。再者，選擇

具有相通觀念的書學家，分析其書學思想，提出個別的特殊性與典範意義。

一部系統性的書法史論著並非無所不包，而是在觀念上是否進行了分析與建構。筆者以「從

王羲之到王靜芝——帖學傳統中的典範書學體系」為題，主標題「從王羲之到王靜芝」是一個

「時間軸」的概念，僅選擇了史上八位書法家，分析他們的書學思想，提出他們觀念上的系統

性，也就是副標題所謂的「帖學傳統中的典範書學體系」。在「帖學」議題的架構中，筆者先以

單篇論文形式發表於各大學術期刊，按照發表時間，羅列於下…

一、〈王靜芝的「帖學」思維〉，《輔仁國文學報》第四十期，二〇一五年四月，頁一五三一一七六。

二、〈帖學傳統在近現代書法史上的典範意義〉，《淡江中文學報》第三十三期，二〇一五年十二月，頁一四七一一六七。

三、〈趙孟頫書學在帖學傳統中的典範意義〉，《東吳中文學報》第三十一期，二〇一六年五月，頁一三七一一五八。

四、〈董其昌的尚意書學——從董其昌對趙孟頫的評述談起〉，《東吳中文學報》第三十二期，二〇一六年十一月，頁五十七一七十八。

五、〈論《新帖學論綱》對沈尹默書學的批判——兼論沈尹默所重構的帖學文化〉，《文與哲》第三十期，頁二一一一二三四。

六、〈孫過庭《書譜》「兼通」思想中的「尚法」本質〉，《東華漢學》第二十六期，二〇一七年十二月，頁三十一一六十四。

這六篇論文所刊登的學報都有客觀的匿名審查機制，在審查委員嚴謹評核下，讓筆者獲取更多的專業建議來進行修正，筆者由衷感謝。然而以這些論文為基礎，要擴充成一本學術性專書，除了還要增加許多篇幅，也必須在行文上有所連貫，打破各篇獨立的格局。因此在結構上，筆者不會完全按照原有的行文與標題，而是重新進行整合，作適度的刪增與修改，另外再加上八萬字左右的篇幅，讓本書成為約十七萬字的書法理論專書。各篇章的標題也緊扣主題，除了第一章

「緒論」與第十章「結論」之外，其他章節分別是：第二章「王羲之書學的典範性——『意』的審美特質與開展」、第三章「兼通思想的繼承——孫過庭〈書譜〉的尚法本質」、第四章「批評意識的範型——米芾抑唐崇晉的審美思維」、第五章「古法精神的再現——趙孟頫書學的規範力量」、第六章「由『形』到『神』的尚意書學——董其昌求『淡』的尚意書學」、第七章「以晉為宗的品鑑論——王文治的書風分派與『品韻』格調」、第八章「晉人筆法的再詮釋——沈尹默所重構的帖學文化與《新帖學論綱》的反思」以及第九章「帖學傳統的時代意義——王靜芝抑碑崇帖的審美取向」等篇章，筆者透過各章節的呈現來整合上述期刊論文，以期提出更深入的書學論述。

第二節　「帖學傳統」的範圍與意義

書法史上有「北碑」與「南帖」的論述，多以清代阮元（一七六四—一八四九）的〈南北書派論〉和〈北碑南帖論〉為框架，[6]阮元將書風分為南、北兩派，南派江左風流，疏放妍妙，長

6　阮元說：「然歐、褚諸賢，本出北派，洎唐永徽以後，直至開成，碑版、石經尚沿北派餘風焉。南派乃江左風流，疏放妍妙，長於啟牘，減筆至不可識。而篆隸遺法，東晉已多改變，無論宋、齊矣。北派則是中原古法，拘謹拙

於尺牘，而所謂的「減筆至不可識」則是指筆畫減省至極的草書；北派是中原古法，拘謹拙陋，長於碑榜，以端整的楷書為主。於是在書法風格的論述上，就有所謂的「碑派書風」與「帖派書風」。「碑派書風」也就是所謂的「金石書風」，是指書法結體、筆法皆流露金石碑刻銘鑄、刊刻的風格，線條較為拙澀、頓挫。[7] 一般而言，「碑派書風」的書家們自然多致力於古文、篆、隸、魏碑等書體，以樸拙的筆力表現金石文字，即使是行、草書的創作，也多帶有強烈的拙澀感，與流暢的「帖派書風」相較，不易出現連筆不絕的狂草、連綿草。「帖派書風」即所謂的「尺牘書風」，這是南朝時期在尺牘往來、互為爭勝的風氣下所衍生的書風。[8] 除了時代精神與美感的影響外，由於手札形式的書寫，大多以流暢妍美的行草書為主，即使是楷書，也完全相對於金石書法的陽剛樸拙。自王羲之的巨大成就後，「帖派書風」就一直是中國書法的主流，自晚明出現「尚奇」的審美觀，「金石書風」才展露於書法創作裡。[9] 到了清代中後期，「金石書風」大盛，以致跟傳統的「帖派書風」分庭抗禮。但許多書家依然以王羲之書法為依歸，即使是

7 關於「金石書風」，可參閱郭晉銓：《沉鬱頓挫──臺靜農書藝境界》（臺北：新銳文創，二〇一二），頁八四─九九。

8 關於「尺牘爭勝」，詳見王元軍：《六朝書法與文化》（上海：上海書畫出版社，二〇〇二），頁二十一─二十四。

9 關於「尚奇」的審美觀及其影響，詳見白謙慎：《傅山的世界──十七世紀中國書法的嬗變》（北京：生活‧讀書‧新知出版社，二〇〇六），頁十四─二十五。

陋，長於碑榜。」清‧阮元：〈南北書派論〉，收入華正人編：《歷代書法論文選》（臺北：華正書局，一九七），頁五八七。

碑派書家，早期也在傳統書學觀念的影響下多致力臨習王羲之。

就形質上來說，先書後刻於立石者為「碑」；書於帛上者為「帖」。然而在書法史的嬗遞中，由於「碑」與「帖」書寫方式的差異性，造就了迥然不同的線條風格，其意義與內涵也越益豐富，因此在書法史的論述上，就有了「碑」與「帖」的概念。大抵而言，崇「帖」和崇「碑」這兩路截然不同的書藝風格，是到了清代才明顯確立，而正式以「碑學」和「帖學」為名稱來概括這兩種書學體系和創作流派者，則是到清末康有為（一八五八—一九二七）的《廣藝舟雙楫》才提出來。要解釋「碑學」和「帖學」所涵蓋的內涵，可以有諸多面的思辯與探討。簡單說來，書法史上所謂的「碑學」，指重視漢、魏、南北朝碑版刻的書法史觀、審美主張以及主要以碑刻為取法對象的創作風格；而「帖學」指的是宋、元以來形成的崇尚王羲之、王獻之（三四四—三八六）以及屬於二王系統的唐、宋諸大家書風的書法史觀、審美理論及以晉、唐以來的名家墨跡、法帖為取法對象的創作風格。就時間上來說，「碑學」觀念的出現要比「帖學」晚的多，至少是清代中期經過阮元、包世臣（一七七五—一八五五）等尊碑觀念的推動才興盛起來的。在此之前，「帖學」一直是書法史上的主流，清代以後才與「碑學」成為書法藝術的兩種截然不同的創作思維。[10]

王羲之書風經歷代的推崇、臨摹與傳播，形成書法史上歷久不衰的書學傳統。導致此傳統

10 本段關於「碑」與「帖」的知識，乃筆者查閱自劉恒：《中國書法史——清代卷》（南京：江蘇教育出版社，一九九九），頁一—一四。

的形成，除了在唐代經過太宗大力提倡，使王羲之在書史上有了不可撼動的地位之外，也有多種王羲之法書刻本流傳；在北宋淳化年間，翰林侍書王著（約九二八—九六九）所編刻的《淳化閣帖》，將內府所藏歷代墨跡刊刻下來，王羲之書跡便透過刻本的形式成為歷代文人的帖學典範。11 因此唐宋以來到清代前期的書法史，就幾乎是以學習王羲之為主軸的帖學史，這也形成一個難以動搖的傳統，也就是本書所謂的「帖學傳統」；而承襲王羲之系統所具代表性的書家，也就自有其書史上難以動搖的典範意義。白謙慎對這書史上的傳統有精準說法：

中國書法發展到魏晉南北朝時期已基本成熟。王羲之的出現，具有劃時代的意義。作為那個時代書法藝術的代表，王羲之不僅留下了傳世傑作，更重要的是，在書法史上逐漸形成一個相當穩定的、以他的書法為最高理想模式的參照系，影響著後來的書法實踐。12

11 《淳化閣帖》刻於宋太宗淳化三年（西元九九二年），共十卷，全稱《淳化秘閣法帖》，簡稱《閣帖》，是一部年代久遠的大型叢帖。保存漢、魏、兩晉、南北朝、隋、唐各朝法書，尤其是王羲之、王獻之之法書最為豐富。關於《閣帖》的考釋與流傳，詳見何碧琪：〈佛利爾本《淳化閣帖》及其系統研考〉，《國立臺灣大學美術史研究集刊》第二十期，二〇〇六年三月，頁十九—六十一；以及〈國立故宮博物院藏「淳化祖帖」研究〉，《故宮學術季刊》第二十一卷第四期，二〇〇四年，頁五十七—一一〇。

12 白謙慎：〈關於現代書法三人談：「欲變而不知變」〉，收入《二十世紀書法研究叢書——當代對話篇》（上海：上海書畫出版社，二〇〇〇），頁四十七。

然而在這以王羲之為最高理想模式的「參照系」中，也不乏試圖走出新意的書法家，例如臺靜農在〈書道由唐入宋的樞紐人物楊凝式〉文中所提到的唐代顏真卿（七〇九－七八四）、五代楊凝式（八七三－九五四）、宋代蘇軾（一〇三七－一一〇一）與黃庭堅（一〇四五－一一〇五）等人，他們都能「自出新意」，試圖不囿於二王的書學美感。13 但是整體說來，他們的「新意」仍然是被歸類在帖學系統中，甚至在整個書法史上，可說是帖學傳統的中堅份子。在近、現代書法史上，15「帖學」普及後，書法史觀大異於傳統，「帖學」不再是獨尊局面，而是與「碑學」互有消長。14 在清末「碑學」歷經書家們不斷的嘗試與實踐，碑、帖逐漸從對立走向融合。然而在尋求融合的過程中，不少書家也會為求創意而忽略傳統所留下的典範意義，再加上西方藝術思潮的衝擊，許多改革派書家努力將中國傳統書學與西方現代藝術結合，將所謂的

13 臺靜農〈書道由唐入宋的樞紐人物楊凝式〉：「凝式書之所以能影響於北宋第一等人物者，就是能自出刱意。二王之後，多少人膜拜於二王的神座前爬不起來，顏魯公卻能走出廟門白家開山，這便是蘇（東坡）、黃（山谷）所以推尊魯公的原因；楊凝式又從魯公廟門走出自家開山，這又是蘇、黃之所以推尊楊凝式的原因。一如魯公之於二王、楊凝式之於魯公。」詳見《靜農論文集》（臺北：聯經出版社，一九八九），頁三一〇。

14 簡月娟指出：唐代的歐、虞、褚、薛、顏、柳；北宋的蘇、黃、米、蔡；元代的趙孟頫與明代的董其昌等，書法史等同於這些承襲二王系統的貴族朝臣所構成的名家經典史。詳見簡月娟：〈經典的建構與轉型──書法史觀再脈絡化〉，《中華書道》，二〇一二年二月，頁四。

15 筆者指稱書法史上的近代與現代，與文學史領域的斷代指標並不相同，而是以清末碑學大盛之後的書法演壇為主，時間斷代上大致為十九世紀末到二十世紀末。

「現代性」甚至「後現代性」的藝術思維強制納入古典書學體系。這樣的結果，就容易將書法藝術導向一味的求新求變，卻忽視傳統書學底蘊的層次。正如龔鵬程所言：「現代藝術式的實驗書法，又不僅脫離了文人傳統，也試著脫離文字，以線條、色塊、造型、創意為說。」[16]整體說來，自從碑學盛行之後，書法就萌生了許多創新風格，一直延續到現代書法的改革思維。本書的研究目的，即試圖提出「帖學傳統」（即白謙慎所言的「以王羲之為最理想模式的參照系」）[17]歷久不衰的經典性與不可或缺的規範意義。

第三節　「典範書學」的界定

「帖學傳統」中，有一個相當重要的審美指標，就是王羲之書風。然而歷史上以王羲之為書藝典範的書法家何其多？在論述上該如何取捨？筆者在理論上試圖提出一個書學體系，體系中

16 關於所謂的「現代性」與「後現代性」的書法創作思維，可參閱郭晉銓：〈論中國書法「現代」與「後現代」的跨界思維與立論侷限〉，《北市大語文學報》第十六期，二〇一七年六月，頁七十五—九十二。

17 龔鵬程：〈重振文人書法〉，《中國文化報·美術周刊》，二〇〇八年九月十八日。

的書法家無論在作品與觀點的陳述上，都具備鮮明的「時代性」與「典範性」。所謂的「時代性」，就是其創作與理論都明顯尊崇王羲之，並對後世造成深遠的影響，成為「帖學傳統」崇王的穩定力量。本書中，筆者要探討八位書法家書學觀點的典範性，除了王羲之以外，分別是唐代孫過庭（約六三八一六八八）、宋代米芾（一〇五一一一一〇七）、元代趙孟頫（一二五四一一三二二）、明代董其昌（一五五五一一六三六）、清代王文治（一七三〇一一八〇二）、現代的沈尹默（一八八三一一九七一）與王靜芝（一九一六一二〇〇二）。這些書法家有幾個共通點：第一，他們都有造詣非凡的書法墨跡傳世，是歷史上各時期深具代表性的書法家；第二，他們所提出的論點，都是為了矯正當時已僵化、不合宜或他們所不認同的書學觀念。綜上所言，筆者將這幾位書法家的書學論述視為「帖學傳統」中具有鮮明典範性的著作，並將他們視為同一體系。

至於「書學」一詞，在古代已大量引用，根據陳志平《書學史料學》的歸納，共有七種涵義：第一，是指讀書學文，包括書寫；第二，是指《尚書》之學；第三，是指官方設置的機構；第四，是指學書有成，精通八法，略同於書法；第五，是指六書之學、字學、刻符摹印；第六，是指對書家和書法作品及相關問題的理論研究；第七，對書寫實踐及相關理論的總概括。[18] 基本

上，現代所謂的「書學」，大概就是最後兩種涵義，可以包含創作實踐、理論研究與書法相關論題，範圍廣泛。本書所論述的八位書家，他們在書法上的成就並包括了「書藝」與「書論」，因此筆者以「書學」指稱，才不致有所偏頗。只是本書的重點並非在書法作品線條的分析，因此不會聚焦於書家們的書法藝術上，但會針對後世對他們在書法造詣上的評論來加以闡述。換言之，本書所探究的文獻，除了書家自己的「書論」之外，還有他人對其「書藝」所作的評論，因此筆者認為以「書學」來指涉最為恰當，也才有所謂「典範書學」的名稱與範疇。然而，這並不代表其他書學家的論點不重要，像是唐代張懷瓘（生卒不詳，約開元年間七一三—七四一人）、宋代朱長文（一○三九—一○九八）、姜夔（約一一六三—一二○三）、明代豐坊（一四九二—一五六三）、項穆（約一五五○—一六○○）、清代劉熙載（一八一三—一八八一）……等，都是非常出色的書論家，然而他們在書法藝術上的造詣與影響力卻遠不如理論著作，因此不符合本書所謂的「典範書學」。

除了對「典範書學」的界定之外，筆者要特別說明的是：在「典範書學」各家的論述中，往往充斥著「法」與「意」的辯證與互涉。明代董其昌曾說：「晉人書取韻，唐人書取法，宋人書取意。」[19] 後來清人梁巘（一七一○—一七八八）在《評書帖》中也依此論，提出：「晉尚韻、唐尚法、宋尚意、元明尚態。」[20] 基本上，一個時代的書風走向是難以用單一面向來蓋括的，更

[19] 明・董其昌：《容臺集》（臺北：國立中央圖書館，一九六八），第四冊，別集，卷四，〈書品〉，頁一八九○。

[20] 清・梁巘：《評書帖》，收入華正人編：《歷代書法論文選》（臺北：華正書局，一九九七），頁五三七。

何況是一個字？但是董其昌的論調，確實以最簡明的觀念，試圖去勾勒書法史的輪廓，這也讓後世（包括現代）不少書論家用後設的視角去探討何為「韻」、「法」、「意」，甚至是「態」？

根據朱惠良的研究，真正環繞在書法史上的辯證，其實是「法」與「意」：「歷來臨古必以『神』與『形』或『意』與『法』為討論重心，『神』與『意』是書跡抽象之內在，可用言語文字且超越言語文字所能描述之範疇；『形』與『法』是書跡具象之外在，易於模仿，難以掌握，敘述其形象結構並歸納成種種法則。」21「法」指得是外在客體的規範、形質，「意」指得是內在主體的精神、情性。董其昌和梁巘所提出的是一個相當概略的輪廓，但事實上，每個書法家在書學觀念上，對「法」與「意」的取向或內容是明顯不同的。在筆者所指涉的「典範書學」中，從王羲之開始，一直到王靜芝，他們的書學思想往往涵蓋了「法」、「意」的辯證，筆者也都將提出來討論。

首先，筆者論述王羲之的典範性。歷史上有許多題名王羲之所撰的書論文章，例如〈自論書〉、〈筆陣圖〉、〈題筆陣圖後〉、〈筆勢論〉、〈書論〉、〈用筆賦〉、〈記白雲先生書訣〉等，〈自論書〉收入《全晉文》，其中部分文字被南朝宋虞龢〈論書表〉和唐代孫過庭〈書譜〉所引用，只是文字略有不同，唐代張彥遠《法書要錄》與清代《佩文齋書畫譜》卷五均有收入。此篇是相傳王羲之書論中見於《全晉文》的，因此較為可信。另外在《全晉文》中，亦收有

21 朱惠良：〈台北故宮所藏董其昌法書研究〉，收入《董其昌研究文集》（上海：上海書畫出版社，一九九八），頁七八四。

若干條王羲之書法相關言論，雖然片面瑣碎，卻有助於理解王羲之書法的基本思維。此外，關於這些舊題王羲之的撰的書論，是觀察六朝到唐初書學觀點的重要文獻，對於後世書論有不少啟發，對王羲之典範地位的確立也有一定影響力。本章從王羲之相關書論中的「意」談起，輔以「韻」和「神」的闡述，接著說明「意」在不同語境下求「變」的共性，無論是「字字意別」、「意在筆前」，或是「點畫之間皆有意」，都是為了體現一種「變」的創作模式或態度。最後，筆者說明王羲之書法作為書學傳統中的主要脈絡，其「變」與「不變」的範式與經典性。

第二位要探討的是孫過庭，他留下了一篇文書並茂的〈書譜〉，通篇以精湛的草書撰寫，唐人呂總（生卒年不詳）〈續書評〉列唐人草書十二家，將孫氏列於其中，並稱其「丹崖絕壑，筆勢堅勁」[22]，道出孫氏草書的線條風格與力度；而宋代米芾更說：「孫過庭草書書譜，甚有右軍法，作字落腳差近前而直，此乃過庭法。凡世稱右軍書有此等字皆孫筆也。」[23] 這段話將〈書譜〉的藝術成就提升至直承二王的地位。這三千多言所承載的內容不僅總結、拓寬了漢魏到唐初諸多書學觀點，其所論述的發展論、書體論、風格論……等，亦皆為後世書論家不斷探討與吸收。

第三位要探討的是米芾，他將自己的書齋取名為「寶晉齋」，並認為「草書若不入晉人格

22 唐‧呂總：〈續書評〉，收入崔爾平編：《歷代書法論文選續編》（上海：上海書畫出版社，二〇〇三），頁三十四。

23 宋‧米芾：《書史》（鄭州：中州古籍出版社，二〇一三），頁一七三。

轍，徒成下品」[24]，可見晉人書風成為米芾後來最主要的審美指標，表現出與前期學唐人書風時，所不曾感知的美學經驗。因此，米芾在書法史上的地位與評價，往往體現於其對晉人書風的傳承，《宣和書譜》說他「書學義之」；元代趙孟頫說他「力欲追晉人絕軌」[25]；董其昌則說他「直奪晉人之神」[26]，看來歷代書評多將其書視為二王、晉人之傳。米芾書學相關見聞與評述多收錄於《寶章待訪錄》、《海嶽名言》、《書史》。《寶章待訪錄》約八十則札記，記述其所見當時士大夫所藏之晉、唐墨跡；《海嶽名言》共二十六則札記，該書篇幅不長，卻有許多驚人之語，讓後世書學家充滿反思。至於《書史》，其內容十分豐富，該書所記墨跡大致涵括了《寶章待訪錄》所載，並且解說較為全面，充分體現出米芾在書法方面的鑑賞、收藏、考證、理論等種種知識。雖然米芾的書法理論並不是系統性著作，然其書學論點與臨摹、創作等觀念，仕往成為後世論書的評價準則與典範。

　第四位要探討的是趙孟頫，他的書學淵源十分廣博，但終究是以二王書風為主流，或者嚴格說來，是以王義之書法為最終極的理想。趙孟頫身處「尚意」書風末流的時代，在復古思潮逐漸普及的過程中，他力振王義之書學，清代王澍云：「書至蘇、米四家，晉、唐遺法抉破盡矣。趙王孫子昂始為振其墜緒，而於蘭亭得之尤深。」又說：「書法由唐入宋，魏晉風流漸就漸薄，至

24 詳見馬宗霍：《書林藻鑑》（臺北：臺灣商務印書館，一九八二），頁二二七—二二九。

25 宋·米芾：〈草聖帖〉，收入《書跡名品叢刊》（東京：二玄社，二〇〇一），第二十卷，頁一六〇。

26 同上註。

趙子昂始力振之。」[27] 馬宗霍也說：「元之有趙吳興，亦猶晉之右軍，唐之魯公，皆所謂主盟壇坫者。」[28] 透過對王羲之典範性的重構，成功扭轉普世書風的方向，這正是他的特殊性所在。趙孟頫的書學觀點，可以從〈閣帖跋〉、〈臨右軍樂毅論帖跋〉、〈定武蘭亭跋〉、〈劉孟質文集序〉、〈論書〉、〈題東坡書醉翁亭記〉……等題跋、雜文歸納出來。

第五位要探討的是董其昌，他的書風常被史家認為是碑學興起之前，帖學傳統中的最後一位集大成者，其書學歷程早期不離傳統二王，中期博覽諸家，以懷素、顏真卿、楊凝式、米芾為依歸，個人風格逐漸形成，晚年融諸家為一體，質任自然、生秀雅淡。[29] 其書學理念卻又充斥許多別於傳統的論述，無論是創作、筆法、史觀各方面都有嶄新觀點，這些創新思維被後世書家不斷討論著。董其昌的書學論點往往會有一個「負面」的對照樣本——趙孟頫，無論是闡述創作觀念、臨摹方法，乃至於對書法史觀演嬗的思維，董其昌都將趙孟頫作為失敗的例子（而自己則是成功的例子）。董其昌在「淡」的指導原則下，以「離形」來要求自己，而「離形」卻非「無形」，就是希望能在形的「離」、「合」之間尋求自我之「神」。其書論見於《容臺集》，該書

27 清・王澍：《虛舟題跋》，收入崔爾平編：《歷代書法論文選續編》（上海：上海書畫出版社，一九九三），頁六六二。

28 馬宗霍：《書林藻鑑》（臺北：臺灣商務印書館，一九八二），頁二五六。

29 朱惠良：〈台北故宮所藏董其昌法書研究〉，收入《董其昌研究文集》（上海：上海書畫出版社，一九九八），頁七七三。

為董氏長孫董庭所編，前有陳繼儒作序，分為《容臺詩集》、《容臺文集》與《容臺別集》，董其昌的書法觀點，多數集中於《別集》裡。

第六位要探討的是王文治，他在清代碑學逐漸興起與普及時，仍然堅持對帖學書風的創作路數，其書法論述集中於《快雨堂題跋》。王文治以晉人為宗，晉人之中又以王羲之為尊，他將王羲之以下分為兩派，一派為王獻之，一派為智永。王獻之一派包括歐陽詢、褚遂良、李邕、顏真卿、蘇軾、米芾等；而智永一派則包括虞世南、蔡襄等，而這兩派以董其昌為集大成者，理由在於董其昌體現了一種「變」的特質。此外，他以「如來禪」、「菩薩禪」、「祖師禪」來比喻晉人（或王羲之）、唐人、宋人的三種書法境界，觀念特殊。最後，王文治的論述中常常提到「品韻」，「品」與「韻」可以分開解釋，代表等級與格調的兩種範疇，體現王文治獨到的品鑑思維。

第七位要探討的是沈尹默，他在一片崇尚碑學的風氣中，致力於帖學書風的推動，與馬公愚、潘伯鷹、白蕉等書家，相繼聚集上海，他們一致推崇二王書風（尤其是王羲之）為書法創作的美感指標，形成一股帖學復興的風潮。到了二十一世紀初，書學家陳振濂發表了《新帖學論綱》，論綱中肯定了沈尹默在當時提倡帖學有「撥亂反正」的功業，但也在闡述歷代刻帖籠罩下的諸多問題與誤解時，對沈尹默提出了許多批判。筆者透過沈尹默書論的比對與分析，一方面回應陳振濂在《新帖學論綱》中對沈氏的批判，還原沈尹默的論點，另一方面也藉此闡發沈氏書論

對當代書學的啟示。沈尹默的書學著作後來集結為《論書叢稿》[30]，內容包含四大部分，第一是「專論」，有〈書法論〉、〈歷代名家書學經驗談輯要釋義〉、〈二王法書管窺〉三篇書法論述；第二是「雜說」，有〈談書法〉、〈書法漫談〉、〈學書叢話〉......等十八篇漫談式的論書散文；第三是「序跋」，共有二十八篇對歷代碑帖的序跋文.；第四是「論書詩詞」，收錄了作者多首五古、七古、五律、七律、七絕、長短句等論書詩詞。此外，《論書叢稿》中部分篇章，亦散見於《書法論叢》[31]、《學書有法：沈尹默講書法》[32]、《書法論》[33]......等著作。

第八位要探討的是王靜芝，他不僅是知名書法家，也是藝文界、學術界少有的通才，詩畫、戲劇、國學......造詣精深，不但著作豐富，也多次獲得國家級藝文獎項。書法方面，王靜芝宗法王羲之，曾以啟功（一九一二—二〇〇五）為師，向他學習書法、繪畫.；抗戰時期到了重慶，又拜識沈尹默（一八八三—一九七一），書風與書學觀念受其影響更多。王靜芝的書學著作以《書法漫談》[34]為主，此作內容共分十五章，都是王靜芝闡述書法學習與審美的觀念。自清代以來，書家們不斷對「碑派」和「帖派」書風之間進行討論與辯證，立場也不斷在對立與融合間尋找不同於傳統的創作路線。甚至到後來加入了更多視覺效果走出了所謂「現代書法」、「前衛書法」

30 沈尹默：《論書叢稿》，臺北：華正書局，一九八九。

31 沈尹默：《書法論叢》，臺北：華正書局，一九八三。

32 沈尹默：《學書有法：沈尹默講書法》，北京：中華書局，二〇〇六。

33 沈尹默：《書法論》，上海：上海書畫出版社，二〇〇三。

34 王靜芝：《書法漫談》，臺北：臺灣書店，二〇〇〇。

等創作方式，相較之下，恪守帖學的創作路子，往往被視為傳統派、守舊派。但王靜芝卻仍然致力於「帖派書風」的創作理念，包括其崇尚帖學的觀念、對晉人書風的實踐、對行草書的審美、臨帖的取材以及對帖學傳統的繼承等，都與他的書風全面契合。

綜上所言，筆者提出的「典範書學」體系，打破了古代書家與現代書家的界線，因為「帖學傳統」的延續並沒有因時間的斷代而中止，反而在清末碑學普及後，更引起了書學家的反思，在一片求新求創變的創作氛圍下，成為矯正末流的指標。沈尹默、王靜芝正是在如此意識下提倡「帖學傳統」，沈尹默所面對的是碑學思潮下帖學的沉寂；而王靜芝所面對的是現代書法求新求變的氛圍下，傳統書風所面臨的挑戰。兩人都為帖學傳統盡了最大的努力，無論是書法藝術或書法理論，都是今日古典帖學的重要指標。

第四節　研究回顧

一、書論史

探討歷代書論的著作，許多是以書論史或接近書論史的型態來呈現。基本上書論史的撰寫導

向本不為處理書史上考證或觀念的問題，而是清楚闡述書論史上各家的觀點，只是在闡述的過程中，作者是否能有自己的見解或提出該書論在書學史上的意義，就成為內容深入與否的標準。以下筆者列出幾部講解清楚的書論史，雖然範圍廣大，但因為每位作者側重的面向並不相同，在探討同一篇書論時也有不同的視角，因此成為筆者理解歷代書論的參考著作。

首先是王鎮遠著的《中國書法理論史》[35]，是早期比較完整的書論史，從漢代到清代，介紹了超過一百三十位書論家的觀點，因為內容博雜，對於各家觀點的闡述也相對簡要。王鎮遠將歷代書論分為四個時期，魏晉南北朝是「自覺期」、隋唐五代是「成熟期」、宋元兩代是「發展與昇華期」、明清兩代是「繼承和求變期」，這也是該書的基本架構。綜觀本書，王鎮遠能夠精確點出各家書論的重點，是客觀理解歷代書論的基本著作。陳振濂主編的《中國書法批評史》[36]，是由姜壽田、薛龍春……等七位學者合著，因此每章的論述風格並不相同，但在闡述各時期的書法理論時，都會先以獨立的章節說明該時代的整體審美思維，相較於王鎮遠的《中國書法理論史》，《中國書法批評史》能側重觀念的遞嬗，整合各觀點間的脈絡，又由於是多人合著，每位作者能根據各自的專業提出較深入的看法。第三本是鄭曉華著的《古典書學淺探》[37]，與王鎮遠一樣將書論史分為四個時期，但範圍迥異，分別是先秦兩漢「創始期」、魏晉南北朝「發育

35　王鎮遠：《中國書法理論史》，合肥：黃山書社，一九九〇。

36　陳振濂編：《中國書法批評史》，杭州：中國美術學院出版社，一九九七。

37　鄭曉華：《古典書學淺探》，北京：社會科學文獻出版社，一九九九。

期」、唐宋「成熟期」、元明清「拓展期」，該著作的重點主要放在唐宋時期，全書共分六章，最多篇幅的第三、四章探討唐宋時期書學的發展與嬗變，而第二章與第六章則囊括唐宋之前和之後的書學，可以說本書將唐宋書學視為古典書學的嬗變；此外，本書第一章與第五章分析了古典書學理論的基本特色與基本結構，歸納了唐宋書學中的天人論、形神論，以及造型、興象、情性、表現等四大創作傾向，用一種學科的概念去闡述書學理論。相較於前述兩本書論，鄭曉華的論述範疇較為集中，尤其是第六章「古典書學理論的進一步深化與發展」，打破時代的排序，以「倫理派」、「表現派」、「隱逸派」……等主題去析論重要書學家的論點，著重在觀念演嬗的探討。第四本是陳方既著的《中國書法美學思想史》[38]，基本上與王鎮遠一樣分別闡述各時期書學家的觀點，但又能具有陳振濂編的《中國書法批評史》重視書學演嬗的特點，例如他將宋代蘇軾、黃庭堅、米芾視為一個群體，闡發他們書學觀點的共性與特點之後，又能夠闡述所受到他們影響的書學家；此外，該作也能歸納同一時代的不同美感，例如在闡述明代書學時以「帖學範圍內兩種美學思想激烈鬥爭的明代書法美學思想」為章名來探討不同的審美取向；就範圍而言，本書探討的書論家從古代跨到近現代，例如朱光潛、宗白華……等，不再局限於所謂的古代書論。另外一本以美學為名的著作是金學智《中國書法美學》[39]，本書分為五大編：第一是中國書法藝術的多質性，是探討書法藝術的總論，例如書法的

38 陳方既：《中國書法美學思想史》，鄭州：河南美術出版社，二〇〇九。

39 金學智：《中國書法美學》，江蘇：江蘇文藝出版社，一九九四。

形式美學或接受美學；第二是書法在藝術族群中的關係網絡，探討書法與其他藝術的關聯；第三是書藝風格美與鑑賞品評，談論各體書法與各時期的不同美感，此編比較特殊的是，金學智提出了「新二十四書品」，闡述二十四種書法風格與審美；第四是中國書法美學思想史概觀，此編與一般書論史一樣講述各時期不同書家的觀點，但內容相當精簡，算是概略的介紹；最後是附編，談論印章文化。金學智的《中國書法美學》結構宏偉，不僅僅有按時代來羅列的書論闡發，也能以主題的方式從各種視角來闡述歷代書論。除此之外，以「體系」為名的書學論著，目前最具代表性者為熊秉明《中國書法理論體系》[40]，該書將書法理論分為「喻物派」、「純造型美」、「緣情」、「倫理派」、「天然派」、「佛教與書法」等不同體系，其中在「純造型美」中，又以「理性派」和「感性派」來指涉書史上「法」與「意」觀念中的部分面向，同時也將趙孟頫與宋徽宗歸納在「唯美主義」。無論是否合理？熊秉明諸多的分類與分析確實為書史上的論述提供了不少創新思維。此外比較近期的書論著作，像是王世徵的《歷代書論名篇解析》[41]，雖然在時間範圍上也是傳統的從漢代到清代，但收錄書論並不算多，因此結構上較為精簡，此書的優點是作者擅長整合相關文獻，將所述書論的要點作清楚解說，又往往能提出自己的看法，讓讀者在閱讀上甚為流暢，迅速掌握歷代書論的核心觀點。另外還有幾本書論史著作，例如蕭元的《中國書

40 熊秉明：《中國書法理論體系》，北京：人民美術出版社，二〇一七。原版為臺北雄獅美術出版社一九九九年所出的版本。

41 王世徵：《歷代書論名篇解析》，北京：文物出版社，二〇一二。

法五千年：中國古代書法理論發展史》[42]，以及甘中流的《中國書法批評史》[43]，也都提供了歷代書論的多元理解。

上述書論著作大多在廣度上有所建樹，也讓書論研究的領域更加完整，而每位作者對書論史的建構也代表著不同史觀。在闡述某位書家書學觀點時，這些作者大多能帶入自己的見解，因此透過各家書論史的解讀，有助於書論研究者在探討某家書學時，得出不同視角的解析。

二、學術論文

要深入釐清書史上某種特定觀念時，就要有別於介紹性質的羅列，此部分就必須參酌具有問題意識或為建構特定觀念體系的研究著作，包括學位論文、期刊論文等。

在學位論文方面，以王羲之書學為典範展開論述，談論不同時期王羲之的典範性流轉的著作有數篇，無論是探究書論還是石刻墨跡，這些學術論文都讓王羲之的典範意義有更清楚的輪廓。[44]

[42] 蕭元：《中國書法五千年：中國古代書法理論發展史》，北京：東方出版社，二〇〇六。

[43] 甘中流：《中國書法批評史》，北京：人民美術出版社，二〇一四。

[44] 學位論文例如林聖鐘：《淳化閣帖王羲之草書研究》，臺北：臺灣藝術大學造型藝術研究所碩士論文，二〇〇六；吳蓁庭：《東晉王羲之書法自然美學的流變》，臺北：輔仁大學哲學研究所碩士論文，二〇〇七；吳政彥：《王羲之書法藝術研究——以現存王羲之名下之墨蹟為對象》，高雄：高雄師範大學中文研究所碩士論文，二〇〇八；莊千慧：《心慕與手追——中古時期王羲之書法接受研究》，臺南：成功大學中國文學研究所博士論文，二〇〇九；洪文雄：《唐宋時期對王羲之書法的理解與詮釋》，臺中：中興大學中國文學研究所碩士論文，二〇一四；鍾立心：《宋代法帖研究及其文獻考辨》，臺北：臺北大學中國文學研究所碩士論文，二〇一六。

其中深入解析的是莊千慧《心慕與手追——中古時期王羲之書法接受研究》（成功大學中國文學研究所博士論文，二〇〇九），以接受美學理論分析中古時期（作者界定為六朝、唐、宋時期）對王羲之書法的接受現象，並以孔恩的「典範」（paradigms）一詞取代「書聖」，將王羲之在歷史上的典範意義具體說明。作者從四個方向展開論述：首先是中古時期王羲之書跡被傳播的過程；接著分別從六朝、唐代、宋代時期王羲之書法的接受情況進行分析，以書跡傳播與書論文本兩個層面，將王羲之典範性在六朝的確立、在唐代的型塑，以及在宋代的再現，進行詳實的建構。另一本學位論文是洪文雄《唐宋時期對王羲之書法的理解與詮釋》（中興大學中國文學研究所博士論文，二〇一四），也是以孔恩的「典範論」來看待王羲之在書史上的地位，將唐宋時期書學家對王羲之書學的繼承與詮釋作一闡述，從初唐對王羲之書法的規範化開始探討，再到孫過庭、張懷瓘、蘇軾、黃庭堅、米芾、趙構……等對王羲之書學的理解與詮釋，逐步詳述與釐清。在期刊論文方面，有不少以王羲之為主軸的觀念史論述或考證，其中以王羲之典範性為思路的是高明一〈沒落的典範：「集王行書」在北宋的流傳與改變〉（二〇〇七）[45]，以石刻史料為研究對象，探討「集王行書」在北宋典範地位的流轉，作者表示典範的轉移象徵著對藝術的解釋權與影響力從帝王轉移到士大夫。另一篇以石刻史料闡述史觀演變的是盧慧紋〈唐至宋的六朝書史觀

[45] 高明一：〈沒落的典範：「集王行書」在北宋的流傳與改變〉，《國立臺灣大學美術史研究集刊》第二十三期，二〇〇七年九月，頁八十一—一一五。

之變：以王羲之《樂毅論》在宋代的摹刻及變貌為例〉（二〇一四）[46]，作者整理唐人與宋人對

王羲之、鍾繇的相異見解，釐清鍾、王歷史地位的變化消長，以〈樂毅論〉為主要材料，比較數

種唐臨本與宋刻本，探討宋人如何選汰，以落實他們的概念與見解。此外探討書法史觀的還有任

平〈從「蘭亭學」看書法史的闡述模式〉（二〇一三）[47]，勾勒出「蘭亭學」在歷代的興衰演

嬗，提出了所謂點評派、考據派、疑古派⋯⋯等不同的書法史觀，以及形式演嬗與精神歷程兩種

不同的闡述模式。

上述論文都以王羲之書學為主軸或涉及書學史觀建構，將歷代對王羲之書學的接受、解讀、

傳播等情形作一系列探討，對筆者有諸多啟發。就本書《從王羲之到王靜芝——帖學傳統中的典

範書學體系》的論述架構而言，也像上述著作一樣以王羲之書學為起點，然後分析後世書學家對

王羲之書學的繼承與創新，但是在範疇上並不相同。莊千慧與洪文雄的博士論文偏重在某一特定

時期對王羲之書學的接受與詮釋；高明一、盧慧紋與任平的期刊論文則是以王羲之的某一特定

的流傳為論述主軸。本書的研究範疇並非以時代或特定書跡為對象，而是透過筆者所界定的「典

範書學」，對孫過庭、米芾、趙孟頫、董其昌、王文治、沈尹默、王靜芝等書家的書學著作進行

分析與闡述，提出他們觀點在「帖學傳統」中的意義。

46 盧慧紋：〈唐至宋的六朝書史觀之變：以王羲之《樂毅論》在宋代的摹刻及變貌為例〉，《故宮學術季刊》，第三十一卷第三期，二〇一四年三月，頁一—五十六。

47 任平：〈從「蘭亭學」看書法史的闡述模式〉，《書畫藝術學刊》第十四期，二〇一三年七月，頁一—十二。

第二章　王羲之書學的典範性

——「意」的審美特質與開展

本章從王羲之相關書論中的「意」談起，就書論史的脈絡看來，「意」的概念長久影響著後世書學品評。筆者以「韻」和「神」的觀念來說明「意」的內涵，也同時關注各別語境下「意」的共性，因為「意」雖然有不同涵義，但彼此之間不會毫無關係；相反的，它們都是在同一個思路下所產生的審美觀點，即「變」。無論是「字字意別」、「意在筆前」，或是「點畫之間皆有意」，都是為了體現一種「變」的創作模式或態度。最後，筆者說明王羲之在書法史上的「變」與「不變」，即王羲之在書法藝術上的「變」，形成了書法史上的「法」，而「法」作為一種範式，則有其「不變」的經典性與價值。

第一節　問題意識的提出

王羲之（三○三─三六一），字逸少，東晉琅邪臨沂（今山東）人，後遷居會稽山陰（今浙江紹興），官至右軍將軍、會稽內史，世稱「王右軍」。唐太宗寫的〈王羲之傳論〉，歷數了各書家的不足，例如說鍾繇「雖擅美一時，亦為迥絕，論其盡善，或有所疑」，是「翰墨之病」。在貶抑各家之後，太宗卻獨讚羲之：

「隆冬之枯樹」、「嚴家之餓隸」，是「翰墨之病」。在貶抑各家之後，太宗卻獨讚羲之：

> 所以詳察古今，研精篆素，盡善盡美，其惟王逸少乎！觀其點曳之工，裁成之妙，烟霏露結，狀若斷而還連，鳳翥蟠龍，勢如斜而反直。翫之不覺為倦，覽之莫識其端。心慕手追，此人而已，其餘區區之類，何足論哉！[1]

又說獻之字就像書家的不足，例如說鍾繇「雖擅美一時，亦為迥絕，論其盡善，或有所疑」

在樹立王羲之的典範性上，唐太宗的讚頌確實推波助瀾，然而根據莊千慧的研究，王羲之典範性早在六朝時已建立。[2]我們確實不能把唐太宗的推崇視為王羲之典範性形塑的主要或唯一來源，

1　唐‧李世民：〈王羲之傳論〉，收入清‧孫岳頒、王原祁等編：《佩文齋書畫譜》（杭州：浙江人民美術出版社，二○一四），卷八，第一冊，頁二四○。

2　莊千慧認為王羲之的典範性在羊欣（三七○─四四二）、王僧虔（四二六─四八五）、虞龢（生卒不詳，南朝宋

畢竟唐太宗有他個人的主觀意識或動機，因此若能回到王羲之的相關書論與書藝的影響力來探討，才能理出更客觀的脈絡。史上流傳曾題為王羲之撰述的書論文章有數篇，但大部分為後人偽託。

〈自論書〉收入《全晉文》，其中部分文字被南朝宋虞龢〈論書表〉和唐代孫過庭〈書譜〉所引用，只是文字略有不同，唐代張彥遠《法書要錄》與清代《佩文齋書畫譜》卷五均有收入。

此篇是相傳王羲之書論中見於《全晉文》的，因此較為可信。另外在《全晉文》中，亦收有若干條王羲之書法相關言論，雖然片面瑣碎，卻有助於理解王羲之書學的基本思維。再者，關於〈筆陣圖〉與〈題筆陣圖後〉，前者舊題衛鑠[3]撰，但孫過庭說：「代有筆陣圖七行，中畫執筆三手，圖貌乖舛，點畫湮訛。頃見南北流傳，疑是右軍所制。雖則未詳真偽，尚可啟發童蒙，既常俗所存，不藉編錄。」[4]孫過庭疑為羲之所撰，未詳真偽。而唐代張彥遠《法書要錄》題為衛夫人所撰，但宋代朱長文《墨池編》又題為羲之，後陳思《書苑菁華》復題為衛夫人。余紹宋認為此篇乃六朝人偽託，作偽者題為衛夫人或王羲之，在唐代尚不一致，才會導致後來出處不一。[5]

[3] 衛鑠（二七二—三四九），東晉書法家，世稱衛夫人。

[4] 馬永強：《書譜譯注》（鄭州：河南美術出版社，二〇〇六），頁二十六。

[5] 余紹宋：《書畫書錄解題》（杭州：西泠印社出版社，二〇一二），卷九，頁三三〇。

人）、庾肩吾（四八七—五五一）等人的接受與對話中，已開始被建構，王羲之地位雖然與唐太宗的推崇有密切關係，但唐太宗的說法不過是承襲王僧虔的論述。詳見莊千慧：《心慕與手追──中古時期王羲之書法接受研究》（國立成功大學中國文學研究所博士論文，二〇〇九）第三章「典範的建構──六朝時期王羲之書法接受探析」，頁一一五—一六六。

而〈筆陣圖〉各版本後皆附王羲之〈題筆陣圖後〉一篇，余紹宋認為一樣出於六朝人偽託，「此兩篇或即因知右軍有此作而依託為之者」。此外還有〈筆勢論〉，舊題王羲之撰，但孫過庭說：「代傳羲之〈與子敬筆勢論〉十章，文鄙理疏，意乖言拙。詳其旨趣，殊非右軍。」[7] 張彥遠《法書要錄》僅錄王羲之〈教子敬筆論〉之題，並無錄內文，朱長文《墨池編》與陳思《書苑菁華》皆有收錄，兩版本互異，《書苑菁華》較為詳細，後來所傳皆此本，清代王原祁等編的《佩文齋書畫譜》卷五收入，題為〈筆勢論十二章並序〉。余紹宋認為〈筆勢論〉兩版為後世偽託，皆不可信，[8] 金學智認為〈筆勢論十二章〉第一章與第二章有多處與〈題筆陣圖後〉重複，應該是後人根據〈題筆陣圖後〉繁衍鋪排而編造出來的。[9] 另外，〈書論〉、〈用筆賦〉見於朱長文《墨池編》；〈記白雲先生書訣〉見於陳思《書苑菁華》，這三篇基本上亦不可信，但也都收入《佩文齋書畫譜》。

熊秉明認為這些偽託王羲之的書論文字，大概是古代塾師教授弟子寫字的口訣和方法，為了

6 同上註，頁三三一。

7 馬永強：《書譜譯注》（鄭州：河南美術出版社，二○○六），頁三十。

8 余紹宋認為此兩版本皆不可信，其互異之故，是因作偽者故意增損，欲欺世人以為右軍真本者。主要是《書苑菁華》本因過庭所言十章，故增兩章，使之不符合。而《墨池編》不立章名，改為十段，也是基於此意。再者，過庭有駁斥張伯英之文，故將「同學張伯英」數語刪除，然其末段又稱「有丹陽僧求吾，吾不復與」等言，藉此詐告伯英遺失，欲蓋彌彰。詳見余紹宋：《書畫書錄解題》（卷九，頁三三二。

9 金學智：《中國書法美學》（江蘇：江蘇文藝出版社，一九九七），頁八七七─八七八。

給予較大的說服力，才會妄稱是王羲之等名人所作，當然也有可能源自於王羲之等人，但後來為人所整理、刪增，雖難以確定何人所寫，但可以代表某一時期的書法見解。[10] 基本上，這些書論是觀察六朝到唐初書學觀點的重要文獻，對於後世書論有不少啟發，另外對王羲之典範地位的確立也有一定影響力，因此透過這些書論的闡述，釐清其核心思想，才能確立後世書論辯證議題的來源。書論史學者在闡述王羲之書論時，往往以「意」為軸心，就書論史的脈絡看來，「意」的概念確實長久影響著後世書學品評，但是到底「意」的內涵為何？「意」的不同屬性其相通的共性為何？何種層次的「意」開啟了後世長久的辯證性語境？都是本章要說明的問題。

第二節　「意」的審美內涵

在馬嘯的論述中，他將六朝書論中所提到的「意」人致分為四種涵義，分別是「用筆技巧」、「構思謀劃」、「思想情感」、「風韻神采」，[11] 另外各家書法史論者也都對王羲之書論

10　熊秉明：《中國書法理論體系》（北京：人民美術出版社，二〇一七），頁五十二──五十三。

11　詳見陳振濂編：《中國書法批評史》（杭州：中國美術學院出版社，一九九七），頁一〇一。

中的「意」提出了解說。[12] 他們的論點多半注重於闡述「意」的各種指涉或層面，歸納出王羲之之書論中不同種類的「意」。此外，鄭毓瑜在〈六朝書論中的審美觀念〉中，也運用了南朝數則書論對「意」字的用法來對王羲之的「意」作詳盡分析。[13] 然而筆者所關注的卻是各別語境下「意」的共性，因為「意」雖然有不同涵義，但彼此之間不會毫無關係；相反的，筆者認為它們都是在同一個思路下所產生的審美觀點，而此一思路即長遠影響後世書學者的論述。

在明代董其昌「晉人書取韻，唐人書取法，宋人書取意」[14] 以及清人梁巘「晉尚韻、唐尚法、宋尚意、元明尚態」[15] 等觀念的影響下，晉人書風就常被論者賦予「韻」的格調。然而在《全晉文》所收的王羲之〈自論書〉以及數條王羲之書論中，主要提到的觀點卻是「意」，例如王羲之曾說：「飛白不能佳，意乃篤好。」又說：「君學書有意，今相與草書一卷。」何謂「意」？甘中流引王弼《周易略例‧明象》中「夫象者，出意者也；言者，明象者也。盡意莫若象，盡象莫若言。言生於象，故可尋言以觀象；象生於意，故可尋象以觀意」等對「象」、「意」、「言」的關係來說明，認為此時的「意」與北宋文人倡導的「意」是不同的，魏晉的「意」是與「象」相對，北宋的「意」是與「法」相對，前者是籠統的意蘊，後者是自己的

12　例如王鎮遠、陳方既、王世徵、甘中流……等，在他們的書論史著作中，皆以「意」作為王羲之相關書論的主軸。

13　鄭毓瑜：〈六朝書論中的審美觀念〉，《臺大中文學報》第四期，一九九一年六月，頁三○七─三三九。

14　明‧董其昌：《容臺集》（臺北：國立中央圖書館，一九六八）第四冊，別集，卷四，〈書品〉，頁一八○。

15　清‧梁巘：《評書帖》，收入華正人編：《歷代書法論文選》（臺北：華正書局，一九九七），頁五三七。

「意」，是反對模仿別人，寫出自己獨特感受的「意」。對此，筆者贊同北宋的「意」確實不同於魏晉的「意」，但可提出另一種思考，不妨先從〈自論書〉的文字來推敲：

須得書意轉深，點畫之間皆有意，自有言所不盡，得其妙者，事事皆然。

鄭毓瑜認為筆墨的精熟流利就是書法點畫具有「意」的關鍵，「書意」是與筆墨的具體連作技巧直接相關，透過臨池力學所領會的巧妙──「意」，自然無法空憑言語轉述。王世徵則是將此處的「意」用「筆意」與「意境」來理解，認為從小處來說「即點畫中凝結著創作主體的筆墨意趣」，而從大處來說就是「以點畫的筆意為基礎而形成的主體精神美與客體自然美的有機融合的整體美感境界」。甘中流則是解為一種書法的「意味」，更以「心靈活動」來統攝書法中的

16 甘中流：《中國書法批評史》（北京：人民美術出版社，二〇一四），頁五十九─六十。

17 晉‧王羲之：〈自論書〉，收入清‧孫岳頒、王原祁等編：《佩文齋書畫譜》（杭州：浙江人民美術出版社，二〇一四），卷五，第一冊，頁一六。

18 鄭毓瑜的看法是根據〈自論書〉全文來推敲，透過「吾書比之鍾張當抗行，或謂過之，張草猶當雁行。張精熟過人，臨池學書，池水盡墨，若吾耽之若此，未必謝之……」這段文字，說明王羲之認為張芝最足標美、同時也是他深自期許的乃在「精熟過人」，因此所謂「精熟」明顯與「書意轉深」的「轉深」在意旨上密切相連。詳見鄭毓

19 瑜：〈六朝書論中的審美觀念〉，《臺大中文學報》第四期，一九九一年六月，頁三〇七─三三九。
王世徵：《歷代書論名篇解析》（北京：文物出版社，二〇一二），頁四十六。

「意」。[20]即使立論基礎不同，但學者們的解說都有助釐清「意」的涵義。以下，筆者也試圖提出自己的觀察與推測。基本上，要理解這句話的「意」，關鍵在於「言所不盡」，早在《莊子・秋水》中就有「可以言論者，物之粗也。可以意致者，物之精也」的觀念，言語本來就不能傳達所有能體察的情事，但既然「言所不盡」，又要如何言說？李澤厚認為「言不盡意」與造型藝術中的「以形寫神」、「氣韻生動」相當；「言不盡意」是必須表達出不是概念性言詞所能窮盡傳達的東西，正如「以形寫神」和「氣韻生動」一樣，都是通過有限的可窮盡的外在言語形象來傳達出某種無限可能性的內在神情或人格理想。[22]

首先，從「以形寫神」的觀念來說，「點畫之間皆有意」其實寓示了「形」（也可謂「象」）與「意」的相對層次，點畫、線條、結構、布局等外在之「形」可以用語言文字來呈現，而「意」卻是「言所不盡」的，依照王羲之的觀點，也就是在可言說的點畫之「形」中，必須還要表現出不可言說的「意」，才能「得其妙者」。這不可言說的「意」，可以追溯三國時期劉卲（一八二—二四五）《人物志》中對人物品評的觀點來類比：

20 甘中流：《中國書法批評史》（北京：人民美術出版社，二〇一四），頁五十六—五十八。

21 「自魏晉玄學以降，學術即有『言盡意』與『言不盡意』之爭，對抽象的書法美來說，『言不盡意』是絕對的、普遍存在的。」詳見叢文俊：〈論傳統書法批評用語對審美經驗的整理與規範〉，收入《書法研究》（上海：上海書畫出版社，二〇一六），第一期，頁六。

22 李澤厚：《美的歷程》（臺北：三民書局，二〇一五），頁一〇二。

蓋人物之本，出乎情性。情性之理，甚微而玄；非聖人之察，其孰能究之哉？凡有血氣者，莫不含元一以為質，稟陰陽以立性，體五行而著形。苟有形質，猶可即而求之。23

劉劭所謂的「情性」，是一種內在深層精神與氣質，表面上不易察覺，因此「甚微而玄」；反之，「形質」是外顯的形象、神情與姿態，容易察覺，因此「可即而求之」。24王羲之在〈自論書〉中所說的「意」，就類似於劉劭所謂的「情性」，「點畫之間皆有意」，正是在說除了點畫等「形質」，還要有那「情性」，就像人不能只有外形，還要有那精神、氣度才能展現風采。

再者，除了用「形」與「神」的觀點來解說，還可進一步用「氣韻」來分析。自南朝謝赫（四七九─五〇二）在《古畫品錄》中提出所謂的「氣韻生動」25後，「氣韻」就成為人物畫所追求的最高境界。筆者認為，「氣韻」的「韻」，就相當於「點畫之間皆有意」的「意」。何以見得？徐復觀將「氣」與「韻」做了個別分析，他認為「氣韻」之「氣」是作者品格氣概所給予作品中力量、剛性的感覺，除了有時稱「氣力」、「氣勢」之外，便常用「骨」字加以象徵，是屬於一種陽剛的美感，像謝赫所說的「頗得壯氣」、「力遒韻雅」中的「壯氣」與「力遒」就是

23 魏・劉劭著，陳喬楚註譯：《人物志今註今譯》（臺北：臺灣商務印書館，一九九六），頁十一─十三。

24 同前註，頁十二─十四。

25 謝赫說：「畫雖有六法，罕能盡該，而自古及今，各善一節。六法者何？一、氣韻生動是也，二、骨法用筆是也，三、應物象形是也，四、隨類賦彩是也，五、經營位置是也，六、傳移模寫是也。」詳見南朝・謝赫《古畫品錄》，收入潘運告編：《漢魏六朝書畫論》（長沙：湖南美術出版社，一九九七），頁三〇一。

「氣韻」的「氣」；至於「氣韻」的「韻」，本是調和的聲音，但用在文藝品評上，就是一種意境，是「以人的情調個性為內容，與音響絕無關係」，例如《世說新語》常說的「風神」、「風情」等，也就是所謂的「風姿神貌」，是指一個人的情調、個性，有清遠、通達、放曠之美，流露於形象之間，是屬於陰柔的美。[26] 在了解了「氣」與「韻」的差別後，即可推測「點畫之間皆有意」的「意」與「氣韻生動」的「韻」的關聯性。徐復觀說：「六法中所謂的韻，乃是超線條而上之的精神意境。中國畫當然重視線條；但一個偉大畫家所追求的是要忘掉了線條，從線條中解放出來，以表現他所領會到的精神意境。」[27] 又說：「莊學的清、虛、玄、遠，實係『韻』的性格，『韻』的內容；中國畫的主流，始終是在莊學精神中發展。所以同樣是重視氣韻，而自用墨的技巧出現後，實際則偏向『韻』的這一方面發展。」[28] 筆者推測「點畫」之間要有「意」的傳達，正類似「線條」之間要有「韻」的體現。事實上，北宋黃庭堅（一〇四五—一一〇五）即認為「書畫以韻為主」，又說「筆墨各繫其人工拙，要須其韻勝耳。病在此處，筆墨雖工，終不近也」，也是認為在筆墨（即「點畫」）之外要有「各繫其人」的「韻」。清代劉熙載（一八一三—一八八一）為黃庭堅的說法下了註解，說：「黃山谷論書最重一『韻』字，蓋俗氣未盡者，

26 徐復觀：《中國藝術精神》（臺北：學生書局，一九六六），頁一六四—一八三。
27 同上註，頁一七一。
28 同上註，頁一八二。

皆不足以言韻也。」[29]說明了「韻」又要是一種脫俗的氣質。這點在徐復觀的論述中也有特別闡明，他認為「韻」的陰柔之美，必以「超俗的純潔性」為根基，所以是以「清」、「遠」等觀念為其內容，所以有「雅韻」、「清韻」、「遠韻」等詞。[30]顏崑陽教授從文學理論的角度來分析，認為「韻」是真性情所表現出來的風度趣味，「文學作品是主體性情與語言的結合」，且「韻」以「靜」為性格，表現出文學陰柔一面深度的味覺，因此「韻貴雋永」。[31]在書法品評中，所謂的「靜」，並非呆板、不知變化，而是一種平淡的氣質，劉小晴說得很清楚：「晉人書法以韻相勝，以度相高，以玄學為尚，以虛曠為懷，因此在他們的書法作品中表現出一種十分超脫、委婉、瀟灑、風流的氣息。正由於他們以中庸為法，以自然為宗，故幽姿秀色，溢出於腕指之間；簡靜之氣流露於紙素之上，飄逸之中富有一種平淡自然的美。」[32]這種以「靜」為性格的清柔之美，正是晉人書法的整體追求，因此「點畫之間皆也有意」所追求的線條風格，自然也可以用這些關於「韻」所涵蓋的內容來理解。

綜上所言，筆者從「神」與「韻」的觀點來解釋「點畫之間皆也有意」的「意」，可知此處的「意」並不是與「法」相對，而是一種雋永的優雅，一種脫俗的氣質，一種中和自然的氛圍，

29 清・劉熙載：《藝概・書概》，收入華正人編：《歷代書法論文選》（臺北：華正書局，一九九七），頁六五九。

30 徐復觀：《中國藝術精神》，頁一八○。

31 顏崑陽：《六朝文學觀念叢論》（臺北：正中書局，一九九三），頁三四九。

32 劉小晴：《書法創作十講》（上海：上海書畫出版社，二○一三），頁五十三。

超越於形象與外顯技巧。書史上無論是「尚法」或「尚意」的觀念當道，都會對這種晉人韻致視為有所追求，「尚法」者將這種晉人韻致視為古法，「尚意」者則將其視為古韻，因此「點畫之間皆有意」是一種超越「法」跟「意」的審美思維，也可以說它是「技巧」融合「情性」的具體呈現。

第三節 「意」在不同語境下的共性：求「變」

除了上節所述「點畫之間」、「言所不盡」的「意」之外，在舊傳王羲之的相關書論中，還有另一種「意」，即「意在筆前」的「意」，這可以從舊傳衛鑠（或王羲之）所作的〈筆陣圖〉談起，撰寫者在談論執筆時說：

有心急而執筆緩者，有心緩而執筆急者。若執筆近而不能緊者，心手不齊，意後筆前者敗；若執筆遠而急，意前筆後者勝。[33]

33 舊傳晉・衛鑠：〈筆陣圖〉，收入唐・張彥遠：《法書要錄》（北京：人民美術出版社，二○○三），卷一，頁七。

雖然是在談執筆，但撰寫者將執筆與「意」的先後作了聯繫，因此整段文字可以理解成下筆若比心意急，那麼「意後筆前」則作書失敗；相反的，若下筆稍緩而心意迅急，則「意前筆後」而作書成功。然而從這段文字看來，還是無法了解此處「意」的具體內容為何？但是在〈題筆陣圖後〉，就有清楚說明：

夫欲書者，先乾研墨，凝神靜思，預想字形大小、偃仰、平直、振動，令筋脈相連，意在筆前，然後作字。若平直相似，狀如算子，上下方整，前後齊平，便不是書，但得其點畫耳。[34]

「意」在此處可說是一種「創作前的構思」，除了心情平靜之外，還要預想字形大小、結構、行氣等變化，在心中結構出整篇的字字形象後，方能在運筆時流暢揮灑，這正是「意在筆前」的作用，在〈書論〉中也有「凡書貴乎沉靜，令意在筆前，字居心後，未作之始，結思成矣」的說法，認為「筆是將軍」而「心是箭鋒」，因此筆須「遲重」，而心像箭鋒一樣「欲急不宜遲」，

<hr>

[34] 同上註。另外在〈筆勢論十二章並序〉中也有幾乎相同的文字，詳見清·孫岳頒、王原祁等編：《佩文齋書畫譜》，卷五，第一冊，頁一六二。

「遲則中物不入」。後來所謂的「成竹於胸」[35]，也是在說創作前心中的構思。顏崑陽教授認為中國藝術皆以主體心靈為表現樞紐，而達到主客合一的極境，因此這種以「意」為先的表現法則，實為各種藝術表現之共法。[36] 王羲之時代所提出的「意在筆前」，確實影響著後世各種文藝表現的品評標準。

此外，從上述〈題筆陣圖後〉的引文中，可以看出另一個重點：求「變」。撰寫者說得很明確，「若平直相似，狀如算子，上下方整，前後齊平，便不是書，但得其點畫耳」運用筆勢的變化來達到錯落的美感，否則千篇一律，流於單調，難以展現個性。因此也可以說「意在筆前」的創作態度，就是要避免流於這種墨線呆滯平板的窘境。但是「變」並非「不穩」，在〈書論〉中有一段闡述：

夫書字貴平正安穩。先須用筆，有偃、有仰、有敧、有側、有斜，或小或大，或長或短。凡作一字，或類篆籀，或似鵠頭；或如散隸，或近八分；或如蟲食木葉，或如水中蝌蚪；或如壯士佩劍，或似婦女纖麗。[38]

35 舊傳晉‧王羲之：〈書論〉，收入清‧孫岳頒、王原祁等編：《佩文齋書畫譜》，卷五，第一冊，頁一六一。

36 北宋蘇軾論及一位擅畫竹的書畫家文同，每次在寫竹之前，心中就已構思了整幅竹子的完整形象，因此下筆時一氣呵成，毫無造作、自然天成。

37 顏崑陽：《六朝文學觀念叢論》（臺北：正中書局，一九九三）頁三七八。

38 舊傳晉‧王羲之：〈書論〉，收入清‧孫岳頒、王原祁等編：《佩文齋書畫譜》，卷五，第一冊，頁一六一。

既要平正安穩，又需要有各種姿態，該文作者不僅用偃、仰、小、大……等線條表現的相對性來說明，還進一步以「蟲食木葉」、「水中蝌蚪」、「壯士佩劍」與「婦女纖麗」來比喻線條的反差。「蟲食木葉」與「水中蝌蚪」，前者緩、後者急；前者虛、後者實；前者白、後者黑；前者遲澀、後者流暢；前者質樸、後者妍巧；前者蒼茫斑駁、後者清晰圓勁，這精緻的比喻生動呈現了運筆結字風格上的相對性。而「壯士佩劍」與「婦女纖麗」，更一語統攝了「陽剛」與「陰柔」的兩大美學範疇，[39]簡明扼要。只是在論及筆墨的各種變化時，〈書論〉的撰寫者還提到另一種「意」：

每作一字，須用數種意，或橫畫似八分，而發如篆籀；或豎牽如深林之喬木，而屈折如鋼鈎.；或上尖如枯杆，或下細如針芒；或轉側之勢似飛鳥空墜，或棱側之形如流水激來。[40]

此外還說：

39 關於「陽剛」與「陰柔」的兩大美感範疇，可參閱清代姚鼐〈復魯絜非書〉：「其得於陽與剛之美者，則其文如霆、如電、如長風之出谷、如崇山峻崖、如決大川、如奔騏驥；其光也，如杲日、如火、如金鏐鐵；其於人也，如憑高視遠、如君而朝萬象、如鼓萬勇士而戰之。其得於陰與柔之美者，則其文如升初日、如清風、如雲、如霞、如煙、如幽林曲澗、如淪、如漾、如珠玉之輝、如鴻鵠之鳴而入寥廓；其如人也，漻乎其如歎、邈乎其如有思、暖乎其如喜、愀乎其如悲。」收入清‧姚鼐：《惜抱軒全集》（臺北：世界書局，一九八四），文集，卷六，頁七十一。

40 舊傳晉‧王羲之：〈書論〉，收入清‧孫岳頒、王原祁等編：《佩文齋書畫譜》，卷五，第一冊，頁一六一。

若作一紙之書，須字字意別，勿使相同。[41]

「每作一字，須用數種意」、「須字字意別」，此處的「意」與前述表示神韻和表示創作前的構思都不一樣，這裡的「意」是字的意態，而字的不同意態，也往往來自於筆法上的變化，豎畫要像「喬木」、屈折要如「鋼鉤」、轉側之勢要像「飛鳥空墜」、棱側之形要如「流水激來」等，無論是靜態的比擬或是動態的形容，都是在強調筆意與線條的「變」。

上述幾種「意」，雖然語境不同，但都是在求「變」。王鎮遠認為，隨著草書藝術的成熟，書法逐漸打破了方整平直的靜態美，趨向遒麗流暢的動態美；運用筆墨之靈動，表現創作者的主觀意圖，展現藝術的不同個性。[42] 其實西晉索靖（二三九—三〇三）即傳有〈草書狀〉，用了各式各樣的形象來比喻草書的變化性，[43] 而在〈題筆陣圖後〉，作者也說「若欲學草書」，「須緩前急後，字體形式，狀如龍蛇，相鉤連不斷，仍須棱側起伏，用筆亦不得使齊平大小一等」。[44]

[41] 同上註。

[42] 王鎮遠：《中國書法理論史》（合肥：黃山書社，一九九〇），頁四十六—四十七。

[43] 例如「蓋草書之為狀也，婉若銀鉤，漂若驚鸞，舒翼未發，若舉復安」、「舉而察之，又似乎和風吹林，偃草扇樹，枝條順氣，轉相比附，窈嬈廉苦，隨體散布」等語。詳見晉·索靖〈草書狀〉，收入清·孫岳頌、王原祁等編：《佩文齋書畫譜》，卷一，第一冊，頁四十一。

[44] 舊傳晉·王羲之：〈題筆陣圖後〉，收入唐·張彥遠：《法書要錄》（北京：人民美術出版社，二〇〇三），卷一，頁八。

整體來說，「字字意別」是讓字有變化；「意在筆前」，也是為了要預想字形大小、偃仰，避免形狀如算子、方整齊平；而「點畫之間皆有意」，則是體現各家風格的關鍵，點畫結構層次的「形」得以描摹，神韻層次的「意」卻難仿擬，因此展現各自家面目，就是與人有別，這個論點在明代董其昌的書論中有進一步提升。[45] 因此總結王羲之相關書論中的「意」，可以得出求「變」的共性。

第四節　王羲之書學傳統中的「變」與「不變」

漢字演嬗脈絡中，王羲之書藝成就具有重大的指標意義，南朝王僧虔（四二六──四五八）曾說王羲之「變古形」[46]，元代趙孟頫（一二五四──一三二二）在談用筆的時候也說：「右軍字

45 明代董其昌提出求「離」、求「生」、求「淡」……等論點，都是為了有自家面目，詳見本書第六章「由『形』到『神』的創作觀──董其昌求『淡』的尚意書學」。

46 南朝・王僧虔〈論書〉：「亡曾祖領軍洽與右軍具變古形，不爾，至今猶法鍾、張。」收入潘運告編：《漢魏六朝書畫論》（長沙：湖南美術出版社，二〇〇四），頁一六一。

勢，古法一變，其雄秀之氣，出於天然，故古今以為師法。」[47] 所謂「變古形」或「變古法」，指得就是「隸書筆勢」趨向「楷書筆勢」的過渡。表現在草書方面，即將原本隸書系統獨立的「章草」，逐漸趨向為上下字勢、筆意相連的「今草」，[48] 也就是改變了原本隸書系統的形體。然而這樣的說法並不代表王羲之創發了「今草」，[49] 事實上這種書寫筆勢的改變是長時間的累積，很難歸功於哪位書家，張懷瓘也曾說「右軍之前，能今草者，不可勝數」[50]，但就傳世的書跡看來，王羲之在書史上確實可以作為「今草」藝術的關鍵人物。宋代《宣和書譜》收王羲之書跡共

47 元・趙孟頫：〈定武蘭亭跋〉，《松雪齋集》（杭州：西泠印社，二〇一〇），頁三一二。關於趙孟頫「用筆」的觀念，詳見本書第五章「古法精神的再現——趙孟頫書學的規範力量」。

48 在魏晉之前，並無「章草」和「今草」之名，而是一律稱草書。從現有的書法文獻看來，「章草」之名較早始於南朝初期，羊欣《采古來能書人名》和虞龢《論書表》皆已出現「章草」一詞，其用意在於區分魏晉以來所流行的草書，即後來所謂的「今草」。至於「今草」之名，較早見於南朝宋明帝劉或所言：「義之之書，謂之今草」。從此，「今草」之名沿用至今。宋人黃伯思言：「凡草書分波磔者名章草，非此者但謂之草，猶古隸之生今正書，故章草當在草書先。」詳見宋・黃伯思：〈論章草〉，收入《佩文齋書畫譜》（杭州：浙江人民美術出版社，二〇一四），卷二，第一冊，頁六十四。即認為草書中末筆點捺多為波磔者（如隸書的波法），就是「章草」，這是「章草」的主要特性，「今草」則少波磔。此外，「章草」字字有別，上下字勢不相連帶，字形大小也較為均勻；今草則上下筆勢相連呼應，字形大小則長短參差。

49 侯開嘉歸納了「今草」出現的幾種說法：第一種是張芝作章草，而今草是王羲之所創；第二種是不言張芝創今草，但否定王羲之是今草的創始人。而侯開嘉贊同第三種說法，認為今草為張芝所創。詳見侯開嘉：〈隸草派生章草今草說〉，《中國書法史新論》（上海：上海古籍出版社，二〇〇三），頁五十三—五十四。

50 唐・張懷瓘：《書斷》，收入唐・張彥遠：《法書要錄》（北京：人民美術出版社，二〇〇三），頁二三九。

兩百四十餘種，草書共一百八十餘種，其中「章草」僅〈豹奴帖〉一篇。雖然在王羲之的書跡

中，不乏像〈姨母帖〉那樣帶有隸意的筆法，但他大量的「今草」書跡，確實讓他足以被視

為「章草」過渡到「今草」的指標性人物。歷史上對於王羲之書法的形容很多，例如「千變萬

化」、「兼撮眾法」、「字勢雄逸」、「勢巧形密」、「姿儀雅麗」、「清風出袖」、「壯士拔

劍」……等都是屬於正面評述，但在唐代書學家張懷瓘眼中，對於王羲之草書卻有過不高的評

價。在他晚年著作《書議》中，將王羲之列於「行書」和「真書」第一，但卻將其列於「章草」

第五，甚至在「草書」方面，還將羲之列於最末第八：

或問曰：此品之中，諸子豈能悉過於逸少。答曰：人之才能，各有長短，諸子於草，個有

性識，精魄超然，神采射人。逸少則格律非高，功夫又少，雖圓豐妍美，乃乏神氣，無戈

戟銛銳可畏，無物象生動可奇，是以劣於諸子。……逸少草有女郎才，無丈夫氣，不足貴

也。54

51 此數據乃筆者根據《宣和書譜》統計，詳見桂第子譯註：《宣和書譜‧卷十五》（長沙：湖南美術出版社，一九九九），頁二八三—二八五。

52 關於〈姨母帖〉的介紹與分析，可參閱陳麥青：《王羲之》（臺北：石頭出版公司，二〇〇四），頁五十二—五十七。

53 詳見馬宗霍：《書林藻鑑》（臺北：臺灣商務印書館，一九八二），頁四—五。

54 唐‧張懷瓘：《書議》，收入唐‧張彥遠：《法書要錄》（北京：人民美術出版社，二〇〇三），頁一五四、一五七。

顯然張懷瓘是用一種陽剛的美感來作為書法品評的指標，他認為王羲之的字雖然「圓豐妍美」，

但是卻「無戈戟銛銳可畏，無物象生動可奇」，甚至也說「逸少草有女郎才，無丈夫氣，不足貴

也」，對王羲之草書的陰柔風格頗有微詞。但是作為不同藝術風格的呈現本應置身於不同的語境

下來探討，例如在「陰柔美」的範疇，我們可以去評論線條是否過於柔媚？在「陽剛美」的範

疇，我們可以探討線條是否過於剛直？但卻難以用「陽剛」的審美範疇去評斷「陰柔」的線條風

格，或是用「陰柔」的審美範疇去評斷「陽剛」的線條風格。基本上，張懷瓘在論述上用「女郎

才」與「丈夫氣」來作為優劣標準，所反映的是唐代初期那股因一味崇王而流於軟弱俗媚的風

氣，他強調的是一種力量感與骨力。然而作為一代書風的開創者或改革者，王羲之書法本身並

不是軟弱俗媚，而是靠著高度的書藝技巧來達到「美」的境界。《說文》：「妍，技也。」段

注：「技者，巧也。釋名曰妍，研也。研精於事宜，則無蚩謬也。」[56]可見「妍」有技巧的涵

義，而「妍美」簡單地說，即「技巧美」。[57]

[55] 中唐時期的韓愈（七六八—八二四）〈石鼓歌〉也有「羲之俗書趁姿媚，數紙尚可博白鵝」的句子，諷刺時人學羲之之書的風氣。根據祁小春的研究，「媚」在六朝是屬於讚美的評價，舉凡「秀媚」、「媚趣」、「妍媚」、「勁媚」、「婉媚」……等，都是褒義；但在唐代，卻變成貶抑之詞，唐人用「姿媚」、「圓豐妍美」、「有女郎才，無丈夫氣」的「媚」，都是在譏王羲之書有脂粉氣，嫌他過於陰柔而無陽剛之氣。但是如果把「媚」的審美觀置於魏晉南北朝的文藝理論中，便不包含唐人貶義的成分。詳見祁小春：《邁世之風——有關王羲之資料與人物的綜合研究》（臺北：石頭出版社，二〇〇七），頁六三五—六三八。

[56] 漢・許慎著，清・段玉裁注：《說文解字注》（臺北：萬卷樓），頁六二九。

[57] 關於王羲之的妍美書風，筆者著有〈從東晉詩歌與繪畫的自然山水意象論「妍美」書風的形成——以王羲之書藝

劉濤認為王羲之的今體書法，並不是突然造成，橫空出世，他得益於那個時代的眾多前輩書家所提供的各種書寫範式和手段，而且因應變化而用之，終於技、道相合，「去質增華」，拓展了書寫的表現，把「妍麗之風」推向新境，成為鍾、張之後又一位宗師，而且是影響更為深廣久遠的宗師。[58] 所謂的「去質增華」、「妍麗之風」，即針對王羲之的今體書法而發的。隨著今草時代的來臨，書法的變化性日益豐富，王鎮遠總結了晉人書風的整體美感，認為晉人書法在於有「意趣」，也就是後世所謂的「韻」，凡單求點畫之工是沒有意趣的、無韻味的，還要有「動態」、「錯落」、「融合筆意」、「含蓄」等美感。所謂的「動態之美」，是隨著草書藝術的成熟，書法逐漸打破了方整平直的靜態美，趨向遒麗流暢的動態美；筆墨靈動，才能表現創作者的主觀意圖，展現藝術的不同個性。所謂的「錯落之美」，指的是書法除了平正安穩外，更要進一步追求用筆與結字的變化，例如方圓、藏露的變化，輕重、疏密的變化，字形結構的變化等，都可以造成錯落之美。否則千篇一律，流於單調，難以展現個性。而「融合筆意」，則就書法創作的融會變通而言，能不拘筆法，透過對各體書法的領會，博採眾長、推陳出新。至於「含蓄之美」，除了用筆力量內斂，避免鋒芒畢露之外，也進一步指涉書法的精神層次以及書家的人格層

為例〉，《繼承與超越——國立中央大學文學院研究生人文中央論壇論文集》（中壢：中央大學文學院，二〇〇九），頁一二一—一四三。

58 劉濤：《中國書法史——魏晉南北朝卷》（南京：江蘇教育出版社，二〇〇二），頁二〇五。

次；技法的熟穩應是自然流露，而不是一味的炫技，流於俗媚，大致說來，晉人書風，可以說是從技法到精神，透過外在的技法去追求唯美的精神氣度。

書法史上，王羲之是晉人書風指標，王世徵在闡述王羲之書論時，認為王羲之相當重視書法藝術形質的「美」，這是王羲之對書法藝術的最高追求，具體的說就是每一點畫都要圓潤、靈動，每一個字都要富有創造性。[60] 王羲之的書法藝術一變漢、魏以來樸質凝重之風，造就出妍美而遒勁的「今草」，張懷瓘自己也曾說：「右軍開鑿通津，神模天巧，故能增損古法，裁成今體。」[61] 書法史上，王羲之與其子獻之並稱「二王」，其墨跡經歷代摹刻流傳，形成所謂的「帖學傳統」。在清代「碑學」興起之前，「帖學」一直是中國書法的主流。事實上，作家或作品的典範性本來就體現在其自身與外在關係的網絡中，如果將其與外在關係做切割，則無法呈現其特質。換言之，「主」、「客」之間的二元對立體現在彼此相互依存的條件上，「主」不等於「客」，但無「客」亦無「主」，王羲之書法的特殊性與理論價值必須置位於書法演嬗的脈絡中來探討。無論是孫過庭、米芾、趙孟頫、董其昌、王文治，甚至是「碑學」盛行之後的沈尹默以至於王靜芝，都將王羲之的典範性用他們自身的理論與創作去實踐，而這股洪流所體現的正是王

59 唐・張懷瓘：《書斷》，收入唐・張彥遠：《法書要錄》（北京：人民美術出版社，二〇〇三），頁三〇七―三〇八。

60 王世徵：《歷代書論名篇解析》（北京：文物出版社，二〇一二），頁四十五。

61 王鎮遠：《中國書法理論史》（合肥：黃山書社，一九九〇），頁四十三―四十九。

義之的「不變」。簡言之，王羲之在書法藝術上由「意」所體現的「變」，形成了書法史上的「法」，而「法」作為一種範式，則有其「不變」的經典性與價值。

第五節　結語

本章從王羲之相關書論中「意」的涵義談起，但有別於其他論者僅說明或歸類不同內容的「意」。在筆者的論述中，分別用「以形寫神」和「氣韻生動」的觀念來闡述「點畫之間皆有意」的「意」。首先，此處的「意」，就類似於劉勰所謂的「情性」，是一種內在深層精神與氣質，表面上不易察覺；「點畫之間皆有意」，正是在說除了點畫等「形質」，還要有那「情性」，就像人不能只有外形，還要有那精神、氣度才能展現風采。再者，此處的「意」，亦相當於謝赫「氣韻生動」的「韻」，是一種靜態、陰柔、平淡、雋永的美感。綜合來說，「點畫之間皆有意」的「意」，是一種雋永的優雅，一種脫俗的氣質，一種中和自然的氛圍，超越於形象與外顯的技巧。除此之外，「意在筆前」的「意」指得是「創作前的構思」；「每作一字，須用數種意」與「須字字意別」的「意」，指得是字的意態。雖然語境不同，但皆有共性：「字字

意別」是讓字有變化；「意在筆前」，也是為了要預想字形大小、偃仰，避免狀如算子、方整齊平；而「點畫之間皆有意」，則是體現各家風格的關鍵，點畫結構層次的「形」得以描摹，精神氣韻層次的「意」卻難仿擬，因此展現各自家面目，就是與人有別。簡言之，不同語境下的「意」，皆在體現「變」的特質。王羲之「變古形」的藝術造詣也正是「變」的具體實踐，他大量使用上下字勢、筆意相連的「今草」來作為書寫的型態，有別於原本字字獨立的「章草」。這樣的改變，也成就了一種「妍美」的書風，而「妍美」，也可以解釋為「技巧美」。隨著「今草」時代的來臨，書法的變化性日益豐富，這種「變化」、「錯落」、「融合」、「含蓄」的美感，展現一種新時代的創造性，成為書法史上傳統與創變之間「不變」的「法」。至於後世對王羲之書學「法」的詮釋與體現，筆者從孫過庭《書譜》中的「兼通」思想談起。

第三章 兼通思想的繼承

——孫過庭〈書譜〉的尚法本質

論者多以「中和」來看待〈書譜〉的論點，而在這「中和」的語境下，所充斥的多是「兼通」思維。筆者認為孫過庭的「兼通」處處以「法」為本質，雖然推論他也認為書藝的最上乘是「法」與「意」的「兼通」，但卻不是等值的「兼通」，而是以「法」為主體的「法中見意」。本章透過「以王羲之為兼通典範」、「真草兼通的必要性」、「通會之際的具體內容」三個部分來說明〈書譜〉所體現以「法」為本質的「兼通」思想。尤其是在「通會之際的具體內容」中，筆者以孫過庭的「平正—險絕—平正」三階段論述為綱領，分析其所統攝的各項審美指標，而這些審美指標最後所對應的，都是「法—意—法」的元素。最後本章以「中和為體、尚法為本、兼通為用」來總結〈書譜〉的理論體系。

第一節　問題意識的提出

唐代初期書法理論家孫過庭[1]在垂拱三年（六八七年）以精湛草書留下三千多言的《書譜》，[2]唐人呂總（生卒年不詳）〈續書評〉列唐人草書十二家，將孫氏列於其中，並稱其「丹崖絕壑，筆勢堅勁」[3]，道出孫氏草書的線條風格與力度；而宋代米芾（一○五一—一一○七）更說：「孫過庭草書書譜，甚有右軍法，作字落腳差近前而直，此乃過庭法。凡世稱右軍書有此等字皆孫筆也。凡唐草得二王法，無出其右。」[4]這段話將《書譜》的藝術成就提升至直承二王

[1] 孫過庭的生卒年不詳，馬國權推測他大約活動於貞觀十二年（六三八）到垂拱四年（六八八），見馬國權：《書譜譯注》（北京：紫禁城出版社，二○一一），頁九一—一○。王鎮遠推測大約是唐高祖武德年間（六一八—六二七）以後到武則天聖曆元年（六九八）這數十年之間，見王鎮遠：《中國書法理論史》（合肥：黃山書社，一九九○），頁一○七—一○八。朱關田則認為大約在六四六—六九○之間，見朱關田：《中國書法史·隋唐五代卷》（南京：江蘇教育出版社，二○○九），頁二九二。

[2] 《書譜》真跡本現藏於臺北故宮博物院，二七×八九二公分。至於〈書譜〉歷代刻本的流傳，詳見馬國權：《書譜譯注》（北京：紫禁城出版社，二○一一），頁二十七—三十一；以及張國宏：《孫過庭》（臺北：石頭出版公司，二○○五），頁三。

[3] 唐‧呂總：〈續書評〉，收入崔爾平編：《歷代書法論文選續編》（上海：上海書畫出版社，二○○三），頁三十四。

[4] 宋‧米芾：《書史》（鄭州：中州古籍出版社，二○一三），頁一七三。另外，張國宏對孫過庭取法二王有精準說明：「孫過庭筆法取法王羲之較多，具雋拔剛勁之特徵；而整體氣勢取法王獻之較多，書風神俊豪邁。」詳見張國

的地位。[5]然而關於孫過庭與《書譜》，歷來有多處爭議，像是孫過庭的名、字與籍貫？[6]《書譜》到底為全文或序文？應分為幾卷、幾篇？各家學者皆有不同論點。[7]但本章的主旨並非關於《書譜》的考訂，而是關注其所體現的審美思維，龔鵬程認為它在理論上是唐初最重要的書法思想，是《述書賦》、《書斷》等論述之先聲，並提出它兩大重要性：一、孫過庭這本《書譜》是對漢魏以來書論的批評反省之作；二、孫過庭的美學取向是兼通「中和」的。[8]

無論孫過庭的《書譜》是否僅為序文，這三千多言所承載的內容不僅總結、拓寬了漢魏到唐

5　《孫過庭》（臺北：石頭出版公司，二〇〇五），頁六。

6　《書譜》墨跡記「吳郡孫過庭撰」，陳子昂〈率府錄事孫君墓誌銘〉與張懷瓘《書斷》皆以「虔禮」為名，「虔禮」為字；實蒙《述書賦注》以及宋代以後如《宣和書譜》、陶宗儀《書史會要》等均以「過庭」為名。至於籍貫也有〈書譜〉自署的「吳郡」、張懷瓘《書斷》所記的「陳留人」和竇泉《述書賦》所記的「富陽人」三種說法，王仁鈞認為吳郡是其郡望，而富陽即富春，孫姓自東週末，從河北奔吳以後，即世居富陽，至今仍是當地大族，因此推測孫過庭應為富陽人。見王仁鈞：《書譜導讀》（臺北：蕙風堂，二〇〇九），頁二十七—三十八。

7　關於孫過庭〈書譜〉在史上不同時期的不同評價，可參閱洪文雄：〈論中國歷代對孫過庭書譜的評價與詮釋〉，《逢甲人文社會學報》第二十期，二〇一〇年六月，頁一四三—一八五。

8　由於〈書譜〉墨跡卷首記有「書譜卷上」，卷末又記「今撰為六篇，分成兩卷，第其工用，名曰書譜」以及「垂拱三年寫記」，似乎為全文寫畢，但《書譜》全文又不見「卷下」。另外宋代《宣和書譜》中有「書譜序上下二」的記載，因此歷來便有《書譜》為全文或為序文的爭論，例如朱建新《孫過庭書譜箋證》認為是全文，而馬國權《書譜譯注》、啟功〈孫過庭書譜考〉認為是序文。龔鵬程的說法見王仁鈞：《書譜導讀》（臺北：蕙風堂，二〇〇九），頁九—十二。

初諸多書學觀點，其所論述的發展論、書體論、書家論、創作論、風格論、批評論等，亦皆為後世書論家不斷探討與吸收，誠如王仁鈞所言：「書譜的完成，無論在解決書寫的藝術價值和實用價值的權衡方面，或是在文化面貌的時代意義方面，都有它一定的作用，也使得它能受到後代的重視。」[10]然而筆者卻注意到一個問題，即有關「兼通」的論述。許多學者在探討〈書譜〉時，都像前述龔鵬程所說的，認為〈書譜〉主要提出了一種「中和」或「中庸」的審美標準。[11]

先不論「中和」與「中庸」是否相同？[12]事實上，目前所傳〈書譜〉的諸多觀念來呈現與「中和」（或「中庸」）之間的相關性。這或許跟明代書學家項穆（生卒不詳，萬曆年間書法家）所著的《書法雅言》有關，《書

9　關於這些論點的名稱，來自王鎮遠：《中國書法理論史》（合肥：黃山書社，一九九九），頁一〇七—一二四。

10　王仁鈞：《書譜導讀》（臺北：蕙風堂，二〇〇九），頁三十七。

11　例如朱孟庭：〈論孫過庭《書譜》「中和」的書法美學思想〉，《孔孟月刊》第三十八卷，第八期、姚吉聰：《〈文心雕龍·書記〉與《書譜》定名關係探究》、《中華書道》第五十期。另外近幾年學位論文如李瑞榮：《孫過庭書譜書論及技法析論》（臺南：國立臺南大學國語文學系碩士論文，二〇〇九年一月）、戴金慧：《孫過庭書譜書法美學思想研究》（嘉義：南華大學哲學與生命教育學系碩士論文，二〇一三年六月）、陳耀銓：《孫過庭書譜之書論研究》（南投：國立暨南國際大學中國語文學系碩士論文，二〇一六年七月）等，在他們的論文中也都以「中和」作為《書譜》的審美理想。陳振濂主編的《中國書法批評史》中，薛龍春也認為〈書譜〉旨在建立一個古典的秩序，一種儒家以和為美的審美原則統轄下的書法秩序，詳見陳振濂編：《中國書法批評史》（杭州：中國美術學院出版社，二〇〇二），頁一二五—一二六。

12　關於「中和」與「中庸」的差異，詳見李凱：《儒家元典與中國詩學》（北京：中國社會科學出版社，二〇〇二），頁五十一—五十三。

法雅言》共分十七篇，對書法風格、創作、史觀……各方面有系統性的探討，但其中有許多觀點是來自孫過庭〈書譜〉，甚至行文體例也頗為相似，因此有學者認為項穆才是真正繼承〈書譜〉書學思想的人，只是項穆將「中和」的審美標準明確提出，甚至其中一篇更以「中和」為題，[13]

也因此書學家對於〈書譜〉的相關論述，往往以「中和」為主軸。但細讀〈書譜〉，會發現孫過庭最常提到的概念，其實是「兼通」、「兼善」[14]、「通會」等用語，而不是「中和」，例如他在闡述王羲之（三〇三—三六一）書法與鍾繇（一五一—二三〇）、張芝（？—一九二）的比較時曾說：「考其專擅，雖未果於前規，摭以兼通，故無慚於即事。」[15]又說：「且元常專工於隸書，百（伯）英尤精於草體；彼之二美，而逸少兼之。」[16]更以「會古通今」來評價王羲之。[17]

此外，在說明真書與草書的特性時則說：「草不兼真，殆於專謹；真不通草，書非翰札。」[18]談論張芝草書和鍾繇真書時說：「自茲以降，不能兼善者，有所不逮，非專精也。」[19]在談學書歷

[13] 董家鴻在〈古人如何看《書譜》——談《書譜》在古代書學史上的地位〉中說：「明代項穆是真正繼承《書譜》書學思想的人。他在《書法雅言》中對《書譜》的許多重要理論進行了具體深入的闡發，從這個意義上說，《書法雅言》才是真正的『續書譜』。」《中華書道》六十八期，二〇一〇年五月，頁三十七—四十。

[14] 這裡的「兼善」與孟子「兼善天下」之「兼善」並不相同，《書譜》所言「兼善」是各方面都擅長精通的意思。

[15] 馬永強：《書譜譯注》（鄭州：河南美術出版社，二〇〇六），頁六—七。

[16] 同上註，頁八。

[17] 同上註，頁三十四。

[18] 同上註，頁十九。

[19] 同上註，頁二十一。

程時說：「初謂未及，中則過之，後乃通會。通會之際，人書俱老。」[20]闡述運筆方法時說：「方復會其數法，歸於一途。」[21]講運筆遲速時說：「非夫心閑手敏，難以兼通者焉。」[22]此外，講創作時也以「旁通點畫之情」、「博究始終之理」作為完善的境界。由此可見，孫過庭是用一種「兼通」的觀念去看待書法的各種層次，也可以說「兼通」才是〈書譜〉最主要的書學理想。王仁鈞曾提出這個觀點，但僅止於對文意的解說，並未進行析論。[23]

「中和」與「兼通」的關係為何？《禮記・中庸》集註：「無所偏倚，故謂之中。無所乖戾，故謂之和。」從儒家對「樂」的審美標準來說，「喜怒哀樂之未發謂之中，發而皆中節謂之和」，徐復觀解釋「中」與「和」是儒家對「樂」所要求的美的標準，快樂而不太過，才是儒家對音樂所要求的「中和」，而「樂」的本質，則可以用一個「和」字做總括。[24]以書法的視角來說，項穆《書法雅言》解釋：「中也者，無過不及是也。和也者，無乖無戾是也。」[25]簡言之，無論在哪個領域，「中和」就是一種適中、和諧的境界。孫過庭在〈書譜〉中無論是剛柔、遲

20　同上註，頁四十。

21　同上註，頁三十三。

22　同上註，頁四十五—四十六。

23　同上註，頁四十九。

24　詳見王仁鈞：《書譜導讀》（臺北：蕙風堂，二〇〇七），頁五十二、六十八。

25　徐復觀：《中國藝術精神》（臺北：臺灣學生書局，一九九八），頁十四—十五。

26　明・項穆：《書法雅言》，收入華正人編：《歷代書法論文選》（臺北：華正書局，一九九七），頁四八九。

速、曲直、枯潤……等諸多觀點，皆被認為以適中、和諧為標準。但必須認清的是，適中、和諧

的體現是什麼？劉劭（約一八九—二四五）《人物志》以「中和」觀人，認為：「凡人之質量，中和最貴矣。中和之質，必平淡無味，故能調成五材，變化應節。」[27]可見具「中和」之質，才

有可能體現成各種人才。換個方式思考，「中和」是各項標準的中間值？還是各項標準皆體現？同

理，「遲」與「速」的中間值是「不遲不速」？還是「能遲能速」？若用這個問題意識來看待

例如「剛」與「柔」之間，要達到適中、和諧的標準是「不剛不柔」？還是「剛柔並濟」？

「中和」與「兼通」，那麼他們之間就不是並列關係，而是一種由內而外、從本體到應用的關

係：以「中和」為體、「兼通」為用；透過「中和」來達到「兼通」，而「兼通」可以說是「中

和」的外顯，兩者互為表裡。[28]

此外，在孫過庭「兼通」的論述中，有一項明顯的特質，即以「法」為主軸。在本書第一

章「緒論」、第三節「典範書學的界定」中，筆者根據朱惠良的論述，談到書法史上雖有「尚

[27] 魏·劉劭著，陳喬楚註譯：《人物志今註今譯》（臺北：臺灣商務印書館，一九九六），頁十四。

[28] 李凱在《儒家元典與中國詩學》中歸納出「中」與「和」的個別字義後，認為「中」主要有三義：一是方位，即「正中」；二是「正」，表示一種品德，當形容詞；三是「內心」的意思，當名詞。「和」主要也有三義：一是樂聲的和諧；二是「平」，即平和；三是「調和」，作為動詞。對於「中和精神」有詳盡的討論，詳見李凱：《儒家元典與中國詩學》（北京：中國社會科學出版社，二〇〇二），頁五十一—六十三。若依照此論點，那「兼通」亦可視為「中」（手段），透過「中」（手段），以至「和」。

韻〕、「尚法」、「尚意」等說法，但真正環繞在書法史上的辯證，其實是「法」與「意」的不同路數。雖然在孫過庭的時代並無「尚法」或「尚意」等用詞，但是歸納其書論要點後，可以發現他在「兼通」的思維中，是以「尚意」為本質的。此部分在目前研究《書譜》的相關著作中，未有詳盡的闡述，甚至有學者認為《書譜》的重點是「尚意」思想。[29] 筆者希望通過本章的分析，將《書譜》「尚法」的本質作詳細說明。

再者，本章所使用的《書譜》版本，以馬永強譯注，河南美術出版社所出版的《書譜譯注》[30] 為引文依據，理由有二：一，此書前半為等比例的清楚墨跡圖檔，後半有詳細的釋文與註解；二、《書譜》墨跡中，「漢末伯英」下缺一百六十六字、「心不厭精」下缺三十字，以及其他部分磨損之字，該書都以清楚的刻本在缺漏之處補齊，讓筆者在引用原文時，可以直接引自孫過庭草書書跡，避免釋文的疏漏或訛字。此外，朱建新《孫過庭書譜箋證》[31]、馬國權《書譜譯注》[32]、王仁鈞《書譜導讀》[33]，都是筆者理解《書譜》文意的重要參考著作。沈尹默（一八八三─一九七一）曾說《書譜》是研究書法的人必讀的文字，但是缺點就是詞藻過甚，往往把寫字

29 詳見韓玉濤：《書論十講》（南京：江蘇教育出版社，二〇〇七），頁一─十六。

30 馬永強：《書譜譯注》，鄭州：河南美術出版社，二〇〇六。

31 朱建新：《孫過庭書譜箋證》，臺北：華正出書局，一九八五。

32 馬國權：《書譜譯注》，北京：紫禁城出版社，二〇一一。

33 王仁鈞：《書譜導讀》，臺北：蕙風堂，二〇〇七。

最要緊的意義掩蓋住了，致使讀者注意不到。[34] 本章有別於其他論者先入為主以「中和」為前提來看待〈書譜〉，而是從〈書譜〉的文字中，層層析論孫過庭在「兼通」方面的觀點，闡明其中的「尚法」本質，以「中和」、「兼通」、「尚法」三個視角重新建構〈書譜〉的理論體系。

第二節　以王羲之為「兼通」典範

雖然孫過庭曾說：「余志學之年，留心翰墨，味鍾、張之餘烈，挹羲、獻之前規，極慮專精，時逾二紀。」[35] 似乎強調了自己對鍾繇、張芝、王羲之、王獻之等四位書法偉人精深的學習，然而在這三千多言的〈書譜〉中，孫過庭提到王羲之卻近二十次，另外三人則往往成為烘托羲之的對照組：

夫自古之善書者，漢、魏有鍾、張之絕，晉末稱二王之妙。王羲之云：「頃尋諸名書，

[34] 馬永強：《書譜譯注》，頁十二。

[35] 沈尹默：〈歷代名家學書經驗談輯要釋義〉，《論書叢稿》，臺北：華正書局，一九八九。

鍾、張信為絕倫，其餘不足觀。」可謂鍾、張云沒，而羲、獻繼之。又云：「吾書比之鍾、張，鍾當抗行，或謂過之，張草猶當雁行。然張精熟，池水盡墨，假令寡人耽之若此，未必謝之。」此乃推張邁鍾之意也。考其專擅，雖未果於前規，摭以兼通，故無慚於即事。36

文中記載王羲之所言，無論是否為真？孫過庭作這樣的行文正在凸顯王羲之的典範性，先說明王羲之自認書學造詣未必輸給鍾繇（一五一—二三〇）與張芝（？—一九二），再以「專擅」和「兼通」為指標，認為鍾繇與張芝僅精於一體，未若羲之兩者兼備。總結來說，孫過庭認為「兼通」的王羲之，才是書學典範。不少論者認為孫過庭是因襲唐太宗的偏好而推崇王羲之，37 但是根據孫過庭的說法，推崇王羲之其實是相悖於當時風氣的：

評者云：「彼之四賢，古今特絕；而今不逮古，古質而今妍。」夫質以代興，妍因俗易。雖書契之作，適以記言；而淳醨一遷，質文三變，馳鶩沿革，物理常然。貴能古不乖時，

36 馬永強：《書譜譯注》，頁五—七。

37 例如蕭元認為孫過庭書法體現了初唐李世民尊王和追求秀美風格的時代風尚，詳見蕭元：《中國書法五千年：中國古代書法理論發展史》（北京：東方出版社，二〇〇六），頁一四五。王鎮遠認為孫過庭這種揚羲抑獻自然是受到唐太宗尊右軍之書的影響，詳見王鎮遠：《中國書法理論史》（合肥：黃山書社，一九九〇），頁一一一。

今不同弊，所謂「文質彬彬，然後君子」。何必易雕宮於穴處，反玉輅於椎輪者乎！[38]

關於「質」與「妍」的對照，南朝宋・虞龢《論書表》就曾提出：「古質而今妍，數之常也；愛妍而薄質，人之情也。」[39] 孫過庭承襲這個觀念來回應他時下的風氣，他生活的時代是新文藝審美觀初步建立的時代，反對齊梁時的華艷文風，[40] 因此對書法的審美已不像太宗時那樣是質樸典範，對時人而言，二王是「今」，鍾、張是「古」，今人書的妍美，比不上古人書的質樸。孫過庭一反這樣的氛圍，站在一個相對客觀的立場，認為不應執著於「古」，無論質樸或妍美都會因時代的變遷而造成美感取向上的轉變，只要能夠「古不乖時，今不同弊」；此外，他更把儒家的「文質彬彬」作為一種內外兼備的理想，《論語》：「質勝文則野，文勝質則史，文質彬彬，然後君子。」孫過庭用文質相輔的道理來說明「妍」與「質」是一樣重要的。王鎮遠認為孫過庭的觀念符合事物發展的規律，對古今文質之變的態度較為通達，而「何必易雕宮於穴處，反玉輅於椎輪」的主張，顯然是對那些抱殘守缺、食古不化者下一針砭。[41]

表面上看來，孫過庭的主張似乎如論者所言合乎客觀、通達的，但我們卻可發現一個問題：

38 詳見王鎮遠：《中國書法理論史》，頁一一○。

39 詳見陳振濂編：《中國書法批評史》（杭州：中國美術學院出版社，一九九七），頁一二五。

40 南朝宋・虞龢：《論書表》，收入唐・張彥遠：《法書要錄》（北京：人民美術出版社，二○○三），卷二，頁三十六。

41 馬永強：《書譜譯注》，頁七—八。

若以「古質今妍」的標準來說，王獻之不更應該是「妍」的典範嗎？但從〈書譜〉脈絡看來，孫過庭的論點似乎都是在為尊羲之而發，無論是「古不乖時，今不同弊」或「何必易雕宮於穴處，反玉輅於椎輪」等主張，其目的都是為了樹立王羲之的典範性。正如陳方既所言：「他（孫過庭）的發展觀只為確立王羲之盡善盡美的地位服務。」[42]否則為何只尊羲之而不尊獻之？顯然在孫過庭心中有一個明確指標：

又云：「子敬之不及逸少，猶逸少之不及鍾、張。」意者以為評得其綱紀，而未詳其始卒也。且元常專工於隸書，百（伯）英尤精於草體，彼之二美，而逸少兼之。擬草則餘真，比真則長草，雖專工小劣，而博涉多優，揔其終始，匪無乖互。[43]

時人對「二王」的評述，孫過庭只為羲之反駁，認為羲之「兼通」真、草二美，[44]與張芝（伯英）的草書相較，多了楷書方面的成就；與鍾繇（元常）的楷書相較，多了草書的長處，這明顯

42 陳方既：《中國書法美學思想史》（鄭州：河南美術出版社，二〇〇九），頁一二一。

43 馬永強：《書譜譯注》，頁八—九。

44 從秦漢到唐，隸書、八分書、楷書的變化過程中，字形早已不同，但名稱卻相延。在唐代，「漢隸」多稱為「八分」，而把「楷書」稱為「隸書」。宋代以後，人們才把「楷書」與「隸書」區分開來。清人劉熙載說：「唐太宗撰〈王羲之傳〉曰：『善隸書，為古今之冠。』或疑羲之未有分隸，其實自唐以前皆稱楷字為隸，如東魏〈大覺寺碑〉題目隸書是也。」詳見清·劉熙載：《藝概》（臺北：廣文書局，一九六四），頁四。

是盡所能在推崇羲之，不僅如此，孫過庭為了烘托羲之，更引用了幾則獻之自以為勝父等沒有根據的傳聞來打壓獻之，最後得出結論：「是知逸少之比鍾、張，則專博斯別；子敬之不及逸少，無或疑焉。」[45]王仁鈞認為孫過庭不必泥古確實是一個冠冕堂皇的口號，但所要面對的後遺[46]

症就是該如何去安置王獻之的地位，因為在孫過庭生活的時代，羲之和獻之聲譽上是難分軒輊的，羲之雖因太宗的喜好而一時暄赫，但獻之挾其受南朝士子熱烈推許的餘威，以及唐人性格開展與其書風接近的優渥條件，都讓獻之有凌駕羲之的可能。[47]站在孫過庭的立場，如果要凸顯羲之的地位，光靠著「何必易雕宮於穴處，反玉輅於椎輪」這樣的發展論是不足以服人的，必須還

要提出羲之的獨特性：

右軍之書，代多稱習，良可據為宗匠，取立指歸，豈唯會古通今？亦乃情深調合。致使摹

[45] 《書譜》：「安嘗問敬：『卿書何如右軍？』答云：『故當勝。』安云：『物論殊不爾。』子敬又答：『時人那得知。』敬雖權以此辭折安所鑒，自稱勝父，不亦過乎！且立身揚名，事資尊顯，勝母之里，曾參不入。以子敬之毫翰，紹右軍之筆札，雖復粗傳楷則，實恐未克箕裘。況乃假託神仙，恥崇家範，以斯成學，孰愈面牆！後羲之往都，臨行題壁，子敬密拭除之，輒書易其處，私為不悉（或作「惡」）。羲之還見，乃歎曰：『吾去時真大醉也！』敬乃內慚。」見馬永強：《書譜譯注》，頁九—十一。這段文字被清代包世臣（一七七五—一八五五）指為「恣意汙衊」，並在《刪定吳郡書譜序》中，將這段文字刪除。

[46] 馬永強：《書譜譯注》，頁十一—十二。

[47] 王仁鈞：《書譜導讀》，頁五十四。

搨日廣，研習歲滋，先後著名，多從散落，歷代孤紹，非其效歟？[48]

孫過庭點出了一個獻之無法超越羲之的合理原因，即「會古通今」，這不是一個偏祖王羲之的讚美，而是一個客觀事實。在本書第二章「王羲之書學的典範性」、第四節「王羲之書學傳統中的『變』與『不變』」中，筆者談到王羲之在漢字的演嬗脈絡裡，是「章草」過渡到「今草」的重要人物，南朝王僧虔所說的「變古形」或是元代趙孟頫所說的「右軍字勢，古法一變」，就是指涉此一轉變。孫過庭所言「會古通今」，正好闡明王羲之在「兼通」古今筆法上的成就，這確實讓獻之有所不及。再者，孫過庭又提出另一個羲之的可據為宗匠的理由：「情深調合」。王世徵認為「情深調合」是對王羲之書法藝術之高卓所在的總體評鑑，即感情深厚、筆調和諧於所書寫的特定內容，筆下在在傳情。[49] 然而就筆者看來，這仍然是一種「兼通」思維，試看孫過庭所舉數例：

寫樂毅則情多怫鬱，書畫贊則意涉瑰奇。黃庭經則怡懌虛無，太師箴又縱橫爭折。暨乎蘭亭興集，思逸神超，私門誡誓，情拘志慘，所謂涉樂方笑，言哀已嘆。[50]

48 馬永強：《書譜譯注》，頁三十四。

49 王世徵：《歷代書論名篇解析》（北京：文物出版社，二〇一二），頁七十六。

50 馬永強：《書譜譯注》，頁三十五—三十六。

書法創作的表現來自於主體心境，無論是「情多怫鬱」、「意涉瑰奇」、「怡懌虛無」、「縱橫爭折」、「思逸神超」、「情拘志慘」等各種情感或心境，王羲之對應不同的書寫內容有著不同的情懷。孫過庭用文學創作來比擬書法，「涉樂方笑，言哀已嘆」正是出自西晉陸機的〈文賦〉，看來他相當清楚作家與作品之間的統一性，認為「既失其情，理乖其實，原夫所致，安有體哉」[51]，就像甘中流所言：「孫過庭對於情感是有所期望的，不是任何情感發洩都能成為書法藝術表現之理想。」[52]簡言之，「樂」情無以為「哀」書，「哀」情無以為「樂」書，能夠順應各種情感而發揮與其相應的藝術表現，做到「達其性情，形其哀樂」[53]，本質上依然是「兼通」思維的呈現。

總結以上，在孫過庭眼中，王羲之是「法」的主要來源，是學習書法的唯一典範，而其典範性來自於真草兼備、會古通今、情深調和等「兼通」特質。

<div style="border-top:1px solid">

51 〈書譜〉文。

52 甘中流：《中國書法批評史》（北京：人民美術出版社，二〇一四），頁一一三。

53 馬永強：《書譜譯注》，頁二十二。
</div>

第三節 真、草「兼通」的必要性

孫過庭以鍾繇楷書和張芝草書來作為王羲之書法造詣的對照組，藉此闡述王羲之真、草「兼通」的本領。雖然他也知道篆、隸、草、章各種書體「工用多變，濟成厥美，各有攸宜」[54]，甚至說明了各種書體的美感與要求。[55] 然而在闡發後人學書的狀況時，卻仍是以楷書和草書為例的：

至於王、謝之族，郤、庾之倫，縱不盡其神奇，咸亦挹其風味。去之滋永，斯道逾微。方復聞疑稱疑，得末行末，古今阻絕，無所質問，設有所會，緘祕已深。遂令學者茫然，莫知領要，徒見成功之美，不悟所致之由。或乃就分布於累年，向規矩而猶遠，圖真不悟，習草將迷。假令薄解草書，粗傳隸法，則好溺偏固，自閡通規。[56]

[54] 馬永強：《書譜譯注》，頁二十一—二十二。

[55] 「篆尚婉而通，隸欲精而密，草貴流而暢，章務檢而便。然後凜之以風神，溫之以妍潤，鼓之以枯勁，和之以閑雅。」詳見馬永強：《書譜譯注》，頁二十二。

[56] 馬永強：《書譜譯注》，頁十七—十九。

孫過庭認為「古今阻絕」，讓後學茫然於前人筆法，即使多年學習結體布白，也難以懂得法度規矩，而這令人茫然的具體內容，正是「圖真不悟，習草將迷」。在書法史上，筆法在王羲之的時代就發展得相當完備，馬宗霍歸結晉代書法盛況之因由，其中便有「時接漢魏，諸體悉備，無煩極慮，便可兼通」，以及「隸奇草聖，筆蹟多傳」[57]，隨著楷書逐漸成熟，書體的發展也趨向穩定，唐代更以「楷法遒美」[58]來作為擇人標準，而唐代對楷書的重視，讓楷書在筆法與結構上達到空前的成熟與穩定，[59]「以書取士、以書為教、專業書學，都需要尋找法則、建立法式、制訂規矩、推出典範，以與其他社會變革措施相適應。因而『法』正是在朝廷的倡導下成為崇尚對象的」[60]，所以孫過庭認為學習書法之所以會有「好溺偏固，自閡通規」的問題，正是導因於「粗傳隸法」。有學者認為唐代書家對楷法的奠定後，使得書法在唐代進入了一個有法可循的發展系

[57] 馬宗霍：《書林藻鑑》（臺北：臺灣商務印書館，一九八二），頁四十二。

[58] 《新唐書》：「凡擇人之法有四：一曰身，體貌豐偉；二曰言，言辭辯正；三曰書，楷法遒美；四曰判，文理優長。四事皆可取，則先德行；得均以才，才均以勞得者為留，不得者為放。五品以上不試，上其名中書門下；六品以下始集而試，觀其書、判。」見宋・歐陽修等撰：《新唐書》（臺北：鼎文書局，一九八九），卷四十五，志第三十五，選舉志下，頁一一七一。

[59] 朱仁夫：「唐代以無懈可擊的法度，把書法推向高峰，這就是我們認識唐代書法的真諦。」詳見朱仁夫：《中國古代書法史》（臺北：淑馨出版社，一九九四），頁二三五。

[60] 葉鵬飛：〈唐人尚法淺論〉，收入《二十世紀書法研究叢書──品鑑評論篇》（上海：上海書畫出版社，二○○○），頁六三七。

統，因而無論是楷書或草書，在「尚法」的原則下，大放異彩。61 但事實上，書家們對草書的重視由來已久，從東漢趙壹在〈非草書〉中，描述當時文人為了草書（當時乃「章草」時期）「十日一筆，月數丸墨」直到「見鰓出血，猶不休輟」的地步，62 足見在東漢時草書就已經相當盛行。余英時認為在東漢中葉以後，士大夫個體自覺隨政治經濟各方發展而日漸成熟，士大夫個人生活悠閒，逐漸減淡其對政治的興趣與大眾群體意識，轉求自我內在人生享受，文學、音樂、自然，與書法之美遂成為性情寄託之所在，而草書任意揮灑，不拘形蹤，最能夠與此時士大夫人生觀相合，也最能見個性的發揮，因此草書廣為時人所愛。63 事實上，到了「今草」時代，書家們對草書的重視更加為過，王元軍在《六朝書法與文化》中，以「尺牘爭勝」來說明六朝士人尺牘往來頻繁，以書法一爭高下的盛況：「魏晉時隨著人性的自覺，士人有一種強烈的自我肯定和自我表現欲。書法的好壞涉及一個人在文藝品評中的地位，從而也影響甚至決定他在社會上的聲望，因而，尺牘爭勝在當時是十分突出的現象。」64 這也無怪有「子敬嘗作佳書與之（謝安），謂必存錄，安輒題後答之，甚以為恨」65 這樣的故事流傳。試觀晉人法帖，多是尺牘書跡，所書字體，也多為草書。以王羲之為例，宋代《宣和書譜》收王羲之書跡共兩百四十三件，其中草書

61 石延平：《中國書法精神》（鄭州：河南美術出版社，二〇一二），頁一〇一。

62 趙壹：〈非草書〉，收入華正人編：《歷代書法論文選》（臺北：華正書局，一九九七），頁二。

63 余英時：〈漢晉之際士之新自覺與新思潮〉，《士與中國文化》（上海：上海人民出版社，一九八七），頁三四九。

64 王元軍：《六朝書法與文化》（上海：上海書畫出版社，二〇〇二），頁二十三。

65 馬永強：《書譜譯注》，頁九。

就佔了近兩百件，其他書跡也都是帶有或多或少草書筆法的行書，可以確定的是，經由刻拓或臨摹傳世的王羲之書跡中，草書佔總量百分之七十以上。[66]

孫過庭崇尚王羲之，自然以草書為主軸，姑且不論孫過庭的書學歷程，單看這三千多言的〈書譜〉，就是唐人最具典範的今草書跡。只是孫過庭更加強調的，還是那真、草「兼通」的本領：[67]

> 草不兼真，殆於專謹；真不通草，殊非翰札。真以點畫為形質，使轉為情性；草以點畫為情性，使轉為形質。草乖使轉，不能成字；真虧點畫，猶可記文。迴互雖殊，大體相涉。[68]

根據孫過庭的說法，可整理成以下表格：

66　桂第子譯注：《宣和書譜》（長沙：湖南美術出版社，二〇〇四），頁二八二—二八五。

67　關於王羲之草書的統計，詳見劉濤：《中國書法史——魏晉南北朝卷》（南京：江蘇教育出版社，二〇〇九），頁一九三、二一一。

68　馬永強：《書譜譯注》，頁十九—二十。

	真	草
點畫	形質	情性
虧點畫	猶可記文	✕
使轉	情性	形質
乖使轉	✕	不能成字
不兼真	殆於專謹	✕
不通草	✕	殊非翰札

從表格中可以看得更清楚，孫過庭以「點畫」／「虧點畫」與「使轉」／「乖使轉」、「形質」與「情性」兩兩對照，呈現不同的特性與侷限；而「草不兼真」與「真不通草」也會有不同的問題，但透過進一步分析，才能理出孫過庭的中心主旨。

首先，「點畫」是書法結體、布局層次，「使轉」是書者筆法、用筆層次；至於「形質」與「情性」，蕭元解釋為「形體」和「情趣」[69]；甘中流解釋的較詳細，他認為「使轉」釋為「形體」和「神采」[71]；王世徵解釋為「本體」和「神采」[70]；王仁鈞解釋為「形質」是「形體質感」，可以包含工巧、字形、工夫、肥瘦、筋骨等，「情性」主要指「情感、情緒、興緻、性格」等精神內涵。[72] 其實這些說法大致都合邏輯，不外是從「形」與「神」的觀念來理解，[73] 一者為外在，一

69 蕭元：《初唐書論》（長沙：湖南美術出版社，二〇〇四），頁一二四。

70 王世徵：《歷代書論名篇解析》（北京：文物出版社，二〇一二），頁三〇七—三〇八。

71 王仁鈞：《書譜導讀》，頁六十七。

72 甘中流：《中國書法批評史》（北京：人民美術出版社，二〇一四），頁一一八。

73 關於「形」與「神」的論述，姜耕玉分為「以形寫神，神藏於形」、「神生於無形，離形得似」與「形與神合，形神無間」三方面來探討「形」與「神」的關係，詳見姜耕玉：《藝術辯證法》（南京：江蘇教育出版社，二〇〇二），頁一九〇—一九九。

者為內在；一者為「法」，一者為「意」的層次。

再者，其實孫過庭此處的重點並不在於「形質」（法）與「情性」（意）的內容與辯證，在他眼中，兩者並非並列關係，而是以「形質」為主，藉著「形質」來說明真、草「兼通」的必要。「形質」與「情性」來自於人物的品評，在上一章筆者引用過劉劭《人物志》對「情性」的說法來解釋王羲之書論中的「意」，此處再次徵引：

> 蓋人物之本，出乎情性。情性之理，甚微而玄；非聖人之察，其孰能究之哉？凡有血氣者，莫不含元一以為質，稟陰陽以立性，體五行而著形。苟有形質，猶可即而求之。[74]

陳喬楚引《荀子》「生之所以然者謂之性；性之好惡喜怒哀樂謂之情」來說明「情性」，它是一種內在深層的精神與氣質，不易察覺，因此劉劭說「甚微而玄」；而「形質」則是實質的表徵，屬於外顯的神情與姿態，容易察覺，因此「可即而求之」。[75] 孫過庭將「情性」與「形質」比喻在書法創作上，顯然也是以一種內在的精神氣質與外在的表情姿態去理解，他認為楷書的「使轉」和草書的「點畫」是「情性」，而楷書的「點畫」和草書的「使轉」是屬於「形質」，看似

[74] 魏·劉劭著，陳喬楚註譯：《人物志今註今譯》（臺北：臺灣商務印書館，一九九六），頁十二—十四。

[75] 同上註，頁十二—十三。

客觀並列，但從「草乖使轉，不能成字；真虧點畫，猶可記文」[76]看來，孫過庭皆指向楷書與草書的「形質」層次（草之使轉與真之點畫同屬形質），正如清代包世臣所言：「書道妙在性情，能在形質。然性情得於心而難名，形質當於目而有據，故擬與察皆形質中事也。」[77]不同的線條顯現不同的質感，孫過庭針對「形質」的論述相當實際，楷書強調間架結體，因此重「點畫」，草書貴在岔扭使運，故重「使轉」，他甚至還說：「伯英（張芝）不真，而點畫狼藉；元常（鍾繇）不草，使轉縱橫。自茲以降，不能兼善者，有所不逮，非專精也。」[78]其實就是要說明「點畫」與「使轉」兼通的必要性。孫過庭強調真、草「兼通」，是在說明書藝創作要兼通楷書「點畫」和草書「使轉」的本領，寫草書不能忽略「點畫」，寫楷書也不能輕忽「使轉」，只是在這「兼通」的內容中，「形質」（法）才是他的重點。

76 清·包世臣：《藝舟雙楫·答三子問》，收入華正人編：《歷代書法論文選》（臺北：華正書局，一九九七），頁六二二。

77 此處「猶可記文」，應解為「尚可留下字形形而已」，詳見王仁鈞：《書譜導讀》，頁六十七。

78 根據王仁鈞的註解，「狼藉」在這裡引申為「縱橫散布錯落」，詳見王仁鈞：《書譜導讀》，頁六八。

第四節　「通會之際」的具體內容

孫過庭在談書學歷程時，認為老與少各有優宜，「思通楷則，少不如老」，但「學成規矩，老不如少」，因為「思」是「老而逾妙」，「學」是「少而可免」，[79] 道出「少」在「學」上的可塑性與持久性。然而從「學成」到「思通」，孫過庭指出有三個階段：

至如初學分布，但求平正；既知平正，務追險絕；既能險絕，復歸平正。初謂未及，中則過之，後乃通會。通會之際，人書俱老。[80]

「平正」和「險絕」的內容，孫過庭並沒有深入剖析，但卻成為後人論書的重要指標，例如明代董其昌（一五五一一六三六）就曾以「正」、「奇」的相對性來評判趙孟頫書法，他說：「書家以險絕為奇，此竅惟魯公、楊少師得之，趙吳興弗解也。」[81] 又說：「古人作書，必不作正局，蓋以奇為正，此趙吳興所以不入晉、唐室也。〈蘭亭〉非不正，其縱宕用筆處，無跡

<hr>

[79] 馬永強：《書譜譯注》，頁三十九―四十。

[80] 同上註。

[81] 明・董其昌：《容臺集》（臺北：國立中央圖書館，一九八六），第四冊，別集，卷五，〈書品〉，頁一九八七。

可尋。」[82]先不論董其昌對趙孟頫的評價是否公允，從董其昌的說法看來，可以得到兩個重[83]點：一是「以險絕為奇」，二是「以奇為正」。首先，在中國書法傳統的審美思維中，「險」與「奇」可視為同一層次的美感，二者經常並用，[84]都是相對於沖和、平正、淡雅的風格，都帶有一種打破平衡、似斜實正的線條效果，[85]具有「藝術創新和審美效應的價值」[86]。而與「正」間的相對性，項穆則說得很清楚，在《書法雅言》中，有〈正奇〉篇：

書法要旨，有正與奇。所謂正者，偃仰頓挫，揭按照應，筋骨威儀，確有節制事也。所謂奇者，參差起復，騰凌射空，風情姿態，巧妙多端是也。奇即連於正之內，正即列於奇之中。正而無奇，雖莊嚴沉實，恒樸厚而少文。奇而弗正，雖雄爽飛妍，多譎厲而乏雅。[87]

82 同上註，頁一八九六—一八九七。

83 關於董其昌對趙孟頫的評述以及「正」、「奇」方面的觀點，詳見本書第六章「由『形』到『神』的創作觀——董其昌求『淡』的尚意書學」、第二節「董其昌書論中以趙孟頫為反思的書學觀點」。

84 王鎮遠運用「險怪奇絕」來指涉孫過庭《書譜》的階段，詳見王鎮遠：《中國書法論史》（合肥：黃山書社，一九九〇），頁一一六。另外，喬志強則是將「險絕」解釋為「奇絕險勁」，詳見喬志強編：《中國古代書法理論解讀》

85 金學智在《中國書法美學》中，對「險」有詳細的闡述。詳見金學智：《中國書法美學》（江蘇：江蘇文藝出版社，一九九七）下冊，頁七二九—七四一。

86 姜耕玉：《藝術辯證法》（南京：江蘇教育出版社，二〇〇二），頁二七〇。

87 明·項穆：《書法雅言》，收入華正人編：《歷代書法論文選》（臺北：華正書局，一九九七），頁四八七。

項穆將「正」與「奇」的特性作了說明，一者「莊嚴沉實」，若沒有互相調

和，又會有過於呆版和張揚的可能，甚至在〈中和〉篇裡，也以「正能含奇」、「奇不失正」

作為達「中和」、至「美善」的條件。[88] 無論是「以奇為正」，或是「正能含奇」、「奇不失

正」，都在強調兩者的通融與相濟，但這些後代洋洋灑灑的論述，其實都不如孫過庭簡單的幾句

話，因為孫氏能體察書學過程的階段性：「平正─險絕（奇）─平正」。劉小晴對這三階有精準

描述，他認為所謂「平正」，即結字勻稱，點畫要貼，橫直相安，骨肉相襯，端莊沉著，合乎法

度；所謂「險絕」，即結字奇變，參差起伏，陰陽開合，縱橫欹側，出沒無窮，合乎意態；所謂

「復歸平正」，即平和簡淨，妙合自然，變化莫測，質樸無華，平中寓奇，合乎理趣。[89] 初期的

「平正」是力求法度規範的階段，當法度規範具備後就要力求變化與新意，但是當能夠變化創新

後，還要能「復歸平正」，這也就是「正」、「奇」兼通的階段，規矩中有變化，變化中又見規

矩。清代梁巘解釋為：「須知始之平正，結構死法，終之平正，融會變通而出者也。」[90] 點出了

第三階段的融通本質，「後來的平正，因為在險絕時已有了筆勢奇縱的功底，他不是等量還原，

而是第二次的平正的質的變革」[91]，「每一次對前面的否定，都是認識深化的結果，都是通過從

88　馬國權：《書譜譯注》（北京：紫禁城出版社，二○一一），頁十六。

89　清‧梁巘：《評書帖》，收入華正人編：《歷代書法論文選》，頁五四二。

90　劉小晴：《中國書學技法評注》（上海：上海書畫出版社，二○○三），頁一七二。

91　同上註，頁四八九。

不成熟到成熟的發展過程來實現的」[92]。孫過庭所謂的「復歸平正」，可視為「法」與「意」的兼通，一開始以客觀法度為準則，後來加以新意、己意來變化，最後達到以「法」為主的「法中見意」。這在〈書譜〉的論述中可以一窺端倪：

夫運用之方，雖由己出，規模所設，信屬目前，差之一毫，失之千里，苟知其術，適可兼通。心不厭精，手不忘熟。若運用盡於精熟，規矩闇於胸襟，自然容與徘徊，意先筆後，瀟灑流落，翰逸神飛。亦猶弘羊之心，預乎無際；庖丁之目，不見全牛。[93]

這段文字寫在三階段的論述之前，但卻可視為「通會之際」的內涵。「規模所設，信屬目前，差之一毫，失之千里」講的就是求「法」，「法」的重要性在於「一點成一字之規，一字乃終篇之準」[94]，因此初求「平正」，乃在穩定「法」的基礎。而「運用進於精熟，規矩闇於胸襟」、「容與徘徊，意先筆後」等境界，就是融「意」於「法」的「復歸平正」；這「復歸平正」並非再次執著於「法」，相反的，應視為一種「無法」的境界，這從孫過庭「忘懷楷則」的觀點中可以得到印證：

92 張國宏：《孫過庭》（臺北：石頭出版社，二〇〇五），頁十六。

93 馬永強：《書譜譯注》，頁三十七─三十九。

94 同上註，頁五十。

泯規矩於方圓，遁鈎繩之曲直，乍顯乍晦，若行若藏，窮變態於毫端，合情調於紙上，無

間心手，忘懷楷則。[95]

「忘懷楷則」指得是「不為法則所束縛」[96]，卻又處處暗合於法則，能夠沒有規矩、鈎繩，也

能成方圓、曲直，不為形所囿，才可有「乍顯乍晦」、「若行若藏」的變化，這種境界，即有

「意」的滲入。值得注意的是，此處又再次強調了「心」與「手」的通會，呼應前文「心不厭

精，手不忘熟」，事實上孫過庭認為若能「心手雙暢」，則「翰不虛動，下必有由」，而「翰

不虛動，下必有由」即是「意在筆前」的本領；換言之，「心」與「手」所統攝的，正是「意」

與「法」。這也不難理解孫過庭用「弘羊之心」、「庖丁之目」兩個典故來比喻「心」、「手」[98]

的精熟而致相應、通會，[98]闡明書法技法的熟稔造詣，而「平正—險絕—平正」所對應的藝術風

格（或節奏）即「穩定—變化—穩定」。

從「平正」到「險絕」再「復歸平正」，強調了「正」與「奇」，「手」與「心」，「穩

定」與「變化」等二元相對美感之兼通與融合，最後達到一種妙合自然的境界，孫過庭正是以這

觀點來看待書法造詣的「通會之際」。除此之外，此觀點也可視為孫過庭「兼通」之論的總則，

在此總則下，包含了很多細部層次，例如「遲」與「速」之「兼通」：

夫勁速者，超逸之機；遲留者，賞會之致。將反其速，行臻會美之方；專溺於遲，終爽絕
倫之妙。能速不速，所謂淹留，因遲就遲，詎名賞會。非夫心閑手敏，難以兼通者焉。[99]

運筆的節奏因人而異，虞世南（五五八─六三八）曾說：「遲速虛實，若輪扁斫輪，不疾不徐，
得之於心，應之於手，口所不能言也。」[100]似乎認為遲速的掌控是難以言說的。相較之下，孫
過庭做了較清楚的說明，「超逸」是形容線條的俊逸之美，帶有一種揮灑自如的速度感；至於
「賞會」，王仁鈞解釋為「明勢得體」，也就是「獲取架式形體」[101]。依此看來，若要讓間架形
體穩定，就要以「遲」來控制；若要讓筆勢變化錯落，就得以「速」來呈現，這穩定與變化的

99 馬永強：《書譜譯注》，頁四十五─四十六。

100 唐·虞世南：《筆髓論》，收入清·孫岳頒、王原祁等編：《佩文齋書畫譜》（杭州：浙江人民美術出版社，二〇一四），卷五，第一冊，頁一六九。

101 王仁鈞：《書譜導讀》，頁九十五─九十六。

相對性，正是統籌在「正」與「奇」的美感之下，「能速不速，所謂淹留，因遲就遲，詎名賞會」，任一方的偏頗都是不恰當的。此外，「留不常遲，遺不恒疾，帶燥方潤，將濃遂枯」，[102] 「遲」、「速」所呈現的燥、潤、濃、枯，都讓墨線有更多的可能性，因此兼通「遲」、「速」，也是「通會之際」的條件。能進一步探討的是：「遲」與「速」所對應的「賞會」與「超逸」，依然可以相應在孫過庭「骨力」與「遒麗」的論述上：

假令眾妙攸歸，務存骨氣，骨既存矣，而遒潤加之。亦猶枝幹扶疏，凌霜雪而彌勁；花葉鮮茂，與雲日而相暉。如其骨力偏多，遒麗蓋少，則若枯槎架險，巨石當路，雖妍媚云闕，而體質存焉。若遒麗居優，骨氣將劣，譬夫芳林落蘂，空照灼而無依；蘭沼漂萍，徒青翠而奚托？是知偏工易就，盡善難求。[103]

雖然孫過庭認為當「骨力」（或骨氣）和「遒麗」若真的無法兼備時，「骨力」應當看得比「遒麗」重要，因為「體質」而非「遒麗」，但仍不否認兩者在性格上的必要性。「骨力」讓「體質」得以完整，同屬「賞會/明勢得體」的範疇，在性格上是「穩定」的；至於「遒麗」，根據孫過庭的說法，與「妍媚」相關，並且以「芳林落蘂，空照灼而無

[102] 馬永強：《書譜譯注》，頁五十。

[103] 同上註，頁四十六—四十七。

依」、「蘭沼漂萍，徒青翠而奚托」來比喻「逍麗居優，骨氣稍劣」的狀貌，可知與「奇」、「險」同樣帶有「不穩定」與「多變」的特質，可見這「骨力」（或骨氣）和「逍麗」仍然又回到「穩定」與「變化」的二元判準。

關於孫過庭的「通會」，薛龍春認為這是從絢爛之極歸乎平淡而平淡中見豐富的方法，也正是「既雕既琢，復歸於樸」在藝術中的運用，而「通會」也正是一種「中庸」的境界，是「過」與「不及」合力的結果[104]。張國宏則認為孫過庭的「通會」是「平正與險絕的高度統一」[105]。這些觀點並無問題，但筆者有更精細的闡述：從孫過庭「平正─險絕─平正」的三階段論述，對應著「手─心─手」、「遲─速─遲」、「骨力─逍麗─骨力」、「穩定─變化─穩定」等相對美感的通會，而這三不同層次的三階段，其本質都是「法─意─法」。如果第三階段的「復歸平正」就是「平正」中有「險絕」的「兼通」階段，那麼每個層次的第三階段，也正是前兩階段的整合，而且是融合第二階段的「復歸」。換言之，「平正中有險絕」即可對應出：「手中有心」、「遲中有速」、「骨力中有逍麗」、「穩定中有變化」，而它們共通的本質就是「法中有意」。綜合以上，以「平正」為主體的高度統一，才是孫過庭「通會」的實質內容。

104　陳振濂編：《中國書法批評史》（杭州：中國美術學院出版社，二〇〇二），頁一二七。

105　張國宏：《孫過庭》（臺北：石頭出版社，二〇〇五），頁十六。

第五節　「尚法」為本、「中和」為體、「兼通」為用

無論是對王羲之的推崇，或是真、草「兼通」的重要性，以及通會之際的各項指標，都可以看出孫過庭對法度、規範的重視，對他來說，王羲之就是「法」的唯一典範。雖然唐代竇泉（生卒不詳，活動於天寶年間）曾批評孫過庭草書「千紙一類，一字萬同」[106]，但這正是孫過庭對「法」的實際體現；《宣和書譜》說孫過庭「善臨摹，往往真贗不能辨」[107]，也是呼應了孫氏「尚法」的學書理念。無論是「味鍾張之餘烈，挹羲獻之前規」、「翰不虛動，下必有由」、「差之一毫，失之千里」、「運用盡於精熟，規矩闇於胸襟」、「一點成一字之規，一字乃終篇之準」……等，〈書譜〉都讓「學者宗以為法」[108]，成為歷代書家的今草典範。

梁巘曾說：「晉書神韻瀟灑，而流弊則輕散。唐賢矯之以法，整齊嚴謹，而流弊則拘苦。」[109]這是一個相當概略的說法，而且並不適用於孫過庭，因為梁巘此處的「法」是唐法，是用來矯正晉人的缺失，而孫過庭的「法」，卻是直以晉人、王羲之為「法」。更何況，孫過庭重

106 唐・竇臮、竇蒙：《述書賦並注》，收入華正人編：《歷代書法論文選》（臺北：華正書局，一九九七），頁二三二。

107 桂第子譯注：《宣和書譜》（長沙：湖南美出版社，二〇〇四），頁三二九－三三〇。

108 同上註，頁三三〇。

109 清・梁巘：《評書帖》，收入華正人編：《歷代書法論文選》（臺北：華正書局，一九九七），頁五四二。

視的不是只有形質層次的「法」，他也重視情性層次的「意」，「情多怫鬱」、「意涉瑰奇」、「怡懌虛無」、「縱橫爭折」、「思逸神超」、「情拘志慘」，不同的情感對映著不同的創作內容，「既失其情，理乖其實，原夫所致，安有體哉」？薛龍春以「法與意的調合」來看待〈書譜〉，但在筆者層層分析下，發現孫過庭並非將兩者視為等值的合併，而是以「法」為主體，[110]在「法」的完備之下兼通「意」的藝術性，達到「法中有意」、「法中見意」的通會境界。

在本章第一節，筆者以劉劭《人物志》的論點來說明「兼通」乃「中」和「中」之外顯，「中和」之質，必平淡無味；故能調成五材，變化應節。[111]孫過庭認為寫字要「違而不犯，和而不同」，[112]即是一種「中和之質」，〈書譜〉中有一段敘述頗能呈現孫過庭在書法創作上的「中和」觀：

質直者則俓侹不遒，剛佷者又掘強無潤，矜斂者弊於拘束，脫易者失於規矩，溫柔者傷於軟緩，躁勇者過於剽迫，狐疑者溺於滯澀，遲重者終於蹇鈍，輕瑣者淬於俗吏。斯皆獨行之士，偏翫所乖。[113]

110　馬永強：《書譜譯注》，頁五。

111　魏·劉劭著，陳喬楚註譯：《人物志今註今譯》，頁十四。

112　陳振濂編：《中國書法批評史》，頁一二二。

113　同上註，頁四十七─四十八。

「中和」作為儒家的審美原則，張光興認為可以把握兩點：「感情表達要適中」、「表現形式要適中」。並以《禮記・樂記》列舉的「噍殺之聲」、「嘽緩之聲」、「發散之聲」、「粗厲之聲」四種聲音為例，說明太短促而急切、太舒緩而散漫、太怒張而激昂、太粗獷而寧厲等有違中和之感。[114] 以孫過庭的視角而言，連用諸多違和的例子來強調過猶不及，且這些例子即可說個自含括了感情與形式兩種層面，例如「質直」、「剛很」、「矜斂」、「脫易」、「溫柔」、「躁勇」、「狐疑」等是感情的層次，而「徑侹不遒」、「掘強無潤」、「拘束」、「規矩」、「軟緩」、「剽迫」、「滯澀」等則可屬於形式層次。崔樹強以「陽剛」和「陰柔」來說明，他認為中國的「陰柔美」與「陽剛美」並不破壞感性與形式上的和諧，兩者之間並不是絕對對立和完全隔絕，而是互相參透、融為一體。總之，「是在確定一個因素之後，立刻就指向其對立和不使其走向極端」。[115]「中和」是不乖不戾、無過無不及，因此要突顯「中和」，就必須說明何為乖戾？何為過與不及？這各項指標若能「兼通」，才能體現「中和」，也無怪孫過庭用「體五才之並用，儀形不極；象八音之迭起，感會無方」[116] 來形容。〈書譜〉中的另一段論述，正可作為「兼通」的形式表現：

114 張光興：《書法藝術論綱——傳統美學視角下的書法藝術》（濟南：齊魯書社，二〇一三），頁六十五。

115 崔樹強：《筆走龍蛇——中國書法文化二十講》（重慶：重慶出版社，二〇一五），頁二十一—二十一。

116 馬永強：《書譜譯注》，頁四十九—五十。

觀乎懸針垂露之異，奔雷墜石之奇，鴻飛獸駭之資，鸞舞蛇驚之態，絕岸頹峰之勢，臨危據槁之形。或重若崩雲，或輕如蟬翼。導之則泉注，頓之則山安。纖纖乎似初月之出天崖，落落乎猶眾星之列河漢，同自然之妙有，非力運之能成。 117

從正、反兩面來說明「兼通」之用：

孫過庭連續運用了數組駢句來形容書法線條的各種姿態，「懸針垂露」、「鴻飛獸駭」、「鸞舞蛇驚」、「絕岸頹峰」、「臨危據槁」等用語，看似抽象，實為精準，囊括了書法線條的輕重、粗細、大小、疏密、開闔、奇正、遲速……等，將書法藝術的千變萬化作具象的表達。而「崩雲」與「蟬翼」、「泉注」與「山安」、「初月之出天崖」與「猶眾星之列河漢」等，更凸顯了書法在結構與布白上的對比關係。此外，孫過庭更提出「五合」與「五乖」之說，

又一時而書，有乖有合，合則流媚，乖則彫疏。略言其由，各有其五：神怡務閑，一合也；感惠徇知，二合也；時和氣潤，三合也；紙墨相發，四合也；偶然欲書，五合也。心遽體留，一乖也；意違勢屈，二乖也；風燥日炎，三乖也；紙墨不稱，四乖也；情怠手闌，五乖也。乖合之際，優劣互差。得時不如得器，得器不如得志。若五乖同萃，思遏手

117
同上註，頁十二—十三。

蒙；五合交臻，神融筆暢。暢無不適，蒙無所從。[118]

「合」就是調和、適當，「乖」就是背離、不妥。「五合」分別是：「神怡務閑」、「感惠徇知」、「時和氣潤」、「紙墨相發」、「偶然欲書」；而「五乖」則是：「心遽體留」、「意違勢屈」、「風燥日炎」、「紙墨不稱」、「情怠手闌」。這「合」與「乖」的論述，將書法創作的各種優劣情境如實條列出來，似乎是作者寫字的經驗總結，一正一反，兩兩相對。一、「神怡務閑」與「心遽體留」乃作字之心情；二、「感惠徇知」與「意違勢屈」乃作字之動機；三、「時和氣潤」與「風燥日炎」乃作字之情境；四、「紙墨相發」與「紙墨不稱」乃作字之器用；五、「偶然欲書」、「情怠手闌」乃作字之欲望。當「五合」皆備時，孫過庭用「神融筆暢」來形容，可見他此處仍是以一種「通會」（或「兼通」）的概念來看待藝術創作的最佳狀態。

第六節 結語

本章從孫過庭以王羲之之為「兼通」典範說起，先以「古不乖時，今不同弊」的時代性來論述王羲之書法的美感，再點出他的典範性在於「會古通今」的傳承地位。而孫過庭眼中，王羲之是「法」的主要來源，是學習書法的唯一典範，其典範性來自於真草兼備、會古通今、情深調和等「兼通」特質。

接著筆者闡述孫過庭所認知的真、草「兼通」，孫過庭認為「古今阻絕」，讓後學茫然於前人筆法，即使多年學習結體布白，也難以懂得法度規矩，而這令人茫然的具體內容，正是「圖真不悟」，習草將迷」，具體強調真、草書的重要。並說明書藝創作要兼通楷書「點畫」和草書「使轉」的本領，寫草書不能忽略「點畫」，寫楷書也不能輕忽「使轉」，只是在這「兼通」的內容中，在筆者層層分析下，導出「形質」（法）才是孫氏的重點。

再來論文進入到「通會之際」的具體內涵，筆者以孫過庭「平正─險絕─平正」的三階段論述為綱領，統攝著「手─心─手」、「遲─速─遲」、「骨力─遒麗─骨力」、「穩定─變化─穩定」等相對美感的「通會」，而這些不同層次的三階段，其本質都是「法─意─法」。如果第三階段的「復歸平正」就是「平正」中有「險絕」的「兼通」階段，那麼每個層次的第三階段，也正是前兩階段的整合，而且是融合第二階段的「復歸」。換言之，「平正中有險絕」即可對應

出：「手中有心」、「遲中有速」、「骨力中有遒麗」、「穩定中有變化」，而它們共通的本質就是「法中有意」。綜合以上，以「平正」為主體的高度統一，才是孫過庭「通會」的實質內容。

最後，本章以「尚法」為本、「中和」為體、「兼通」為用來闡述〈書譜〉的整體境界，並說明在實際的書法創作中，應該對應那些具體作為才能體現如此造詣。基本上，本章有別於其他論者以「中和」為前提來看待〈書譜〉，而是以闡述孫過庭「兼通」的要義，提出以「法」為主的「法中有意」作為孫過庭「通會」的指標，以期能用不同的思維方式豐富〈書譜〉所留下的啟發。

第四章

——米芾抑唐崇晉的審美思維

批評意識的範型

米芾書學觀點充滿了辯證空間，雖然他標舉「復古」，卻也批評「奴書」；他強調「變化」，卻也反對「狂怪」；而他明顯的抑唐崇晉思維，又可說是以一種「古」來否定另一種「古」；在一片崇尚顏真卿書風的時代，他又直罵顏書為「醜怪惡札」。從學習唐書到貶抑唐書、尊崇晉書，這一路學書品味的轉換過程，米芾表現出強烈的批評意識。雖然是貶抑唐書，卻不是一味漫罵；即使是尊崇晉書，也不是毫無選擇。倒底米芾為何抑唐？左右米芾審美的批評邏輯何在？其崇晉的價值取向在書法史上又有何開創？面對這些問題，本章分為「醜怪惡札？——米芾對唐楷的批評」、「平淡、自然、古雅——米芾所標舉的晉人書風」以及「沉著痛快——米芾對二王書風的自我詮釋」三大部分來說明。

第一節 問題意識的提出

「尚意」是書論史上對宋代書風最籠統的認識，清代馮班（一六○二—一六七一）曾說「宋人解散唐法，尚新意而本領在其間」[1]，指出宋人不喜為法度所拘、崇尚個性的創作方式。宋代自歐陽修（一○○七—一○七二）提出「學書為樂」、「學書消日」和「學書工拙」等主張後，[2]稍後的蘇軾（一○三七—一一○一）、黃庭堅（一○四五—一一○五）、米芾（一○五一—一一○七）也都在此方向上提出各自見解，例如蘇軾求「意」、[3]黃庭堅求「韻」、[4]米芾

1 清・馮班：《鈍吟書要》，收入華正人編：《歷代書法論文選》（臺北：華正書局，一九九七），頁五一九。

2 歐陽修〈試筆・學書為樂〉：「『蘇子美嘗言：明窗淨几，筆硯紙墨皆極精良，亦自是人生一樂。』然能得此樂者甚稀，其不為外物移其好者，又特稀也。余晚知此趣，恨字體中不工，不能到古人佳處，若以為樂，則自是有餘。」〈試筆・學書消日〉：「自少所喜事多矣，中年以來漸以廢去，或厭而不為，或好之未厭、力不能而止者。其愈久益深，而尤不厭者，書也。至於學字，為於不倦時，往往可以消日。乃知昔賢留意於此，不為無益也。」（試筆・學書工拙〉：「每書字，嘗自嫌其不佳，而見者或稱其可取。嘗有初不自喜，隔數日視之，頗若稍可愛者。然此初欲寓其心以銷日，何用較其工拙，遂成一役之勞，豈非人心蔽於好勝邪？」見《歐陽修全集》（北京：中華書局，二○○一），卷一三○，頁一九七七—一九七八。

3 蘇軾〈石蒼疏醉墨堂詩〉：「我書意造本無法，點畫信手凡推求。」見《蘇軾全集》（上海：上海古籍出版社，二○○○），詩集，卷六，頁五十六。蘇軾〈書唐氏六家書後〉：「張長史草書頹然天放，略有點畫處而意態自足，號稱神逸。」見《東坡題跋》，卷四，收入《宋人題跋》（臺北：世界書局，二○○九），頁一二八。

4 黃庭堅〈論書〉：「筆墨各系其人，工拙要須其韻勝耳。」見《山谷題跋》，卷七，收入《宋人題跋》，上冊，頁

求「趣」，[5]他們的理論基礎著重在論創作者之精神意趣，使其性情率性流露於筆墨之間，而不是汲汲於筆畫形態的表象苛求。[6]在書法史上，蘇、黃、米三人往往被視為「尚意」書風成形的重要書家，陳方既在《中國書法美學思想史》中，認為蘇、黃、米三者所體現的「尚意」書風，是隨其情性，以道義學養入書，隨意所適，而不拘於模式化了的晉唐人法度，但他們不是不要基本技巧，而是強調一種為抒意而存在的技巧，其基本特點是平淡天真，不刻意做作。[7]在北宋中後期，書法創作的觀念與美感就逐漸以蘇、黃、米為典範，到了南宋，書家們更伴隨著懷鄉幽情與文化價值的追尋，延續了三家書風的盛況。[8]南宋陸游（一一二五—一二一〇）曾說：「近歲蘇、黃、米芾書盛行，前輩如李西臺、宋宣獻、蔡君謨、蘇才翁兄弟，書皆廢。」[9]道出蘇、

二四七。

[5] 米芾《海嶽名言》：「裴休率意寫碑，乃有真趣，不陷醜怪。」又：「沈傳師變格，自有超世真趣。」「學書須得趣，他好具志，奶入妙。」收入《四庫全書・書畫史》（北京：中華書店，二〇一四），頁二四一、二四九。

[6] 宋代大量以「意」作為書學論述與品評者，可說從蘇軾開始，例如他以「意態自足」讚美唐代張旭之草書，也以「意趣」之險烈批評懷素書法，更多次用「新意」作為審美指標，評南朝智永說其「非不能出新意、求變態也」，然其意已逸於繩墨之外矣。

[7] 陳方既：《中國書法美學思想史》（鄭州：河南美術出版社，二〇〇九），頁一八二—一八八。陳方既總結了蘇、黃、米三人在尚意書風上的共性，包括「把書法當娛樂」、「以學問修養人性」、「自覺求韻」、「強烈的主體意識」等。

[8] 關於蘇、黃、米三家書風在南宋的發展，詳見莫家良：〈南宋書法中的北宋情結〉，收入《故宮學術季刊》，二〇

[9] 宋・陸游：〈跋蔡君謨帖〉，《放翁題跋》，卷一，收入《宋人題跋》，下冊，頁十五。

黃、米書風在有宋一代的普及盛況與影響力。

然而這種強調個性抒發的創作心態，對於臨習前人書法時，自然會表現出較多的自我面目，也無怪蘇軾會說：「吾書雖不甚佳，然自出新意，不踐古人，是一快也。」[10] 在這樣的審美氛圍下，米芾的書論相對於蘇、黃來說，卻體現出更多的辯證性與批評意識。[11] 所謂的「批評意識」，孫津在《美術批評學》中，定義為：

人在從事某種活動時的某種態度，這種態度的內容雖然不一定都能在知性的水平上加以表述，但卻是人構造他的行為對象的出發點，並且決定著這種行為的性質。[12]

以藝術家的創作活動而言，他們總是先有某種意識（想法、意向、感受、心理衝突等）之後，再進行藝術創作，而這種意識出現時，它區別於其他意識的特徵，就在於它是以批評的方式來維持自己的要求與價值取向。[13] 米芾的批評意識在他書學審美的養成過程中，存在著相當明顯的轉

10 宋‧蘇軾：〈評草書〉，《蘇軾全集》，文集，卷六十九，頁二一七二。

11 陳振濂主編的《中國書法批評史》說：「米芾在書法批評的風格上比蘇、黃更加潑辣，他喜歡用禪家活潑靈便的語言，嬉笑怒罵地批評歷代書家，這對蘇、黃以來溫文儒雅的理論風格，是一個很大的觸動。」（杭州：中國美術學院出版社，一九九七），頁一一七。

12 孫津：《美術批評學》（哈爾濱：黑龍江美術出版社，二○○○），頁二十四。

13 同上註。

變，他從小學習唐人各家，深受唐人書法影響，但中間到底存在什麼樣的美感落差？卻又反過來批評、貶抑唐人各家，甚至直言唐人書為「惡札」[15]，這中間到底存在什麼樣的美感落差？米芾將自己的書齋取名為「寶晉齋」，並認為「草書若不入晉人格轍，徒成下品」[16]，可見晉人書風成為米芾後來最主要的審美指標，表現出與前期學唐人書時，所不曾感知的美學經驗。因此，米芾在書法史上的地位與評價，往往體現於其對晉人書風的傳承，《宋史本傳》說他「得王獻之筆意」；《宣和書譜》說他「書學羲之」；元代趙孟頫（一二五四──一三二二）說他「力欲追晉人絕軌」[17]，明代莫是龍（一五三七──一五八七）說其行書「登右軍、大令之堂」[18]；董其昌則說他「直奪晉人之神」[19]，看來歷代書評多將其書視為二王、晉人之傳。[20]可以深入分析的是，在米芾審美思維中，晉書何以高於唐書？他的標準與特殊性何在？

從學習唐書到貶抑唐書，並且極力崇尚晉書，這一路學書品味的轉換過程，米芾表現出強烈

14 據清代翁方綱《米海嶽年譜》引溫革語：「米元章元豐中謁東坡於黃岡，承其餘論，始專學晉人，其書大進。」見翁方綱：《米海嶽年譜》（臺北：藝文印書館，一九七一）。

15 在《海嶽名言》和為顏書作跋時皆有論及。

16 宋・米芾：〈草聖帖〉，收入《書跡名品叢刊》（東京：二玄社，二〇〇一）第二十卷，頁一六〇。

17 詳見馬宗霍：《書林藻鑑》（臺北：臺灣商務印書館，一九八二），頁二二七──二二九。

18 同上註，頁二二二。

19 同上註。

20 除了書法格調，米芾在繪畫及其日常生活上的行為與氣質，都頗有魏晉名士的風流氣象。此部分可參考韓剛：《邁往凌雲：米芾書畫論考》（北京：人民美術出版社，二〇一〇），頁二十八──二十九。

的批評意識。雖然是貶抑唐書，卻不是一味漫罵；即使是崇尚晉書，也不是毫無選擇。米芾流傳下來或後人所輯錄的著作有《寶章待訪錄》、《海嶽名言》、《書史》、《畫史》、《硯史》、《山林集》、《寶晉英光集》等。書學相關見聞與評述多收錄於前三者，《寶章待訪錄》約八十則札記，記述其所見當時士大夫所藏之晉、唐墨跡，《海嶽名言》共二十六則札記，《四庫全書總目提要》言此書：「皆其平日論書之語，……不免放誕矜炫之習，然其心得既深，所言運筆布格之法，實能脫落蹊徑，獨湊單微，為書家之圭臬，信臨池者所宜探索也。」[21] 該書篇幅不長，卻有許多驚人之語，讓後世書學家充滿反思。至於《書史》，其內容十分豐富，「是編評論前人真蹟，皆以目歷者為斷，故史自西晉，迄於五代，凡印章跋尾，紙絹裝褙，具詳載之。」[22] 該書所記墨跡大致涵括了《寶章待訪錄》所載，並且解說較為全面，充分體現出米芾在書法方面的鑑賞、收藏、考證、理論等種種知識。[23] 雖然米芾的書法理論並不是系統性著作，然其書學論點與臨摹、創作等觀念，往往成為後世論書的評價準則與典範，其傳世墨跡更為後人所標榜，甚至讓明代董其昌有「自唐以後，未有能過元章書者」[24] 的言論。本章論述的

21 中國書店編印：《四庫全書·書畫史》（北京：中國書店，二〇一四），頁一九八。

22 同上註，頁九十七。

23 關於該書的介紹與導讀，可參閱米芾著、趙宏註釋：《書史》（鄭州：中州古籍出版社，二〇一三），頁一─十六。

24 此語出自題為董其昌所著的《畫禪室隨筆·評書法》，收入華正人編：《歷代書法論文選》（臺北：華正書局，一九九七），頁五〇七。此外，根據趙坤杰、董凡〈董其昌論米芾書法管窺〉的統計，檢視董其昌《容臺別集》，有董氏書品題跋三一四條，其中涉及米芾約六十條，再加上其他文獻來源，粗略估計董其昌論及米芾的題跋當在百條

重點，即在釐清米芾書論的批評邏輯。

第二節　「醜怪惡札」？──米芾對唐楷的批評

書史上言唐人「尚法」，其實「尚法」的主要是指楷書，而不是所有書體。唐代擇人標準包括「身」、「言」、「書」、「判」，所謂的「書」即「楷法遒美」[25]，唐代對楷書的重視，讓楷書在筆法與結構上達到空前的成熟與穩定，[26]「而以書取士、以書為教、專業書學，都需要尋找法則、建立法式、制訂規矩、推出典範，以與其他社會變革措施相適應。因而『法』正是在朝左右，可見董其昌受米芾影響之深。詳見趙坤杰、董凡：〈董其昌論米芾書法管窺〉，《中國書畫》，二〇一二年五月。

[25] 《新唐書》：「凡擇人之法有四：一曰身，體貌豐偉；二曰言，言辭辯正；三曰書，楷法遒美；四曰判，文理優長。四事皆可取，則先德行；德均以才，才均以勞得者為留，不得者為放。五品以上不試，上其名中書門下；六品以下始集而試，觀其書、判。」見宋·歐陽修等撰：《新唐書》（臺北：鼎文書局，一九八九）卷四五，志第三十五，選舉志下，頁一一七一。

[26] 朱仁夫：「唐代以無懈可擊的法度，把書法推向高峰，這就是我們認識唐代書法的真諦。」見朱仁夫：《中國古代書法史》（臺北：淑馨，一九九四），頁二三五。

廷的倡導下成為崇尚對象的。」27 在這種風氣下，出現了多位著名的楷書大家，例如歐陽詢（五五七─六四一）、虞世南（五五八─六三八）、褚遂良（五九六─六五八）、顏真卿（七〇九─七八四）、柳公權（七七八─八六五）等，28 在米芾自述的學書經歷中，就包括其中幾家：

余初學顏，七八歲也，字至大一幅，寫簡不成。見柳而慕緊結，乃學柳《金剛經》，久之，知出於歐，乃學歐。久之，如印板排算，乃慕褚而學之最久。又慕段季轉摺肥美，八面皆全。29

「宋代書家們大多以唐人為梯航，一則是因為唐為近代，書跡還較易寓目，二則便是晉帖已成奇貨的緣故」30，而唐人之中，又以顏真卿書最具影響力，董其昌指出「宋人無不寫爭座位

27 葉鵬飛：〈唐人尚法淺論〉，收入《二十世紀書法研究叢書──品鑑評論篇》（上海：上海書畫出版社，二〇〇〇），頁六三七。

28 清代錢泳《書學·唐人書》：「有唐一代之書，今所傳者，惟碑刻耳。歐、虞、褚、薛，各自成家，顏、柳、李、徐，不相沿襲，如詩有初、盛、中、晚之分，而不可謂唐人諸碑盡可宗法也。大都大曆以前宗歐、褚者多，大曆以後宗顏、李者多，至大中、咸通之間，則皆習徐浩、蘇靈芝及王聖教一派而流為院體，去歐、虞漸遠矣。」收入華正人編：《歷代書法論文選》（臺北：華正書局，一九九七），頁五七九。

29 宋·米芾：《群玉堂帖》，收入《書跡名品叢刊》（東京：二玄社，二〇〇一），第二十卷，頁二〇九─二一八。

30 曹寶麟：《中國書法史──宋遼金卷》（南京：江蘇教育出版社，二〇〇九），頁三。

帖」，清代馮班也認為「宋人行書多出顏魯公」。事實上，宋代書家受顏真卿影響者不僅行書而已，歐陽修曾對顏氏楷書大為讚美：「麻姑壇記則遒峻緊結，尤為精悍，把翫久之，筆畫具細皆有法，愈看愈佳，然後知非魯公不能書也。」蘇軾也說：「魯公平生寫碑，唯東方朔畫讚為清雄，字間櫛比而不失清遠。」又說：「詩至於杜子美，文至於韓退之，書至於顏魯公，畫至於吳道子，而古今之變，天下之能事畢矣。」「顏公變法出新意，細筋入骨如秋鷹。」黃庭堅可見在蘇軾眼中，顏真卿不但是唐代最具代表性的書法家，其書藝特徵即在於「變法」。

更以八法具備讚之：「唐自歐、虞後，能備八法者，獨徐會稽與顏太師耳。」又說：「回視歐、虞、褚、薛、徐、沈輩，皆為法度所窘，豈如魯公蕭然出於繩墨之外，而卒與之合哉！」這個說法頗具代表性，金學智在《中國書法美學》中，認為所謂的「法」確實有其消極的一面，因為一種藝術風格一再被模仿，就會趨於凝滯，一味守法，也就會毫無變化，而初唐確實是守法

31 明・董其昌：《畫禪室隨筆》，收入華正人編：《歷代書法論文選》，頁五○八。

32 清・馮班：《鈍吟書要》，收入華正人編：《歷代書法論文選》，頁五一二。

33 詳見馬宗霍：《書林藻鑑》（臺北：臺灣商務印書館，一九八二），頁一五○。

34 同上註。

35 宋・蘇軾：《書吳道子畫後》，《東坡題跋》，卷五，收入《宋人題跋》（臺北：世界書局，二○○九），頁一三一。

36 宋・蘇軾：同上註。

37 宋・蘇軾：〈孫莘老墨妙亭詩〉，《書林藻鑑》，頁一五一。

38 同上註。

多於變法的，顏真卿的偉大，就在勇於創立新法。妙的是，顏真卿所立的新法，卻是來自篆籀古法。因此，顏真卿在楷書上能不同於初唐諸家，乃在於體現了篆籀古法的精神意趣，也可說他是用「以篆入楷」來實踐他「以古為新」的藝術特徵，體現出與歐、虞之輩為法所囿的不同境界。

宋代書家無論是行書或楷書，往往深受顏真卿影響，包括米芾也曾經大讚顏書的雄強氣勢，儘管如此，米芾終究是對顏真卿與其他唐人書家表達了強烈不滿。米芾學書由顏真卿到柳公權，後轉歐陽詢再到褚遂良及段季展（約代宗時人七二六—七七九），但卻又說「顏魯公行字可教，真便入俗品」，甚至在《海嶽名言》中極力痛批：

歐、虞、褚、柳、顏，皆一筆書也。安排費工，豈能垂世？李邕脫子敬體，乏纖濃。徐浩

39 金學智：《中國書法美學》（江蘇：江蘇文藝出版社，一九九四），頁五三二—五四一。

40 宋代朱長文（一○四一—一一○○）說：「唯公合篆籀之義理，得分隸之謹嚴，故而不流，拘而不拙，善之至也。」詳見宋·朱長文：《續書斷》，收入華正人編：《歷代書法論文選》（臺北：華正書局，一九九七），頁二九八。另外清人王澍（一六六八—一七四三）形容顏真卿：「每作一字，必求與篆籀吻合，無敢或有出入，匪唯字體，用筆亦純以之。」詳見清·王澍：《虛舟題跋》，收入《歷代書法論文選續編》（上海：上海書畫出版社，二○○三），頁六五五。

41 米芾：「真卿如項羽挂甲，樊噲排突，硬務欲張，鐵柱特立，昂然有不可犯之色。」見馬宗霍：《書林藻鑑》（臺北：臺灣商務印書館，一九六二），頁一五一。

42 宋·米芾：《海嶽名言》，收入《四庫全書·書畫史》，頁二四七。

晚年力過，更無氣骨。皆不如作郎官時〈婺州碑〉也。〈董孝子〉、〈不空〉，皆晚年惡札，全無妍媚，此自有識者知之。[43]

所謂的「一筆書」，是指筆法、結構千篇一律、固定沒有變化，其他如「安排費工」、[44]「無氣骨」、「惡札」、「無妍媚」等，都是相當負面的評價。可進一步說明的是，米芾在此除了以「惡札」批評唐代兩碑刻之外，另外也說：「柳公權師歐，不及遠甚，而為醜怪惡札之祖。」[45]又：「柳與歐為醜怪惡札之祖，其弟公綽乃不俗於兄。」[46]此外他也曾在為顏書作跋時說：「大抵顏、柳挑踢，為後世醜怪惡札之祖。」[47]無論是歐陽詢、顏真卿、柳公權，這些唐代大書家都被他冠以「醜怪惡札之祖」。清代康有為（一八五八—一九二七）認為米芾的譏諷「未免太

[43] 同上註，頁二四五—二四六。

[44] 除了此處「一筆書」之外，米芾在評述王獻之書法時，也曾用「一筆書」來形容，但卻是稱讚獻之書法的連綿氣勢：「此帖（十二月帖）運筆如火筯畫灰，連屬無端末，如不經意，所謂一筆書，天下子敬第一帖也。」見米芾：《書史》，收入《四庫全書·書畫史》，頁一一〇。

[45] 宋·米芾：《海嶽名言》，收入《四庫全書·書畫史》，頁二四三。

[46] 同上註，頁二四一—二四二。

[47] 宋·米芾：〈跋顏平原帖〉，《海嶽題跋》，收入《宋人題跋》（臺北：世界書局，二〇〇九），頁三三八—三三七。另外，所謂的「挑踢」，按王世徵的解釋為：「顏、柳楷書點畫的程式化寫法，人工雕飾太過」而乏天真。」見王世徵：《歷代書論名篇解析》（北京：文物出版社，二〇一二），頁一三八。

過」，但也認為唐代諸家「無復古人淵永、渾厚之意」。雖然康有為是站在推崇魏碑的立場來看待唐碑，但其卑唐的立論深受米芾影響，《廣藝舟雙楫・卑唐第十二》有言：[48]

書有南北朝，隸、楷、行、草，體變各極，奇偉婉麗，意態斯備，至矣，觀斯止矣！至於有唐，雖設書學，士大夫講之尤甚，然纘承陳、隋之餘，綴其遺緒之一二，不復能變。專講結構，幾若算子，截鶴續鳧，整齊過甚。歐、虞、褚、薛，筆法雖未盡亡，然澆淳、散樸，古意已漓，而顏、柳迭奏，漸滅盡矣。[49]

其實在米芾的書論資料中，並沒有明確提出「卑唐」二字，他只是極盡所能的批評唐代楷書，而康有為的「卑唐」立場雖然與米芾不同，但所謂的「幾若算子」、「整齊過甚」，其實也就[50]跟米芾直指唐楷為「一筆書」的道理一樣，都在抨擊唐楷無變化的結構與筆法特徵。[51]

48 清・康有為著、祝嘉疏證：《廣藝舟雙楫》（臺北：華正書局，一九八五），頁一二五。

49 同上註，頁一二五。

50 鄭曉華在《古典書學淺探》中，整理了米芾對唐人書法批評的分類表，包括批評對象、立論、攻擊點、評說、結論等，清楚歸納米芾對唐人的評述。詳見鄭曉華：《古典書學淺探》（北京：社會科學文獻出版社，一九九五），頁一八七。

51 康有為對唐楷的批評是為了提倡魏碑，米芾對唐楷的批評是志在重現魏晉筆法，他們所要恢復的「古」，在內容上是不同的。

唐楷法是否能用有無變化來作為審美指標？無論是「一筆書」、「為法所窘」，還是「幾若算子」，都是抨擊唐楷的太過整齊與缺乏生氣。基本上，藝術風格的發展會歷經不同階段，新風格的產生往往來自於傳統與創新之間的辯證。唐楷的工整，米芾認為是呆版，但其實這也就是法度與結構趨於完整的指標；當法度未臻完備時，藝術風格的拙稚自然有天真爛漫之感，趨向完備的同時，也就漸漸走入穩定；穩定久了，又才會有求變的訴求，唯有認清這層衍嬗邏輯，才不至落入片面的美感判斷。清代翁方綱（一七三三—一八一八）曾對米芾言論提出反駁：

愚意正書，未有不先講結構，自宋四家後，多趨行草，疏於正楷。是以能手往往故示縱橫而不能於筆畫間細意結構，至明董文敏，而尤甚矣。唐人正書，則筆筆精益結構。[52]

基本上，正楷與行草書之間，並無存在著「何者先練？」、「何者後練？」的絕對性問題，重點在於無論任何字體，在沒達到「精益結構」前，就不該「故示縱橫」。我們可以說，如果沒有經過對「法」的追求，就不會去思索如何放下對「法」的執著；放下對「法」的執著，其實也就是為了求「變」。唐代楷法在後世書學中所體現的價值，即在於它提供了「有法」與「無法」之間的辯證，甚至有學者認為顏、柳的「挑踢」，正是唐人楷法的新成就。[53]宋人對「法」的反思是

52　清·翁方綱：《復初齋文集》（臺北：文海出版社，一九九九）。

53　在羅勇來、衡正安的《米芾研究》中，認為：「由晉入唐，隸意蛻盡，點畫生動，姿態豐美者，正在於挑踢的創

因為「法」在唐代達到高度成熟，若死守著「法」不放，就難有創新的可能。換言之，宋人所標榜的「意」，就是一種以主體來突破客體束縛的創作精神，只是藝術精神的轉換又不能只「破」而無「立」，因此米芾在書學理論上的「立」，即試圖追溯晉人古法，藉著自身對晉人古法、晉書逸韻的詮釋，來打破他不以為然的唐法。

米芾如此批評唐楷，乃在於他用了行草書的審美指標去看待正楷，他曾批評徐浩字「大小一倫，猶使楷也」[54]，可見米芾自己也知道楷書之所以為楷書的結構特質，本來就是一種端整、規範以作為楷模的書體，他用行草書的標準來看待唐楷，不外乎是為了凸顯他心中所崇尚的晉人書風。然而與其關注米芾對唐楷的批評是否客觀，我們更應該在乎的是米芾的批評標準能否為後世書學家帶來啟發？要闡述米芾對晉人書法的理解與詮釋？可以用「平淡」、「自然」、「古雅」三個指標來分析。

54 造。顏、柳挑踢，正是唐人楷法的新成就。」見羅勇來、衡正安：《米芾研究》（北京：文物出版社，二〇一二），頁一八一─一八二。
宋・米芾：《海嶽名言》，收入《四庫全書・書畫史》，頁二四二。

第三節　平淡、自然、古雅——米芾所標舉的晉人書風

米芾自述學習經典時，就已批評歐陽詢書法「如印板排算」，又以「一筆書」來批評唐楷諸家，說明他反對那種「安排費工」的刻畫筆法。米芾崇尚的是一種「無刻意做作乃佳」[55] 的創作方式，他曾批評同時期的書法家，說蔡襄「勒字」、沈遼「排字」、黃庭堅「描字」、蘇軾「畫字」，但卻說自己是「刷字」。[56] 先不論他的評價是否公允？但由「勒」、「排」、「描」、「畫」等形容，可知他對造作安排的書寫方式不以為然。至於「刷」呢？沙孟海解釋為「揮灑自然，一無做作」[57]。米芾對同屬「尚意」時期的書家不免有刻意造作的微辭，何況是「求規隆法」[58] 的唐楷？這點從他對顏真卿的評論即可知其標準：

顏真卿學褚遂良既成，自以挑踢名家，作用太多，無平淡天成之趣。大抵顏、柳挑踢，為

55 米芾：「海嶽以書學博士召對，上問本朝以書名世者凡數人，海嶽各以其人對，曰：『蔡京不得筆，蔡下得筆而乏逸韻，蔡襄勒字，沈遼排字，黃庭堅描字，蘇軾畫字。』上復問：『卿書如何？』對曰：『臣書刷字。』」見米芾：《海嶽名言》，收入《四庫全書・書畫史》，頁二四九～二五○。

56 同上註，頁二四四。

57 沙孟海：《沙孟海論書叢稿》（臺北：華正書局，一九八八）。

58 此語是朱仁夫對唐代書法的形容，詳見朱仁夫：《中國古代書法史》（臺北：淑馨，一九九四），頁二三五。

後世醜怪惡札之祖，從此古法蕩無遺矣。[59]

這可說是書史上首度以如此尖銳嚴厲的字眼來評價顏氏楷書，「挑踢」、「作用」直指顏書筆法安排之刻意，「醜怪惡札」的言辭更是讓後世書家為魯公抱屈。[60]平心而論，在傳統「書如其人」[61]的審美心態下，書家們對顏真卿的評價會有人品與書品上的雙向投射，魯公之忠義凜然與其字之雄強渾厚，在書藝創作的表現與內涵上並無違和，因此用了一個不同於時人的審美指標，即「平淡天成」。他在〈論草書帖〉中，評唐代張旭（約六七五─七五〇）與懷素（七二五─七八五）時也用了這個標準：

草書若不入晉人格轍，徒成下品。張顛俗子，變亂古法，驚諸凡夫，自有識者。懷素少加

59 宋・米芾：〈跋顏平原帖〉，《海嶽題跋》，收入《宋人題跋》（臺北：世界書局，二〇〇九），頁三三六─三三七。

60 例如清代馮班《鈍吟書要》有言：「魯公書如正人君子，冠佩而立，望之儼然，即之也溫。米元章以為惡俗，妄也，欺人之談也。」收入華正人編：《歷代書法論文選》（臺北：華正書局，一九九七），頁五一五。

61 關於「書如其人」的論述，詳見林俊臣：〈「書如其人」──以書法為修己法門的書學方法論〉，《中國文哲研究通訊》，第二十卷，第四期，二〇一〇年十二月，頁六十一─七十八。

62 北宋朱長文《續書斷》有言：「魯公可謂忠烈之臣也，而不居廟堂宰天下，唐之中葉辛多故而不克興，惜哉！其發於筆翰，則剛毅雄特，體嚴法備，如忠臣義士，正色立朝，臨大節而不可奪也。」見宋・朱長文：《續書斷》，收入華正人編：《歷代書法論文選》，頁二九七。

平淡，稍到天成，而時代壓之，不能高古。[63]

如果米芾的「刷」是「揮灑自然，一無做作」，那張旭一瀉千里的草書何以不能符合米芾的標準？原因就在於缺乏「平淡」。米芾曾形容張旭書「神虯騰霄，夏雲出岫，逸勢奇狀，莫可窮測」[64]，這樣的形容不但能相印於對張旭「變亂古法」的評述，也能與「平淡」的美感層次形成對比。另外米芾認為，懷素與張旭比較起來，似乎多了幾分「平淡」，因此稍有「天成」之美，由此看來在米芾的思維中，「平淡」與「天成」不僅可視為同一種美感境界，也能有層次上的不同或次序上的先後。

「平淡」是中國傳統中一個深邃的哲思層次，從唐代開始，「淡」也成為文學藝術裡正面的審美指標，[66]法國漢學家余蓮（François Jullien）認為只有「平淡」才得以無拘無束、自由自在

[63] 宋・米芾：〈草聖帖〉，收入《書跡名品叢刊》（東京：二玄社，二〇〇一），第二十卷，頁一六〇。

[64] 詳見馬宗霍：《書林藻鑑》（臺北：臺灣商務印書館，一九八二），頁一四一。

[65] 例如《道德經》言：「道之出口，淡乎其無味。」《莊子》言：「君子之交淡如水。」〈中庸〉亦言：「君子之道，淡而不厭。」關於「淡」的美感，可參閱葉太平：《中國文學之美學精神》（臺北：水牛出版社，一九九八），頁四九三—五二六。

[66] 余蓮（François Jullien）在〈淡之頌：論中國思想與美學〉中，以王充《論衡》、陸機《文賦》、鍾嶸《詩品》、劉勰《文心雕龍》、司空圖《二十四詩品》……等文學批評為例，論述平淡的概念從負面意義到正面意義的轉變，而轉折的時期在唐代。詳見余蓮：《淡之頌：論中國思想與美學》（臺北：桂冠出版社，二〇〇六），頁七十二—七十七。此外宋代梅堯臣與蘇軾，也都在文學創作中提出「淡」的理想，例如梅堯臣〈讀邵不疑學士詩卷奉呈杜挺

隨著現實世界的轉變而變化，並認為「平淡以十足的正面特性造就自然」。[67] 此外根據徐復觀的論點：「淡是出於性情的自然；而性情的自然，又關乎平日之所養。」[68] 綜觀余蓮與徐復觀兩種說法，一者是「平淡」造就「自然」；一者是「平淡」出於「自然」。可見「平淡」與「自然」在精神上是互為因果、表裡。因此我們可以說：「透過平淡才得已呈現自然之可能；要達到自然之境界又不外乎平淡之特質。」在米芾書論中，不時出現與「自然」、「天成」同等層次的「天性」、「天真」、「率意」、「真趣」、「縱逸」、「真率」等評價，例如「少成若天性，習慣若自然」[69]、「裴休率意寫碑，乃有真趣，不陷醜怪」[70]、「楊凝式字景度，書天真爛漫，縱逸類顏魯公爭坐位帖」[71]、「江南廬山多裴休題寺塔諸額，雖乏筆力，皆真率可愛」[72]……等，凡此評價無不環繞於自然天成的美感層次。

此外我們也不難發現米芾這種對「平淡天成」的訴求，不時與「古」的意境相關：他認為顏書的「挑踢」，缺乏「平淡天成」之趣；也因為顏書的「挑踢」，使「古法」蕩然無存。換言

之〉：「作詩無古今，惟造平淡難。」蘇軾〈與二郎侄〉：「凡文字，須令筆勢崢嶸，辭采絢爛，漸老漸熟，乃造平淡，實非平淡，絢爛之極。」

[67] 余蓮：《淡之頌：論中國思想與美學》（臺北：桂冠出版社，二〇〇六），頁二十一—二十三。

[68] 徐復觀：《中國藝術精神》（臺北：學生書局，一九六六），頁四一一。

[69] 宋·米芾：《海嶽名言》，收入《四庫全書·書畫史》，頁二四七。

[70] 同上註。

[71] 宋·米芾：《書史》，頁二四一。

[72] 宋·米芾：《書史》，收入《四庫全書·書畫史》，頁一五五。

同上註。

之，「平淡天成」與「古法」在米芾論書的語境中，都是刻意造作的相反面。何謂「古法」？米芾曾作詩：「二王之前有高古，有志欲購無高貨。」[73] 又說：「丁道護、歐、虞，筆始勻，古法亡矣。」[74] 這裡的「古法」，狹義來說是指唐以前的魏晉筆法，而「筆勻」就是筆畫工整勻稱沒變化。米芾認為初唐這幾位大家讓「古法」消磨幾盡，而最嚴重的情況還在中唐以後，米芾詩言：

歐怪褚妍不自持，猶能半蹈古人規。

公權醜怪惡箚祖，從茲古法蕩無遺。[75]

認為晉人古法已亡於唐人的刻意求工、求整。這個說法不僅出於米芾，蘇軾與黃庭堅早有論及，蘇軾說：

予嘗論書，以謂鍾、王之跡蕭散簡遠，妙在筆畫之外。至唐顏、柳，始集古今筆法而盡廢之，極書之變，天下翕然以為宗師，而鍾、王之法益微。[76]

73 宋·米芾：《海嶽名言》，收入《四庫全書·書畫史》，頁二四一。

74 宋·米芾：《書史》，收入《四庫全書·書畫史》，頁一八○。

75 同上註，頁一八○。

76 宋·蘇軾：〈書黃子思詩集後〉，《東坡題跋》，卷二，收入《宋人題跋》，上冊，頁八十一。

認為鍾繇（一五一—二三〇）、王羲之（三〇三—三六一）那種「蕭散簡遠」的魏晉古風，是在

顏真卿、柳公權「極書之變」後，才逐漸衰微的。另外，黃庭堅的看法也相去不遠：

余嘗論右軍父子翰墨中逸氣破壞於歐、虞、褚、薛，及徐浩、沈傳師幾於掃地，惟顏尚

書、楊少師尚有彷彿。[77]

認為晉書格調是壞於唐初諸家，但後來的顏真卿、楊凝式對二王逸韻的延續反而「尚有彷彿」。

綜合蘇、黃、米三家說法，無論晉人風韻或魏晉筆法是壞於歐陽詢、虞世南，還是壞於顏真卿、柳公權；也無論顏真卿、楊凝式對於晉書逸韻是否「尚有彷彿」？這些訊息所傳達的重點，皆在於「晉書格調早已壞於唐人」。值得注意的是：米芾針對這問題不僅點名唐人楷書，也直指唐人狂草，他說張旭「變亂古法」，以及懷素「不能高古」，顯示出米芾心中嚮往的魏晉「古法」，在唐人的破壞中並非只是少了變化而已，正所謂：「張顛與柳頗同罪，鼓吹俗子起亂離。」[78]變化得太奇、太狂、太亂，也一樣不及格。

元代虞集（一二七二—一三四八）認為蘇軾、黃庭堅讓「魏晉之法盡」，而米芾「方知古

77
宋·黃庭堅：〈跋東坡帖後〉，《山谷題跋》，卷五，收入《宋人題跋》，上冊，頁二二九。

78
宋·米芾：《書史》，收入《四庫全書·書畫史》，頁一八〇。

法」；容庚（一八九四—一九八三）也說：「宋人書學深於晉法者，惟米元章一人。」[80]平心而論，米芾崇尚「古法」，即在實踐晉人自然天成的氣韻以及古典脫俗的筆意，因此他所謂的「古法」並非只限於表面筆法與技法的訴求，更核心的內涵應是一種精神、氣度、風采、韻味，他曾說：

心即貯之，隨意落筆，皆得自然，備其古雅。[81]

又說：

唐官告在世，為褚、陸、徐嶠之體，殊有不俗者。開元以來，緣明皇字體肥俗，始有徐浩以合時君所好。經生字亦自此肥，開元以前古氣，無復有矣。[82]

無論是「古法」、「古人規」、「高古」、「古雅」、「古氣」，米芾所崇尚的「古」絕非只有

79　虞集：「坡、谷出而魏晉之法盡，米元章、薛紹彭、黃長睿諸公方知古法。」見明・張丑：《清河書畫舫》（上海：上海古籍出版社，二〇一一），頁四五六。

80　容庚：《叢帖目》（臺北：華正書局，一九八四）。

81　宋・米芾：《海嶽名言》，收入《四庫全書・書畫史》，頁二三九—二四〇。

82　同上註，頁二四二。

外在技法如此單純，而是「古」的精神層次與核心價值。葉太平《中國文學之美學精神》認為：

「尚古心理的形成，其機制，關乎心理學、倫理學、人類學、美學、哲學的豐富成分；它的形成，是一個極為複雜、極為漫長的心理的、邏輯的、歷史的過程。」[83]就米芾的書論看來，他顯然將「自然」與「古雅」視為同一層次；而要保有「古氣」，則必須「不俗」。他曾指出書法「貴形不貴作，作入畫，畫入俗」[84]，寫字要自然不做作才能免俗，無論是顏真卿、柳公權的「挑踢」，李隆基、徐浩等「肥俗」，以及張旭的「奇狀」等，都不符合晉人書風之平淡、自然、古雅等美感特質。有學者認為這種自然、平淡、古雅……等所謂的魏晉古法，是宋代「尚意」書風的整體追求，[85]筆者認為魏晉古法確實可包含這些特質，卻不認為那是宋代書風的總體追求，因為相較之下，宋代書家並非人人都像米芾那樣體現出如此強烈的「崇晉」思維，米芾曾說：「壯歲未能成家，人謂吾集古字，蓋取諸長處，總而成之。」[86]這裡的「集古字」或許可以理解成對前人各家書法的用心臨摹（如同前述米芾〈自敘〉中所說的那樣從小對唐人諸家的學習）。然而從米芾的書論資料看來，他學古的重點大部分還是落實在對晉人書風的追求，他曾

[83] 葉太平：《中國文學之美學精神》（臺北：水牛出版社，一九九八），頁五七○。

[84] 宋・米芾：《海嶽名言》，收入《四庫全書・書畫史》，頁二四六—二四七。

[85] 例如王世徵：「凡此天真、自然、平淡、古雅、生動、變化種種，都屬魏晉古法正統風範，也是宋代尚意書法的總體追求。」詳見王世徵：《歷代書論名篇解析》（北京：文物出版社，二○一二），頁一三五。

[86] 宋・米芾：《海嶽名言》，收入《四庫全書・書畫史》，頁二四○。

說：「草書若不入晉人格轍，徒成下品。」[87]「晉人格轍」如何理解？王鎮遠在《中國書法理論史》中，說明了晉人書風整體美感，認為晉人書法的美在於有「意趣」，也就是所謂的「韻」，凡單求點畫之工是沒有意趣的、無韻味的，還要有「動態」、「錯落」、「融合筆意」、「含蓄」等美感。[88]米芾認為寫字要有大有小，不能字字相同，就是一種對「動態」、「錯落」的要求；學習古人長處化為己意即「融合筆意」；至於古雅，也正體現了一種「含蓄」的精神與韻味。

「平淡」、「自然」、「古雅」可說是米芾所理解的晉人書風，也可以說是米芾所嚮往、追求的書藝品格。但是在米芾的書法表現上，又體現出與晉人截然不同的調性；他在復古的意識下，實踐的卻是創新。此部分筆者以「沉著痛快」來說明。

<hr>

87 宋・米芾：〈草聖帖〉，收入《書跡名品叢刊》（東京：二玄社，二〇〇一），第二十卷，頁一六〇。

88 王鎮遠：《中國書法理論史》（合肥：黃山書社，一九九〇），頁四十三—四十九。此部分可參閱本書第二章「王羲之書學的典範性」、第二節「『意』的審美內涵」以及第四節「王羲之書學傳統中的『變』與『不變』」。

第四節　沉著痛快——米芾對「二王」書風的自我詮釋

在北宋淳化年間，翰林侍書王著（約九二八—九六九）所編刻的《淳化閣帖》，將內府所藏歷代墨跡刊刻下來，二王書跡便透過木刻本的形式成為歷代文人的帖學典範，米芾曾對《淳化閣帖》做過詳細研究，首開帖學考據之風，他之所以能有細膩的鑑別能力，在於他對前人真跡的博覽，他說：「石刻不可學，但自書使人刻之，已非己書也，故必須真跡觀之，乃得趣。」[89] 透過刻工線條，有其失真的困擾，因此米芾相當重視真跡所體現的筆墨韻至，他的《書史》大量記錄了他所見真跡及對其評述，例如對王羲之的〈稚恭帖〉，米芾說：

晉右將軍會稽內史王羲之行書帖真跡，天下法書第二，右軍行書第一也。……鋒勢鬱勃揮霍，濃淡如雲煙，變怪多態，「清」字破損，余親臨得之。[90]

89
宋·米芾：《海嶽名言》，收入《四庫全書·書畫史》，頁二四三。沈尹默（一八八三—一九七一）對米芾的「石刻不可學」有過闡述，他認為即便是摹搨本，也比經過刀刻的容易看出用筆跡象，看熟了這些書法家用筆方法，然後去揣摩其他石刻，才能看懂它的筆勢往還，有脈絡可尋，不致被刀痕及拓失處所欺騙，使能夠著手好好的去臨寫。詳見沈尹默：〈談談魏晉以來主要的幾位書家〉，《論書叢稿》（臺北：華正書局，一九八九），頁一三六。

90
宋·米芾：《書史》，收入《四庫全書·書畫史》，頁一○八。

該帖僅見於著錄，並不見於各種刻帖，因此後世未能目睹，但從米芾的評述中，可知其對此帖大

為讚賞，認為它是「天下法書第二，右軍行書第一」，並對此帖相當仔細的評語，因而知道此帖

「清」字有破損。也因為是真跡，所以更可以感受到此帖筆鋒運轉之力道，「鬱勃揮霍，濃淡如

雲煙，變怪多態」；反之，若是刻本就不會得到這樣強調濃淡變化的形容。基本上，米芾對二王

的推崇不在話下，在他的書學論著中屢屢提及對二王的讚賞，乃至於對唐人草書的評價，也以能

得二王之法的孫過庭、蕭誠為指標。[91] 然而筆者留意的是，米芾對二王的評價，在關注其平淡、

自然、古雅的韻味外，往往還強調一種迅疾揮灑、入木三分的力量感。除了形容王羲之的「鬱勃

揮霍」，也對王獻之〈十二月帖〉有如下形容：

此帖運筆如火筯畫灰，連屬無端末，如不經意，所謂一筆書，天下子敬第一帖也。[92]

對王獻之的評語，米芾用了「火筯畫灰」來形容，這比舊題顏真卿〈述張長史筆法十二意〉所記

91
米芾說：「孫過庭草書〈書譜〉，甚有右軍法，作字落腳差近前而直，此乃過庭法，凡世稱右軍書有此等字皆孫筆也。凡唐草得二王法，無出其右。」、「御史蕭誠書太原題名，唐人無出其右。為司馬係南岳真君觀碑，極有鍾、王趣，餘皆不及矣。」前一則見米芾：《書史》，收入《四庫全書‧書畫史》，頁一四八；後一則見米芾‧《海嶽名言》，收入《四庫全書‧書畫史》，頁二四六。

92
宋‧米芾：《書史》，收入《四庫全書‧書畫史》，頁一一〇。

載的「錐畫沙」[93]，更強化了速度與力量感，強調出獻之此帖連綿不絕的氣勢。如果美感可以分為「陰柔美」與「陽剛美」，那麼米芾顯然相當重視二王書法的「陽剛美」[94]，雖然歷代書論對於二王的評述確實早有陽剛美的品評，例如唐代李嗣真（？─六九六）對王羲之所形容的「長劍耿介而倚天」或「勁矢超忽而無地」[95]，又如張懷瓘（生卒不詳，約活動於開元年間）對獻之所形容的「雄武神縱」、「大鵬搏風」、「長鯨噴浪」、「懸崖墜石」……等[96]，但也有許多「陰柔美」的形容，例如陶弘景（四五六─五三六）說羲之「筆力妍媚」[97]；羊欣（三五九─四三二）、王僧虔（四二五─四八五）都說獻之「骨勢不及父，而媚趣過之」[98]；虞

[93] 舊題顏真卿〈述張長史筆法十二意〉：「用筆如錐畫沙，使其藏鋒，畫乃沉著。當其用筆，常欲使其透過紙背，此功成之極矣。真草用筆，悉如畫沙，點畫淨媚，則其道至矣。如此則其跡可久，自然齊於古人。」詳見華正人編：《歷代書法論文選》（臺北：華正書局，一九九七），頁二五六。

[94] 關於「陰柔美」與「陽剛美」，筆者在本書第二章「王羲之書學的典範性」、第三節「『意』在不同語境下的共性：求『變』」中，曾在註解中引清代姚鼐的說法：「其得於陽與剛之美者，則其文如霆、如電、如長風之出谷、如崇山峻崖、如決大川、如奔騏驥；其光也，如杲日、如火、如金鏐鐵；其於人也，如憑高視遠、如君而朝萬象、如鼓萬勇士而戰之。其得於陰與柔之美者，則其文如升初日、如清風、如雲、如霞、如煙、如幽林曲澗、如淪、如漾、如珠玉之輝、如鴻鵠之鳴而入寥廓；其於人也，漻乎其如有思、暖乎其如喜、愀乎其如悲。」

[95] 唐•李嗣真：《書後品》，收入唐•張彥遠：《法書要錄》（北京：人民美術出版社，二〇〇三），卷三，頁一〇三。（《法書要錄》總目為稱為「後書品」，卷首目錄稱為「書品後」，正文篇名又稱為「書後品」。）

[96] 唐•張懷瓘：《書斷》，收入唐•張彥遠：《法書要錄》（北京：人民美術出版社，二〇〇三），卷八，頁二六七。

[97] 馬宗霍：《書林藻鑑》（臺北：臺灣商務印書館，一九八二），頁五三。

[98] 羊欣語見其著《采古來能書人名》，收入唐•張彥遠：《法書要錄》（北京：人民美術出版社，二〇〇三），卷

龢（南朝宋書法家，生卒不詳）說獻之「婉轉妍媚，乃欲過之（王羲之）」[99]；張懷瓘（活動於唐開元年間，生卒年不詳）說羲之「雖圓豐妍美，乃乏神氣，無戈戟銛銳可畏，無物象生動可奇」[100]，「有女郎才，無丈夫氣」[101]……等等，無論褒貶，都在強調王羲之與王獻之在書風表現上的「陰柔美」，特別是像羊欣、王僧虔、虞龢等講到王獻之時，往往提其在書風表現其父是有過之而無不及。可是在米芾的批評意識中，卻比前人更強調了二王在「媚」的表現，無論是形容王羲之的「鬱勃揮霍」，還是形容王獻之的「火筯畫灰」，都凸顯了米芾對於力量感的重視，也顯示米芾在對二王書風的繼承方向上所作的選擇。

事實上，米芾的創作表現在歷代書家評論中，即屬於「陽剛美」的藝術特徵。例如蘇軾評其書「風檣陣馬，沉著痛快」；黃庭堅評其書「如快劍斫陣，強弩射千里，所當穿徹」；宋高宗趙構（一一〇七─一一八七）評其書「沉著痛快，如乘駿馬，進退裕如」；朱熹（一一三〇─一二〇〇）評其書「如天馬脫銜，追風逐電，雖不可範以馳驅之節，要自不妨痛快」[102]。像這些「陣馬」、「快劍」、「強弩」、「逐電」之類的意象，書史上用來形容米芾書風者屢見不鮮。可見在繼承晉人古法的同時，米芾並未選擇晉書「媚」的那一面，而是用「沉著痛快」的力道去揮灑

99　南朝梁‧虞龢：〈論書表〉，收入唐‧張彥遠：《法書要錄》，卷二，頁四十一。

100　唐‧張懷瓘：《書議》，收入唐‧張彥遠：《法書要錄》，卷四，頁一五四。

101　同上註，頁一五七，頁十五。王僧虔語見馬宗霍：《書林藻鑑》（臺北：臺灣商務印書館，一九八二），頁五十八。

102　上述對米芾的評語皆見馬宗霍：《書林藻鑑》（臺北：臺灣商務印書館，一九八二），頁二二七─二二九。

出自己對於晉人古法的再詮釋。

其實米芾所批評的唐代諸家，其書學臨習的指標本來就是以二王為主軸，宋代蔡襄說：「唐初二王筆跡猶多，當時學者莫不依仿，今所存者無幾。然觀歐、虞、褚、柳，號為名書，其結約字法，皆出王家父子。」[103] 唐人尚有晉書可尋，但一再傳臨後，相去原跡漸遠，宋人又以唐人為軌範，自然更無見晉人書韻。米芾在只能接觸唐人書的情況下，批評意識並無太大反差，但在目睹晉人書後，其審美指標便以晉人書為典範，用晉人書的美感來評價唐人書，才會得出唐人書乃「醜怪惡札」的評語。而我們不可忽略的環節是，米芾若沒有歷經唐人書風的洗禮，直接臨習晉人書的情況下是否會掉入他自己所言「奴書」的問題？米芾臨習過唐人、臨習過顏真卿，這些養分不但擴充了米芾的審美思維，也強化了米芾書法藝術「再創造」的特質。顏真卿書法正是「陽剛美」的典型範式，《唐人書評》言其書：「如荊卿按劍，樊噲排突，硬弩欲張，鐵柱特立，昂然有不可犯之色。」[104] 連米芾自己都曾說：「真卿如項羽挂甲，樊噲擁盾，金剛嗔目，力士揮拳。」[105] 可見米芾並非沒有意識到顏真卿「陽剛美」的特性。從書法史大致的輪廓看來，唐人書風確實比晉人書風多了許多陽剛味，無論是筆法工整的楷書或是大開大闔的狂草，那確實不是晉人書風所體現的主要特色。也因為如此，米芾雖然高舉崇晉的復古大旗，但他所表現出來的

103　宋・蔡襄：〈論書〉，《蔡襄全集》（福州：福建人民出版社，一九九九）。

104　詳見馬宗霍：《書林藻鑑》（臺北：臺灣商務印書館，一九八二），頁一五〇。

105　同上註，頁一五一。

藝術特徵又不是原來晉人那種偏向陰柔的美感，而是一種極為陽剛的力道。董其昌說米芾「沉著痛快，直奪晉人之神」，其實晉人之神並非以「沉著痛快」為主，而是一種含蓄妍美的韻味。米芾的「沉著痛快」是他在歷經各種條件的醞釀後，對晉人書風的一種自我詮釋。清代劉熙載（一八一三—一八八一）說：「書貴入神，而入神有我神他神之別，入我神者，我化為古也；入他神者，古化為我也。」[106] 米芾在書法上的造詣正是一種「古化為我」的藝術境界，甚至在清代王文治（一七三○—一八○二）眼中，更將米芾喻為佛教史上的六祖惠能。[107]

「善書者只有一筆，我獨有四面」[108]，是米芾對自己在創造能力上的自信宣言。他年輕時被人家說「集古字」，但到後來卻能讓觀者「不知以何為祖」？[109] 雖然米芾以「呵佛罵祖」的態度抨擊唐代各家，卻在書法的表現上將唐人書風的氣勢化為己用，以嶄新的藝術思維去實踐心中所崇慕的晉書風采。清代王文治曾對米芾作一評述：「不能呵佛罵祖，不可謂之禪。個能駕唐軼晉，不可謂之書。米公于右軍得骨得髓，而面目無毫釐相似，欲脫盡右軍習氣，乃為善學右

106 劉熙載：《藝概・書概》，收入華正人編：《歷代書法論文選》（臺北：華正書局，一九九七），頁六六六。

107 詳見本書第七章「以晉為宗的品鑑論——王文治的書風分派與『品韻』格調」、第二節「以王羲之為宗的書史觀」。

108 桂第子譯注：《宣和書譜》（長沙：湖南美術出版社，二○○四），頁二三四。

109 宋・米芾：《海嶽名言》，收入《四庫全書・書畫史》，頁二四○。

軍。」[110] 米芾不像其他人那樣希望藉由唐書去揣摩晉書，而是在擁有唐書的薰陶後再直取晉書，體現了一種「以唐書追晉書」的另類模式。如果對點畫、線條的執著是「有形」，那麼對精神、情感的強調則是「無形」，「尚法」與「尚意」的相對性，很大程度即體現在「有形」與「無形」間的辯證。許多書論家認為宋代「尚意」是對唐代「尚法」的反動，[111] 這其實是一個較為表層的說法，清代馮班說：「晉人循理而法生，唐人用法而意出，宋人用意而古法俱在。」[112] 雖然米芾在書史上被視為「尚意」書風的代表人物，但不論是書學思想或書藝表現，他是靠「法」的向度去揮灑「意」的本質，只不過他所憑藉的「法」，是「晉法」與「唐法」的融合，就在各種養分的浸潤中，成就出米芾自家面目的「新意」，也成為後世書法家窺探晉人堂奧的重要管道。[113]

[110] 清・王文治：《快雨堂題跋・清芬閣米帖》（杭州：浙江人民美術出版社，二〇一六），頁四十八。

[111] 熊秉明：《中國書法理論體系》（臺北：谷風出版社，一九八七年十一月），頁二十九。

[112] 清・馮班：《鈍吟書要》，收入華正人編：《歷代書法論文選》，頁五一七。

[113] 此觀點來自李吾銘：〈米芾書法的經典化歷程〉，《書法世界》，第十一期，二〇〇四年。

第五節　結語

本章從米芾對唐人書法的評述為起點，探究其批評意識的形成；接著闡述米芾所崇慕的晉人書風，分析晉人古法的內涵；最後說明米芾對二王書風的詮釋，凸顯他以古為新的藝術典範。

綜合本章要點，筆者分述三點結論：第一，米芾的貶抑唐書的評述，其關鍵並不在於內容合不合理？而是他點出了書法史上「法」與「意」的問題。就書法史的演嬗脈絡而言，如果沒有經過對「法」的追求，就不會去思索如何放下對「法」的執著，唐代楷法除了健全了筆法與造型上的規範之外，更重要的價值在於它延伸出「有法」與「無法」之間的辯證；然而米芾在這樣的時代課題中，又更深入的提出「唐法」與「晉法」之間的價值取向。第二，晉人書風在米芾的倡導下，又再一次重現書法藝術「平淡」、「自然」、「古雅」的古典美感。「平淡」是中國傳統中一個深邃的哲思層次，透過「平淡」才得已呈現「自然」之可能；要達到「自然」之境界又不外乎「平淡」之特質。而這兩種審美思維，都涵括於晉人古法之中，無論是「古法」、「古人規」、「高古」、「古雅」、「古氣」等，米芾所重視的絕非只有外在技法如此單純，而是一種精神、氣度、風采、韻味。第三，米芾透過他的書藝實踐，重新詮釋了他對二王書風的理解，相較於歷來書家對二王在「陰柔美」上的評述，米芾所發揮的是他對二王在「陽剛美」上的體認，強調了他對力量感的重視。米芾臨習過唐人、臨習過顏真卿，這些養分不但擴充了米芾的審美思

維，也強化了他「再創造」的特質。書史上說他「沉著痛快」，這風格是他在歷經各種條件的醞釀後，對晉人書風「古化為我」的自我詮釋。

孫津在《美術批評學》中認為，新的批評意識之所以引人注意，正在於它是在與經典的比較中成立的，經典在未形成時往往是新的，其特徵與以往常見乃有所不同，然而這新的美術現象其實是以舊的美術現象為批評標準，當新的東西被人們接受並成為經典時，它們當中某些最為突出的特徵便可能成為美術批評的標準。[114] 米芾正是這樣的新典範，他靠「法」的向度去揮灑「意」的本質，他的「法」是「晉法」與「唐法」的融合，在各種養分的浸潤中，成就出米芾自家面目的新本色。

114

孫津：《美術批評學》（哈爾濱：黑龍江美術出版社，二〇〇〇），頁八十八—八十九。

第五章 古法精神的再現
——趙孟頫書學的規範力量

無論是書學實踐或是古法精神，趙孟頫畢生都以王羲之為典範，他用自己的詮釋，重構了晉人書風的韻致與格調，影響後世書風深遠。然而在當代提倡「新帖學」的書家眼中，卻認為趙孟頫簡化了晉人筆法，甚至毫無古法意識。本章從趙孟頫以王羲之為理想的書學實踐談起，闡述趙孟頫對王羲之書法的追求與接受；接著說明趙孟頫所重構的古法精神應涵蓋哪些層次？最後導出趙孟頫書學在帖學傳統甚至是現代書學中，技巧層次和文化層次上的典範意義，也希望藉此回應「新帖學」的論點。

第一節　問題意識的提出

相較於力求創變的書家，元代趙孟頫體現出濃厚的復古意識，謹守二王的傳統路線，反倒成了他影響後世的重要原因。趙孟頫（一二五四─一三二二），字子昂，號松雪道人，浙江湖州人，宋太祖趙匡胤十一世孫，三十三歲經薦舉後，隔年始入仕元朝，歷仕世祖、成宗、武宗、仁宗、英宗五朝，累官至一品的翰林學士承旨。[1] 身為宋室後裔，這入仕元朝的經歷讓後人對他頗有微詞，例如明朝項穆（約一五五〇─一六〇〇）說：「趙孟頫之書，溫潤閑雅，似接右軍正脈之傳，妍媚纖柔，殊乏大節不奪之氣。所以天水之裔，甘心仇敵之祿也。」[2] 又如清代馮班（一六〇二─一六七一）言：「趙文敏為人少骨力，故字無雄渾之氣。」[3] 清代傅山（一六〇七─一六八四）更說：「予極不喜趙子昂，薄其人遂惡其書。」雖然傅山也認為趙書尚屬〈蘭亭〉正脈，畢生用心於右軍，但「熟媚綽約，自是賤態」、「遂流軟美一途」。[4] 歷來類似的評論很多，往往針對其氣節而評價其書，即使趙孟頫在書藝成就上深得羲之筆意，卻有時也落得

1　關於趙孟頫仕途的過程，詳見陳高華：〈趙孟頫的仕途生涯〉，收入《趙孟頫研究論文集》（上海：上海書畫出版社，一九九五），頁四二五─四四五。

2　明•項穆：《書法雅言》，收入潘運告編：《明代書論》（長沙：湖南美術出版社，二〇〇二），頁二四〇。

3　清•馮班：《鈍吟書要》，收入華正人編：《歷代書法論文選》（臺北：華正書局，一九九七），頁五一七。

4　清•傅山：《霜紅龕集》，山西：山西人民美術出版社，一九八五。

「奴書」之名。[5] 儘管存在著不少負面評價，趙孟頫仍然在元明兩朝影響甚鉅，清代王澍（一六六八—一七四三）言：「元時一代書家皆宗仰之（趙孟頫），雖鮮于困學（鮮于樞）諸公，猶為所蓋，其他更不足論。有明前半未改其轍，文徵仲（文徵明）使盡平生力氣，究竟為所籠罩。至董思白始抉破之，然自思白以至於今，又成一種董家惡習矣。」[6] 此言論王澍不僅強調過一次，[7] 直指趙孟頫在元明書壇的影響，連鮮于樞、文徵明皆為其書所掩，馬宗霍（一八九七—一九七六）也說：「元之有趙吳興，亦猶晉之右軍，唐之魯公，皆所謂主盟書壇坫者。」[8] 直到明代後期，董其昌（一五五五—一六三六）才逐漸取代趙孟頫在書壇上的影響力。但是到了清代乾隆皇帝，又對趙孟頫的書法心慕手追，上行下效，合流於清代前期的館閣書風，劉恒在《中國書法史——清代卷》中說：「乾、嘉時期的文人士大夫學習楷書大都從唐碑入手，然而不管是宗歐、宗顏還是宗柳，最後都會被納到趙孟頫的飽滿圓潤和勻稱流暢的籠罩之中。」[9] 在這些歷史條件下，清代前期書壇逐漸流於僵化，間接推動了以「碑學」為核心的書學革命。碑學家對趙孟頫圓

[5] 例如明代王世貞在〈李楨伯游滁陽山水記〉中有言：「先生（李應禎）以書開吳中墨池，其脫法甚勁，結體甚密，而不取師古，往往詡吳興以為奴書。」收入王世貞《弇州續稿》，卷一六二。

[6] 清‧王澍：《論書剩語》，收入于安瀾編：《書學名著選》（開封：河南大學出版社，二〇〇九）。

[7] 另一則見王澍《虛舟題跋》：「有元一代皆被子昂牢籠，明時中葉以上，猶未能擺脫，文氏父子，仍不能在其殼中也。至董思白，始盡翻窠臼，自辟新規，然百餘年來又被董氏牢籠矣。」收入《歷代書法論文選續編》（上海：上海書畫出版社，二〇〇三），頁五六二。

[8] 清‧馬宗霍：《書林藻鑑》（臺北：臺灣商務印書館，一九八二），頁二五六。

[9] 劉恒：《中國書法史——清代卷》（南京：江蘇教育出版社，二〇〇九年），頁一二三。

熟妍美的書風頗為不滿，康有為更以「墮阿鼻牛犁地獄」來形容學習趙、董書風的惡果。事實上，趙孟頫的書風並不軟弱，重視氣節的明末抗清志士黃道周就以「遒媚為宗」的書藝品評為趙孟頫辯護，將趙書風比之右軍，力抵前人以為趙書「軟美」之言。[11]筆者以為是世人為其書妍美流麗所心折，便汲汲於表面字形的模仿，卻少有像趙孟頫那樣對古帖臨習得如此用功，更遑論要同他一樣有深厚的文人底蘊，這才讓這習趙之書流於俗媚圓熟，進而被抨擊為帖學末流之弊。

在二十世紀的三〇年代以後，沈尹默（一八八三—一九七一）就已經在一片碑學風氣中大力推動帖學，並且對帖學筆法進行系統性的整理，[12]一時之間，馬公愚（一八九〇—一九六九）、潘伯鷹（一九〇三—一九六六）、白蕉（一九〇七—一九六九）等書家，相繼聚集其下，他們共同的審美品味，就是以二王書風為創作理想。到了二十一世紀初，中國大陸書學家又提倡所謂的

10　明·黃道周〈與倪鴻寶論書〉：「書字以道媚為宗，加之渾深，不墜佻靡，便足上流矣。衛夫人稱右軍書亦云『洞精筆勢，道媚逼人』而已。虞、褚而下，逞奇露豔，筆一偏往，屢見蹊徑。顏、柳繼之，援戈舞錐，千筆一意，自此以還，乃復頗撇略不堪觀。才資不逮，宋時不尚右軍，今人大輕鬆雪，俱為淫遒，未得言詮。」收入《明清書法論文選》（上海：上海書店，一九九四）。

11　康有為《廣藝舟雙楫·學敘第二十二》：「勿頓學蘇、米，以陷於偏頗剽佼之惡習；更勿學趙、董，蕩為軟滑流靡一路；若一入迷津，便墮阿鼻牛犁地獄，無復超昇之日矣。」詳見《廣藝舟雙楫疏證》（臺北：華正書局，一九八五），頁二一一。

12　沈尹默的書學思想集結為《論書叢稿》（臺北：華正書局，一九八九），內容包括執筆法、學習二王的經驗、闡述歷代書論，以及對各種碑帖的序跋文。

「新帖學」[13]，重新審視二王帖學在書法史上的經典性與價值，積極還原與提倡二王筆法的基本型態。然而無論是沈尹默或是後來的「新帖學」提倡者，都沒有正面提出趙孟頫在帖學傳統中該有的歷史定位或典範意義，甚至「新帖學」書家還認為趙孟頫「毫無晉帖古法的意識」[14]，並自認「新帖學」的成就沖破了趙、董帖學和沈尹默帖學的桎梏，實現了歷史性的超越。[15]

本章的思考要點並非單純的想為趙孟頫辯護或維護其書史上的地位，事實上，關於趙孟頫的生平與書藝歷來已有多位學者進行研究，無論是專書、碩博士論文、期刊論文、論文集與各種藝術評介，對趙孟頫書法、詩文、繪畫，甚至仕途、氣節……等，皆有多方探討。本章希望能從帖學的演嬗脈絡中，客觀闡述趙孟頫對於承襲晉人書風或王羲之筆法的典範性，提出趙孟頫書學在現、當代求新求變的書藝氛圍中，帶給書學家的諸多啟示，亦藉此回應「新帖學」的書學觀點。

13　陳振濂在二〇〇六─二〇〇八年，發表了〈對古典帖學史型態的反思與新帖學概念的提出〉（《文藝研究》，二〇〇六年，第十一期）、〈從唐摹晉帖看魏晉筆法之本相〉（《上海文博論叢》二〇〇六年，第二期）與〈新帖學論綱〉。

14　陳振濂：〈從唐摹晉帖看魏晉筆法之本相〉，《上海文博論叢》，二〇〇六年，第二期。

15　陳振濂：〈從唐摹晉帖看魏晉筆法之本相〉（《上海文博論叢》，二〇〇八年，第三期）等三篇「新帖學論綱」。
王好君：〈論當代帖學創作〉，《美術學刊》，二〇一一年二月。

第二節　以王羲之為理想的書學實踐

上一章筆者談到了書法史上的「尚意」書風，自宋代蘇軾（一〇三七—一一〇一）在書畫創作上強調「意」的重要性後，對「意」的追求，就漸漸成為許多宋代書畫家努力的方向。例如蘇軾所言的「觀士人畫如閱天下馬，取其意氣所到。」[16]、「我書意造本無法，點畫信手繁推求。」[17]以及「吾書雖不甚佳，然自出新意，不踐古人，是一快也。」[18]都是對「意」的強調，所謂的「意」，指得是書畫創作應該直抒胸懷，不應囿於線條的法度與規矩，強調主體精神之自由與創新。這些觀念在書史上影響深遠，也讓後世書家常以「尚意」來蓋括以蘇軾、黃庭堅（一〇四五—一一〇五）、米芾（一〇五一—一一〇七）為典範的宋代書風，並以此區別於唐代書風的「尚法」。[19]然而作為書畫創作的觀念，蘇軾雖強調「意」的抒發，卻也不忘要「不失法度」，[20]包

16　宋・蘇軾：〈跋宋漢傑畫山〉，收入潘運告編：《宋人畫評》（長沙：湖南美術出版社，二〇〇四），頁二三七。

17　宋・蘇軾：〈石蒼舒醉墨堂詩〉，《蘇東坡全集》（珠海：珠海出版社，一九九六年十一月），頁二〇四。

18　宋・蘇軾：〈自論書〉，收入清・孫岳頒、王原祁等編：《佩文齋書畫譜》（杭州：浙江人民美術出版社，二〇一四），卷六，第一冊，頁一八七。

19　例如明代董其昌《書品》：「晉人書取韻，唐人書取法，宋人書取意。」清代梁巘〈評書帖〉：「晉尚韻、唐尚法、宋尚意、元明尚態。」

20　宋・蘇軾：〈論古人書〉：「僕以為知書不在於筆牢，浩然聽筆之所之，而不失法度，乃為得之。」詳見清・孫岳頒、王原祁等編：《佩文齋書畫譜》，卷六，第一冊，頁一八七。

括黃庭堅與米芾，一樣是在臨習二王的基礎上展現新意，但末流者卻往往忽略「法」的基礎性，以至於用筆越來越隨意而放縱，即石峻在《書畫論稿》所言：「宋代蘇、黃、米三家的書法，色香透露，盡態極妍。同時期及以後的書家，多受到他們影響。而末流則變為狂怪無紀。」[21]另外不少書論家也認為宋代書壇就是一個互相以意趣相標榜，隨心所欲馳騁翰墨，導致法度觀念薄弱的一個書藝氛圍。[22]

這種情況到了南宋，已漸為書學家反思，連宋高宗趙構（一一○七—一一八七）都認為：

「學書之弊，無如本朝，作字真記姓名爾。其點畫位置，殆無一毫名世。」並抨擊時人學米芾者「不過得其外貌」、「不究其中本六朝妙處」。[23]因此，宋代尚意書風的末流讓重現晉人書韻的書學觀不斷被提出，只是方法不同，像是趙孟頫從兄趙孟堅（一一九九—一二六四）就提出「由唐入晉」的說法：

學唐不如學晉，人皆能言之。夫豈知晉不易學，學唐尚不失規矩，學晉不從唐入，多見其不知量也，僅能敧斜，雖欲媚而不媚，翻成畫虎之犬耳。何也？書字當立間架牆壁，則不

21 石峻：《書畫論稿》，臺北：華正書局，一九八二。

22 例如金鑒才在〈趙孟頫書法論〉中認為：「宋代書壇，文人士大夫間以意趣相標榜，對唐書嚴謹的法度頗為輕蔑，因此楷法大懈，即大家為蘇軾、黃庭堅、蔡襄輩，所作多系行書，或效顏真卿楷法，合處亦不過十之六七……」收入《趙孟頫研究論文集》（上海：上海書畫出版社，一九九五），頁六○七。

23 宋·趙構：《翰墨志》，收入潘運告編：《宋代書論》（長沙：湖南美術出版社，二○○四），頁一九五。

如果寫字沒有「立間架牆壁」，則軟媚無骨、欲媚不媚。想要學晉人書法的姿態，就得先有「立間架牆壁」的訓練，也就是對結字骨架的重視，趙孟堅認為：「態度者，書法之餘也」；骨格者，書法之祖也。」[25] 其中「態度」指得就是晉人書風的韻致，學字若沒有骨架的訓練，光想強調韻致，無疑捨本逐末。因此趙孟堅認為一定要先從唐楷學起，下筆才能「妍麗方直」、「端重楷正」，否則「癡鈍墨豬」。[26] 並且強調歐陽詢的〈化度寺碑〉、〈九成宮醴泉銘〉與虞世南的〈孔子廟堂碑〉，認為：「求楷法，捨此三者，是南轅而北轍矣。」[27] 趙孟堅對唐楷的重視，其實也就是希望能重回對「法」的追求，藉此矯正「尚意」的流弊。

相較於從兄對唐楷的重視，趙孟頫的復古路線選擇直溯二王，並認為王羲之是書法史上集大成者。他在〈閣帖跋〉中，闡述了漢字發展以來，歷經了諸多大師的藝術成就，卻是「至晉而大盛」，他說：

骫骳。[24]

24 元·趙孟堅：〈論書法〉，收入崔爾平編：《歷代書法論文選續編》，頁一五五─一五六。

25 同上註，頁一五八。

26 同上註，頁一五五─一五六。

27 同上註，頁一五七。

渡江後，右將軍王羲之，總百家之功，極眾體之妙，傳子獻之，超軼特甚。故歷代稱善書者，必以王氏父子為稱首，雖有善者，蔑以加矣。[28]

因為王羲之「總百家之功」、「極眾體之妙」，所以學書者必學王。但是這難道不會如其兄趙孟堅所言，學晉若不從唐楷入，則有「僅能攲斜」、「雖欲媚而不媚」等畫虎之弊嗎？基本上，趙孟頫對書法的臨習是相當嚴謹的，他在〈臨右軍樂毅論帖跋〉中說：

臨帖之法，欲「肆」不得「肆」，欲「謹」不得「謹」。然與其「肆」也寧「謹」，非善書者莫能知也。[29]

在書法的臨習上，「肆」與「謹」是一個相對概念，「肆」即對「意」的強調，而「謹」則是對「法」的強調。尚意書風的末流就是過「肆」而不得其「謹」，當兩者無法兼得的時候，寧可「謹」也不要「肆」。從這個推論看來，趙孟頫與其兄一樣，都是強調「法」高於「意」的。何況趙孟頫也不是沒有取法唐人書法，元代柳貫（一二七〇－一三四二）曾記述：「猶記寒夕宿齋中，文敏談餘，試濡墨復臨顏（顏真卿）、柳（柳公權）、徐（徐浩）、李（李邕）諸帖，既

28　元‧趙孟頫：〈閣帖跋〉，《松雪齋集》（杭州：西泠印社，二〇一〇），頁二七一。

29　元‧趙孟頫：〈臨右軍樂毅論帖跋〉，《松雪齋集》，頁三一四。

成，命取真跡一一復校，不惟轉折向背無不絕似，而精采越發，有或過之。」[30]從這段記述更可看出趙孟頫對「法／蓮」層次的要求是相當重視的。事實上他習書的範圍很廣，甚至對先秦篆籀也有所涉獵，清代馮班說：「趙松雪書出入古人，無所不學。」但奠定其書藝指標的，還是表現在以二王（主要是王羲之）書風為核心的努力。只是無論學習何碑何帖，從他書學的歷程與實踐都可窺視其嚴謹臨書的態度。

趙孟頫的書學歷程，前人往往過於簡單的分為三個時期，明代宋濂跋趙孟頫〈浮山遠公傳〉言：

趙魏公之書凡三變，初臨思陵（宋高宗），中學鍾繇及羲、獻，晚乃學李北海。

清代吳榮光跋趙孟頫〈杭州福神觀記〉亦言：

松雪書凡三變，元貞以前，由未脫高宗窠臼；大德間，專師〈定武褉序〉；延祐以後，變入李北海、柳誠懸，而碑版由多之。[31]

30　元·柳貫：《柳待制文集》，卷十九。

31　清·吳榮光：《辛丑銷夏記》，收入徐娟主編：《中國歷代書畫藝術論著叢編》（北京：中國大百科全書出版社，一九九七），第三十四冊，頁三二二。

從這兩段文獻看來，趙孟頫第一個時期學宋高宗趙構、第二個時期學二王、第三個時期學唐人碑版。然若細查吳榮光所提到的元朝年號時，就會發現這三段式的學書歷程並不合乎現實。

趙孟頫於元世祖至元二十三年（一二八六）出仕，時年三十三歲，到元成祖元貞元年（一二九五），趙孟頫已四十二歲，根據元代吳澄（一二四九—一三三三）在趙孟頫出仕前所作的〈別趙子昂序〉有詩曰：「蝌蚪史籀來，篆隸楷行草。字體成一家，落筆如一掃。」[32]可推測趙孟頫在三十三歲出仕前，書法已各體皆擅，自成一家，絕對不會只有學宋高宗。根據趙孟頫〈閣帖跋〉的自述，他在三十一歲（一二八四）就已購得《淳化閣帖》殘本，並在隔年補足殘本，[33]王澍曾說：「《淳化法帖》卷九，字字是吳興祖本。」這說明最遲在此之前，趙孟頫早有用功於二王的可能；元代趙汸（一三一九—一三六九）說：「公初學書時，智永千文，臨寫背寫，盡五百紙，蘭亭序亦然。」[34]可見趙孟頫在學書初期就已深入臨習智永與王羲之；而他三十三歲（一二八六）應其外甥張景亮所求而書的〈草書千字文〉，黃惇也認為此作：「既可看到他初從智永出入的筆法特徵，又可看到他從羲、獻草書中獲得的滋養，可以說已經顯露了趙孟頫自己的氣格和

[32] 元·吳澄：〈別趙子昂序〉，《吳文正公集》，收入《元人文集珍本叢刊》（臺北：新文豐出版公司，一九八五），第三冊，卷十四，頁二七〇。

[33] 趙孟頫〈閣帖跋〉：「甲申歲五月，餘書鋪中得古帖三卷，于前唐康自修許易得第九卷，始為全書。明年五月，又得七卷，多第八，缺第九。六月，以其多者加公權帖一卷，于前唐康自修許易得第九卷。」收入《松雪齋集》，頁二七二。

[34] 元·趙汸：〈跋趙文敏公臨東方先生畫贊〉，《東山存稿》，卷五，詳見《欽定四庫全書》。

神韻。這種早熟的氣格亦證明他當時在書壇以晉人風格立足的領先地位。」[35] 另外趙孟頫在三十八歲（一二九一）所書的小楷〈過秦論〉，有李衎（一二四五—一三二〇）跋曰：「子昂之書，全法右軍，為得正傳，不流入異端者也。」一樣是認為趙孟頫書法全來自羲之。

從上述文獻與論述可知：趙孟頫在三十多歲時（或是更早），就被時人認為是晉人或二王筆意之正脈，根本不是到元成宗大德年間（一二九七—一三〇八）或是所謂的第二時期（也就是趙孟頫大約四十四歲之後）才學習二王。然而趙孟頫學宋高宗書法是事實，他在〈題宋高宗書孝經〉中，認為高宗書法：「遒勁婉麗，濃纖巨細，一崇格法，雖鍾、王復書，虞、褚再世，未易過此。」並自述：「孟頫卯角習書，至於聖翰，沉潛展玩，留心多矣。」雖然黃惇認為他這些話很有可能是說給南宋遺民聽的，藉此表白雖出仕大元，但一刻也不忘自己身為宋室後裔的事實。[36] 盡管如此，少年時期的趙孟頫，確實曾用心於高宗翰墨。藝術史上，宋高宗是位用功的書法家，其自言：「凡五十年間，非大利害相仿，未始一日舍筆墨。」[37] 雖然早年也學過黃庭堅和米芾書法，但後來卻力追魏晉六朝，尤鍾羲之筆墨：

35 黃惇：《從杭州到大都——趙孟頫書法評傳》，《風來堂集——黃惇書學文選》（北京：榮寶齋出版社，二〇一〇），頁一七〇。

36 同上註，頁一八六—一八七。

37 宋·趙構：《翰墨志》，收入潘運告編：《宋代書論》，頁一九〇。

余自魏晉以來至六朝筆法，無不臨摹。或蕭散，或枯瘦，或遒勁而不回，或秀異而特立，眾體備於筆下，意簡猶存於取捨。至若〈禊帖〉，則測之益深，擬之益嚴。姿態橫生，莫造其原，詳觀點畫，以至成誦，不少去懷也。……余每得右軍或數行、或數字，姿態橫生，莫置。初若食口，喉間少甘則已，末則如食橄欖，真味久愈在也，故尤不忘於心手。[38]

宋高宗對臨書的觀念相當有主見，他不一味執著於時人鍾愛的三家書，而是明確點出魏晉六朝筆法「眾體備於筆下」的重要性，特別是王羲之的字，更是「不忘於心手」。看來趙孟頫不論是幼時以宋高宗為家法，或是致力於智永、二王書風，都是力追晉人風韻的路數。

至於趙孟頫學唐代李邕（六七五－七四七）碑版，也不見得是宋濂、吳榮光所言的「晚期」或「延祐（一三一四－一三二一）以後」，要知道延祐年間，趙孟頫已六十多歲，可是在他大約五十多歲所書的《蘇軾古詩》，董其昌評為：「全類李北海。」可知在大德三年（一二九九）從大都回到杭州之後，[39] 趙孟頫已然涉獵李邕書風，明代項穆言：「李邕初師逸少，擺脫舊習，筆力更新，下手挺聳，終失窘迫，律以大成，殊越鼓率，此行真之初變也。」又：「逸少一出，會通古今。李邕得其豪挺之氣，而失之竦窘。」[40] 隨著趙孟頫官品越高，奉敕書碑的機會就越多，

38　同上註。
39　當時趙孟頫獲江南地區「儒學提舉」一職，因此回到了杭州。
40　明・項穆：《書法雅言》，收入潘運告編：《明代書論》，頁二四〇。

在一樣是以義之為底蘊的李邕楷法中，趙孟頫又滲入原已熟悉的智永、蘭亭筆意，於是改變了唐

代以來蕭穆靜止的碑銘楷法，成就了一種動靜相參、楷行合流的書風。

要合理分析趙孟頫的書學歷程，應該是用一種「匯流式」而非「線性式」的觀點來思考。元

代虞集（一二七二—一三四八）說趙孟頫：「楷法深得〈洛神賦〉而攬其標，行書詣〈聖教序〉

而入其室，草書飽〈十七帖〉而變其形。」[41] 明代何良俊（一五〇六—一五七三）則說趙書：

「真書大者法智永，小楷法〈黃庭經〉，書碑記師李北海，箋啟則師二王，皆咄咄逼真。」[42] 關

於趙孟頫書學歷程的評述很多，蘭亭、洛神、千文、十七帖，以至於唐人數家碑版……等多有論

及，因此我們應該用一種多源匯流的思考來看待其書學元素。然而，儘管他書學淵源十分廣博，

但終究是以二王書風為主流，或者嚴格說來，是以王羲之之書法為最終極的理想，清代王文治（一

七三〇—一八〇二）曾說：「趙松雪書，盡得右軍形質，率爾落筆，無不畢肖。」[43] 這點可以從

趙孟頫現存的書跡中，看出其臨摹王羲之的比例，根據戴麗珠所整理的趙孟頫書跡編年表，趙孟

頫有編年的臨書之作包括：〈臨王羲之集字聖教序〉（一二九八）、〈臨褚遂良枯樹賦〉（一二

九九）、〈臨王羲之蘭亭帖〉（一三〇一）、〈臨皇象急就篇〉（一三〇九）、〈臨王羲之隔日

41 元·虞集：《道園學古錄》。

42 明·何良俊：《四友齋叢說》卷二十七，收入華人德編：《歷代筆記書論彙編》（江蘇：江蘇教育出版社，二〇〇一），頁一九七。

43 清·王文治：《快雨堂題跋·趙承旨六札真蹟》（杭州：浙江人民美術出版社，二〇一六），頁五十一。

帖〉（一三〇九）、〈臨王羲之十七帖〉（一三一六）、〈草書臨王羲之帖〉（一三二〇）、〈臨王羲之蘭亭帖〉（一三二一）等。[44] 除了〈褚遂良枯樹賦〉和〈皇象急就篇〉，其餘皆以王羲之帖為臨摹範本，其中最後一篇還是在六十八歲所臨（趙孟頫卒年六十九歲），可見其畢生對王羲之書法的追求，連對趙孟頫極其厭惡的傅山也不得不承認：「趙確是用心於王右軍者。」[45]

第三節　古法精神的重構

書學的承襲，主要來自於臨帖的傳統。臨習古人法帖可謂「師古」、「擬古」或「仿古」等概念的其中一環，然而卻不見得具有相當程度或自覺性的「復古意識」[46]。趙孟頫的「復古意

[44] 戴麗珠：《趙孟頫文學與藝術之研究》（臺北：學海出版社，一九八六），頁一三一─一四八。

[45] 清・傅山：《霜紅龕集》

[46] 不少論者用「復古運動」或「復古主義」來標榜趙孟頫的崇古思想（例如陳振濂編：《中國書法批評史》，杭州：中國美術學院出版社，二〇〇二；王世徵：《歷代書論名篇解析》，北京：文物出版社，二〇一二。）然而在文藝理論上的「運動」或「主義」應有較為嚴格的定義與條件，因此筆者在行文上選用「復古意識」來進行闡述，以避

識」，並非盲目師古、崇古，認為古人皆好；而是他很清楚復古的原因與目的、復古的態度與方法，以及所要「復」的是哪一種「古」？而「古」的內涵又為何？針對這些議題，可以從趙孟頫的「用筆說」來推論：

書法以用筆為上，而結字亦須用工，蓋結字因時相傳，用筆千古不易。右軍字勢，古法一變，其雄秀之氣，出於天然，故古今以為師法。齊、梁間人，結字非不古，而乏俊氣，此又存乎其人，然古法終不可失也。[47]

「用筆」與「結字」是歷來探討書法的兩大層面，其重要性固不待言，然根據趙孟頫的說法，「用筆」似乎比「結字」更加重要，有學者指出趙孟頫所謂的「用筆」就是以「中鋒」為主的用筆原則，[48]但令歷來書家們多所異議的是，為何「用筆千古不易」？不同的字體，不是應當有不同筆法嗎？實際上，趙孟頫的「用筆」應該有更深層的解說。清代周星蓮（生卒年不詳，約生活於道光年間）曾為趙孟頫此說下過註解：「所謂千古不易者，指筆之肌理言之，非指筆之面目言

47 免用詞上的誤解或混淆。

趙孟頫：〈定武蘭亭跋〉，《松雪齋集》，頁三一二。

48 張國宏認為趙孟頫「以用筆為上」的核心之一，「就是強調以中鋒為主的用筆原則，因為這是書家不可逾越的根本大法。詳見張國宏：《書藝珍品賞析二三──孫過庭》（臺北：石頭出版社，二〇〇五），頁二十。

之也。」[49] 所謂「筆之肌理」，黃惇認為是指「用筆的本質規律」，而「用筆」作為書法的規律法則，是永不可取代的概念。[50] 至於上述趙孟頫的整段論述，黃惇則認為有三點必須弄清楚：一是「用筆」，專指筆法，並且主要是指魏晉時代的筆法；二是「結字」，是為字勢、間架的同義詞；三是「古法」，在這裡是包括了用筆與結字在內的一大概念，既包含了王羲之於前人筆法的繼承，也包含了他在前人結字的普遍規律中，加進了具有個性的追求。[51] 王世徵在《歷代書論名篇解析》中，雖然反對「肌理」等同本質規律的說法，但終究也得出了以下結論：認為「書法以用筆為上，而結字亦須用工」此句中的「用筆」和「結字」，是泛指一般的筆法與結構；而後一句「蓋結字因時相傳，用筆千古不易」中的「用筆」與「結字」，均是專指「古法」，即是指王羲之的筆法和字法傳統，這兩句話的實質就是效法古法、恪守古法，也因此趙孟頫最後有「然古法終不可失也」之論。[52] 另外，陳方既在《中國書法美學思想史》中，則講得較為籠統：「即千變萬化的用筆現象中有千古不易的規律，在它的背後，包含著對線條立體感、力量感和節奏感等諸美感的深刻認識與把握。……把古人筆法看做是千古不變的，變了就失去古韻的根本法則。」[53]

49　周星蓮：《臨池管見》，收入潘運告編：《晚清書論》（長沙：湖南美術出版社，二〇〇三），頁一二三。

50　黃惇：〈趙孟頫的「用筆千古不易」說〉，《風來堂集——黃惇書學文選》，頁四七九。

51　同上註，頁四七七。

52　王世徵：《歷代書論名篇解析》（北京：文物出版社，二〇一二），頁一六五。

53　陳方既：《中國書法美學思想史》（鄭州：河南美術出版社，二〇〇九），頁二三八。

綜合上述說法，雖然三位學者各自表述，觀點不盡相同，但皆不離趙孟頫所言「用筆」與

「結字」均屬於以王羲之為典範的「古法」範疇。然而針對「右軍字勢，古法一變」這個概念，

筆者有不同於上述三家的看法，在本書第二章「王羲之書學的典範性」、第四節「王羲之書學傳

統中的『變』與『不變』」中，筆者談到了王羲之加速推動了漢字由「隸書筆勢」趨向「楷書筆

勢」的過渡，表現在草書方面，即「章草」到「今草」的過渡，[54]這也就是南朝王僧虔（四二

六─四五八）所言的「變古形」，[55]即改變了隸書系統的形體。「右軍字勢，古法一變」指得就

是王羲之「變古形」的筆法變革，使原本字字獨立的「章草」，趨變為上下字勢、筆意相連的

「今草」，對於如此連綿一氣的字勢，趙孟頫才會用「其雄秀之氣，出於天然」來形容。換言

之，把此處的「古法」以「古形」或「章草」的概念來理解，就不會與論者所言以王羲之為典範

的「古法」相混淆。而「變古形」之後的楷書、行書、草書筆法，其字勢與用筆自有其呼應關

係，與「變古形」之前的隸書系統截然不同（遑論更早的篆書系統），試觀南朝智永的〈真草千

54　在魏晉之前，並無章草和今草之名，而是一律稱草書。從現有的書法文獻看來，章草之名最早始於南朝初期，羊欣《采古來能書人名》和虞龢《論書表》皆已出現章草一詞，其用意在於區分魏晉以來所流行的草書，即後來所謂的今草。至於今草之名，最早見於南朝宋明帝劉或所言：「義之之書，非此者謂之今草。」從此，今草之名沿用至今。至於章草和今草的差異，宋人黃伯思言：「凡草書分波磔者名章草，非此者可謂之今草。」即認為草書中末筆點捺多為波磔者（如隸書的波法），就是章草，這是章草的主要特性，今草則少波磔。此外，章草字字有別，上下字不相連帶，筆勢不相呼應，字形大小也較為均勻；今草則上下筆勢相連呼應，字形大小則長短參差。

55　南朝・王僧虔《論書》：「亡曾祖領軍洽與右軍其變古形，不爾，至今猶法鍾、張。」收入潘運告編：《漢魏六朝書畫論》（長沙：湖南美術出版社，二〇〇四），頁一六一。

字文〉，字形雖然不同，但用筆技巧卻是相通的，換言之，即「變古形」之後的楷、行、草書，其用筆觀念是一致的。然而若只是用筆技巧相通，言其「用筆千古不易」，是否有更加深入的涵義？李庶民在《中國書法批評史》中，認為趙孟頫將「用筆」提升到「千古不易」的高度，是因為有著儒家千古不變的倫理道德標準和人格品性作為理論支點，是沿著「用筆─書品─人品」的價值判斷，「用筆千古不易」，其實也就是「人品千古不易」的道理。[56]雖然這也是出於推測，但筆者認為如果只是從「用筆」與「結字」的技術層面來理解趙孟頫心中所嚮往的「古法」，確實是有點可惜，應該加以推敲其「古法」所蘊含的精神層次。

基本上，趙孟頫的復古意識是全面性的，無論是文學、繪畫、書法，皆體現了他捨棄宋代，上溯唐代、漢魏甚至先秦的美感思維。例如文學方面，趙孟頫在〈劉孟質文集序〉中主張「學為文者皆當以六經為師，舍六經無師矣。」並以「他日當追配古人」勉勵劉君；[57]在為吳仲仁《南山樵吟》寫序文時，亦直言：「吳君年盛資敏，不以家事廢學，故其為詩清新華婉，有唐人之餘風，此予所以深嗟累嘆，愛之不能已也。」[58]另外，戴表元（一二四四─一三一○）在〈松雪齋集序〉中言：「余評子昂古賦凌厲頓迅，在楚、漢之間；古詩沉涵鮑、謝；自餘諸作，猶傲睨高

56 趙孟頫：〈南山樵吟序〉，《松雪齋集》，頁一六二。

57 趙孟頫：〈劉孟質文集序〉，《松雪齋集》，頁一六一。

58 陳振濂編：《中國書法批評史》（杭州：中國美術學院出版社，二○○二），頁二二三。

適、李翱雲。」[59] 從這些記載都可以初步理解趙孟頫在文學方面的尚古品味，「總的說來，趙孟頫的詩作寄興蘊籍、平和溫厚，語詞清遼雋秀，紆曲沉穩，既得魏晉古詩的精神，又具唐詩的風韻。」[60] 歷來文學史上強調復古者，往往是基於「古質而今妍」的美感訴求，趙孟頫並非一味崇古，而是嚮往前人那種古樸、遒勁、含蓄、莊重的文風，如此的文學主張，與他的繪畫創作觀是一致的，他在繪畫上提出知名的「古意論」：

作畫貴有古意，若無古意，雖工無益。今人但知用筆纖細，傅色濃豔，便自謂能手，殊不知古意既虧，百病橫生，豈可觀也？吾所作畫，似乎簡率，然識者知其近古，故以為佳。

此可為知者道，不為不知者說也。[61]

趙孟頫的「古意」，除了帶有一種繼承傳統、強調高古簡樸的天趣之外，其實也是為了矯正宋代以來畫風上的流弊。根據陳傳席的解釋，趙孟頫所謂的「今人」，指得是學習南宋畫法的人；「用筆纖細」指得是南宋畫家馬遠、夏珪一派那種纖細剛勁的線條，這種線條缺少彈性和變化，不符合文人所欣賞的文雅、柔和與瀟灑；而「傅色濃豔」亦常見於南宋畫院山水小品，元初仍然

59 戴表元：〈松雪齋集序〉，《松雪齋集》。

60 黃天美：《松雪齋集・前言》，頁一三五五—三五六。

61 元・趙孟頫：〈松雪畫論〉，收入潘運告編：《元代書畫論》（長沙：湖南美術出版社，二〇〇二），頁二五五。

保有這種風格。[62]然而他所追求的「古」是什麼？他說：「宋人畫人物，不及唐人遠甚。予刻意學唐人，殆欲盡去宋人筆意。」明確指出自己的學畫歷程，是以學唐人畫來擺脫宋人筆意，換言之，作畫要有古意，就要學唐人畫。[63]嚴格說來，趙孟頫追求的「古意」不能單純從時間上的遠古來思考，更應該是蘊含了一種審美理想，戴麗珠在《趙孟頫文學與藝術之研究》中，列舉了數則趙孟頫「古意說」的相關畫論，總結出趙孟頫所追求的古意，是指古人作畫寫真的逼真態度，無論精工或簡率，都要具備古畫的氣韻，也就是在他那時代中已經消失了的東西，即一種古典美，一種和平、溫厚、典麗的內涵。[64]李珊在〈趙孟頫古意說美學思想形成探析〉一文中，也總結出趙孟頫所謂的「古意」應具有含蓄、質樸、簡率、瀟灑、勁秀、溫潤等幾種特質。[65]

無論文學與繪畫，趙孟頫的古典品味都體現了一種技法之外的精神層次，書法方面，趙孟頫則是將王羲之的人品氣質與書法造詣作了聯繫，他說：

右軍人品甚高，故書入神品。奴隸小夫、乳臭之子，朝學執筆，暮已自誇其能，薄俗可鄙，可鄙！[66]

62　陳傳席：〈趙孟頫「古意論」研究〉，收入《趙孟頫研究論文集》，頁七〇二。
63　潘運告編：《元代書畫論》，頁二五五。
64　戴麗珠：《趙孟頫文學與藝術之研究》（臺北：學海出版社，一九八六），頁一七九—一八〇。
65　李珊：〈趙孟頫古意說美學思想形成探析〉，《湖北美術學院學報》，二〇一四年，第四期，頁十一—十一。
66　元·趙孟頫：〈定武蘭亭跋〉，《松雪齋集》，頁三一三。

以人品評價書品是書法史上相當重要的審美傳統，趙孟頫重新提出來，並將之視為因果關係：即王羲之書法之所以入神品，是因為人品的關係。因為除了用筆、結字這些技巧性的概念之外，書家的氣質、格調、韻致、風采、品德……等，才是書法造詣的核心指標。而那些「奴隸小夫」、「乳臭小子」自誇其能的工夫，就顯得薄俗可鄙。我們不知道趙孟頫這些批評有無明確對象，但可以發現趙孟頫有一個十分明顯的「雅／俗」標準，他曾寫過一首讚嘆王羲之的〈論書詩〉：

右軍瀟灑更清真，落筆奔騰思入神。〈裹鮓〉若能長住世，〈子鸞〉未必可驚人。蒼藤古木千年意，野草閑花幾日春？書法不傳今已久，楮君毛穎向誰陳。[67]

「瀟灑」、「清真」是一種流逸秀美，而「落筆奔騰」則強調一種雄放氣勢，兩種審美思維合而為一，不正是趙孟頫「用筆說」裡所言的「雄秀之氣」？是一種瀟灑奔放卻又不失細膩的「俊氣」。可惜王羲之這種「蒼藤古木千年意」的古法，如今卻已不傳，剩下的卻是「野草閑花」般的今人俗書。這「蒼藤古木」與「野草閑花」，不正是存在著「雅」與「俗」的相對關係？元代楊載（一二七一—一三二三）在〈行狀〉中說趙孟頫書「不雜以近體」，所謂的「近體」，就是前述以宋代蘇軾、黃庭堅、米芾為典範的「尚意」書風，趙孟頫力追羲之乃因意識到了宋人書風

第四節　趙孟頫書學的典範性

的流弊。[68] 希望能重返所謂「古意」、「古法」那種清真、瀟灑、俊秀、質樸等充滿古典美的「雅」，來擺脫「近體」的「俗」。

綜合前述，趙孟頫的「古法」精神，不只是「用筆」、「結字」等方法或技術層面的思考，它更是包含了一種宋代以來所欠缺的古典美，這種古典美從作者自身的人品修養、精神氣度，到由內而外所呈現出俊逸古樸、典雅瀟灑的書法品格，都是以王羲之為最高典範。

「帖學」之所以形成「傳統」，來自歷代多數書家對二王書風的臨習，只是臨習的深度與方法不同。在歷經宋代《閣帖》的層層翻刻，確實在某種程度上失去了二王原本的風采，也無怪康

趙孟頫雖然反對書學近體，但他卻很清楚這不是蘇軾等大家的問題，例如他在〈題東坡書醉翁亭記〉中，就曾力讚東坡書法的「綿裏鐵」，有別於論者對東坡「墨豬」之譏，趙孟頫用一個較為客觀、謙虛的心態來看待前人書作。他說：「或者議坡公書太肥，而公卻自云：『短長肥瘦各有度，玉環飛燕誰敢憎？』」又云：『余書如綿裏鐵。』余觀此帖，瀟灑縱橫，雖肥而無墨豬之狀，外柔內剛，真所謂『綿裏鐵』也。夫有志於法書者，心力已竭，而不能進，見古名書則長一倍。余見此，豈止一倍而已！」收入《松雪齋集》，頁三〇九。

[68]

有為會說：「名雖義、獻，面目全非，精神尤不待論。」[69]自二〇〇六年以來，陳振濂正是針對這《閣帖》所形成的帖學史，提出應以晉、唐墨跡為主的「新帖學」，他認為傳統帖學的立足點是來自於《閣帖》的刻拓而不是墨跡，因此喪失了原有的濃淡乾溼、輕重緩急的墨線變化，造成歷代書家對《閣帖》不斷的「誤讀」，導致線條的日趨簡化。因此「新帖學」書家相當重視帖學筆法與技巧，希望能揭橥、還原二王筆法與魏晉風韻。陳振濂說：「提倡新帖學的目的，是尋找、還原上古到中古時代用筆基本形態與特徵出發。」某種意義上，「新帖學」可以視為二十世紀沈尹默等倡導帖學運動的再次發展。[70]這波「新帖學」運動，可說是有系統的重新提倡帖學經典，讓帖學傳承有了更強大的力量，因此筆者認為「新帖學」深具指標性的時代意義。[71]但是對於趙孟頫書法成就，陳振濂卻認為趙氏在誤讀《閣帖》的情況下：「把抑揚有致運筆動作處理得如此平實，有時幾乎是在平推與平拖。起伏頓挫已經被削弱到最低限度，而衄扭、裹束、絞轉之類則幾乎蕩然無存。」[72]甚至認為趙孟頫「毫無晉帖古法的意識」。[73]對於這樣的論點，筆者有不同看法。

69 清·康有為著、祝嘉疏：《廣藝舟雙楫疏證》（臺北：華正書局，一九八五），頁十四。

70 楊天才：〈新帖學視野下之二王書法當代意義闡釋〉，《書法》，二〇一五年，第三期，頁一五三。

71 關於「新帖學」的論述，詳見本書第八章「晉人筆法的再詮釋——沈尹默所重構的帖學文化和《新帖學論綱》」的反思。

72 陳振濂：〈對古典帖學史型態的反思與新帖學概念的提出〉，《文藝研究》，二〇〇六年，第十一期。

73 陳振濂：〈從唐摹晉帖看魏晉筆法之本相〉，《上海文博論叢》，二〇〇六年，第二期。

書法史上有不少試圖從二王家法中走出新意或重新詮釋的書家，例如顏真卿（七〇九─七八四）、楊凝式（八七三─九五四）、蘇軾（一〇三七─一一〇一）、米芾（一〇五一─一一〇七）、黃庭堅（一〇四五─一一〇五），以至於十六、七世紀後致力創變的徐渭（一五二一─一五九三）、王鐸（一五九二─一六五二）、傅山（一六〇七─一六八四）等，他們在書史上往往被學者認為是能不囿於二王而走出自家面貌的書家。然而跟歷來繼承二王傳統的書家們比起來，趙孟頫的特殊性何在？特殊性來自於一種相對概念，任何一種審美指標皆有其開創與局限的歷程，清代梁巘在《評書帖》中談到：

　　晉書神韻瀟灑，而流弊則清散。唐賢矯之以法，整齊嚴謹，而流弊則拘苦。宋人思脫唐習，造意運筆，縱橫有餘，而韻不及晉，法不逮唐。元明歷宋之敝軼，尚慕晉軌，然世代既降，風骨少弱。[75]

相較於自出新意，趙孟頫選擇一條以王羲之為典範的復古之路。

[74] 例如日人神田喜一郎編《書道全集》（臺北：大陸書店，一九八九）卷十二、臺靜農《書道由唐入宋的樞紐人物楊凝式》，《靜農論文集》（臺北：聯經出版社，一九八九），以及白謙慎《傅山的世界：十七世紀中國書法的嬗變》（北京：生活‧讀書‧新知三聯書店，二〇〇六年）中，都有類似的看法。

[75] 清‧梁巘：《評書帖》，收入潘運告編：《清前期書論》（長沙：湖南美術出版社，二〇〇三），頁一九一二。

蓋每一時期的藝文風尚，往往是為了矯正前期流弊所形成的，然而發展到一定程度後，又會衍生出自己的問題而趨向末流，此時，新的藝文風尚又逐漸醞釀，待具有指標性的大家出現後，就會加速這新思潮的普及。所謂的大家，就是足以形成藝文風尚分水嶺的典範性人物，例如王羲之、顏真卿、蘇軾……等，他們的藝術成就都大大推動了新的書藝思潮。趙孟頫身處「尚意」書風末流的時代，在復古思潮逐漸普及的過程中，他力振王羲之書學，清代王澍云：「書至蘇、米四家，晉、唐遺法抉破盡矣。趙王孫子昂始為振其墜緒，而於蘭亭得之尤深。」[76] 王文治也說：「書法由唐入宋，魏晉風流漸就澌薄，至趙子昂使力振之。」又說：「書法至宋人，可謂盡其變矣。然末流所屆，不無狂怪怒張之弊。元子昂出，一洗舊習，獨領清新。」[77] 透過對王羲之典範性的重構，成功扭轉普世書風的方向，這正是他的特殊性所在。

再者，以蘇、黃、米為典範的「尚意」書風在宋代形成廣大影響，個性抒發與新意表現成為書家們的創作心態，卻往往忽略了晉唐以來在筆法與結構上追求精準細膩的優點；又或者說在神韻與形似的追求上，往往顧此失彼，無所兼得，明代何良俊（一五〇六—一五七三）說：

宋時惟蔡忠惠、米南宮用晉法，亦只是具體而微。直至元時，有趙集賢出，始盡右軍之妙，而得晉人之正脈。故世之評其書者，以為上下五百年，縱橫一萬里，舉無此書。又

76 清‧王澍：《虛舟題跋》，收入崔爾平編：《歷代書法論文選續編》，頁六六二。

77 清‧王文治：《快雨堂題跋‧趙承旨四札真跡》（杭州：浙江人民美術出版社，二〇一六），頁五十一。

曰：自右軍以後，唐人得其形似而不得其神韻，米南宮得其神韻而不得其形似。兼形似神韻而得之者，惟趙子昂一人而已。此可為書家定論。[78]

這則評述的標準是站在「能否兼得王羲之形與神？」的命題上，重「法」的唐代書家僅得其「形」；被視為尚「意」書家的米芾也僅得其「神」，只有趙孟頫兼得義之「形」與「神」。然而這力追王羲之的後果，是否就落入了「奴書」之論？清代馮班說：

趙松雪書出入古人，無所不學，貫穿斟酌，自成一家，當時誠為獨絕也。自近代李禎伯創奴書之論，後生恥以為師，甫習執筆，便羞言模倣古人，晉唐舊法於今掃地矣。松雪正是子孫之守家法者耳，詆之以奴，不已過乎。[79]

是否落為「奴書」？在於能否「自成一家」。以王羲之為書學核心，並不代表亦步亦趨的複製（事實上也無法複製）。趙孟頫書學範圍十分廣博，而且如前文所述，都是用非常嚴謹的心態來面對所臨碑帖，說他「正是子孫之守家法者耳」，是在於對義之書法所下的苦功夫，也如他自己

[78] 明‧何良俊：《四友齋叢說》卷二十七，收入華人德編：《歷代筆記書論彙編》（江蘇：江蘇教育出版社，二〇〇一），頁一九三。

[79] 清‧馮班：《鈍吟書要》，收入潘運告編：《清前期書論》，頁一二〇。

所言臨帖之法「與其肆也寧謹」的態度一樣，著重於謹慎臨書的心態。

書史所言的唐人「尚法」，這概念絕對不是只體現在對楷書工整的追求，而是包括對行書、草書甚至其他字體，也都應該有一種法度與規矩的顧慮，並非全然的恣意揮灑，即便是張旭（六五八－七四七）、懷素（七二五－七八五）大開大闔的狂草，也沒有忽視筆法與結構上該有的精準與軌範。然而這種對「法」顧慮，在宋代書家眼中卻成了牽絆，為了擺脫這種牽絆，就將典範轉移到以「意」為尚的蘇、黃、米三家。長時間下來，對古法的關注就相對較弱，導致「法」的觀念逐漸崩解，而末流者卻又無力展現「意」的本質，這種情況下，對「法」的體現，然而要形成普遍的潮流，接的改良方針。宋末元初的復古氛圍，就是一種對「法」重構的體現，然而要形成普遍的潮流，除了要在理論上有所建樹、在創作上有所展現之外，還要有位處足以影響士人的士林高度，趙孟頫正是這樣的人物，也因為如此，以王羲之為復古核心的潮流，才重新形成。只是這新形成的典範，到底是以王羲之的面貌出現？還是轉向於趙孟頫本身？

所謂的傳承，本來就一定會夾帶著創造性的思維，儘管趙孟頫對王羲之再怎麼樣的心慕手追，也無論他所臨摹的是「石刻本」還是「墨跡本」，趙孟頫他永遠不會是王羲之，他仍然會有自家面目。金學智在《中國書法美學》中，以西方文論的視角為例，認為趙孟頫將「過去的世界」和「未來的世界」連結起來；他高舉復古的大旗，揚棄較近的「尚意」書風，追慕較遠的晉人書風，表現了對「過去的世界」的態度，而他自身書風對韻、態、姿、趣的審美選擇，也下開

了「未來的世界」。[80] 此外，任平在〈從「蘭亭學」看書法史的闡述模式〉中，認為以臨摹的過程中，人們總會按照自己原來的視覺經驗累積，接受其值得注意的部分，而忽略自認為不重要的部分，換言之，是受到自身審美判斷的支配。對於學習魏晉古法而言，後人或許削弱了其中一部分，但也或許強化了另一部分，新創了一種筆法體系，樹立新的審美尺規。[81] 若能用這樣的邏輯來看待趙孟頫對王羲之書法的接受，就不會導出陳振濂所謂「古法簡化」的問題。趙孟頫書法的價值，體現在書風走向「尚意」思維的末流後，回歸對傳統古法的重視，然而他的典範性並不在於「重現」或「複製」，而是在於「重構」與「詮釋」；透過他的「重構」與「詮釋」，上溯古法便有了明確的方向。無怪清代曹培廉為《松雪齋集》[82] 作記有言：「家大人嘗教廉，學書從松雪入有規矩可守，然後徐議晉、唐耳。」點明了要上溯晉、唐，需出入趙書才有法可循。可見《閣帖》層層翻刻的失真，就不見得會構成帖學傳承的問題，更何況帖學史的發展本身就是一個不斷「重構」與「詮釋」經典的過程。透過趙孟頫對王羲之書法（無論是技巧上或精神上）的「重構」與「詮釋」，即樹立了回歸古法的新典範，也體現了一種「變」的特質。同樣地，上個世紀三〇年代的沈尹默，或是本世紀初的陳振濂，無論他們用什麼樣的學說與形態來重新強調帖學的經典性或臨摹方式，也都是屬於他們自身對帖學經典的「重構」與「詮釋」，至於推廣的力

80　金學智：《中國書法美學》（江蘇：將蘇文藝出版社，一九九七），下冊，頁五五〇。

81　任平：〈從「蘭亭學」看書法史的闡述模式〉，《書畫藝術學刊》，第十四期。

82　元·趙孟頫：《松雪齋集》，頁三五九。

道如何？則取決於他們書法作品的造詣。清代王文治有相當公允的評價：「子昂熟於晉法，雖略涉甜俗，而功力之深，後世罕及，豈可輒肆輕詆耶？」[83] 趙孟頫書法之所以有廣大的影響，就在於他有大量的優秀書作足以說服眾人，形成一時代的普世美感，若只有提出理論卻薄弱於作品實踐，說服力恐怕大大降低。

第五節　結語

如果說趙孟頫學習書法的歷程是他的實踐層次；那麼回歸古法的精神與理想就是他的理論層次，透過他的實踐與理論，重新詮釋了以王羲之為典範的「古法」精神。本章從趙孟頫的書學歷程、古法精神，一直到趙孟頫書法的典範性，一再闡述那繼承思維下的「重構」與「詮釋」，他的書學成就，讓帖學傳統有了劃時代的延續。

[83] 清・王文治：《快雨堂題跋・潁上蘭亭》（杭州：浙江人民美術出版社，二〇一六），頁十四。

在碑學的觀念逐漸普及後，隨著書家們多方的質疑與挑戰，帖學傳統一度不是書學的最高理想，代之而起的是對篆、隸、魏碑等石刻書風的實踐。雖然石刻書法自有其書史上的藝術價值與指標，但如果消磨了帖學筆法的基礎，或許才真有可能落入康有為所說的「阿鼻牛犁地獄」之境。創新、多元或是任何實驗主義的創作方式，都可以是書法藝術不斷深化與突破的元素，只是每當一時代的書法創作與思潮走向末流時，「帖學傳統」的經典性就會被重新拿出來探討，重構帖學經典、從帖學經典中去發掘新方向，就成為許多書家們努力的目標。事實上在整個帖學系統中，每一個書家都靠著自身的理解在詮釋這系譜中的經典，包括沈尹默、陳振濂諸家，也都靠著他們各自的理論依據與方法，在為帖學傳統的繼承而努力。他們對晉人筆法的重構甚至所謂的「還原」，除了為書學者提供不同的方法外，也或多或少讓流入極端的「創變」書風產生了導正作用。然而除了筆法等技術層次之外，我們是否更應該重視帖學傳統所蘊含的文化意義？

書法史各種風格的演嬗脈絡，往往進行於「傳統」與「創變」的對話之中。這兩種思維在本質上並非絕對，而是會隨對象與觀念的不同而有所轉換的相對性質；而每一次興起的「創變」也不應該毫無「傳統」的元素。如果會具備某種程度的「創變」特質，而每一次回歸的「傳統」一定能用這樣的邏輯來理解書法史上的每一次「復古」，就不會永遠只把問題聚焦在「哪一種復古方式才是對的？」而是應該強調「如何能重新提出傳統經典的價值？」趙孟頫以王羲之為典範的價值取向，不僅僅是技巧層次的實踐，更強調了人品、風韻、氣度等精神層次。在趙孟頫身上我們看到的不僅維，正可作為當代帖學系統的典範，從前文的論述可知，趙孟頫繼承帖學的方法與思

是一個高度造詣的書法家，也是一個文學家、畫家、學者，他的書法風韻，正是來自於那些書法技巧以外的修為，而這也是當代自詡專業書法創作者所更應該重視的面向。

第六章

由「形」到「神」的創作觀

——董其昌求「淡」的尚意書學

董其昌書學觀點存在著對「熟」與「生」、「合」與「離」、「正」與「奇」、「法」與「意」等辯證性探討。透過這些觀點，除了清楚呈現他在書法藝術上的審美指標外，他也多次以趙孟頫為反例，藉著對趙孟頫書法的批評，凸顯自己在書法論述上的合理性，然而藉著二者的反差，更可看出趙孟頫與董其昌所分別標幟的典範類型。本章從董其昌對趙孟頫的評述為起點，深究董其昌以「淡」為宗的核心思維，導出由「形」到「神」的藝術境界，凸顯出董其昌在書學觀念上「尚意」的特質；分別以「董其昌書論中以趙孟頫為反思的書學觀點」、「董其昌書論的核心思想：求淡——由形到神」、「董其昌書學的時代意義：重現意的深度」等三大主軸，探討董其昌書學審美的核心思維。

第一節　問題意識的提出

董其昌（一五五一—一六三六），字玄宰，號思白，松江華亭人。關於董其昌所流傳的書論，較可靠的見於《容臺集》，該書為董氏長孫董庭所編，前有陳繼儒作序。根據徐復觀的考證，《容臺集》明崇禎原刻本，分為《容臺詩集》、《容臺文集》與《容臺別集》三部分，其中《容臺別集》共四卷，卷一〈雜記〉多談禪；卷二到卷四皆為書畫題跋，卷二卷三的題跋稱為〈書品〉，卷四的題跋稱為〈畫旨〉。其他署名董其昌著的相關書畫論，例如《畫眼》、《畫訣》、《畫源》、《畫禪室隨筆》、《容臺隨筆》、《論畫瑣言》、《筠軒清閟錄》等，皆是他人以《容臺別集》為本據，「隨意抄拾撧附」而成。[1] 目前最為完整的《容臺集》於一九六八年由國立中央圖書館出版，內容除了以崇禎原刻本為據之外，亦有董氏原刻、閩中刻本等增補，「蓋取其足善也」[2]，本章所引用的文獻即以此版本為主，此本中《別集》的部分共分六卷：卷一、卷二為書畫題跋；卷三有〈隨筆〉十四則、〈禪悅〉五十二則；卷四有〈雜記〉五十九則、〈書品〉一五五則；卷五有《書品》一五九則；卷六有〈畫旨〉一五五則與〈雜記〉等六篇短文，董其昌的書法觀點，多數集中於《別集》裡。

1　徐復觀：《中國藝術精神》（臺北：學生書局，一九六六），頁三九一。

2　詳見該版版本之〈敘錄〉，收入《容臺集》（臺北：國立中央圖書館，一九八六）。

關於董其昌的研究相當豐碩，例如上海書畫出版社在一九九八年出版的《董其昌研究文集》，即收錄了五十多篇董其昌相關研究論文；而「中國期刊全文數據庫」也有三百多筆董其昌相關文章；而「臺灣期刊論文索引系統」，截至二〇一八年五月為止，有八十多篇董其昌的論著，也不乏對其書論作深度探討者。[4]學位論文方面，有數篇針對或涉及董其昌書論的相關研究，無論是董其昌的書法風格、書學論述以及藝術思想，多有細部闡述與獨到見解。[5]上述前輩對於董其昌書學思想的研究，不但為筆者提供深度的參考價值，更為筆者拓寬廣大的思辨空間。

董其昌書法常被史家認為是碑學興起之前，帖學傳統中的最後一位集大成者，[6]然其書學理

3　跟董其昌書論相關的論文包括：車鵬飛〈董其昌用筆論〉、傅申〈董其昌書學之階段及其書史上的影響〉、薛永年〈謝朝華而啟夕秀——董其昌的書法理論與實踐〉、劉小晴〈豪華落盡見真淳——董其昌書法藝術初探〉、楊新〈「字須熟後生」析——評董其昌的主要書法理論〉、朱惠良〈台北故宮所藏董其昌法書研究〉。

4　例如朱惠良：〈臨古之新路——董其昌以後書學發展研究之一〉，《故宮學術季刊》，一九九三年；曾藍瑩：〈董其昌的書學理論與實踐——以吉林省博物館藏「畫錦堂記」為例〉，《藝術學》，一九九一年九月。

5　例如黃志煌：《董其昌書學思想及其書法藝術研究》，高雄師範大學國文教學研究所碩士論文，二〇〇九；周宗霈：《董其昌畫禪室隨筆之書論研究》，臺灣藝術大學造型藝術研究所碩士論文，二〇〇八。

6　例如朱仁夫認為明末清初承襲二王傳統帖學書風的知名書法家中，成就最大影響最深的是董其昌。詳見朱仁夫：《中國古代書法史》（臺北：淑馨出版社，一九九四），頁四五一。王世徵也認為董其昌是「中國古代書法史上二王書系最後的殿軍人物」。詳見王世徵：《歷代書論名篇解析》（北京：文物出版社，二〇一二），頁一九五。楊新在〈字須熟後生析——評董其昌的主要書法理論〉中說：「他（董其昌）是沿著二王古典書法風格發展的最後一位大師……他的理論和創作，對當時及其後的清代康熙年間，產生了巨大的影響，左右了一代潮流，直到清代碑學

念卻又充斥著許多別於傳統的論述，無論是創作、筆法、史觀各方面都有嶄新觀點，這些創新思維被後世書家不斷討論著。值得注意的是，董其昌的書學論點往往會有一個「負面」的對照樣本——趙孟頫，無論是闡述創作觀念、臨摹方法，乃至於對書法史觀演嬗的思維，董其昌都將趙孟頫作為失敗的例子（而自己則是成功的例子）。本章之所以要從董其昌對趙孟頫的評述談起，乃因趙、董二人在論述上各自標幟著兩種不同的創作美感，他們的書學成就都在各自所屬的年代與後世都存在著深厚影響力。董其昌曾說：「晉人書取韻，唐人書取法，宋人書取意。」[7]此後「尚意」就成了後代論者對宋代書風最籠統的認識。清代馮班（一六〇二—一六七一）曾說「宋人解散唐法，尚新意而本領在其間」[8]，道出宋人崇尚個性、不願拘泥於法度規範的創作心態，而在董其昌的書論中，就往往體現出這種「尚意」的格調。本章關注的問題如下：是什麼樣的歷史背景讓董其昌在其書論中如此針對趙孟頫？董其昌的書學思想在書法史上體現出何種意義與價值？透過對這些問題的思考，本章希望可以從董其昌的書學論著中，重新探索其書學思想，並重構其書學思想在帖學傳統演嬗中的繼承與開展意義。

之風與起之後，其勢才逐漸減弱。」收入《董其昌研究文集》（上海：上海書畫出版社，一九九八），頁七六七。

7 明‧董其昌：《容臺集》（臺北：國立中央圖書館，一九六八），第四冊，別集，卷四，《書品》，頁一八〇。

8 清‧馮班：《鈍吟書要》，收入華正人編：《歷代書法論文選》（臺北：華正書局，一九九七），頁五一九。

第二節　董其昌書論中以趙孟頫為反思的書學觀點

關於趙孟頫及其書學，上一章已有闡述。在明代中期以前，書論家有許多觀點體現了對趙孟頫的崇敬，例如解縉（一三六九－一四一五）曾說：「獨吳興趙文敏公孟頫，天資英邁，積學功深，盡掩前人，超入魏晉，當時翕然師之。」9 何良俊（一五〇六－一五七三）也說：「自唐以前，集書法之大成者，王右軍也；自唐以後，集書法之大成者，趙集賢也。」10 趙孟頫可說是元代書壇中最具指標意義的書家，但在董其昌書論中，趙孟頫往往是最主要的「負面」參照組，以下筆者分項說明。

一、「熟」與「生」

在董其昌之前，書家多強調「熟」的重要，例如孫過庭（六四八－七〇三）說：「心不厭精，手不忘熟。」11 歐陽修（一〇〇七－一〇七二）說：「作字要熟，熟則神氣實而有餘。」12

9　明‧解縉：《春雨雜述》，收入潘運告編：《明代書論》（長沙：湖南美術出版社），頁十三。

10　明‧何良俊：《四友齋叢說》，同上註，頁一二五。

11　馬永強：《書譜譯注》（鄭州：河南美術出版社，二〇〇六），頁三十七。相關說法，可參閱本書第三章「兼通思想的繼承──孫過庭《書譜》的尚法本質」。

12　宋‧歐陽修：《試筆》，收入清‧孫岳頒、王原祁等編：《佩文齋書畫譜》（杭州：浙江人民美術出版社，二〇一

若技法的絢爛是嫻熟，那要回歸平淡就必須捨棄對技法的「熟」，董其昌認為寫字應該「熟」後

求「生」：

畫與字各有門庭，字可生，畫不可（不）熟，字須熟後生，畫須熟外熟。13

嚴格說來，整體的學書進程應該是「生—熟—生」，寫字先「由生到熟」，即由生疏到熟練，之

後「熟而後生」，後階段的「生」就不是生疏了，他以趙孟頫對比：

此讓吳興一籌。14

吾於書似可直接趙文敏，第少生耳。而子昂之熟，又不如吾有秀潤之氣，惟不能多書，以

又說：

行間茂密，千字一同，吾不如趙，若臨仿歷代，趙得其十一，吾得其十七；又趙書因熟得

13　明‧董其昌：《容臺集》，第四冊，別集，卷四，〈書品〉，頁一九○二—一九○三。

14　明‧董其昌：《容臺集》，第四冊，別集，卷六，〈畫旨〉，頁二○九二。

四），卷六，第一冊，頁一八四。

俗態，吾書因生得秀色；趙書無弗作意，吾書往往率意。當吾作意，趙書亦輸一籌，第作意者少耳。[15]

從這兩段話我們得知，董其昌認為自己因為「生」，而表現出「秀色」、「秀潤」、「率意」等境界，而趙孟頫的「俗態」與「作意」，則是因為「熟」的關係。車鵬飛以「生澀」、「拙稚」、「含蓄」和「別開生面」等涵義來解釋董其昌所謂的「生」；[16]而黃惇則是以古人書法中得到的「他神」來理解「熟」，以超越古人的「我神」來理解「生」。[17]「熟」則「作意」，也就是造作姿態；「生」則「率意」，即自然率真。事實上，「由生到熟」與「熟而後生」，正是技法與精神兩種層次，在董其昌眼中，趙孟頫只停留在熟能生巧的技法層次，這精熟至極的結果就是抑制了創作者的創造才能，只會亦步亦趨重複古人的路子，無法從技法之外找出自己的面貌。而停留在嫻熟模擬的結果，就會有流俗的可能，董其昌以「俗在骨中」批評時下只知模擬的書風，認為「東施不捧心，未必為人所憎惡也。」[18]綜上所言，「熟」所體現的境界，儘管技法再高超，終究是他人面目；而求「生」，也就是求「新」，清代王澍（一六六八─一七四三）

15　同上註，頁一八五。

16　車鵬飛：〈董其昌用筆論〉，收入《董其昌研究文集》（上海：上海書畫出版社，一九九八），頁六〇九。

17　黃惇：〈董其昌的書法世界〉，《風來堂集──黃惇書學文選》（北京：榮寶齋出版社，二〇一〇），頁二九四。

18　明・董其昌：《容臺集》，第四冊，別集，卷四，〈雜記〉，頁一八七一。

說：「熟而生者，不落蹊徑，不隨世俗，新意時出，筆底俱化工也。」[19]「藝術家不走熟境，卻要熟悉表現對象，只有熟悉，才會有新的發現。」[20]避熟、求生、不束縛於古法，才能體現出不蹈前人、開創新局的可能，「生熟論」反映出董其昌對主體創造性的重視。換言之，董其昌以趙孟頫之「熟」而得「俗」，對比出自己因「生」而有「秀」，更用反諷的口吻，認為自己也就是因為不像趙孟頫那樣「熟」，所以不能多書，而「讓吳興一籌」；又認為「行間茂密，千字一同，吾不如趙」，對趙孟頫復古書風極盡諷刺。但是若認為趙孟頫書藝嫻熟，想必也要對趙的臨帖功力有所肯定，卻又用「趙得其十一」來形容趙的臨古程度，並自信的說「吾得其十七」。此外，董其昌又以「率意」與「作意」作為與趙孟頫書藝高下分判的指標，認為自己的自然率真，勝過趙孟頫的刻意造作，甚至在最後更認為自己就算是「作意」，也比趙書高明。董其昌對趙書之不以為然，可見一斑。

二、「合」與「離」

如果「熟而後生」是一種境界的追求，而實踐的方法，就存在於「離」、「合」之間，董其昌說：

19　清・王澍：《翰墨指南》，《明清書法論文選》（上海：上海書店出版社，一九九四），頁六一二。

20　姜耕玉：《藝術辯證法》（南京：江蘇教育出版社，二〇〇二），頁一二一。

蓋書家妙在能合，神在能離，所以離者，非歐、虞、褚、薛名家伎倆，直要脫去右軍老子習氣，所以難耳。哪吒拆骨還父，拆肉還母，若別無骨肉，說甚虛空粉碎，始露全身。晉、唐以後，惟楊凝式能解此竅耳，趙吳與未夢見在。[21]

又說：

書須參離、合二字，楊凝式非不能為歐、虞諸家之體，獨取王半山之枯淡，似不能進此一步，所謂靈花滿眼，終難脫去盡淨。趙子昂通身入此玄中，覺有朝市氣味。[22]

董其昌曾說：「學書不從臨古入，必墮惡道。」[23]「離合論」即是一種臨帖的觀念，王世徵認為「合」就是「學」，「離」就是「變」，「離合論」說的就是「學古而變」，[24]「把古代書法大家的技藝本領，像抄家那樣錙珠不剩，全部據為己有，更進而向他索還原屬於自己的那部分。總

[21] 王世徵：《歷代書論名篇賞析》（北京：文物出版社，二○一二），頁二○一。

[22] 明•董其昌：《容臺集》第四冊，別集，卷四，《書品》，頁一九八一。

[23] 明•董其昌：《容臺集》，第四冊，別集，卷四，《雜記》，頁一八八八。

[24] 明•董其昌：《容臺集》，第四冊，別集，卷四，《書品》，頁一九三二—一九三三。

之是在榨取古人中脫化出自我，前者即是合，後者即是離。」25邵琦在〈南北宗的語境展示〉中，以「自我」和「語境（歷史、傳統、時狀）」的關係來解釋「離」，認為「離」可以消解「自我」和「語境」之間的隔閡，讓兩者同處於充分創造性的自由狀態中，消解之所以可以呈現創造性，乃在於實現創造性的前提是自發性，任何理智和權威性的概念或形象都會限制體驗和思維的自發性，換言之，「離」就是藉由消解來獲得自由。26大抵書家先「合」後「離」，若不能「離」，則無自家面目，董其昌以唐代初期歐陽詢（五五七－六四一）、虞世南（五五八－六三八）、褚遂良（五九六－六五八）、薛稷（六四九－七一三）為例，認為他們難離王羲之書風的老舊習氣，沒有走出一條屬於自己的路，因此直言要「脫去右軍老子習氣」。更以哪吒拆骨肉還父母以現自我真身的典故，說明由「合」到「離」的蛻變過程。有「離」才能「變」，董其昌說：「守法不變，即為書家奴耳。」27又說：「書家未有學古而不變者也。」28他說柳公權（七七八－八六五）：「極力變右軍法，蓋不欲與褉帖面目相似，所謂神奇化為臭腐，故離之耳。」29將「離」與「變」視為一種因果關係。簡言之，「離合論」要求書家先「合」後「離」，有「離」才能求「變」，才有不踐古人的自家本色。董其昌認為趙孟頫筆法因熟而有

25 同上註，頁二百。
26 邵琦：〈南北宗的語境展示〉，收入《董其昌研究文集》（上海：上海書畫出版社，一九九八），頁一九一。
27 明·董其昌：《容臺集》，第四冊，別集，卷四，〈書品〉，頁一九四一。
28 同上註，頁一八九三。
29 同上註，頁一九三五。

「朝市氣」，就是因為不能達到「離」的境界而有所創新，甚至認為趙孟頫這點根本「未夢見在」！

三、「正」與「奇」

書法求「生」、求「離」的觀念，若表現在線條上，則是求「奇」。董其昌同樣以趙孟頫為批判對象：

書家以險絕為奇，此竅惟魯公、楊少師得之，趙吳興弗解也。[30]

又說：

古人作書，必不作正局，蓋以奇為正，此趙吳興所以不入晉、唐室也。〈蘭亭〉非不正，其縱宕用筆處，無跡可尋。[31]

批評唐人筆意也說：

30　明・董其昌：《容臺集》，第四冊，別集，卷五，〈書品〉，頁一九八七。

31　明・董其昌：《容臺集》，第四冊，別集，卷四，〈書品〉，頁一八九六──一八九七。

唐人筆意，專得其形，故多正局。字須奇宕瀟灑，時出新致，以奇為正，不主故常，此趙吳興所未嘗夢見。32

董其昌認為作書不作正局，應「以險絕為奇」、「以奇為正」，他說：「古人書皆以奇宕為主，絕無平正等勻態，自元人隳失此法。」33「古人」指得是晉、唐大家，能以險絕、跌宕的氣勢避免字畫之呆板，至於何謂「奇」？何謂「正」？大約與董其昌同時的項穆（約一五五〇—一六〇〇）有專篇探討，《書法雅言・正奇》：「所謂正者，偃仰頓挫，揭按照應，筋骨威儀，確有節制事也。所謂奇者，參差起復，騰凌射空，風情姿態，巧妙多端是也。」34言簡意賅的將「正」與「奇」做了界定，但值得注意的是，他對二王與智永（南朝人，生卒不詳）在字勢奇正上的形容，正好可以和董其昌的觀點相互參照，他說：「逸少一出，揖讓禮樂，森嚴有法，神彩憂煥，正奇混成。……書至子敬，尚奇之門開矣。嗣後智永專範右軍，精熟無奇，此學其正而不變者也。」35項穆眼中的王羲之、王獻之、智永，即是「正奇混成」、「尚奇之門開矣」與「精熟無奇」三種層次。董其昌認為這種對「奇」的體現到了元代隳不復見，即使是畢生以恢復

32 明・董其昌：《容臺集》，第四冊，別集，卷五，〈書品〉，頁二〇二九。
33 同上註，頁二〇二八—二〇二九。
34 明・項穆：《書法雅言》，收入《歷代書法論文選》（臺北：華正書局，一九九七），頁四八七。
35 同上註。

王羲之古法為己任的趙孟頫，在董其昌看來，「文敏之書，病在無勢，所學右軍，猶在形骸之

外」36，當然也就「不入晉唐室」了。項穆以「精熟無奇」評智永，就相當於董其昌對趙孟頫的

評價。明代何良俊曾說：「宋時惟蔡忠惠、米南宮用晉法，亦只是具體而微。至元時，有趙集賢

出，始盡右軍之妙，而得晉人之正脈，故世之評其書者，以為上下五百年，縱橫一萬里，舉無此

書。」37認為趙孟頫是自宋代蔡襄（一〇一二─一〇六七）與米芾（一〇五一─一一〇七）對晉

法「具體而微」的造詣後，才真正得晉書神韻。董其昌晚年何良俊不到五十年，何以在「趙孟頫是

否得王羲之（或晉人）之法？」的命題上有如此大的反差？董其昌的理由是趙孟頫不能「以奇為

正」，也就是欠缺了「險絕」的美感。在中國書法傳統的審美思維中，「險」是相對於沖和、平

正、淡雅的風格，舉凡「險勁」、「險峭」、「險峻」、「奇險」……以及董氏引的「險絕」，

都帶有一種陽剛俊挺、似斜實正的線條效果。38董其昌說：「古人作書，必不作正局，蓋以奇為

正。」即說晉、唐書家都能避開平整呆版的佈局，以活潑錯綜、似斜實正的點畫結構來安排字

36　明‧董其昌：《容臺集》，第四冊，別集，卷四，〈書品〉，頁一八六。

37　明‧何良俊：《四友齋叢說》，收入潘運告編：《明代書論》（長沙：湖南美術出版社），頁一二一。

38　書史上，常以「險勁」來形容師法王羲之的唐代書家歐陽詢（五五七─六四一），例如《新唐書‧歐陽詢傳》：「初效王羲之書，後險勁過之。」《續書斷》：「詢師法逸少，尤務勁險。」《宣和書譜》：「詢喜字，學王羲之書，後險勁瘦硬，自成一家。」《書法雅言》：「歐陽信本亦擬右軍，易方為長，險勁瘦硬。」書風之「險勁」，導因其筆畫與結構上的險峭與方銳，金學智在《中國書法美學》中，以「用筆、點畫的險峭」、「結體的險峭」來蓋括歐陽詢書法與結構上的審美特徵，並對「險勁」有詳細的闡述。（詳見金學智：《中國書法美學》下冊，頁七二九─七四〇。）

勢。反觀董其昌眼中的趙孟頫，就是少了這種「險」、「奇」的筆勢，呈現出字勢相同、筆畫單一的面目，說到底，仍然是在抨擊趙書的「千字一同」與「熟得俗態」。

四、「法」與「意」

無論是談生熟、談離合、談奇正，董其昌闡述各個面向的書學觀點，都以趙孟頫為負面參照，「千字一同」、「熟得俗態」、「作意」、「朝市氣味」……等，與明代前期對趙孟頫「集書法之大成者」的褒美大相逕庭，這審美思維的轉變，可以從董其昌對書法史觀的論述中找到答案，他提出了一個關於歷代書風演嬗的論點：

晉人書取韻，唐人書取法，宋人書取意。或曰意不勝於法？不然，宋人自以意為書耳，非能有古人之意也。然趙子昂則矯宋之弊，雖己意亦不用矣。此必宋人所訶，蓋為法所轉（縛之誤）也。[39]

又說：

39 明・董其昌：《容臺集》，第四冊，別集，卷四，〈書品〉，頁一八九○。

自元人後，無能知趙吳與受病處者。自余始發其膏肓，在守法不變耳。[40]

董其昌用「韻」、「法」、「意」蓋括了晉、唐、宋的書法風格，清人梁巘在《評書帖》中也根據這個論點，進一步提出：「晉尚韻、唐尚法、宋尚意、元明尚態。」[41]基本上，一個時代的書風走向是難以用單一面向來蓋括的，更何況是一個字？但是董其昌的論調，確實以最簡明的觀念，試圖去勾勒書法史的輪廓，這也讓後世（包括現代）不少書論家用後設的視角去探討何為「韻」、「法」、「意」，甚至是「態」？在本書第一章「緒論」中，筆者談到真正環繞在書史上的辯證，其實是「法」與「意」的內涵，董其昌對趙孟頫的抨擊，正是認為趙書為貝象之外在的「法」所縛，而無抽象之內在的「意」。鄭曉華在《古典書學淺探》中對「意」的解釋為：「心靈對客觀世界作出的反應，也就是那些反映理想和意志的思想、情感。」[42]董其昌說宋人「尚意」，是認為宋人多強調藉由書藝來揮灑出創作者的精神情感，與唐人那種重視法度規範的創作風格截然不同。熊秉明在《中國書法理論體系》中，闡述唐代尚法書風所呈現的是一種客觀的造型規律，所追求的是一種平衡、秩序、理性的美，並且是一種「古典主義」，然而流弊在於

40 明·董其昌：《容臺集》，第四冊，別集，卷五，〈書品〉，頁二〇五〇。

41 清·梁巘：《評書帖》，收入《歷代書法論文選》（臺北：華正書局，一九九七），頁五三七。

42 鄭曉華：《古典書學淺探》（北京：社會科學文獻出版社，一九九九），頁一七四。

壓抑個人情感，束縛個人創造力，而宋人對唐代書風的反動，就是針對這點而發的。[43]不可否認，宋代書家確實在蘇軾、黃庭堅、米芾等幾位大家的影響下，將這種崇尚精神解放的創作理念做了深刻實踐，然而末流往往就是對「法」的忽視。到了宋末，便漸漸醞釀了一股「復古」風氣，趙孟頫的書學思維即建立在恢復以王羲之（三○三─三六一）[44]書風為主軸的「古法」意識上，力矯宋代尚意書風不闇法度的末流。這就是為何董其昌會有「趙子昂矯為宋人之弊」之語，透過趙孟頫的藝術實踐，整個元代到明代前期，書法風格與觀念的走向都深受其影響，為世人上窺二王堂奧開啟了有效法門，而這也是趙孟頫在元明兩代普遍被接受的歷史原因，[45]姜壽田認為趙孟頫對二王書法帶有市俗意味的詮釋，讓趙孟頫在明代中後期，遭受「奴書」的批評，[46]董其昌正是在這樣的藝術氛圍下，點出趙書「為法所縛」、「守法不變」的致命傷，反映出回溯宋代「尚意」的創作觀。

[43] 石峻在《書畫論稿》言：「宋代蘇、黃、米三家的書法，色香透露，盡態極妍。」（臺北：華正書局，一九八二）。

[44] 金鑒才在〈趙孟頫書法論〉中認為：「宋代書壇，文人士大夫間以意趣相標榜，對唐書嚴謹的法度頗為輕蔑，因此楷法大懈，即大家為蘇軾、黃庭堅、蔡襄輩，所作多系行書，或效顏真卿楷法，合處亦不過十之六七……同時期及以後的書家，多受到他們影響。而末流則變為狂怪無紀。」收入《趙孟頫研究論文集》（上海：上海書畫出版社，一九九五），頁六〇七。

[45] 熊秉明：《中國書法理論體系》（臺北：谷風出版社，一九八七），頁二十九。

[46] 姜壽田編：《中國書法批評史》（杭州：中國美術學院出版社，一九九七），頁二四二。例如王世貞（一五二六─一五九〇）在〈李楨伯游滁陽山水記〉中有言：「先生（李應禎）以書開吳中墨池，其脫法甚勁，結體甚密，而不取師古，往往詬吳興以為奴書。」收入王世貞：《弇州續稿》，卷一六二。

第三節　董其昌書論的核心思想：求「淡」——由「形」到「神」

董其昌透過對趙孟頫的批判，鞏固其求「生」、求「離」、求「奇」、求「意」的審美要求，透過這些三面向的剖析，我們得以探究其更深層的藝術傾向——「淡」的意境。在中國傳統哲學中，「淡」是一個深邃的層次，《道德經》言：「道之出口，淡乎其無味。」《莊子》言：「君子之交淡如水。」〈中庸〉亦言：「君子之道，淡而不厭。」可見不論道家或儒家，都將「淡」視為一種理想境界。表現在文學上，從唐代開始，「淡」也成了正面的審美指標，例如《二十四詩品》將「沖淡」列為一種詩歌的風格；宋代梅堯臣（一○○二－一○六○）與蘇軾，[47]也都在文學創作的審美意識中，提出了「淡」的理想。[48]

[47] 余蓮（François Jullien）在《淡之頌：論中國思想與美學》中，以王充《論衡》、陸機《文賦》、鍾嶸《詩品》、劉勰《文心雕龍》、司空圖《二十四詩品》……等文學批評為例，論述平淡的概念從負面意義到正面意義的轉變，而轉折的時期在唐代。詳見余蓮：《淡之頌：論中國思想與美學》（臺北：桂冠出版社，二○○六），頁七十二－七十七。

[48] 梅堯臣〈讀邵不疑學士詩卷奉呈杜挺之〉：「作詩無古今，惟造平淡難。」蘇軾〈與二郎姪〉：「凡文字，須令筆勢崢嶸，辭采絢爛，漸老漸熟，乃造平淡，實非平淡，絢爛之極。」

一、「淡」的境界

本書在第四章「批評意識的範型——米芾抑唐崇晉的審美思維」、第三節「平淡、自然、古雅——米芾所標舉的晉人書風」中，也對於「淡」作了初步解說，此處就董其昌的思維作進一步說明。在董其昌的書學思想中，「淡」可說是最核心的境界，例如他曾說：「蕭散古淡為貴。」[49] 評唐代顏真卿（七〇九—七八五）：「平淡天真，顏書第一。」[50] 評唐代張旭（六五八—七四七）與懷素（七二五—七八五）時說：「皆以平淡天真為旨，人目之為狂，乃不狂也。」[51] 學習柳公權（七七八—八六五）時說：「方悟用筆古淡處。」[52] 評五代楊凝式（八七三—九五四）說他：「蓁薈簡淡，一洗唐朝姿媚之習。」[53] 談論米芾（一〇五一—一一〇七）則說：「米元章取態，先淡古之趣。」基本上，董其昌常以「淡」與其他字連用，無論是「平淡」、「古淡」、「枯淡」、「簡淡」、「幽淡」……等，都一再強調「淡」的優點。而與「淡」相對者，大多是一些較低層次的美感品味，例如「姿媚」、「媚艷」、「纖媚」、「狂怪」……等。至於「淡」的內涵，首先可以從「自然」的概念來理解，董其昌說：

49 明・董其昌：《容臺集》，第四冊，別集，卷五，〈書品〉，頁二〇六七。
50 明・董其昌：《容臺集》，第四冊，別集，卷五，〈書品〉，頁二〇四〇。
51 同上註，頁一九三六。
52 同上註，頁一九七〇—一九七一。
53 明・董其昌：《容臺集》，第四冊，別集，卷四，〈書品〉，頁一九六九。

昔劉邵《人物志》以平淡為君德。撰述之家有潛行眾妙之中，獨立萬物之表者，淡是也。世之作者，極其才情之變，可以無所不能，而大雅平淡關乎神明，非名心薄而世味淺者，終莫能近焉，談何容易。出師二表，表裡〈伊訓〉、〈歸去來辭〉，羽翼〈國風〉，皆無門無徑，質任自然，是之謂淡。[54]

平淡不是淺薄，而是一種「潛行眾妙」、「獨立萬物」的精神品格與藝術修養，是一種出於「神明」的主體本質。淡薄卻深遠，無造作卻更勝鬼斧神工，所以說「無門無徑」、「質任自然」。董其昌明顯將技法層次與精神層次作了區隔，他認為文人墨士胸中應該有一種「清逸之思」，能夠「散而為文、為書、為畫，皆有奕奕高致」，「非世俗之繩居格繫者可同日語」。他強調「淡」的精神超越一切，甚至引《內景經》所言「淡然無味天人糧」[55]，將「淡」的審美品味推向至高境界。徐復觀說：「淡是出於性情的自然；而性情的自然，又關乎平日之所養。」[56]可見「淡」能用「自然」的精神來理解。此外，董其昌也以文學為例：

作書與詩文同一關捩，大抵傳與不傳，在淡與不淡耳。極才人之致，可以無所不能，而淡

54 明・董其昌：《容臺集》，第一冊，文集，卷一，〈詒美堂集序〉，頁一七一。
55 明・董其昌：《容臺集》，第四冊，別集，卷四，〈雜記〉，頁一八八。
56 徐復觀：《中國藝術精神》（臺北：學生書局，一九六六），頁四一一。

之玄味，必繇天骨，非鑽仰之力、澄練之功所可強入。蕭氏《文選》正與淡相反者，故曰

六朝之靡，又曰八代之衰。[57]

藝術感染效應的深淺（即「傳」與「不傳」），關鍵在「淡」的體現與否，余蓮在《淡之頌——論中國思想與美學》說：「當我們進入平淡的世界，我們就不再受情緒和感覺左右，我們的激動情緒會沉澱。一如平靜的水面或鏡面這個古老的隱喻，我們的意識此時更能反映出我們內在生命的無窮無限之豐富。」[58]可見「淡」的境界是深邃的藝術修為，但這種境界並不是只靠強力練習就能達到，董其昌認為來自所謂的「天骨」，即創作主體的本質：

淡乃天骨帶來，非學可及，內典所謂無師智，畫家謂之氣韻也。[59]

「淡」來自「天骨」，就像畫家的「氣韻」一樣。何謂「氣韻」？南齊畫家謝赫（四七九—五〇二）曾提出「氣韻生動」的概念後，[60]「氣韻」就成了中國藝術精神的重要內涵，而北宋前期郭

[57] 明‧董其昌：《容臺集》，第四冊，別集，卷四，〈雜記〉，頁一八七〇。

[58] 余蓮：《淡之頌——論中國思想與美學》（臺北：桂冠出版社，二〇〇六），頁一二四。

[59] 明‧董其昌：《容臺集》，第四冊，別集，卷五，〈書品〉，頁二〇〇一。

[60] 謝赫《古畫品錄》提出畫有六法：「一曰氣韻生動是也。二曰骨法用筆是也。三曰應物象形是也。四曰隨類傳彩室也。五曰經營位置是也。六曰傳移模寫是也。」詳見潘運告編：《漢魏六朝書畫論》（長沙：湖南美術出版社，一

若虛的《圖畫見聞誌》則提出「氣韻非師」之論：「如其氣韻，必在生知，固不可以巧密得，復不可以歲月到。默契神會，不知其然而然也。」[61]董其昌自己更是強調：「氣韻不可學，此生而知之，自然天授，然亦有學得處。讀萬卷書，行萬里路，胸中脫去塵濁，自然丘壑內營，成立鄞鄂，隨手寫出，皆為山水傳神。」[62]至於「氣韻」的內涵，在本書第二節「『意』的審美內涵」中有較詳細解說。基本上，徐復觀以「傳神」的「神」來解讀「氣韻」，並認為是來自創作主體的人格，人格「不是技巧的學習，而是對心靈的開擴、涵養；是要使被塵濁所沉埋下去了的心，藉書中的教養，與山川靈氣的啟發，得到超跋、擴充的力量，這便是把氣韻的根源復甦起來了」[63]。可見「淡」的境界幾乎與「神」是同一層次。

二、由「形」到「神」

要詳細理解所謂的「神」，勢必得掌握「形」與「神」的差異。在畫論中，顧愷之（三四五一四〇六）提出「以形寫神」，認為「寫形」只是為了達到「傳神」的目的，以人物畫的標準而言，人之高矮胖瘦只是「形」的區別，人的精神狀態、氣質、風度，甚至是人的眼神所流露的

61　宋‧郭若虛：《圖畫見聞誌》（北京：人民美術出版社，二〇〇三），頁十四—十五。

62　明‧董其昌：《容臺集》，第四冊，別集，卷六，〈畫旨〉，頁二九〇。

63　徐復觀：《中國藝術精神》（臺北：學生書局，一九六六），頁二一三。

九九七），頁三〇一。

思維及其所反映的修養，才是人的本質，也就是所謂的「神」。[64]這「形」與「神」的觀點，董其昌將之用於臨帖：

臨帖如驟遇異人，不必相其耳目、手足、頭面，當觀其舉止笑語精神流露處。[65]

「手足頭面」是「形」；「舉止笑語」是「神」，然而細察董其昌言論，似乎不僅僅是「以形寫神」，而是更要「離形得神」。他曾說：「臨帖正不在形骸之似。」又說：「臨寫獨師其意，不類其形模，否則不免奴書之誚。」[66]也曾以「僅得形骸之似」來批評解縉（一三六九──一四一五）、張弼（一四二五──一四八七）之學懷素（七二五──七八五）。[67]可見董其昌更強調臨帖不得「形似」，朱惠良在〈臺北故宮所藏董其昌法書研究〉一文中，將董其昌之前的臨古觀與董其昌所提出的臨古觀做了分析，認為在董其昌以前，書法家的臨古觀念是保守的，探討臨古多在「神」、「形」之間的孰輕孰重，雖然「神似」比「形似」重要，卻也沒有完全揚棄「形似」。[68]事實上，晚唐詩論《二十四詩品·形容》

64 顧愷之「以形寫神」之闡述詳見陳傳席：《中國繪畫理論史》（臺北：三民書局，二〇〇五），頁八。

65 明·董其昌：《容臺集》，第四冊，別集，卷五，〈書品〉，頁二〇三七。

66 明·董其昌：《容臺集》，第四冊，別集，卷一，〈題子昂黃庭經〉，頁一六八八。

67 明·董其昌：《容臺集》，第四冊，別集，卷二，〈跋自書〉，頁一七六四。

68 朱惠良：〈臺北故宮所藏董其昌法書研究〉，《董其昌研究文集》，頁七八七──七八八。

早提出「離形得似」的觀念，認為能不執著於外物的描摹，才能直指所寫之物的精神氣質，根據

姜耕玉《藝術辯證法》的解釋：「離形得似之離形並不等於棄形，得似雖指神似，而對於形來

說，是不似似之。」又：「寫神不能拘泥於形，而要能離本來面目，即離形；強調形與心手相

湊，於努力脫化（離形）中，自然妙生（得似），所謂字外之奇，言不能盡，即神也。」[69]筆者

認為董其昌進一步擴大了「形」、「神」之間的距離，「以形寫神」乃透過「形」來求「神」，

用陳傳席的話來說，就是「第一自然」邁向「第二自然」，沒有「第二自然」，那麼藝術便是死

的，但沒有「第一自然」，卻也難以進入「第二自然」。[70]換言之，「形」可以說是「神」的

基礎。但就董其昌書學表現看來，他似乎更強調「離形」的概念，而「離形」卻非「無形」，

「他用鍾繇法寫米芾書，以〈蘭亭〉運筆之意書米芾〈天馬賦〉，參合《萬歲通天帖》筆法以

臨《十七帖》，以王獻之筆意寫懷素〈千字文〉，或以智永〈千字文〉意作虞世南〈孔子廟堂

碑〉。」[71]可見董其昌的「離形」不是無所根據，而是能不墨守成規，能自由運用各家筆意，成

就出自己的面貌。

69　姜耕玉：《藝術辯證法》（南京：江蘇教育出版社，二〇〇二），頁一九五。

70　陳傳席：《中國繪畫理論史》（臺北：三民書局，二〇〇五），頁八。其實中國藝術學的「第一自然」與「第二自然」，是由徐復觀首先提出的，詳見徐復觀：《中國藝術精神》。

71　朱惠良：〈臺北故宮所藏董其昌法書研究〉，《董其昌研究文集》，頁七八九。

三、「形」以「淡」求「神」

董其昌把「淡」、「氣韻」視為同一種層次，二者皆著重於創作者的修養工夫，也就是「神」的層次。從這個觀點來說，董其昌並不是否定對「形」的努力，而是強調一種以「淡」為本質的「神」。他以六朝綺靡文風為例，那種極盡雕琢之工的文風，正是徒有「形」而缺乏平淡自然的「神」。然而要達到平淡自然的境界，卻又不能沒有「形」，董其昌引蘇軾的話說：「筆勢崢嶸，辭采絢爛，漸老漸熟，乃造平淡，實非平淡，絢爛之極。」[72] 他自己也說：「詩文書畫，少而工，老而淡。淡勝工，不工亦何能淡？」[73] 這種絢爛後的平淡，姜耕玉在《藝術辯證法》中有恰當的註解：「濃麗之極而反若平淡，雕琢之極而更似天然。這種平淡之濃麗、天然之雕飾，更見藝術功力，也更為中國藝術所崇尚。」[74] 又說：「平淡更接近質地，是一種質樸的自然美。藝術做到自然難，自然到極處，便覺平淡。」換言之，「形」的絢爛必須透過訓練達至嫻熟，然而嫻熟之後又必須能不執著於「形」，要回歸平淡，才能達到傳「神」的境界。

可以進一步討論的是，董其昌以「離形」反對「有形」，卻不以「無形」反對「有形」，乃

72 明·董其昌：《容臺集》，第四冊，別集，卷四，〈雜記〉，頁一八〇。

73 明·董其昌：《容臺集》，第四冊，別集，卷六，〈雜記〉，頁二一八。

74 姜耕玉：《藝術辯證法》，頁三五二—三五三。

在於對禪學與莊學上的掌握。陳繼儒在《容臺集・敘》說董其昌「獨好參曹洞禪」[75]，董其昌好

禪學是事實，其書論多體現著禪學相關思想，並自名其室為「畫禪室」。在莊學方面，董其昌自

己說：「林水漫傳濠濮意，只緣莊叟是同師。」[76]、「莊子述齊侯讀書，有訶以為古人之糟粕。

禪家亦云須參活句，不參死句。」[77]可看出董其昌藝術思維亦以莊學為宗，並將莊子與禪學做同

一領會。[78]基本上，許多書論家喜歡從禪理的視角來理解董其昌書論，姜壽田即以「董其昌的禪

宗書論」為題，認為董其昌對禪宗的投入，不僅表現在對中國畫的論述中，也表現在「以禪論

書」，並直言：「董其昌的書法美學思想主要受到禪宗的影響。」[79]然而姜壽田卻有一段補充，

他說：「以一種觀念立場檢討，董其昌以禪論書在很大程度上只表現為一種禪宗的思維方式，而

沒有從思想本源上表現出禪宗呵佛罵祖、吾心即佛的主體反叛意識。」[80]關於這個說法，姜壽田

並沒有加以說明，只能推敲出董其昌「以禪論書」的「禪」，並未深入到禪學核心。然而王世徵

認為董氏藝術思想的根基，不但來自於「禪學」，也同時來自於「莊學」，以為南禪宗「心如明

鏡，淡泊空靈，神明氣朗」是董氏嚮往的境界；而《莊子・外篇・刻意第十五》所言「純粹而不

75　明・陳繼儒：〈容臺集敘〉，收入《容臺集・文集》。

76　明・董其昌：《容臺集》，第三冊，詩集，卷四，〈題畫寄吳浮玉黃門〉，頁一六三七。

77　明・董其昌：《容臺集》，第二冊，文集，卷五，〈墨禪軒說〉，頁六七。

78　徐復觀：《中國藝術精神》，頁四一六。

79　陳振濂主編：《中國書法批評史》（杭州：中國美術學院出版社，一九九七），頁二六二。

80　同上註。

雜，靜一而不變，淡而無為，動以天行，此養神之道也」則是董氏的人生追求。[81]黃惇也持類似的看法，認為董其昌的「淡之玄味」，看似由「禪」悟出，其實是出自莊子的美學思想，他說：「董氏的『淡』說，並非哲學上的禪，而實是藝術上的禪，即是莊、禪的結合。」[82]陳傳席則直指「淡」是莊子學說的最高境界。[83]事實上，徐復觀在《中國藝術精神》中，即表明董其昌所把握的「禪」，只是與「莊學」在同一層次，而這「向上一關」所把握到的，將是「寂」而不是「淡」，與真正的「禪」，尚有「向上一關」未曾透入，而因為董其昌的尚未了悟，才停留在藝術層次上的了悟，因而肯定了「淡」的意境。[84]筆者以此加以推論，如果是到了「寂」的境界，則董其昌提出的可能就是「無形」，[85]也因為還沒到參透，所以只是「離形」；「離形」是「淡」，而「無形」則是「空」。

經過上述推論，我們發現董其昌求「生」、求「離」、求「奇」、求「意」等諸多觀點，其實都來自於「淡」的精神層次，因為「淡」可以「離形」，要「離形」就要求「生」、求「離」、求「奇」、求「意」，以至於不被「熟」、「合」、「正」、「法」等技法層次所束縛而無所創造，技法是有限性的，精神卻是無限性的，透過「淡」，由「形」到「神」，正是有限通達無限。

81 王世徵：《歷代書論名篇賞析》，頁一九九。

82 黃惇：〈董其昌的書法世界〉，《風來堂集——黃惇書學文選》（北京：榮寶齋出版社，二〇一〇），頁二九二。

83 陳傳席：《中國繪畫理論史》（臺北：三民書局，二〇〇五），頁十八。

84 徐復觀：《中國藝術精神》（臺北：學生書局，一九六六），頁四一五。

85 《六祖壇經》：「菩提本無樹，明鏡亦非臺；本來無一物，何處惹塵埃？」

第四節　董其昌書學的時代意義：重現「意」的深度

董其昌雖然建構了一套影響後世深遠的書學審美，卻也不是沒有招來批評，清代王澍（一六

八一一七四三）曾說：「元時一代書家皆宗仰之（趙孟頫），雖鮮于困學（鮮于樞）諸公，猶

為所蓋，其他更不足論。有明前半未改其轍，文徵仲（文徵明）使盡平生力氣，究竟為所籠罩。

至董思白始抉破之，然自思白以至於今，又成一種董家惡習矣。」[86] 又說：「有元一代皆被子昂

牢籠，明時中葉以上，猶未能擺脫，文氏父子，仍不能在其殼中也。至董思白，始盡翻窠臼，自

闢新規，然百餘年來又被董氏牢籠矣。」[87] 從王澍這兩段說法看來，明中葉以前，書壇皆為趙孟

頫書風籠罩，而自董其昌出現後，雖然書風「盡翻窠臼」，但整個書壇又為董書籠罩，但為何是

「又成一種董家惡習矣」？基本上，董其昌書法所造成的風靡，其後果就是再度讓書壇呈現較單

一的書風，[88] 王澍也才會有這種感慨。事實上，在後代書史家眼中，趙、董書風往往被視為同一

路，康有為曾說：「勿頓學蘇、米，以陷於偏頗剽佼之惡習；更勿學趙、董，蕩為軟滑流靡

86　清・王澍：《論書剩語》，收入于安瀾編：《書學名著選》（開封：河南大學出版社，二〇〇九）。

87　清・王澍：《虛舟題跋》，收入《歷代書法論文選續編》（上海：上海書畫出版社，二〇〇三），頁六六二。

88　根據劉恒的解說，清代館閣體的圓熟婉麗，容易與趙、董書風相合。詳見劉恒《中國書法史──清代卷》（南京：江蘇教育出版社，二〇〇九），頁一二一─一二三。

路；若一入迷津，便墮阿鼻牛犁地獄，無復超昇之日矣。」[89]雖然這是他站在批判帖學的立場而發的言論，但他將趙、董書風一律視為「軟滑流靡一路」，可見趙、董書風在審美上並非相對，而是流於同路。陳方既認為董其昌一方面講要「脫去右軍老子習氣」，卻又受到元代以來「妍媚為美」的帖式所束縛，雖然他提當字須「熟而後生」，但實際上何以為「生」，認識仍是朦朧的，因此在後人看來，趙、董同屬帖學範疇的精能者，將帖學推向了時代的極致。[90]或許董其昌萬萬沒想到，在後世書家眼中，他竟與趙孟頫書風同路，那麼董其昌書學的時代意義何在？

在「帖學傳統」中，總是會有較偏向復古以及較偏向創變的兩種創作意識，陳方既也曾提出一段如實的闡述：

藝術上確有兩種人：一種模仿性很強，學哪家能似哪家。但其短處則在立不起自家面目。另一種人，生來個性摯拗，強行效仿法帖，也始終難以磨滅個性。在以筆筆絕肖古人為美的時代，前者往往被尊為「精能」，後者往往被鄙為「野狐禪」，即使工力無可非議，也難獲得時人的承認。然而當人們認識到主體精神在藝術創造中的意義和價值後，前者則被視為「書奴」、「書工」，後者則被尊為具有獨立氣骨的藝術。[91]

89 清・康有為著、祝嘉疏證：《廣藝舟雙楫疏證》（臺北：華正書局，一九八五），頁二一一。

90 陳方既：《中國書法美學思想史》（鄭州：河南美術出版社，二〇〇九），頁二八七。

91 同上註，頁二三七。

前文我們分析了董其昌所謂的「法」與「意」；「法」是對規矩、法度的強調，「意」是精神、情感的自由抒發；「法」重視依循前人，偏向模擬復古，「意」重視創新求變，容易有自家面目。陳方既的論述，可說是「尚法」與「尚意」的兩種表述，但這只能說是理論上的區分，藉著這種區分，確實可以讓我們理解藝術創作的風格與走向；但實際上，沒有一位藝術家是可以真正用這種絕對性的觀念來二元畫分，我們僅能用這個論點，從相對性的視角來衡量兩者之間程度上的傾向。在董其昌眼中，趙孟頫顯然是偏向第一種，認為他只是模擬古人，為「法」所縛，無自家面目，然而這種藝術性格，在後人眼中，卻也不是一味負面看待，清代馮班說：

趙松雪書出入古人，無所不學，貫穿斟酌，自成一家，當時誠為獨絕也。自近代李禎伯創奴書之論，後生恥以為師，甫習執筆，便羞言模倣古人，晉唐舊法於今掃地矣。松雪正是子孫之守家法者耳，詆之以奴，不已過乎。92

是「奴書」還是「守家法」？問題是這「自成一家」的界定標準為何？前文筆者論及在趙孟頫的時代，「尚意」末流書風輕蔑法度，「變為狂怪無紀」93，因此對「法」的重構，就成了最直接的改良方針。宋末元初的復古氛圍，就是一種對「法」重構的體

92 清・馮班：《鈍吟書要》，收入潘運告編：《清前期書論》，頁一二○。

93 石峻：《書畫論稿》（臺北：華正書局，一九八二）

現，趙孟頫在復古思潮逐漸普及的過程中，力振王羲之書學，企圖再現「古法」價值，清代王澍云：「書至蘇、米四家，晉、唐遺法抉破盡矣。趙王孫子昂始為振其墜緒，而於蘭亭得之尤深。」又說：「書法由唐入宋，魏晉風流漸就澌薄，至趙子昂使力振之。」[94] 透過對王羲之典範性的重構，成功扭轉普世書風的方向，這正是他的特殊性所在。然而這種特殊性一旦普及久遠，勢必又出現了一味模擬的流風。董其昌所標幟的審美思維與時代意義，正是在重現「意」的深度。但他的實踐方式又不屬於「我書意造本無法」的那種氣魄，而是在不斷學習古人的歷程中發掘自己的面目，此即前述的「離形」觀點。換言之，董其昌在「淡」的指導原則下，以「離形」來要求自己，而「離形」卻非「無形」，就是希望能在形的「離」、「合」之間尋求自我之「神」。

如果將董其昌在書法學習上所強調的「離合論」，放大到整個帖學傳統的視野來說，那麼王羲之書風就是個起點，唐代的歐陽詢、虞世南、褚遂良等對王羲之書風是「離」，元代趙孟頫又是「合」，董其昌則又反「合」為「離」。宋代蘇軾、米芾、黃庭堅等對王羲之書風是「離」，只是每個時代，甚至是每個書家的「合」或「離」，都不是一味的回歸或背離，也不是一種無止盡的重複。因為每一次「合」，即使在「法」上達到高度模擬，也必然會滲入自我的詮釋；每一次「離」，即使極度強調「意」的抒發，也勢必立基於傳統上的模仿。以趙孟頫而言，即使他致

94
清・王澍：《虛舟題跋》，收入崔爾平編：《歷代書法論文選續編》，頁六六二。

力於重現王羲之書學古法，也自然會融入其獨特的書學歷練與解讀；反觀董其昌，他雖多次強調書家要有自家面目，但也不曾背離對前人的模仿與臨習，他畢生臨帖無數，不斷吸收古人優點。

傅申將董其昌的書學歷程分為五個時期：從早年學習唐代顏真卿、虞世南，上溯至魏晉〈黃庭經〉、〈宣示表〉、〈蘭亭帖〉⋯⋯等，到後來以宋代米芾為宗，並且廣博搜集古人名跡力求提升，最後乃歸於平淡。[95] 朱惠良則是綜合性的將其書風分為三個階段：早期不離傳統二王，中期博覽諸家，以懷素、顏真卿、楊凝式、米芾為依歸，個人風格逐漸形成，晚年融諸家為一體，質任自然、生秀雅淡。[96] 從兩位學者對董其昌書學歷程的釐清，可以看出董氏試圖提出一個融合前人優點的思維，「除了二王之外，董其昌相當推崇唐代顏真卿、柳公權，五代楊凝式，以及宋代蘇軾、米芾等書法，他想把晉人書法中的風流跌宕、唐人書法中的法度規矩，以及宋人書法中的意氣風發熔為一爐。」[97] 但筆者要特別提出來討論的是，董其昌對米芾的臨習，所呈現的就是一種對「意」的強調，董其昌曾說：「自見米老運筆，多有詆訶，輒復忘其舊學。然時一擬書，亦不落吳興後也。」[98]《明史・董其昌傳》撇開董氏所學的歷代諸家，僅說他「以米芾為宗」[99]，

[95] 傅申：〈董其昌書學之階段及其在書史上的影響〉，收入《董其昌研究文集》，頁七一二──七一九。

[96] 朱惠良：〈台北故宮所藏董其昌法書研究〉，收入《董其昌研究文集》，頁七七三。

[97] 楊新：〈「字須熟後生」析──評董其昌的主要書法理論〉，收入《董其昌研究文集》，頁七五六。

[98] 明・董其昌：《容臺集》，第四冊，別集，卷四，〈書品〉，頁一九六一。

[99]《明史・董其昌》：「其昌天才俊逸，少負盛名。初，華亭自沈度、沈粲後，南安知府張弼、詹事陸深、布政莫如忠及其子是龍，皆以善書稱。其昌後出，超越諸家，始以宋米芾為宗，後自成一家，名聞國外。」

可知在董其昌的書法世界裡，米芾是一個非常關鍵的人物。然而米芾自身的書學經歷，卻又是深植於古人法帖，他曾說：「壯歲未能立家，人謂吾書為集古字，改曲諸長處，總而成之。既老始自成家，人見之，不知以何為祖也。」能化古為己，正是董其昌所嚮往的書學造詣，他誇讚米書「沉著痛快，直奪晉人之神」[101]，又說米書「脫盡本家筆，自出機軸」[102]，這些論點也正是「離合論」與「形神論」的本質。

董其昌在書學上運用了諸多論調，標榜出一套屬於自己的美感詮釋，極力扭轉已流行兩、三百年的趙孟頫書風，但他晚年卻有段反省：「余十八歲學晉人書，得其形模，便目無吳興，今老矣，始知吳興書法之妙。」[103]董其昌將趙孟頫視為最大的假想敵，又不得不佩服趙孟頫書法藝術之高妙，事實上，趙孟頫與董其昌所代表兩種不同的書學審美，也可以說是對帖學傳統的不同思維，就董其昌的立場而言，趙、董兩者對書法藝術的訴求正是「一熟一生」、「一合一離」、「一正一奇」、「一法一意」，乃至於「一形一神」與「一濃一淡」。透過董其昌的書學體系，帖學傳統的臨摹與創作，有了更全面的視野。

100 宋・米芾〈海嶽名言〉，收入《四庫全書・書畫史》（北京：中國書店，二○一四），頁一九七四。

101 明・董其昌：《容臺集》，第四冊，別集，卷四，〈書品〉，頁二四○。

102 同上註。

103 明・董其昌：〈跋趙吳興書〉。

第五節　結語

本章從董其昌的「生熟論」、「離合論」、「正奇論」、「法意論」四個面向，闡述董其昌與趙孟頫之間的對比。而統攝董其昌審美觀的藝術思維，則在於「淡」的精神層次，透過「淡」，董其昌追求一種「離形得神」的境界。從趙孟頫到董其昌，標幟著書法審美由復古與尚法，走向創新與尚意。與趙孟頫比較起來，董其昌在書論上更表現出建構一家之言的強烈企圖，他藉由「淡」所統攝的藝術觀，去消解長期以來的復古思潮。趙孟頫是元代以來最具代表性的書法家，就董其昌要成一家之言的強烈企圖心而言，當然被視為首要的反例典型。董其昌的書學觀點並非全然首創，但卻是將歷來詩論、文論、畫論、禪學、莊學等各種領域所延伸的藝術觀點，融會成書法創作的美感思維。在書法理論史上，相較於趙孟頫以繼承為主要方向，董其昌則是化繼承為開創，打破原先「有限性」的藝術格局，讓書法創作有了「無限性」的精神延伸。對筆者而言，與其說董其昌書論「樹立」了某種典範，不如說他試圖去「還原」藝術的本質，用一種接近「無」與「空」的思維去論述，也就是「淡」的境界！

第七章

以晉為宗的品鑑論

——王文治的書風分派與「品韻」格調

王文治以晉人為宗，晉人之中又以王羲之為尊。王文治將王羲之以下分為兩派，一派為王獻之，一派為智永。王獻之一派包括歐陽詢、褚遂良、李邕、顏真卿、蘇軾、米芾等；而智永一派則包括虞世南、蔡襄等。他的分判標準以及這兩路的特色須如何看待？此外，他以「如來禪」、「菩薩禪」、「祖師禪」來比喻王羲之、唐人、宋人的三種書法境界，然而這三者的境界存在什麼樣的關係？最後，王文治的論述中常常提到「品韻」，何謂「品韻」？以及「品韻」的提出在書法史上有什麼意義？以上是本章要詳述的重點。

第一節　問題意識的提出

在上一章筆者提到許多書論史學學者都曾說明代董其昌是帖學最後一位集大成者，[1]事實上，在清代碑學逐漸興起與普及時，還是有許多書家承襲著帖學傳統的優點，[2]王文治（一七三〇—一八〇二）就是其中一位。王文治，字禹卿，號夢樓，乾隆時探花，由於書風承襲董其昌的淡雅韻致，卻與書風豐腴渾厚的劉墉（一七一九—一八〇四）齊名，因而時有「濃墨宰相、淡墨探花」之美名，[3]書法論述上著有《快雨堂題跋》，[4]當中有許多相當精闢的論點。

本章所要處理的問題如下：首先，王文治以晉人為宗，晉人之中又以王羲之為尊。基本上，清初書壇，董其昌書法是書家們模仿的典範，[5]「由於康熙皇帝的喜愛和推崇，清朝前期的書風

1 詳見本書第六章「由『形』到『神』的創作觀——董其昌求『淡』的尚意書學」、第一節「問題意識的提出」，筆者在註腳中列舉數家論者的相關評述。

2 例如張照（一六九一—一七四五）、劉墉（一七一九—一八〇四）、梁同書（一七二三—一八一五）……等，他們的書風與評價可參閱劉恒：《中國書法史——清代卷》（南京：江蘇教育出版社，二〇〇九），頁一〇二—一二〇。

3 《清史稿》評價：「文治書名並時與劉墉相將，人稱之曰濃墨宰相、淡墨探花之目。」梁紹壬《兩般秋雨盦》：「國朝書家，劉石庵相國專講餽力，王夢樓太守專取風神，時有濃墨宰相、淡墨探花之目。」

4 清．王文治：《快雨堂題跋》，杭州：浙江人民美術出版社，二〇一六。此本為本章所引之版本。

5 馬宗霍說：「聖祖則酷愛董其昌書，海內真蹟，搜訪殆盡，玉牒金題，彙登祕閣。董書在明末已靡於江南，自經新朝睿賞，聲價益重，朝殿考試，齋廷供奉，干祿求仕，視為捷途，風會所趨，香光幾定於一尊矣。」詳見馬宗霍：

基本上籠罩在董其昌的影響之下。書法依傍董其昌者，不僅在科舉考試時被錄取的機會較大，在仕途上的際遇也比他人更為順暢」[6]，清代書壇除了書風受董其昌影響，書學觀也是，自從董其昌提出「晉人書取韻，唐人書取法，宋人書取意」[7]後，許多書學論述都帶有一種「總結式」的論調，例如馮班（一六〇二—一六七一）說：「結字，晉人用理，唐人用法，宋人用意。」又說：「晉人循理而法生，唐人用法而意出，宋人用意而古法具在。」[8]後來梁巘（一七一〇—一七八八）也依據董其昌之論提出：「晉尚韻、唐尚法、宋尚意、元明尚態。」[9]這些以晉人為起點的書史風格觀，在王文治的論述中卻是以「禪學」來比喻，他以「如來禪」、「菩薩禪」、「祖師禪」來比喻王羲之、唐人、宋人的三種書法境界，然而這三者的境界存在什麼樣的關係？除此之外，王文治還將王羲之以下分為兩派，一派為王獻之（三四四—三八六），一派為智永（生卒不詳，陳、隋間人）。王獻之一派包括歐陽詢（五五七—六四一）、褚遂良（五九六—六五八）、李邕（六七四—七四六）、顏真卿（七〇九—七八五）、蘇軾（一〇三七—一一〇一）、米芾（一〇五一—一一〇七）等；而智永一派則包括虞世南（五五八—六三八）、蔡襄

6　《書林藻鑑》（臺北：臺灣商務印書館，一九六五），頁三四一。

7　劉恒：《中國書法史——清代卷》（南京：江蘇教育出版社，二〇〇九），頁五十一。

8　明·董其昌：《容臺集》（臺北：國立中央圖書館，一九六八），第四冊，別集，卷四，〈書品〉，頁一八〇。

　　清·馮班：《鈍吟書要》，收入華正人編：《歷代書法論文選》（臺北：華正書局，一九九七），頁五一一、五一七。

9　清·梁巘：《評書帖》，收入華正人編：《歷代書法論文選》，頁五三七。

（一〇一二—一〇六七）等。他的分判標準為何？這兩路的特色與風格又如何？此外，王文治的論述中常常提到「品韻」，何謂「品韻」？以及「品韻」的提出在書法史上有什麼意義？這些問題都是本章要詳細探討的範圍。筆者希望透過本章的解析，能更加凸顯王文治的書學觀點。

第二節　以王羲之為宗的書史觀

一、書風分派

在清初崇尚董其昌的風氣中，王文治也以董其昌為學習對象，但是王文治之所以尊崇董其昌，是因為他認為董書能深得王羲之神髓，他在評述董其昌時曾說：

董公深入右軍之室，顏、米者右軍之曾、孟也，董公以右軍神髓，現顏、米變相，正如菩薩應願作梵天王。10

10
清・王文治：《快雨堂題跋・董香光書》，頁六十二。

在王文治眼中，董其昌的藝術成就是得王羲之神髓，又能再現顏真卿與米芾之變相，[11]是能有自家面目卻又深入右軍之室的書藝境界。另外亦有以「直追二王」為指標者：

董香光雖生於明季，而其書直追二王，當與顏魯公分鑣，使米南宮讓席，元以下無論已。[12]

又有「傳晉人之神」者：

香光晚年書，伐毛洗髓，傳晉人之神。趙集賢全在門外，無論餘子矣。[13]

從上述引文看來，王文治往往將顏真卿、米芾、趙孟頫視為比較的對象，以是否能「傳羲之神髓」、「傳承二王」，或是「得晉人之神」為評價。雖然王文治也有「子昂熟於晉法，雖略涉甜俗，而功力之深，後世罕及，豈可輒肆輕訿耶」[14]之語，與此處「趙集賢全在門外」不免前後不

11 關於顏真卿的創變書風，可參閱郭晉銓：〈新典範的建立：顏真卿「以篆入楷」之復古書風〉，《典範移轉：學科的互動與整合》（中壢：中央大學文學院，二〇〇九），頁三六五─三八三。關於米芾的創變思惟，可參閱本書第四章「批評意識的範型──米芾抑唐崇晉的審美思維」、第四節「沉著痛快──米芾對二王書風的自我詮釋」。

12 清•王文治：《快雨堂題跋•董香光書》，頁六十二。

13 清•王文治：《快雨堂題跋•董香光心經》，頁六十四。

14 清•王文治：《快雨堂題跋•潁上蘭亭》，頁十四。

一，但評價仍然是環繞在「晉法」的層次上。他又說：

右軍諸子及諸王、諸謝，皆可與右軍參觀，方可想見晉人風格。徒知尊崇右軍，而謂諸賢皆不及者，尚墮死句。即謝安石貶大令，亦是當時之論。試觀唐宋諸大家，有幾人不從大令得筆耶？[16]

他跳脫二王孰優孰劣的論調，用一個「晉人風格」的整體美感來作為學書的眼界，有別於「獨尊右軍」的視角。他甚至將王羲之以下分為兩支書系，並將董其昌視為這兩支書系的整合者：

書以右軍為宗。余嘗謂右軍而後，分為兩支，一支為子敬，一支為智永。子敬之派，在唐則歐、褚、李、顏諸家，在宋則蘇、米諸家，皆是。正如臨濟兒孫，遍滿天下。智永一派，在唐惟虞永興，宋惟蔡君謨而已。趙榮祿欲合之，而力有不贍。直至董香光，始出入于兩宗，而唯變所適耳。[17]

15　王文治曾說：「余少時不甚愛趙書，病學之者易得其皮相為可厭耳。十餘年來，始知真趙書之妙，應規入矩，而天真披露，與世俗流傳墨刻迴異。」詳見《快雨堂題跋·趙承旨待漏院記真蹟》，頁五十。

16　清·王文治：《快雨堂題跋·秘閣續帖》，頁四。

17　清·王文治：《快雨堂題跋·舊拓智永千文》，頁二十五—二十六。

王文治開宗明義「以右軍為宗」，其下分為兩支，王獻之一路包括歐陽詢、褚遂良、李邕、顏真卿、蘇軾、米芾等；而智永一路則包括虞世南、蔡襄等。事實上，藝術風格的分派本難盡善，尤其是二元論述的思惟中，模稜兩可的情況會更多。

大抵王獻之與智永相較，獻之書風一變其父之含蓄，採用較為外放的筆勢，元代袁褒曾說：「右軍用筆內擫而收斂，故森嚴有法度；大令用筆外拓而開闊，故散朗而多姿。」[18] 而智永書風相對上較為溫雅、保守，唐朝李嗣真曾以「精熟過人、惜無奇態」[19] 來形容他。大抵而言，王獻之與智永相較，在筆力、筆勢的運用上確實較為勁力，米芾還曾用「火筯畫灰」來形容獻之的〈十二月帖〉，[20] 王文治視歐陽詢、褚遂良、李邕、顏真卿、蘇軾、米芾諸家為獻之一路，也是因為這些書家在書風的表現上較偏向剛性的勁力或雄渾；至於虞世南與蔡襄，整體說來書風較為柔和溫雅，虞世南與歐陽詢為唐代同時期的書法家，他們的書法常被論者拿來比較，《宣和書譜》記載：「議者以謂歐之與虞，智均力敵，亦猶韓盧之追東郭逡也。虞則內含剛柔，歐則外露

18 元・袁褒：〈評書〉，收入清・孫岳頒、王原祁等編：《佩文齋書畫譜》（杭州：浙江人民美術出版社，二〇一四），第一冊，頁二八八。

19 唐・李嗣真：〈書後品〉，收入清・孫岳頒、王原祁等編：《佩文齋書畫譜・卷八》（杭州：浙江人民美術出版社，二〇一四），卷十，第一冊，頁二四一。

20 詳見本書第四章「以王羲之為典範的批評意識——米芾抑唐崇晉的審美思惟」、第四節「沉著痛快——米芾對二王書風的自我詮釋」。

筋骨，君子藏器，以虞為優。」[21]從這段評述可以看出以智永為師的虞世南，確實與歐陽詢書風分別為內含與外露的不同調性，亦可從此理解王文治的分判邏輯。至於蔡襄的書風，黃庭堅曾說：「君謨真行簡札甚秀麗，能入永興之室。」[22]直接說明了蔡襄對虞世南在書風上的承襲。因此，王文治的書風分派，確有其理由與根據。

基本上，清代書學的書風分派論，最著名者當推阮元（一七六四—一八四九）的〈南北書派論〉，在他的論述中，二王、智永、虞世南屬於南派；歐陽詢、褚遂良屬於北派，「南派乃江左風流，疏放妍妙，長於啟牘」，而「北派則是中原古法，拘謹拙陋，長於碑榜」，[23]二分了「帖」與「碑」的不同風格。雖然他區分的指標與王文治不同，但是將智永、虞世南，與歐陽詢、褚遂良視為不同範疇的書風體系卻是一致的。只是阮元的書風分派是建立在地域邏輯上，他說：「蓋隸字變為正書、行草，其轉移皆在漢末、魏、晉之間；而正書、行草之分為南、北兩派者，則東晉、宋、齊、梁、陳為南派；趙、燕、魏、齊、周、隋為北派也。」[24]這樣的論述確實影響了後世論者對書法史演嬗的思維模式，再加上他另一篇知名的論著──〈北碑南帖論〉，更建構了書學風格分判的理論體系。但他執意將揮灑的行草書與工整的楷書分屬於南派與北派，未

21 桂第子譯注：《宣和書譜》（長沙：湖南美術出版社，一九九九），頁一六三。

22 宋・黃庭堅：《山谷題跋・題蔡致君家廟碑》。

23 清・阮元：〈南北書派論〉，收入華正人編：《歷代書法論文選》（臺北：華正書局，一九九七），頁五八八。

24 清・阮元：〈南北書派論〉，收入華正人編：《歷代書法論文選》，頁五八八。

免過於偏頗，甚至還說：「宋蔡襄能得北法，元趙孟頫楷書模擬李邕，明董其昌楷書托迹歐陽，蓋端書正畫之時，非此則筆力無力卓之地，自然入於北派也。」將趙、董之楷書視為他理論架構中的北派，其標準不免過於籠統。相較之下，王文治的書風分派反而顯得清楚，他不涉及地域，也不討論書體，純粹就風格來判斷，頗能符合他「眼照」、「懸判」的品鑑思維。[25]

將王羲之以下分為王獻之與智永兩支書系，一者偏外放、一者偏含蓄，顯示出王文治精準的眼光，然而他將董其昌為「出入兩宗」的集大成者，有何根據？他提出了一個指標——「變」。他說：「直至董香光，始出入于兩宗，而唯變所適耳。」又說：「董公以右軍神髓，現顏、米變相。」可見他將「變」視為董其昌書學造詣重要的特質。事實上，「變」正是他論書的重要依據，例如他評歐陽詢：

初唐歐、褚諸大家碑版，皆從右軍得筆。所以煊赫古今，能自立家，絕不寄右軍籬下者，

又說：

蓋唐初諸家學右軍，皆能傳其神而變其貌，非率更變之甚，乃似之甚耳。[26]

25　關於王文治的「眼照」與「懸判」，詳見本章第三節「『品韻』的審美觀」。

26　清·王文治：《快雨堂題跋·化度寺碑》，頁二十八。

以其深入秦漢篆隸之法，于蠶叢鳥道中，另開生面也。[27]

跋李邕〈靈巖寺碑〉時說：

北海每作一書，必變一體，神通變化，與右軍正同。[28]

跋顏真卿〈大字麻姑壇記〉也說：

右軍每作一書，輒變一體，略無重複。此非有意為之，乃筆端造化，隨時所適，故論者比之于龍。魯公亦然，魯公碑楷體最多，楷體變化，較行、草尤難，非深得右軍之體者不能。[29]

從這些評述中可以發現，「變」（或「別開生面」）都與王羲之相關，像是李邕的神通變化與顏真卿的楷體變化，都來自對王羲之的學習，只是王文治認為雖宗法羲之，但卻不能寄義之籬下，

[27] 清·王文治：《快雨堂題跋·宋搨醴泉銘》，頁三十一。

[28] 清·王文治：《快雨堂題跋·靈巖寺碑》，頁三十七。

[29] 清·王文治：《快雨堂題跋·大字麻姑壇記》，頁三十八。

若以這個標準來看，董其昌在藝術造詣上確實符合「變」的本質。在上一章的論述中，我們知道

在董其昌求「淡」的藝術精神下，體現了求「生」、求「離」、求「奇」、求「意」等諸多觀

點，因為「淡」可以「離形」，就要求「生」、求「離」、求「奇」、求「意」，以

至於不被「熟」、「合」、「正」、「法」等技法層次所束縛而無所創造，藉此達到自我面目的

呈現，這就是一種「變」的特質。[30]

由此看來，王文治的書風分派論，並不只是單純的崇王而已，在提倡以王羲之為首的晉人書

風時，更彰顯一種求「變」的格局。因為要求「變」，所以不能偏執任何一方；也可以說因為無

所偏執，才能展現「變」的格局，這也是董其昌在藝術上能出入兩宗的原因。

二、以禪喻書

在王文治的書史觀念裡，除了有他自家見解的書風分派外，更特殊的，就是他以禪喻書，並

用禪法來區分晉、唐、宋的書藝境界。他認為「詩有詩禪、畫有畫禪、書有書禪，世間一切工藝

技巧，不通于禪，非上乘也」[31]，在評述米芾時說：

治嘗以禪喻書，謂右軍為如來禪，唐人為菩薩禪，宋人為宗家禪，米公者其宗家之六祖

[30] 詳見本書第六章「以王羲之為典範的『形』、『神』反思——董其昌求『淡』的尚意書學」。

[31] 清・王文治：《快雨堂題跋・劉石菴書卷》，頁八十四。

另外評述董其昌時也說：

乎。32

余嘗謂晉人書如如來禪，唐人書為菩薩禪，宋人書為祖師禪。自晉而後，雖宗風不墜，然無有敢稱佛者矣。惟明董文敏，深證書禪，直入自在神通，遊戲三昧，其殆辟支佛乎？菩薩雖造最上乘，而不能稱佛。辟支雖非最上乘，而不能不稱佛。此間階級，未易為新發意菩薩道也。33

這段話將米芾比喻為六祖惠能（六三八—七一三），是在讚頌米芾的慧根與才性，能跳脫前人窠臼，另創新意，就像六祖惠能在佛教史上創立禪宗的地位一樣。事實上，書史以禪喻書的首位代表性人物是北宋黃庭堅（一○四五—一一○五），他有許多以禪學論書學的觀點，34可說是「宋

32 清‧王文治：《快雨堂題跋‧清芬閣米帖》，頁四十八。

33 清‧王文治：《快雨堂題跋‧董香光書》，頁五十九。

34 例如「余嘗評書，字中有筆如禪家句中有眼，至如右軍書，如涅槃經說伊字具三眼也」，此事要須人自體得，不可見立論便興評也。」見《山谷題跋‧題絳本法帖》；又如「字中有筆，如禪家句中有眼，非深解宗趣，豈易言哉。」見《山谷題跋‧自評元佑間字》。

代禪宗意識與士大夫思想進一步融合的結果」[35]；書史上另一位以禪論書的代表人物是明代董其

昌，在上一章筆者論述了董其昌「淡」的美學觀與禪學、莊學的關係，並整理了各家看法。與

黃、董二人相較，王文治的特殊性就在其「如來禪」、「菩薩禪」與「宗家禪」的比喻，是帶有

境界高低的指涉，比起先前所謂的「尚韻」、「尚法」、「尚意」等相關論調，更能看出他尊王

境界的書學觀。

在佛學禪境中，「如來禪」是如來所創，是最上乘禪，而禪宗中的禪法，在祖師提倡後，後

人即名為「祖師禪」，[37]可見他將王羲之視為書法的最高境界，而將唐人書喻為「菩薩禪」，則

意指唐人遵循前法、依法修行。根據甘中流的解釋，唐人如依法修行的「菩薩禪」，意謂唐人得

晉人衣缽，法度森嚴，後人可以由此入門，但因其重在繼承，並無太多自身創建，而無法進入最

高境界；而宋人如直指本心、見性成佛的頓悟禪法，帶有自我面目，往往能超勝，能有晉人瀟灑

的精神。[38]王文治曾自述一段學書歷程：

　　余幼時喜臨晉唐人書，不敢略涉宋派。年踰四十，始知宋人深得晉唐神韻，學晉唐書，當

35　詳見本書第六章「由『形』到『神』的創作觀——董其昌求『淡』的尚意書學」、第三節「董其昌書論的核心思想：求『淡』。

36　王鎮遠：《中國書法理論史》（合肥：黃山書社，一九九〇），頁二四七。

37　余金城編：《佛學辭典》（臺北：五洲出版社，一九八八），頁二二五。

38　甘中流：《中國書法批評史》（北京：人民美術出版社，二〇一四），頁四八〇。

于宋人真蹟問津，然不能實證也。又十年，筆端乃暫得相應。蓋非深於晉唐，無從窺見宋人之妙，亦猶不識如來禪，無從透入祖師禪也。既透祖師禪，乃真見如來禪矣。近日深入宋人真蹟，於晉唐蹊徑亦明。然則書豈亦言哉。[39]

要參透宋人書法的奧妙，須對晉、唐書法有深入的臨習；但若要了解晉、唐書之精髓，又得從宋人書來理解。按照甘中流的說法，這就是一個「互證的過程」，[40] 但筆者從另一視角來觀察，這也可說是一種「融會兼通的結果」，在本書第五章，筆者論及趙孟頫的書學歷程，認為應以一種「匯流式」而非「線性式」的觀點來思考，[41] 同理，無論是先學晉唐書或是先學宋書，當下都無法驗證，就像「不識如來禪，無從透入祖師禪」，而「既透祖師禪，乃真見如來禪」，只有在會通之後，才能用一個回顧與後設的視野來看待這段歷程。

[39] 詳見本書第五章「古法精神的再現——趙孟頫書學的規範力量」、第二節「以王羲之為理想的書學實踐」。

[40] 甘中流：《中國書法批評史》，頁四八一。

[41] 清·王文治：《快雨堂題跋·自臨宋四家書》，頁九十二。

第三節　「品韻」的審美觀

一、「品韻」的提出

在碑學興起的同時，王文治的創作路數並沒有像同時期的書家那樣從碑學中尋找元素，而是不斷對帖學書法進行回顧與思考。他不贊成專用考據的方式來分判書法藝術的真偽與高下，而是用直觀的方式來進行審視，他說：「余于古帖，專取眼照前人，不倚考據，雖懸判處或有舛訛，而真偽自是分明，優劣亦復不昧。」所謂的「眼照」，就是一種直觀的鑑賞，而「懸判」即「懸斷」，也就是憑空判斷，像是他判定宋本《閣帖》也是「懸判」得之：

《閣帖》自淳化命王著上石後，輾轉摹勒，不可勝紀，雖極博古之家，不能詳也。此帖自一至五為一石，自六至十為一石。前五本較後五本時代為先，不敢定其為祖本，然其為宋本可懸判也。轉折處，如春雲卷舒，游絲自裊，日夕玩之，可以得前人運腕之妙，洵臨池

42 朱仁夫將碑學的發展分為三個時期，王文治的生卒年大約屬於第二個時期，此時期的碑學書家有鄧石如（一七四三—一八〇五）、伊秉綬（一七五四—一八一五）、陳鴻壽（一七六八—一八二二）等。詳見朱仁夫：《中國古代書法史》（臺北：淑馨出版社，一九九四年），頁四九八—五〇〇。

43 清‧王文治：《快雨堂題跋‧化度寺碑》（杭州：浙江人民美術出版社，二〇一六），頁二十七。

44 唐代柳宗元的〈復杜溫夫書〉：「吾性駿滯，多所未甚諭，安敢懸斷是且非耶？」

家所不可少。[45]

他認為考據的方式往往「極博古之家」，卻「不能詳也」，甚至曾說：「創始者每難，而後舉者多勝。正如武臣血戰于前，而文吏以文墨議其後，足令英雄氣短。」還說：「考據之學盛行，而天下無真學者」。[46] 相較於當時所盛行的考古之事，王文治崇尚直觀的眼力，像那轉折處的「春雲卷舒」、「游絲自裊」等細節，都必須仰賴觀者的審美品鑑，而他最常提出的指標，就在於有無「品韻」：

蓋所謂真鑒者，不藉史書雜錄之考據，不倚紙絹印章之證助，專求品韻，自得於意言之外，及證之考訂之家，瘁心勞力，辨析于僻書秘記、紙色墨色之間者，究未當不合，時或過之。余持此論久矣。[47]

依照王文治的看法，不依賴考據，專求「品韻」，才是所謂的「真鑒者」，「品韻」有何意義？

在《快雨堂題跋》中，王文治多次提到「品韻」，例如跋〈褚臨蘭亭真蹟〉：

45 清•王文治《快雨堂題跋•閣帖》，頁一。
46 清•王文治《快雨堂題跋•潁上蘭亭》，頁十三—十四。
47 清•王文治：《快雨堂題跋•唐人書律藏經真蹟》，頁四十二。

跋〈定武蘭亭〉：

惟是書家品韻，懸判可定。予于法書名畫，不倚考據，專賣眼照，古人如曰不然，請俟之五百年以後。[48]

然余之觀書畫，惟在品韻，不斤斤於此也。[49]

跋〈潁上蘭亭〉：

跋〈宋搨黃庭經〉：

文敏題跋多率爾落筆，不暇詳檢載籍，而書家品韻，往往以懸判得之，所謂冥契古人，不沾沾事實也。[50]

[48] 清‧王文治：《快雨堂題跋‧褚臨蘭亭真蹟》，頁八。

[49] 清‧王文治：《快雨堂題跋‧定武蘭亭》，頁九。

[50] 清‧王文治：《快雨堂題跋‧潁上蘭亭》，頁十三。

跋《唐人書律藏經真蹟》：

　　昔人謂右軍書，不知幾經摹刻，然一望而知為右軍書，《黃庭》、《蘭亭》尤甚。《黃庭》楷法，另有一種神氣，雖幾經摹刻，殆一望而知為《黃庭》也。考據家或以為非右軍書，然任其逞辨，吾總不憑，蓋于書家品韻中得知。[51]

　　董文敏嘗謂書家品韻，可望而知，余最服贋其言。[52]

跋《倪元鎮竹石小軸》：

　　大抵書畫品韻，懸判可知，雖起迂翁問之可也。[53]

　　從上述引文中可以發現，王文治的「品韻」，往往是從「懸判」、「眼照」、「觀」、「望」等

51　清・王文治：《快雨堂題跋・宋搨黃庭經》，頁二十。

52　清・王文治：《快雨堂題跋・唐人書律藏經真蹟》，頁四十二。

53　清・王文治：《快雨堂題跋・倪元鎮竹石小軸》，頁九十七。

直觀方式而得，他說：「大抵鑒古者，必具正眼，尤貴平情，正不在矜奇炫博也。」[54] 這正是「真鑒者」該有的格局。至於「品韻」，王文治沒有多作解釋，王鎮遠直接以「品格神韻」來解釋「品韻」，認為它是「作品給予鑒者的整體審美感受」，而不是單指點畫形貌。[55] 如此的說法相當精簡，詳細一點的說法可以是「以晉人書韻為主要美感的整體格調」，以下筆者分為「品」與「韻」來各別闡述。

二、「品」的界說

「品」有等級、等第的意思，像是南朝鍾嶸（約四六八—五一八）《詩品》、庾肩吾（四八七—五五一）《書品》都是將詩歌與書法區分了品第，唐代書畫理論家張懷瓘（生卒牛不詳，活動於開元年間七一三—七四一）的《書斷》、《畫斷》將書法和繪畫分為「神」、「妙」、「能」三品，後來朱景玄（約活動於八〇六—八三五）在《唐朝名畫錄》還提出了所謂「不拘常法」的「逸品」，因此「品」在此有品格、品第的指涉。王文治論書也曾談到「逸品」與「上品」，[57] 可見在王文治的觀念裡，「品」沒有超脫傳統的意義。王文治曾以「書品」論書，在跋

54 清‧王文治：《快雨堂題跋‧越州石氏晉唐小楷》，頁二十二。

55 王鎮遠：《中國書法理論史》（合肥：黃山書社，一九九〇），頁四九八。

56 王文治跋《家蓬心畫》：「廉州、司農，各擅其長，若論逸品，自以太常為冠。」詳見《快雨堂題跋》，頁一一七。

57 王文治跋《蓮巢臨丁南羽十六應真像》：「畫家以畫聖賢仙佛像為最上品，而佛像中惟應真像變化百出，工者尤難。」詳見《快雨堂題跋》，頁一二〇。

〈董香光書〉中，他說：

香光書品，追蹤晉唐絕軌，平視南宮，俯臨承旨，有明一代書家，不能望其影響，何論肩背耶。[58]

他崇尚董其昌書法，認為董其昌的「書品」是直追晉唐、平視米芾、俯視趙孟頫，這正是一種與品第相關的語境。除了「書品」，王文治也使用「書格」論書，例如他跋《閣帖》時說：

前人攻擊《閣帖》者至多。然考據雖疏，書格獨備，且重摹之本，每本必具一種勝處，自是臨池家指南。後世學者，未能精熟《閣帖》，不可與言書。[59]

在後世的考據中，《閣帖》確實有很多問題，但王文治能不囿於考據家的說法，直觀其「書格」，找出真正值得學習的地方。另外在跋〈定武蘭亭〉中他也說：

昨於查映山學使處，見元吳炳藏本，旋又獲見靈巖山人此本，隋珠趙璧，接踵而至，殘年

58　清・王文治：《快雨堂題跋・董香光書》，頁六十一。

59　清・王文治：《快雨堂題跋・閣帖》，頁一。

謅學，而翰墨緣若此之奢，豈非一段奇事耶！頃向山人借臨數日，覺書格頗有所進。正如

佛光一照，無量眾生，發菩提心，益歎此帖之神妙，不可思議也。[60]

楷〉中闡述對「訛筆」看法時，王文治也一樣使用了「書格」一詞：

王文治拿到法帖佳本，臨習數日，「書格」因而提升，就像佛光普照，不可思議。雖然他讚嘆的是「此帖之神妙」，但可以推知在王文治的邏輯裡，「書格」是一種高層次的指標，拿到這神妙的佳帖，進步的不是筆法、結構等外形，而是整體的格調與境界。另外在跋〈越州石氏晉唐小

大底不訛之本，書格反似出訛本之下。右軍帖每多訛筆，或原本如是，未可知也。[61]

他認為許多不訛之本，其「書格」反不如訛本，換言之，「書格」高下是超越是否訛筆的命題，是一種整體的意境，而非拘泥於點畫形態。除了「書格」，王文治在跋〈趙承旨待漏院記真蹟〉中也使用了「格韻」來指涉趙孟頫書法：

右趙松雪待漏院記真蹟，乃絹書長幅疏為冊子者。興到疾書，用筆有太阿剸截之勢，而委

60 清・王文治：《快雨堂題跋・定武蘭亭》，頁九－十。

61 清・王文治：《快雨堂題跋・越州石氏晉唐小楷》，頁二二。

蛇轉側之致自在。較之蘇、米諸公，別有一種格韻。良由松雪深于大王及李北海法，沉浸

穠郁，隨處發見。元代書家如林，獨推松雪為冠冕，正以此也。[62]

根據顏崑陽教授的論證，「格」在六朝文論中大多為「形式技巧的法式」，但在唐代已注意到從

「內容意義」上去建立「格」的觀念，以及從形式技巧的表現功能與內容意義表現的類型去評估

優劣，「分判品級」，讓「格」的觀念更為複雜。此外，顏崑陽教授以明代「格調派」王世貞

「才生思，思生調，調生格」的觀念來說明「格」在此已是作家由內而外的創造，而「格」在評

估意義下，有了「品級」的觀念，而「高格」者常被範型化，成為模習的理想對象。[63]從這意義

上來說，王文治所謂的「書格」，也正是這種超越形式技巧法式的層級，包含「品級」意義的整

體「境界」[64]。

三、「韻」的調性

至於「韻」的使用，王文治曾說：「香光書畫，皆以韻勝。書之韻突過唐人，畫之韻突過宋

62 清・王文治：《快雨堂題跋・趙承旨待漏院記真蹟》，頁五十。

63 顏崑陽：《六朝文學觀念叢論》（臺北：正中書局，一九九三），頁三七〇—三七五。

64 根據顏崑陽教授的闡釋，「境界」不但具有內涵描述的功能，更進一層具有評估價值的功能。詳見顏崑陽：《六朝文學觀念叢論》（臺北：正中書局，一九九三），頁三三。

人。」[65]他認為董其昌書畫之高明都在「韻」。本書在第二章「王羲之書學的典範性──『意』的審美特質與開展」中，曾闡述過「韻」的觀念，即是以「靜」為性格的清柔之美，就像人的風姿神貌，帶有脫俗的氣質，一種「雋永」之美。[66]書史上許多「神韻」、「氣韻」、「古韻」、「風韻」……等書法品評，也都與此相關。而王文治論書畫，最常用的是「氣韻」，例如跋〈蔣一先書卷〉：

前明蔣一先書，流傳者少，故世罕知之。相傳一先曾得右軍真蹟，日夕焚香靜玩，宜其氣韻和雅，實能追蹤晉賢逸軌。[67]

跋〈陳白陽書畫卷〉：

此卷折枝花寥寥數朵，而氣韻無窮，乃白陽畫中最上乘。[68]

65　清・王文治：《快雨堂題跋・董香光書畫卷》，頁一〇五。
66　詳見本書第二章「王羲之書學的典範性──『意』的審美特質與開展」、第二節「『意』的審美內涵」。
67　清・王文治：《快雨堂題跋・蔣一先書卷》，頁五十八。
68　清・王文治：《快雨堂題跋・陳白陽書畫卷》，頁一〇一。

跋〈莫雲卿畫卷〉：

　　文敏之書欲過宋人，文敏之畫欲過元人，其勝處皆在氣韻。[69]

跋〈董香光書畫卷〉：

　　華亭墨戲，直入米家父子之室。此幅精神迸出，墨濃如漆，筆勁如鋼，而氣韻宕逸，又能飛翔于絹素之外，由佳製也。[70]

　　除了第一則是論書，其餘皆與畫有關，基本上，「氣韻」一開始是魏晉六朝人物品鑑之用語，但用於文藝品評則是先出現在畫論。關於「氣」與「韻」的說明，本書在第二章曾引用徐復觀的論點，「氣韻」的「氣」是作者品格氣概所給予作品中力量、剛性的感覺，是屬於一種陽剛的美感，像謝赫所說的「頗得壯氣」、「力遒韻雅」中的「壯氣」與「力遒」就是「氣韻」的「氣」；至於「氣韻」的「韻」，本是調和的聲音，但用在文藝品評上，就是一種意境，例如《世說新語》常說的「風神」、「風情」等，也就是所謂的「風姿神貌」，是指一個人的情調、

70 清・王文治：《快雨堂題跋・莫雲卿畫卷》，頁一〇四。

69 清・王文治：《快雨堂題跋・董香光書畫卷》，頁一〇五。

個性，有清遠、通達、放曠之美，流露於形象之間，是屬於陰柔的美。簡單說來，「氣」偏陽剛、「韻」偏陰柔，但如果「氣韻」合在一起則要視情況而定。顏崑陽教授曾舉例，像是「氣韻沉雄」就是偏向「氣」的層次，而「氣韻清高深眇」就是偏向「韻」的層次。由此來檢視王文治論書的語境，可以發現他所謂的「氣韻」多是偏向「韻」的指涉，例如在前引跋〈蔣一先書卷〉中的「氣韻和雅」，明顯是偏向「韻」；跋〈陳白陽書畫卷〉中的「折枝花寥寥數朵，而氣韻無窮」也是偏向「韻」。至於他在跋〈莫雲卿畫卷〉和跋〈董香光書畫卷〉中所提到的「氣韻」都在指董其昌，在上一章「由『形』到『神』的創作觀——董其昌求『淡』的尚意書學」中，筆者闡述董其昌「淡」的藝術思維，在此可以進一步用徐復觀的論點來說明，徐復觀認為董其昌把「氣韻」一詞當作「韻」來體會，他以一個「淡」字作為「氣韻」的內容，到與「韻」的原義（即是前述清遠、通達、放曠之美）相合，以玄學為基底的作品，從超俗方面去把握，其風格當然是「淡」的，這正是「氣韻」的「韻」。[73] 所需要說明的是，在跋〈董香光書畫卷〉中，王文治說「此幅精神迸出，墨濃如漆，筆勁如鋼，而氣韻宕逸，又能飛翔于絹素之外」這句話，很容易令人將接在「筆勁如鋼」之後的「氣韻宕逸」視為陽剛之「氣」，但其實在王文治跋〈開

[71] 徐復觀：《中國藝術精神》（臺北：學生書局，一九六六），頁一六四—一八三。而本段論述，詳見本書第二章「王羲之書學的典範性——『意』的審美特質與開展」、第二節『意』的審美內涵」。

[72] 顏崑陽：《六朝文學觀念叢論》，頁三五〇。

[73] 徐復觀：《中國藝術精神》（臺北：學生書局，一九六六），頁一七八。

皇蘭亭〉中就使用了「淡宕空靈」來形容書法，可推知王文治的「氣韻宕逸」實是偏向「韻」的層次。

雖然文藝批評中對於「氣韻」的使用是源自於畫論，但是王文治不管論書或論畫都會使用「氣韻」的概念。而與「氣韻」相關的，還有「風韻」、「神韻」、「風神」，例如跋〈監本蘭亭〉的「風韻」：

> 太學《蘭亭》，為定武重刻最佳本。余所見太學本多矣，風韻之勝，未有及此本者。⋯⋯陸謹庭云：東陽本得《蘭亭》沉厚處，太學本得《蘭亭》風韻處，真能書善鑒之言。[74]

跋〈文端容卉草卷〉也是使用「風韻」：

> 文端容卉草，在明賢之外，另具一種風韻，一望而之為閨秀之筆，然雖老畫師身于畫理者，不能到也。[75]

再者，跋〈化度寺碑〉用了「神韻」：

[74] 清・王文治：《快雨堂題跋・監本蘭庭》，頁十二。

[75] 清・王文治：《快雨堂題跋・文端容卉草卷》，頁一〇二。

顧其神韻之佳，亦復逈出尋常蹊徑外，非世間易覯物也。……然正惟留得一分右軍窠臼，而神韻轉勝，見此書如見右軍焉。[76]

跋〈宋拓聖教序〉也是「神韻」：

此宋拓本，神韻俱在，洵堪臨玩。[77]

跋〈定武蘭亭〉則是用「風神」：

余所見《褉帖》，不可枚舉，即定武一類，已不下百餘本，其中可觀者甚多。然大抵皆趙吳興所謂士大夫家刻之本，至鑑賞家所矜為真定武者，亦是薛道祖另刻本也。此元吳炳藏木，行墨之外，別具風神，殆生平所僅見者。[78]

上述除了跋〈文端容卉草卷〉是論畫，其餘都是論書，但是與其說王文治將論畫的觀念用來論

[76] 清・王文治：《快雨堂題跋・化度寺碑》，頁二十九。

[77] 清・王文治：《快雨堂題跋・宋拓聖教序》，頁三十三。

[78] 清・王文治：《快雨堂題跋・定武蘭亭》，頁八。

書，不如說王文治論畫與論書都相當依賴魏晉六朝以來人物品鑑的審美標準。根據徐復觀的統計與分析，「風韻」與「風神」都是六朝人倫鑑識所用的觀念，都是「氣韻」的「韻」。再者，「氣」與「韻」都是「神」的分解性說法，所以「氣」常稱為「神氣」，而「韻」常被稱為「神韻」。[79]

由以上分析看來，王文治的「氣韻」是以「韻」為主的陰柔美，而「風韻」、「神韻」、「風神」本屬於「氣韻」的「韻」，換言之，王文治「韻」的內涵，是直承六朝人倫品鑑的美學層次。他在論及米芾書法時也曾提到「晉人之風韻」與「唐人之規矩」，[80]可見他有意識的認為「風韻」是晉人特有主體美感，再加上他在論書時所提到的「神韻」、「風神」等，也多是關於王羲之的描述。

79　徐復觀：《中國藝術精神》（臺北：學生書局，一九六六），頁一七四、一七八。

80　王文治說：「米書奇險環怪，任意縱橫，晉人之風韻，唐人之規矩，至是皆無所用之。」詳見王文治：《快雨堂題跋·清芬閣米帖》，頁四十八。

第四節　結語

本章從王文治的書學史觀談起，分述他的「書風分派」和「以禪喻書」的書學觀點，但實際上兩者可視為同一個體系，都是以尊崇王羲之和晉人書風為終極主旨。在碑學逐漸興起的時代，王文治並沒有二分碑與帖的兩種書風，而是去區分帖派書學中王獻之和智永的不同路數，這是相當特殊的思維，而最後又以董其昌為兩宗之集成者，可以看出他帖派書學架構的終始與基本脈絡，且此脈絡所凸顯的書學價值，就是「變」。此外，王文治的以禪喻書，也跳脫了黃庭堅或董其昌的框架，用禪法境界的高低去品評晉人、唐人、宋人的書法造詣，用「如來禪」比喻王羲之和晉人書法，意謂最上乘境界；而唐人如依法修行的「菩薩禪」，意謂唐人得晉人衣缽，法度森嚴，但因其重在繼承，並無太多創建，而無法進入最高境界；至於宋人如直指本心、見性成佛的「祖師禪」，帶有自我面目，能有晉人瀟灑的精神。但是王文治認為要參透宋人書法的奧妙，須對晉、唐書法有深入的臨習；而若要了解晉、唐書之精髓，又得從宋人書來理解。這除了是一種互證的過程，也是一種融會兼通的結果。在品鑑書法的方式上，王文治不贊成專用考據來分判書法藝術的真偽與高下，而是用直觀的方式來進行審視，在「眼照」、「懸判」的鑑賞能力下，提出所謂的「品韻」。在王文治論書的文字中，與「品」相關的用語包括「逸品」、「上品」「書品」、「書格」、「格韻」等帶有品級、等第的形容；而與「韻」相關的，包括「氣韻」、「風

韻」、「神韻」、「風神」，這些詞語是直承六朝人倫品鑑的美學層次，是帶有陰柔美的特質，而且多半與晉人書風或是王羲之相關。因此，「品韻」可以說是「以晉人書韻為主要美感的整體格調」。

第八章 晉人筆法的再詮釋

——沈尹默所重構的帖學文化和《新帖學論綱》的反思

清末以來，書法文化在歷經抑碑揚帖的創作思潮後，沈尹默用他自己的美感經驗去詮釋他心中的帖學書風。他的特殊性在於他曾長期學碑來矯正學帖所帶來的缺失，最後卻又以帖學書風作為他終極的書學審美。然而陳振濂在二〇〇六—二〇〇八年所發表的《新帖學論綱》中，卻有不少針對沈尹默書論的批判，其批判內容可分為兩大範疇：一是沈尹默對帖學的認知，二是沈尹默對晉人筆法的解讀。經筆者比對後，發現有許多觀點尚待釐清，例如沈尹默是否因為「眼界受限」而誤解了晉人筆法？或是沈尹默是否囿於帖學經典而走不出來？本章即試圖還原沈尹默的說法，提出筆者的觀察，並闡述沈尹默「尚法」精神在帖學史上的文化意義。

第一節　問題意識的提出

從前述章節的論述中可以發現，中國書法史的演嬗洪流裡，不同時期往往有不同程度的「崇王」導向，只要書法風格遠離傳統日久，或是表現手法日益無度時，書壇就會漸漸出現「崇晉」或「崇王」的聲浪，例如宋代米芾、元代趙孟頫等，他們都曾在自己的時代極力推崇王羲之，其藝術造詣也確實引發深遠的影響。到了十九世紀左右，書法創作與理論興起了碑學思潮，書法史觀與審美思維大異於傳統，帖學經典不再是唯一的學習指南。在近、現代書法史上，碑、帖在創作中的辯證性不斷存在於對立與融合之間，在這場辯證的過程中，不少書家為求創意而忽略傳統帖學所留下的典範價值。[1] 而自碑學思潮普及以來，首度有系統整理帖學筆法、標舉二王傳統者，可說從沈尹默（一八八三—一九七一）開始。

約從三〇、四〇年代起，沈尹默在一片崇尚碑學的風氣中，致力於帖學書風的推動，馬公愚（一八九〇—一九六九）、潘伯鷹（一九〇三—一九六六）、白蕉（一九〇七—一九六九）等書家，相繼聚集上海，他們一致推崇二王書風（尤其是王羲之）為書法創作的美感指標，形成一股

1　例如姜壽田認為近現代書法史在碑學整體的籠罩下，「提倡帖學就是對創新和多元主義的背叛」，「只有碑學和民間化價值取向才符合創新與多元主義的題旨」。詳見姜壽田：〈新帖學價值範式的確立——張旭光帖學創作論〉，《中國美術》（二〇一二年第四期），頁八十九。

帖學復興的風潮。[2]後來在一九八○年代，中國大陸又歷經了「現代書法」[3]的創變思維，許多改革派書家努力將中國傳統書學與西方現代藝術結合，將書法藝術導向一味求新求變的品味，「現代書法」、「書法主義」等創作理念就是以顛覆傳統為原則，將書法的表現賦予無界限的可能性。[4]到了二十一世紀初，書學家陳振濂[5]又發表了《新帖學論綱》[6]，認為應以晉、唐墨跡為主要學習對象，而不是傳統的《閣帖》刻本，並重新審視二王帖學在書法史上的經典性與價值，

2 姜壽田說：「海派書法作為一個特定的流派概念，是指以沈尹默為代表的復興二王帖學傳統為宗旨的現代書法流派。」詳見姜壽田：《現代書法家批評》（鄭州：河南美術出版社，二○○九），頁一六七。

3 一九八五年十月十五日，由現代書畫學會舉辦了「現代書法首展」，並宣稱「中國現代書畫學會」的成立，是中國現代書法創變的開端，其宗旨反映這個時代的書法新風貌。詳見劉宗超：《中國書法現代史》（杭州：中國美術學院出版社，二○一五），頁五十二─五十五。

4 洛齊說：「書法主義在具體型態上與過去已面目全非，如果人們執意要將它與過去的型態相聯繫，那麼他們將會一無所獲。」詳見洛齊：《書法主義》（杭州：中國美術學院出版社，二○一五），頁七。關於「現代書法」與「書法主義」等論述，可參閻郭晉銓：〈論中國書法「現代」的跨界思維與立論局限〉，《北市大語文學報》第十六期，二○一七年六月，頁七十五─九十二。

5 陳振濂（一九五六─）中國當代知名書法家、書法理論家，浙江大學人文學院教授、中國書法家協會副主席，著有《書法學》、《書法美學》、《中國現代書法史》、《書法教育學》、《線條的世界──中國書法文化史》……等四十多種關於書法、繪畫的研究。

6 陳振濂在二○○六─二○○八年，相繼發表了三篇長文，合稱為《新帖學論綱》，分別是：〈對古典帖學史型態的反思與新帖學概念的提出〉，《文藝研究》，二○○六年第十一期；〈從唐摹晉帖看魏晉筆法之本相──關於日本藏《孔侍中》《喪亂》諸帖引出的話題〉，《上海文博論叢》，二○○六年第二期；以及〈新帖學的學術來源與實踐倡導諸問題〉，《文藝研究》，二○○八年第三期。

積極還原二王筆法的基本型態，陳振濂說：「提倡新帖學的目的，是尋找、還原上古到中古時代用筆基本形態與特徵出發。」所謂的「新帖學」，其範疇比傳統帖學要寬泛的多：

「新帖學」的來源，不但有從二王、宋代文人書法直到趙孟頫、董其昌，還應該有從秦篆漢隸直到北碑唐楷，只要能融會貫通，只要不失帖學的本位，作為一種應用與化用，新帖學完全應該海納百川，從歷代各家各派的傳統經典中尋找發展與創新的機緣。而擁有這樣難能可貴機緣的依據，就是因為「新帖學」不再僅僅是一種泛書寫文化、泛書法文化的形態，而更多地表現為是一種書法藝術創作的專業形態。7

有學者認為「新帖學」可視為二十世紀沈尹默等倡導帖學運動的再次發展，8 甚至認為「新帖學」的成就沖破了趙孟頫、董其昌帖學和沈尹默帖學的桎梏，實現了歷史性的超越。9 基本上，筆者認為「新帖學」概念的提出，確實有許多建設性指標，尤其在歷經「現代書法」、「書法主義」等前衛創作型態的風潮後，「新帖學」的提倡讓書法的表現型態從無界線的創變，再度導向以「書寫」為依歸的古典體系。而它海納百川的範疇也再一次消彌了碑、帖之間的距離，讓經典

7 陳振濂：〈新帖學的學術來源與實踐倡導諸問題〉，《文藝研究》（二〇〇八年第三期），頁一〇八。

8 楊天才：〈新帖學視野下之二王書法當代意義闡釋〉，《書法》（二〇一五年第三期），頁一五三。

9 王好君：〈論當代帖學創作〉，《美術學刊》，二〇一一年第二期。

的界定不再是傳統上「帖學」的範疇，而是多元匯流的書寫風格。另外陳振濂，也為書法史的研究注入許多新的思維，提供了許多辯證空間。然而在《新帖學論綱》中，陳振濂雖然肯定了沈尹默在當時提倡帖學有「撥亂反正」的功業，[10] 但也在闡述歷代刻帖籠罩下的諸多問題與誤解時，對沈尹默提出了許多批判。本章的研究目的，即希望透過沈尹默書論的比對與分析，回應陳振濂在《新帖學論綱》中對沈氏的批判，還原沈尹默的論點，並藉此闡發沈氏書論對當代書學的啟示。

沈尹默的書學著作後來集結為《論書叢稿》[11]，內容包含四大部分，第一是「專論」，有〈書法論〉、〈歷代名家書學經驗談輯要釋義〉、〈二千法書管窺〉三篇書法論述；第二是「雜說」，有〈談書法〉、〈書法漫談〉、〈學書叢話〉……等十八篇漫談式的論書散文；第三是「序跋」，共有二十八篇對歷代碑帖的序跋文；第四是「論書詩詞」，收錄了作者多首五古、七古、五律、七律、七絕、長短句等論書詩詞。需要說明的是，《論書叢稿》中部分篇章，亦散見於《書論論叢》[12]、《學書有法：沈尹默講書法》[13]、《書法論》[14]……等著作。另外關於沈尹

10　沈尹默：《書法論》，上海：上海書畫出版社，二〇〇三。

11　沈尹默：《學書有法：沈尹默講書法》，北京：中華書局，二〇〇六。

12　沈尹默：《書法論叢》，臺北：華正書局，一九八三。

13　沈尹默：《論書叢稿》，臺北：華正書局，一九八九。

14　陳振濂：〈對古典帖學史型態的反思與新帖學概念的提出〉，《文藝研究》（二〇〇六年第十一期），頁一二四。

默的研究，學位論文方面，臺灣有五篇碩士論文，大陸有三篇碩士論文，除了陳玉玲《沈尹默文學及書法藝術研究》[17]（一九九一）之外，其他論文都是近幾年來的研究，甚至當中有四篇是二〇一四年的著作，由此可看出對沈尹默的研究近年有越來越多學者重視；期刊論文方面，無論是臺灣或大陸，近十年來也從未間斷對沈尹默書法藝術與書學思想的探討。但可惜的是，目前尚未有研究者詳細回應陳振濂在《新帖學論綱》中對沈尹默的諸多批判。本章以還原的方式重現沈尹默論述，希望藉由本章的撰寫，讓沈尹默書論得到較公允的看待。

[15] 林靖凱：《沈尹默書論研究》，中興大學中國文學系碩士論文，二〇一四；蘇奕：《沈尹默書學與書藝研究》，高雄師範大學國文系碩士論文，二〇一一；張晏甄：《沈尹默書法研究》，淡江大學中國文學系碩士論文，二〇〇八；陳玉玲：《沈尹默文學及書法藝術研究》，高雄師範大學國文系碩士論文，一九九一；田濟豪：《沈尹默楷書研究》，臺南大學國語文學系碩士論文，二〇一三。

[16] 毛芝莉：《從沈尹默論書詩管窺其書學思想》，華東師範大學碩士論文，二〇一四；汪邵飛：《沈尹默教育思想研究》，上海師範大學碩士論文，二〇一四；霍亞文：《試論沈尹默的書法藝術特徵及其書學理論》，曲阜師範大學，二〇一四。

[17] 該論文後來改編，以《沈尹默書法藝術》（臺北：蕙風堂，二〇〇一）出版。

第二節　關於沈尹默對帖學傳統的認知

在近現代書法史上，沈尹默往往被視為重振帖學的指標人物，[18] 他透過各階段的碑帖學習，大約在六十歲之後，就開始寫了多篇書法論著，談習字心得、執筆方法、二王書法等，讓他對帖學或二王書風的觀點得以流傳。黃惇認為沈尹默是以淺顯的文字去闡釋帖學一脈的書法理論，在當時古代書法史論研究十分貧乏的情況下，他的論文對推動帖學的恢復和發展，具有非常重要的作用。[19] 然而根據陳振濂的《新帖學論綱》，傳統帖學其實是一個不斷被誤讀的「偽經典」，因為是刻帖，線條上就少了輕重緩急、濃淡乾溼的墨線，所以宋代以後很多書家透過刻帖所學習的二王筆法，並非是真實的魏晉古法，像趙孟頫那樣的「平推平拖」，早就不是魏晉古法的風貌，陳振濂更詫異於趙孟頫「如何會把抑揚有致的運筆動作處理的如此平實」，「起伏頓挫已經被削弱到最低限度」，衄扭裹絞轉之類幾乎蕩然無存。而平面化的趙孟頫又被更平面化的董其昌取代，就這樣帖學系統讓所謂的古法不斷被簡化了。[20] 在此論述下，傳統的帖學系統等於不斷被誤

18　例如朱仁夫就以「帖派旗幟沈尹默」來介紹沈尹默書法，詳見朱仁夫：《中國現代書法史》（北京：北京大學出版社，一九九六），頁二九七～三二八。黃惇也認為：「碑派大潮之後，真正意義上倡導帖學的是沈尹默。」詳見黃惇：《風來堂集》（北京：榮寶齋出版社，二〇一〇），頁一五〇。

19　黃惇：《風來堂集》（北京：榮寶齋出版社，二〇一〇），頁一五一。

20　陳振濂：〈對古典帖學史型態的反思與新帖學概念的提出〉，《文藝研究》（二〇〇六年第十一期），頁一二二。

解，甚至到了近現代，沈尹默對二王（尤其是王羲之）的提倡，雖然興起了一股帖學復興的氣象，但是陳振濂認為沈尹默在對歷史誤解的情形下，對帖學的認知反而是不足甚至錯誤的。根據《新帖學論綱》中的〈對古典帖學史型態的反思與新帖學概念的提出〉一文，陳振濂認為沈尹默對帖學的提倡是「處於一個相當粗淺的層次上」。他提出了三個理由，第一是從「主觀」上來說：

沈尹默本人並非是專業書法出身，他對書法的理解，大抵是出於一個文化人的綜合敏感。哪怕這種敏感有極高的質量，但仍然缺乏專業人士那種絲絲入扣的分析與把握能力。[21]

這一點是針對沈尹默在書法專業上的質疑而發。《新帖學論綱》中對專業書法人士的定義顯然是從現代學院裡分科分班的制度來說，就這看法而言，或許要具備書法學系或書法研究的學位，才算是專業領域，若只是「文化人的綜合敏感」，恐怕不夠專業。但是論綱中也認為「那個時代書法也沒有專業科班的概念，因此於沈尹默而言，這或許是一個過於高邁的要求」[22]。

第二點是從「客觀」上來說：

21 陳振濂：〈對古典帖學史型態的反思與新帖學概念的提出〉，《文藝研究》（二〇〇六年第十一期），頁一二四。

22 同上註。

民國時期現代印刷技術還是處於篳路藍縷階段。與魏碑的只看拓片黑白即可相反，墨跡與「帖」應該是看精美的印刷，特別是彩色仿真印刷，而在沈尹默時代，較好些的黑白印刷也十分罕見，更遑論彩色印刷了。眼界受了限制，又是一個他無法擺脫的條件約束。[23]

受制於印刷與攝影的技術，《新帖學論綱》認為沈尹默不容易看到彩色、精美的墨跡印刷，因此眼界受了限制，這與第一點一樣，又是一個受時代與環境制約的問題。

第三點是從「歷史」上來說：

自宋代以來帖學，當然地以刻帖為主，它已經構成了一個完整的傳統型態。這種傳統作為已被供奉習慣的「經典」，已經形成強大的傳統慣性勢力，順理成章地塑造起了幾代、十幾代人的觀念形態。……沈尹默作為歷史進程中「一環」的代表人物，自然也擺脫不掉這過於強大的籠罩與侷限。[24]

從這點看來，似乎更是不可抗拒的時代宿命。那種以「刻帖」為標準、為經典的正統觀念，是否

23 同上註，頁一二四——一二五。

24 同上註。

早已積非成是？甚至「對墨跡線條內質的把握力，有時反而不如對拓刻線條外形的把握」[25]，因此在這歷史因緣（即「強大傳統慣性勢力」）下，沈尹默與宋代以後的多數書家一樣，囿於帖學經典走不出來。

關於上述三點，筆者先從後兩點（「客觀」與「歷史」）來回應。沈尹默在八十一歲時（一九六三年），寫了〈六十餘年來學書過程簡述〉，該文不長，卻精簡敘述了他將近一生的學書歷程，大致可歸納出五個重點：第一，沈尹默從十二、三歲開始，以歐陽詢（五五七－六四一）的《醴泉銘》、《皇甫誕》入手，此外也兼學篆隸，但「不明用筆之道，終日塗抹而已」。第二，沈尹默從二十五歲以後，讀了包世臣（一七七五－一八五五）的論著，開始懸臂把筆，雜臨漢魏六朝諸碑帖，不論喜好與否，尤注意「畫平豎直」，後精心臨習《大代華嶽廟碑》數年，「點畫略能勻淨著實，但乏圓韻」。第三，沈尹默自三十五歲以後，再寫唐碑，尤認為褚遂良（五九六－六八五）能推陳出新，豎立唐代新規範，遂遍臨褚遂良傳世諸碑，旁通各家，同時也得已見到六朝唐宋名家真跡精印及攝影本，並在故宮博覽所藏歷代書法名跡，「頓開眼界，心悟神通」。第四，沈尹默在六十歲之後，又將曾經臨過的碑帖重新溫習，於懷素（七二五－七八五）墨跡中領悟下筆之道；「使能窺見前人一致筆法」，又於米芾（一〇五一－一一〇七）墨跡中領悟運腕之妙。第五，沈尹默在暮年時期，開始溫習前賢書法理論，體悟王羲之之筆法之神妙莫

25 同上註，頁一二五。

測，他希望致力提升書法方面的思想水平，讓書法能參加現代藝術的行列。[26]

首先，從這段學書經歷看來，沈尹默在碑學上有長時間的努力，而他之所以要練習六朝碑版並留意「畫平豎直」，其實有個重要原因：他二十五歲左右在杭州遇到了一位「姓陳的朋友」（陳獨秀，一八七九─一九四二），認為沈書「其俗在骨」，於是沈尹默立志要改正以往的錯誤：

先從執筆改起，每天清早起來，就指實掌虛，掌豎腕平，肘腕並起的執著筆，用方尺大的毛邊紙，臨寫漢碑，每紙寫一個大字，用淡墨寫，一張一張地丟在地上，寫完一百張，下面的紙已經乾透了，再拿起來臨寫四個字，以後再隨便在這寫過的紙上練習行草，如是不間斷者兩年多。[27]

有學者認為陳獨秀對沈尹默的批評，不僅僅是指當時二十五歲的沈尹默之詩稿墨跡，也是對幾百年來帖學衰敗的一種審美批判，因此不應該以陳獨秀的批評去論斷沈尹默青少年時期的書法功底。[28]

[26] 沈尹默：〈六十餘年來書學過程簡述〉，《論書叢稿》（臺北：華正書局，一九八九），頁一五七。

[27] 沈尹默：〈書法漫談〉，《論書叢稿》，頁九五。

[28] 李青、茹桂：〈沈尹默陝西時期的書學文化論〉，《中國書法》（二〇〇一年第十期），頁六十二。

但是無論如何，沈尹默終究是靠著寫碑來改進他練習行草以來所沾染的習氣，他從三十一歲（一九一三年）在北京大學教書開始，即致力於各種北碑，整整持續了十七年：

一九一三年到了北京，始一意臨學北碑，從《龍門二十品》入手，而《爨寶子》、《爨龍顏》、《鄭文公》、《刁遵》、《崔敬邕》等，尤其愛寫《張猛龍碑》，但著意於畫平豎直，遂取《大代華嶽廟碑》，刻意臨摹，每作一橫，輒屏氣為之，橫成始敢暢意呼吸，繼續行之，幾達三四年之久。嗣後得元魏新出土碑碣，如《元顯儁》、《元彥》諸志，都所愛臨。《敬使君》、《蘇孝慈》則在陝南時即臨寫過，但不專耳。在這期間，除寫信外，不常以行書應人請求，多半是寫正書，這是為得要徹底洗刷乾淨以前行草所沾染的俗氣的緣故。一直寫北朝碑，到了一九三〇年，才覺得腕下有力。[30]

照他的自述看來，在他四十八歲（一九三〇年）之前，對碑版書法相當用功，雖然這當中也寫行書，但應人請求卻多寫正書，這表示他對此時的行書是不滿意的，甚至認為就是要靠著北碑來矯

[29] 根據馬寶杰的評述，沈尹默早年所處的清末書壇，「館閣體」帖學末流已成氾濫成災之勢，沈尹默就是在這樣的大環境之下起步的。詳見馬寶杰：〈沈尹墨書法評傳〉，收入《二十世紀書法經典——沈尹默》（廣州：廣東教育出版社，一九九六），頁十二。

[30] 沈尹默：〈學書叢話〉，《論書叢稿》，頁一四七—一四八。

正「行草所沾染的俗氣」[31]。陳玉玲在《沈尹默書法藝術》中，歸結了沈尹默臨習北碑在其書學歷程中的意義：第一，洗除館閣體行草俗氣，培養遒健的腕力；第二，領悟透過石刻拓本與墨跡的區別，認識石刻的缺陷；第三，領悟透過刀鋒見筆鋒。[32]因此從沈尹默臨習碑刻的深度來說，《新帖學論綱》認為沈氏擺脫不了帖學經典這強大的歷史傳統，或許過於嚴重了。沈尹默不但能不囿於帖學經典，還刻意強化碑學書風上的造詣，持續寫碑約二十年，對碑學的重視可見一斑。

再者，沈尹默三十五歲後就已經見到六朝唐宋名家真跡精印本與攝影本，同時也在故宮博覽所藏的歷代書法名跡。他在〈二王法書管窺──關於學習王字的經驗談〉中，詳細闡述了他對墨跡與刻本的取捨：

二王遺墨，真偽複雜，既然如此，那麼，我們應該用什麼方法去別識它，去取材能近於正確呢？在當前看來，還只能從下真跡一等的摹拓木裏探取消息。陳隋以來，摹拓傳到現在，極其可靠的，義之有〈快雪時晴帖〉、〈奉橘三帖〉、八柱本〈蘭亭集序〉唐摹本，從中唐時代就流入日本的〈喪亂帖〉、〈孔侍中帖〉幾種。[33]

31　陳玉玲：《沈尹默書法藝術》（臺北：蕙風堂，二〇〇一），頁一一〇。

32　同上註，頁一四八。

33　沈尹默：〈二王法書管窺──關於學習王字的經驗談〉，《論書叢稿》，頁七十三。

除了羲之的摹本外，獻之的〈送梨帖〉、〈鴨頭丸帖〉；甚至是唐代陸柬之（五八五—六三八）〈文賦〉、孫過庭（六四八—七〇三）〈書譜〉，這些「下真跡一等」墨跡都可以觀察到晉人運筆提按的細膩動作。34 此外，沈尹默講了一句相當重要的話（對本章的論述而言）：

近代科學昌明，人人都有機會得到原帖的攝影片或影印本，這一點，比起前人是幸運多了。35

這句話足以回應《新帖學論綱》認為沈尹默「眼界受限」的論調。甚至沈尹默在教學上還「不主張用碑版來說明結字，是因為有比較更為合適的真跡影本可利用」36，可見當時墨跡影本已很普遍，沈尹默也得以飽覽歷代墨跡，並不像《新帖學論綱》中所說得那樣「眼界受限」。

可以進一步討論的是，沈尹默在眼界沒有受到限制的情況下，不但重視墨跡本，更是對傳為歷代帖學經典的刻本章化作了客觀批判，沈尹默說：

北宋初，淳化年間，內府把博訪所得古來法書，命翰林侍書王著校正諸帖，刊行於世，就

34 沈尹默：〈談談魏晉以來主要的幾位書家〉，《論書叢稿》，頁一三六。

35 同上註，頁七十三—七十四。

36 同上註。

是現在之十卷《淳化閣帖》，但因王著「不深書學，又昧古今」（這是黃伯思說的），多有誤失處，單就專卷集刊的二王法書，遂亦不免「璠珉雜糅」，不足其言。[37]

看來沈尹默十分清楚《淳化閣帖》的毛病，並不像《新帖學論綱》中所言的習慣把帖學當經典，且在這經典中走不出來。更何況沈尹默還說：

自閣帖出，各地傳摹重刊者甚多，這固然是好事，但因此之故，以譌傳譌，使貴耳者流，更加茫然，莫由辨識。這樣也就增加了王（王羲之）書之難認程度。[38]

又說：

經過摹刻兩重作用後的字跡，其使筆行墨的微妙地方，已不復存在，因而使人們只能看到形式排比一面，而忽略了點畫動作的一面，即僅經過廓填後的字，其結果亦復如此，所以米老（米芾）教人不要臨石刻，要多從墨跡中學習。[39]

37　沈尹默：〈二王法書管窺——關於學習王字的經驗談〉，《論書叢稿》，頁七十二。
38　同上註，頁七十三。
39　同上註，頁七十四。

沈尹默不但認為《閣帖》有「以譌傳譌」的困擾，也正因為是「刊刻」的形式，所以只能看到表面的形式排比，卻容易忽略細部的點畫動作，然而這也是米芾早就說過的了。換言之，沈尹默完全了解帖學代代摹刻的流弊，他雖然以王羲之為典範，但也知道透過摹刻就無法看清細緻的點畫動作，因此不贊成全然透過刻帖來學習。甚至他也能理解趙孟頫以下與明代書家因為臨習《閣帖》所沾染的習氣：

明代書人，往往好觀《閣帖》，這正是一病。蓋王著輩不識二王筆意，專得其形，故多正局，字須奇宕瀟灑，時出新致，以奇為正，不主故常。你看王寵臨晉人字，雖用功甚勤，連棗木板氣息都能顯現在紙上，可謂難能，但神理去王（王羲之）甚遠。這樣說並非故意貶低趙、王（王寵），實在因為株守《閣帖》，是無益的，而且此處還得到一個啟示，從趙求王（王羲之），是難以入門的。[40]

其實類似的說法早見於董其昌《畫禪室隨筆》，[41]沈尹默因襲此說，認為刻帖文化雖讓二王書跡得以流傳，卻並非原貌，這讓史上公認為二王傳人的趙孟頫也深受其害。沈尹默審美傾向很清

[40] 沈尹默：〈二王法書管窺——關於學習王字的經驗談〉，《論書叢稿》，頁七十五。

[41] 董其昌說：「書家好觀閣帖，此正是病，蓋王著輩絕不識唐人筆意，專得其形，故多正局。字須奇宕瀟灑，時出新致，以奇為正，不主故常，此趙吳興所未嘗夢見者，惟米痴能會其趣耳。」詳見董其昌：《畫禪室隨筆·卷一》。

楚，是「奇宕瀟灑」、「以奇為正」的晉人筆意，而非深受《閣帖》影響的趙孟頫。看來，無論是對《閣帖》的質疑、對刻本缺點的認知、對晉人書韻的把握上，沈尹默似乎都沒有走不出《閣帖》經典的問題。

以上層層闡述，《新帖學論綱》以「主觀」、「客觀」、「歷史」上三方面來說明沈尹默對帖學認知的粗淺，筆者除了「主觀」方面還未探討外（將於本章第四節探討），對於「客觀」與「歷史」方面的質疑，都透過沈尹默的書論得到了還原。此外，《新帖學論綱》的許多觀點，例如習字應以墨跡為主、對帖的批判、對趙孟頫與明人書法的批判、肯定米芾對古法的傳承⋯⋯等部份，也都可見於沈尹默在一九六三年所發表的〈二王法書管窺——關於學習王字的經驗談〉。換言之，沈尹默在半個世紀前所認知的帖學文化與書法史觀，未必少於今日書論家的視野。

第三節　關於沈尹默對晉人筆法的解讀

沈尹默書論中，對於筆法闡釋頗多，包括〈書法論〉、〈歷代名家學書經驗談〉、〈二王法

書管窺〉、〈執筆五字法〉......等，[42]然而他一再強調的，不外乎是「筆筆中鋒」、「執筆五字法」、「腕平掌豎」、「指實掌虛」等寫字方法。沈尹默認為正確的執筆法是二王傳下來的：那就是唐朝陸希聲所得的，由二王傳下來的：擫、押、鉤、格、抵五字法。[43]

書家對於執筆法，向來有種種不同的主張，我只承認其中一種是對的，因為他是合理的。

沈尹默詳細闡述了「擫、押、鉤、格、抵」的意思，認為這是執筆時五個指頭的功能（或動作），[44]有學者針對這五字法做了考述，點出沈說的諸多問題。先不論這五字法是否真由二王所傳，單就這五字法是否完全適用於今日的書寫環境與工具，就有許多商榷空間。筆者關注的問題是：在《新帖學論綱》的〈從唐摹晉帖看魏晉筆法之本相──關於日本藏孔侍中、喪亂諸帖引出的話題〉一文中，陳振濂透過層層推論，推敲出「魏晉筆法」或「晉帖古法」之本相。他結合了陸機（二六一－三〇三）〈平復帖〉、王獻之〈鴨頭丸帖〉、王珣（三四九－四〇〇）〈伯遠帖〉與新出土的魏晉西域樓蘭殘紙書跡，分析出[45]

42 諸文皆收入沈尹默的《論書叢稿》。

43 沈尹默：〈書法論〉，《論書叢稿》，頁七。

44 關於沈尹默的解說，詳見沈尹默〈書法漫談〉與〈執筆五字法〉兩篇文章，收入《論書叢稿》，頁一〇〇－一〇四、一三四－一三五。

45 孫曉雲：《書法有法》（南京：江蘇美術出版社，二〇一〇），頁三十二－四十。

它們的墨線應該是「扭轉」、「裹絞」和「提按」、「頓挫」位置不固定為特徵，而這跟楷書成熟後所形成的「起」、「收」、「迴鋒」等動作是不同的，換言之，「晉人作書是沒有那麼多規矩與法度的」。[46] 在這個觀察下，陳振濂用了「反證法」來說明：

只要離開唐楷的固定法則越遠，則越接近晉法。唐宋以後的書法技巧，在間架上、線條上（用筆上）幾乎無人能逃得出唐代楷法在技巧動作上的全面籠罩，那麼只要能遠離這種「後世籠罩」的，應該即是「晉帖」的本相。[47]

在《新帖學論綱》中多次強調晉人筆法應是在「衄扭」、「裹束」、「絞轉」等運動過程中不斷變換方向與調節進退，絕不是沈尹默所說的「平鋪紙上」與「萬毫齊力」，因為「平鋪紙上」與「萬毫齊力」都是唐代以後的方法。[48] 再者，就魏晉人低案、席地而坐的生活起居看來，沈尹默所強調的「指實掌虛」、「腕平掌豎」與「五指環指法」，陳振濂也認為不合理：

46　陳振濂：〈從唐摹晉帖看魏晉筆法之本相——關於日本藏孔侍中、喪亂諸帖引出的話題〉，《上海文博論叢》（二○○六年第二期），頁二十八。
47　同上註，頁二十八。
48　同上註，頁二十九。

唐以後的楷書意識的崛起與佔據主導地位，又加以高案高座，五指執筆法盛行，還有各色紙墨的變化，或許還有字幅越寫越大，種種緣由，導致了唐楷以降的點畫動作頓挫位置固定，以及平推平拖方法的盛行；或還有如前所述的「萬毫齊力」、「平鋪紙上」、「腕平掌豎」等一系列新的技法要領的產生。[49]

在陳振濂的推論下，唐以後的書法技法、執筆觀念，與晉法是反其道而行了。而那種平推平拖的線條特色，又與刻帖的平面化特徵合流。在《新帖學論綱》中，宋代只有米芾有相當的「晉帖古法」的「扭」、「絞」之跡，之後在《閣帖》的籠罩下，筆法日益簡化，到了趙孟頫終於古法盡失。[50] 從這個角度來看，沈尹默所論的二王筆法，也通通是錯誤的邏輯，根據《新帖學論綱》：

正是他（沈尹默）缺乏疑古精神，把被唐太宗塑造起來的「偽晉帖」〈蘭亭序〉當作真正的晉帖來解讀，遂造成一錯再錯，信誓旦旦的關於大王筆法的解說，成了一個空穴來風的誤植與曲飾。而所謂的「腕平掌豎」、「平鋪紙上」的口訣，也就成了一個貼上沈氏標籤的偽「晉帖古法」的說詞。[51]

49 同上註，頁二十九。

50 陳振濂：〈從唐摹晉帖看魏晉筆法之本相——關於日本藏孔侍中、喪亂諸帖引出的話題〉，頁三十二—三十三。

51 同上註，頁三十五。

這一連串對沈尹默的批判，陳振濂強調是在解釋歷史上存在的「是」與「不是」的事實判斷，而不是優劣之分；是在探索學術界苦苦追尋的結論，而不是輕薄地妄議古人。只不過這些論述是否能成立？是不是能取代趙孟頫、沈尹默等舊有的解讀？陳振濂卻是自己也無法確定。[52]

面對《新帖學論綱》中的質疑，筆者的回應如下：首先，陳振濂認為晉帖筆法應該是「衄挫」、「裹束」、「絞轉」等動作，根本不是沈尹默提倡的「萬毫齊力」、「平鋪紙上」，關於這點，我們先引出沈尹默原文，他在〈書法論〉中談論筆鋒的使用時說：

……轉換處更需要懂得提和按，筆鋒才能順利地轉換了再放到適當的中間去，不至於扭起來。鋒若果和副毫扭在一起，便失掉了鋒的用場，也就不能做到「萬毫齊力，平鋪紙上」。那末，毛筆的長處便無法發展出來，不會利用它的長處，那就不算是寫字，等於亂塗瞎抹罷了。[53]

沈尹默此說其實是在解釋要懂得運用筆鋒才能將筆力有效的發揮出來，他所謂的「不至於扭起來」，是指筆鋒來回運行時若使得不當，筆尖容易螺旋狀的旋扭起來，如此一來就無法順暢的書寫；而《新帖學論綱》中所言晉帖的「扭」、「絞」之跡，是與平推平拖相對的筆法，運用這種

52 沈尹默：〈書法論〉，《論書叢稿》，頁十。

53 同上註。

筆法可以避免線條僵化平直，因此概念上是不同的。再者，沈尹默說的「萬毫齊力，平鋪紙上」

也不是真的認為用筆要平推平拖，他只是用此句來形容用筆的力道罷了。事實上，沈尹默在講述

這段筆鋒運用的觀念之前，有另外一段更重要的敘述，卻讓陳振濂省略了：

……筆畫是不能平拖著過去的。因為平拖著過去，好像在沙盤上用竹筷畫字一樣，它是沒

有粗細線條的。沒有粗細深淺，也就沒有什麼表情可言。法書卻是有多式多樣的表情的。

米元章說「筆貴圓」，又說「筆有八面」，黃山谷稱歐陽率更《鄱陽帖》「用筆妙於起

倒」（這是提和按的妙用）。這正和作畫要在平面上表現出立體來的意義相同，字必須能

夠寫到不是平躺在紙上，而呈現出飛動神情，才可以稱為書法。[54]

沈尹默說的很清楚：「筆畫是不能平拖著過去的」，可知他本來就是反對「平推平拖」的，他認

為寫字與作畫一樣要有立體感，而「不是平躺在紙上」。他引「筆貴圓」、「筆有八面」、「用

筆妙於起倒」等古人說法，也都是在強調書跡線條的起伏變化。更何況在〈書法論〉這篇文章的

引言中，沈尹默就認為寫字是要「起倒使轉不停而寫成的」，不是「平拖塗抹」的，要有「微妙

不斷的變化」，才能顯出「圓活妍潤的神采」。[55]《新帖學論綱》中多次強調晉人筆法應是在

54 沈尹默：〈書法論〉，《論書叢稿》，頁十。

55 同上註，頁四。

「衄扭」、「裹束」、「絞轉」等運動過程中不斷變換方向與調節進退，不就是沈尹默所說的「起倒使轉不停」嗎？事實上，筆者認為上述所言（包括沈說與陳說）的用筆觀念本不離「扭」、「絞」、「轉」等動作，或許也可以說，用筆就是要透過「扭」、「絞」、「轉」等動作來做到「筆有八面」等工夫。總之，筆者不會去質疑《新帖學論綱》對晉帖筆法的考釋，但若認為沈尹默將《閣帖》以後的「平推平拖」當作晉法，實在是一大冤枉。

至於「腕平掌豎」、「指實掌虛」、「執筆五字法」等寫字方法是否如《新帖學論綱》所言為唐代以後的觀念？筆者認為是有可能的，原因也正如陳振濂所言生活起居上的差異所導致。目前在湖南省博物館收藏了一件一九五八年在長沙市出土的「西晉青瓷對書俑」（圖一），這件

圖一　西晉青瓷對書俑

引自孫曉雲：《書法有法》（南京：江蘇美術出版社，2010），頁46。

文物說明了西晉人寫字的方式：書者跪坐地上，一手持尺牘，另一手執筆。；從這可以推斷在桌、椅普及後的時代，書寫方式也必然會有所改變。但我們並不能以此逆推回去，認為沈尹默因為提倡的是唐以後的寫字方法，因此無知於晉人筆法。基本上，「筆法」與「執筆方法」是兩個概念，「衄扭」、「絞轉」、「中鋒」、「側鋒」等是筆法，而「腕平掌豎」、「指實掌虛」、「執筆五字法」等是屬於執筆的方法。筆法可以代代相沿，但執筆的方法

卻有可能因為書寫工具與器物用品的變遷而改變。沈尹默所提倡的執筆方法或許不是晉人執筆的方法，但從他對晉唐墨跡的理解與掌握，56都可以知道他確實沒有把後來刻本線條當作晉人筆法來理解，他曾說：「我平生篤信米海嶽『石刻不可學』及『惜無索靖真跡觀其下筆處』這兩句話。」57在他的書論中也反覆強調習字應以墨跡為主，為的是表現晉人活潑錯落的筆意。執筆的方法勢必會因為日常器用的變遷而改變，如果按照《新帖學論綱》的邏輯，那麼現代人為了要體悟晉人筆法，那也應該要跪坐在席上了。

沈尹默對「筆法」或是「執筆方法」的強調，其重要性並不在於他所言者到底是晉法還是唐法，而是在於是否具有時代意義，誠如馬寶杰所言：「沈尹默以強調筆法為特色的書學理論，看似簡單得人人可為而不屑為之的理論基礎，卻在當時書法處於拓荒時期具有其現實意義，特別是對書法的普及與破除人們對書法的神祕感上，為書法的發展提供了理論上的指導。」58對書者而言，選擇學習何種筆法代表著對書風品味的選擇，無論是魏碑筆法、漢隸筆法，還是米芾的行書筆法、王鐸的草書筆法……等，不同的筆法代表著不同的審美取向；而不同的筆法，自然也會影響執筆方式的選擇，探討其「對不對」的重要性，就遠不如「適不適合」了。如果細讀《論書叢

56 沈尹默的〈二王法書管窺——關於學習王字的經驗談〉與〈王羲之和王獻之〉，都曾對晉唐墨跡有如實的評述，收入《論書叢稿》，頁六十五—七十七、一三八—一四〇。

57 沈尹默：〈談談魏晉以來主要的幾位書家〉，《書論叢稿》，頁一三六。

58 馬寶杰：〈沈尹默書法評傳〉，收入《二十世紀書法經典——沈尹默》（廣州：廣東教育出版社，一九九六），頁十六。

稿》與《新帖學論綱》，會發現陳振濂對晉人筆法的理解還是與沈尹默觀點相似的，像是對墨跡的認定、筆法的扭轉、認為米芾得晉法、認為趙孟頫深受《閣帖》所囿……等等。而筆者的回應也並非另立新說，只是純粹還原沈尹默原文，釐清沈尹默的論點。

第四節　「尚法」精神所重構的帖學文化

在本章第二節中，筆者列了《新帖學論綱》對沈尹默在「主觀」、「客觀」與「歷史」上三方面的質疑，除了「主觀」的部分還沒回應外，其他兩方面已用許多篇幅來釐清。「主觀」的部分，《新帖學論綱》認為「沈尹默本人並非是專業書法出身，他對書法的理解，大抵是出於一個文化人的綜合敏感」，因此缺乏那種「專業人士」的分析力與把握能力。[59] 顯然此說將書者分為「書法專家」與「文化人」兩種層次，而沈尹默大概也就是所謂的「文化人」層次的書者。這個說法的「主觀」意識確實濃厚，對於歷史上書家的專業性與評價，很多時候的確見仁見智。只是

59 陳振濂：〈對古典帖學史型態的反思與新帖學概念的提出〉，《文藝研究》（二〇〇六年第十一期），頁一二四。

藝術感染力的深淺，該不該環繞於「是否為科班出身」的問題上？這一點《新帖學論綱》也說得很清楚：「那個時代書法也沒有專業科班的概念，因此於沈尹默而言，這或許是一個過於高邁的要求。」[60]事實上，不僅沈尹默的時代沒有專業科班的概念，古代也沒有。因此，按照這個邏輯，則歷史上沒有任何一位書家算得上是書法專業了？關於這個疑點，在沈尹默的書論中也曾出現過，他曾將寫書法的人分為「書家」與「善書者」：

有天份、有修養的人們，往往依他自己的手法，也可能寫出一筆可看的字，但是詳細檢查一下它的點畫，有時與筆法偶然暗合，有時則不然，尤其是不能各種皆工。既是這樣，我們自然無法以書家看待他們，至多只能稱之為善書者。講到書家，那就得精通八法，無論是端楷，或是行草，它的點畫使轉，處處皆須合法，不能絲毫苟且從事，你只要看一看二王歐虞褚顏諸家遺留下來的成績，就可以明白。[61]

簡單來說，沈尹默以精不精通筆法來區分「書家」與「善書者」，「書家」八法精通，而「善書者」最多是個「有天份、有修養的人們」。先不論合理與否？我們可以發現：陳振濂將書者分為「書法專業人士」與「文化人」，不也跟沈尹默的「書家」與「善書者」相似，只是區分的標準

60 同上註。

61 沈尹默：〈書法漫談〉，《論書叢稿》，頁一二一。

不同，沈尹默以精通筆法為標準，而兩者都有一個共同點：沈說的「善書者」與陳說的「文化人」，在他們眼中都是較業餘的層次。甚至沈尹默用精通六法的畫家的畫來比喻「書家」之書，而「善書者」之書不過是文人的寫意畫，他認為文人畫雖然也有它的風致可愛，但「不能學，只能參觀」。[62] 對此，龔鵬程提出反駁，他在〈重振文人書法〉中，認為當代的書法就是太缺乏文人氣了，理當是提倡文人書法才對，怎會是貶抑文人書法呢？此外，龔鵬程也強調文人書法是不能用文人畫來比擬的：

須知書法之性質與傳統，是與繪畫不同的。畫本來是獨立的，後來才與詩文書法結合，更晚則加上了印章，於是出現了文人畫。文人畫是畫史之變，故崛起時頗貽「戾家」、「不當行」、「非本色」之譏，書法卻不然。若附和文人畫這個詞，說文人書法，則書法本來就是文人的。文字、文學與書藝，從來結合為一體，不可析分，不是單純的筆墨線條而已。[63]

確實如此，書法應該是一種蘊含文學、文字、造型等複合藝術或文化，更可說是一種文人傳統與精神的具體展現，若純粹視為筆墨線條的藝術，反倒成了粗淺認知。筆者引出龔鵬程的論點並不

62　龔鵬程：〈重振文人書法〉，《中國文化報‧美術周刊》，二○○八年九月十八日。
63　同上註。

是要說明沈尹默的區分是否合理，而是要說明程對沈尹默的回應，自然也可以用來回應陳振濂的分科之說，如果對書法的體認認真的可以區分為「專業書法出身」與「文化人的綜合敏感」，那麼後者應該更有機會領悟書法藝術的文化深度；或是可以說，無論是否為「專業書法出身」，都不能或缺「文化人的綜合敏感」。

陳振濂在《中國現代書法史》中，認為沈尹默推出了一個門派過於明顯的模式，讓原本豐富多元的書法風格又定於一尊；又認為他太過於重視技巧的磨練而忽略藝術觀念的重新建設。[64]但這正是沈氏的貢獻，書法史上，各種藝術觀點的辯證往往存在於「法」與「意」之間，[65]當崇尚法度的藝術表現流於僵化時，批判「奴書」、強調個性的思維就會不斷湧出；[66]反之，當精神情感至上的藝術型態逐漸出現法度淪喪的弊病時，又會有法度回歸的需求。[67]要發掘沈氏書論的核心價值，就必須將其置於清末以來，傳統帖學不斷受到碑學挑戰的書法環境。沈尹默在帖學筆法

[64] 陳振濂：《中國現代書法史》（鄭州：河南美術出版社，二〇〇九），頁一五五。

[65] 朱惠良說：「歷來臨古必以『神』與『形』或『意』與『法』為討論重心；『形』與『法』是書跡具象之外在，難以掌握，且超越言語文字所能描述之範疇；『神』與『意』是書跡抽象之內在，易於模仿，可用言語文字敘述其形象結構並歸納成種種法則。」詳見朱惠良：〈台北故宮所藏董其昌法書研究〉，收入《董其昌研究文集》（上海：上海書畫出版社，一九九八），頁七八四。

[66] 例如宋代米芾對唐楷的批判，他曾說：「歐、虞、褚、柳、顏，皆一筆書也。安排費工，豈能垂世？」詳見宋·米芾：《海嶽名言》，收入《四庫全書·書畫史》（北京：中國書店，二〇一四），頁二四五。

[67] 例如元代趙孟頫曾說：「臨帖之法，欲肆不得肆，欲謹不得謹。然與其肆也寧謹，非善書者莫能知也。」詳見元·趙孟頫：〈臨右軍樂毅論帖跋〉，《松雪齋集》（杭州：西泠印社，二〇一〇），頁三一四。

衰微的時代，重新提倡帖學，並致力於筆法技巧的鑽研，這就可視為一種「尚法」的宣言。所謂的「書家」與「善書者」，並不是「非此即彼」的關係，而是「尚法」程度的深淺關係，雖然黃惇認為沈氏的「筆筆中鋒論」不能不說還留有碑派用筆論的痕跡，[68] 但嚴格說來，沈尹默本來就不是用帖學來反對碑學，而是用一種包容的態度去結合兩者的優點，運用對碑學的練習來改善他學帖的缺失，將碑學的筆法融入帖學書風的實踐。馬寶杰認為沈書是「容納碑與帖二大書法體系的成功實踐」，[69] 沈書是以二王傳統的帖派書風作為他書學實踐的美感準則，在「崇王」的前提下，用他既獨特又兼採百家的書學經驗去詮釋經典，並不是一味複製、模擬的「奴書」層次。他的價值也正如黃惇所言：他能從歷史的立場在碑派風靡之後，回過頭去審視帖學傳統留下的優秀遺產，讓人們重新認識二王系統文人書法的藝術價值。[70]

帖學傳統所體現的價值不只在於筆法與風格，更有深層悠久的文人精神，「文人與學問、書家與文人、書法與修養等等，本來都是密切地聯繫在一起的，也是古人所談很多的話題，但因為有人老把書法視為一種單純的『手熟而已矣』的技巧，所以強調文化素養與書法藝術的密切關係又很重要」，[71]「倘若失去文人這一起碼的前提條件，要追尋到書法這門高級藝術的妙諦，那幾

68 馬寶杰：〈沈尹墨書法評傳〉，收入《二十世紀書法經典——沈尹默》（廣州：廣東教育出版社，一九九六），頁十六。

69 黃惇：《風來堂集》（北京：榮寶齋出版社，二○一○），頁一五一。

70 黃惇：《風來堂集》，頁一五○。

71 李繼凱：《墨舞之中見精神——文人墨客與書法文化》（臺北：新銳文創，二○一四），頁四十。

乎是根本不可能的事情」。[72] 一個從小接受私塾教育，致力古典詩詞研究與創作的人，卻又是新文化運動的提倡者，一九一七年後，沈尹默在陳獨秀所辦的《新青年》雜誌，大力提倡白話詩創作，〈鴿子〉、〈人力車夫〉、〈月夜〉、〈宰羊〉、〈落葉〉、〈大雪〉、〈三弦〉……等十餘首詩作，在新詩發展初期頗具影響。[73] 在此同時，他繼續認真研究古典詩詞，根據謝稚柳（一九一〇─一九九七）回憶，沈尹默幾乎每天創作詩詞，一生積存的詩稿不下數十本，有《秋明室詩詞》、《秋明室長短句》等傳世。[74] 沈尹默曾說：「書學所關，不僅在臨寫玩味二事，更重要的是讀書閱世。」[75] 更以黃庭堅論書重韻為例，認為要有「總攬籠絡」的工夫：

山谷論書最著重韻勝，嫌王著的字工而病韻，說是他少讀書的緣故，山谷論學習古人文學，也說「須觀其規模及其總攬籠絡」。這「總攬籠絡」四字就包括著讀書與閱世在內，要得字韻，就非得有這種修養，使眼界不斷地開擴，思想不斷地發展不可。[76]

72　同上註。

73　同上註，頁三十八。

74　馬寶傑：〈沈尹默年表〉，收入《二十世紀書法經典──沈尹默》（廣州：廣東教育出版社，一九九六），頁一一。

75　朱仁夫：《中國現代書法史》（北京：北京大學出版社，一九九六），頁三二一。

76　沈尹默：〈書法論〉，《論書叢稿》，頁二十一。

體察沈尹默書論，會發現他對人文涵養的重視更甚習字本身，他之所以花許多篇幅去探討寫字的技巧、執筆的動作，是因為這是有形的方法可循，要提倡書法勢必從此開始，但並不能以此說他太過強調技巧，他曾說：「寫字的人單靠練習技能，不去洗練思想，也不可能有高度的藝術成就。」[77] 人文涵養與思想精神是無形的，來自於「讀書閱世」各種修養的累積，有了這些修養，才能真正提升字格氣韻，非僅「臨書玩味」而已。也因此，「看古人字可以見其為人」，「若果緊緊靠在紙上了解書法，那所得的還是有限」。[78] 歷經新舊文化衝擊的大時代，沈尹默體現的不只是一位書法家的專業素養，更是一位知識分子「總攬籠絡」的文化深度。他認為：「凡是學書的人，首先要知道前人的法度、時代精神加個人的特性，三者必須使他結合起來方始成功。」[79] 但無論將沈尹默置身於何種語境，他的文化深度卻不曾被否認或質疑，因此我們可以說：沈尹默是以「尚法」的精神去重構那深具文人傳統的帖學文化。

77 沈尹默：〈談中國書法〉，《論書叢稿》，頁八十二。

78 同上註。

79 同上註。

80 例如陳欽忠認為沈尹默太過執著「筆筆中鋒」，甚至也誤讀了「錐畫沙」與「印印泥」等本義。詳見陳欽忠：〈「沈尹默思潮」爭論兩題索解〉，《國立中興大學台中夜間部學報》第三期（一九九七），頁七十七。

第五節 結語

《新帖學論綱》本著疑古與科學的精神，試圖解釋「晉帖古法」的真相，為長久以來想當然耳的帖學史觀提供寬廣的思辨空間，發人深省。然而其中對沈尹默的質疑與批判，大致分為兩大範疇，一是針對沈尹默在帖學文化上的認知；二是針對沈尹默所闡述的晉人筆法。本章針對其說，提出筆者的觀察，結論如下：第一，沈尹默清楚墨跡與刻本的差異，並強調對墨跡的學習，認為要透過墨跡才能清楚掌握筆法，更沒有囿於《閣帖》文化而走不出來。第二，沈尹默並沒有把「平推平拖」當作晉人筆法，他強調寫字是不能平拖塗抹的，必須起倒使轉不停而寫成，必須有微妙不斷的變化。第三，沈尹默雖然強調筆法，卻也理解長久以來的帖學文化具有深邃的文人傳統，並不像一般論者所言「太過於重視技巧」，正確地說，沈尹默是用「尚法」的精神去重構帖學文化。要闡述帖學思維，勢必會論及「碑」與「帖」之間的相對性；提倡傳統的優勢，也勢必辯證「古典」與「現代」的相異創作模式。然而無論任何一個立場，都不會存在著絕對性的價值判斷，而是用一種相對性的思維模式，去談論當代在創變書風不斷被實踐之後，古典帖學應當被賦予何種層次的定位？是優美、典雅、重現古法？還是模擬、呆滯、無自家面目？筆者要強調的並非二元對立的取捨，而是一種經典之所以成為經典的時代意義。回顧這一百年來，中國書法的發展可說迴盪在古典與現代、傳統與創變之間，各種書學觀點的提出可謂百花齊放；而多元路

數與跨界整合的表現手法也不斷在進行當中。對此，筆者以為推廣任何理論或觀點，其力道的深淺終究還是要回到作品的實踐，而作品好壞的標準也自然會回到歷史上的經典。孫過庭、米芾、趙孟頫、董其昌、王文治……等，他們的成就無不建立在對傳統經典的詮釋上，無論是取材與手法，他們都用自己的審美思維去進行解構與建構，成就出自家品味，而他們的作品也終究完成了書史上的典範。沈尹默的書學成就正是和他們一樣，在對傳統經典的詮釋上獲得了極高造詣，然而沈氏的特殊性則在於他是歷經碑學書風的普及與成熟後，重新思考帖學經典的價值。進一步來說，沈氏的帖派書法並非僅立基在傳統帖學的涵養，而是在對各種碑版書法的深耕後，回歸於帖學筆法的再詮釋。雖然「新帖學派」[81] 對他的書學論述有不少批判，但沈氏出碑入帖成就於帖的藝術修為卻讓他成為近代書史上的帖學書風新指標，因此沈氏在書法創作上的說服力，都遠大於「新帖學派」的書家們，這也是筆者認為有必要釐清沈尹默書學觀點，並重新提出其價值的原因。

[81]

「新帖學派」是筆者對於《新帖學論綱》的提倡者與追隨者們的概略稱呼。

第九章 帖學傳統的時代意義

——王靜芝抑碑崇帖的審美取向

王靜芝對臺灣「帖派書風」的傳承中有著重要影響，他的書學論著《書法漫談》，體現了他崇尚「帖學」的觀點。本章以《書法漫談》作為王靜芝書學觀的主要論述，將王靜芝崇尚「帖學」的原因，以及他以王羲之為典範所認為的書法美感，做深入的探討，希望藉此闡發一代書家的書學觀點。本章首先闡述王靜芝何以反對書法學習碑與石刻。再者，闡述王靜芝對書法藝術的美感是以王羲之為典範的，並且說明以王羲之為典範的書法美感為何？最後，以王靜芝對「美」的追求總結本章論點。

第一節　問題意識的提出

王靜芝（一九一六—二〇〇二）原名大安，以字行，號菊農，筆名王方曙，晚號龍礜，合江省佳木斯市人，一九四九年渡海來臺。一九六三年輔仁大學在臺復校後，原執教於東海大學的王靜芝應戴君仁教授（時任輔大中文系主任）之邀，至輔大教授書法課，第二年王靜芝接中文系主任，直至一九八七年退休，共二十三年，為輔大中文系奠定深厚基石。

王靜芝不僅是知名書法家，也是藝文界、學術界少有的通才，詩畫、戲劇、國學……造詣精深，不但著作豐富，也多次獲得國家級藝文獎項。[1]書法方面，王靜芝宗法二王、歐陽詢、褚遂良、米芾，在北平輔仁大學國文系讀書時，以啟功（一九一二—二〇〇五）為師，向他學習書法、繪畫；抗戰時期到了重慶，又拜識沈尹默（一八八三—一九七一），書風與書學觀念受其影響更多。[2]沈尹默與啟功是中國現代「帖派」書法大師，王靜芝從其學書，深得中國帖學傳統之

1 舞台劇本《收拾舊河山》、《憤怒的火焰》獲中華文藝獎；廣播劇《秦漢風雲》獲中山文藝獎；其他藝文獎還有文藝協會獎章、寫作協會獎章、新聞局金鐘獎、編劇學會魁星獎、中國書法學會薪傳獎。詳見〈王靜芝傳略〉，《王靜芝學術論文集》（新莊：輔仁大學出版中心，二〇〇三）。

2 王靜芝從小自有書法家學，上了大學書法更是出色，自言：「教授們便介紹我跟當時僅大我四歲，卻已在大學任教的啟元白先生學書法；習字之餘，又欽慕啟先生的國畫造詣，便趁機學起國畫了。大學畢業，由於對日抗戰，我到了重慶，在那裏巧遇舊識沈兼士先生，他得知我曾拜師啟先生門下，便推薦我跟二先生沈尹默先生學習書法，沈尹

精髓，來臺後所舉辦的國內外書畫展覽多達數十次，[3]書畫作品二十餘種，[4]對臺灣帖派書風的傳承有深遠影響。

本章所參之第一手資料以王靜芝的書學著作《書法漫談》（臺北：臺灣書店，二〇〇〇）為主，此作內容共分十五章，都是王靜芝闡述書法學習與審美的觀念。此外，筆者亦參酌王靜芝諸篇書畫作品集序文以及多篇關於王靜芝的文章。然而臺灣目前並沒有研究王靜芝的學位論文，僅有二十多篇期刊類文章，談論其書法、繪畫、學術、人品、著作......等各層面，例如：王初慶〈王靜芝先生之學術成就〉[5]、施隆民《王靜之先生詩書畫三絕〉[6]、陳維德〈王靜芝先生的藝

默先生的書法，在當時被尊奉為天下第一，能從他學書法，實在是我的榮幸，於是先後經由啟、沈兩位先生的傳授指教，使我在書法上有了極大的進步。」詳見〈王靜芝答編者問〉，《文訊》（第四五期，一九八九年七月），頁一二五。

[3] 一九六四年，在臺北中山堂開書畫展，一九六七年，在日本東京開設書畫展；一九七〇年，組六修書畫會，每年展覽一次，此後並經常受各界應邀參展與演講，或擔任重要書法評審；一九八三年五月，在臺北市立美術館開書法展，六月舉行書畫個展，九月赴韓國釜山開書畫展，並在釜山大學演講；一九八八年五月，應邀至歷史博物館國家畫廊展覽書法；一九八九年在臺中、彰化、南投、臺南、高雄......等縣市文化中心展覽書畫。之後每隔一年或兩年便舉行一次展覽。詳見施隆民：〈王靜芝老師的翰墨風華〉，《王靜芝楷書八秩壽慶論文集》，頁二。

[4] 計有《王靜芝八十回顧書畫冊》、《王靜芝行書放翁詩》、《王靜芝楷書四種》、《王靜芝書行草二體千字文》、《王靜芝書對聯集》、《王靜芝臨爭座位帖》、《霜茂樓詩詞草》、《王靜芝書畫選集》、《王靜芝江行雜詠詩畫》、《王靜芝草書陶詩》、《王靜芝草書桃花源記》、《王靜芝草書聖教序》、《王靜芝桃源圖詩畫》......等。

[5] 王初慶：〈王靜芝先生之學術成就〉，《孔孟月刊》，二〇一二年十二月，頁七—十三。

[6] 施隆民：〈王靜之先生詩書畫三絕〉，《孔孟月刊》，二〇一二年十二月，頁十四—十五。

術成就〉[7]、林聖博〈跨世紀多樣性大師──集國學藝術於一身的時代巨匠王靜芝先生〉[8]……等，都是筆者重要的參考資料。

自清代以來，書家們不斷對「碑派」和「帖派」書風之間進行討論與辯證，立場也不斷在對立與融合間尋找不同於傳統的創作路線。不可否認，「碑學」的注入讓書法創作思維有了革命性的變化，甚至到後來加入了更多視覺效果走出了所謂「現代書法」、「前衛書法」等創作方式，相較之下，恪守帖學的創作路子，往往被視為傳統派、守舊派。然而王靜芝卻致力於「帖派書風」的創作理念，無論是臨帖的取材、書論的闡發，都與他的書風全面契合。本章目的是希望透過王靜芝書學觀，確立其在臺灣「帖派書風」中的歷史定位，並且將其書論做更深入的分析，包括其崇尚帖學的觀念、對晉人書風的實踐、對行草書的審美以及對帖學傳統的繼承等。希望透過本章的撰寫，讓一代書法大師的書學觀點更加清楚。

7 陳維德：〈王靜芝先生的藝術成就〉，《書友》一八九期，二〇〇二年十二月，頁十四─十七。

8 林聖博〈跨世紀多樣性大師──集國學藝術於一身的時代巨匠王靜芝先生〉，分別刊於《書友》一九二、一九三、一九四期，二〇〇三年三、四、五月。

第二節　王靜芝對「碑學」的批判

要闡述王靜芝的帖學思維，有必要說明他為何在書法的學習中反對學碑與石刻。清代中後期以「碑學」所營造的新視野，讓書家們以全新視角來審視傳統的書法美感，揭示了碑版書法在書藝創作中的重要養分，以模拙的金石味來取代流暢的二王帖學傳統，並藉此弘揚「碑派」的特點。阮元（一七六四─一八四九）將書風分為南北兩派，在某種程度上就已打破二王傳統（南派）獨尊的局面，揭示出碑版書法的重要性，甚至也大聲疾呼恢復漢魏古法，阮元說：

法不為俗書所掩，不亦偉歟！[9]

所望穎敏之士，振拔流俗，究心北派，守歐、褚之舊規，尋魏、齊之墜業，庶幾漢、魏古

阮元希望人們以北朝書法來扭轉帖派末流纖弱俗媚之弊，這個說法為碑學的興盛做足了準備。到後來康有為（一八五八─一九二七）在《廣藝舟雙楫》中更是大力提倡魏碑：

[9] 清・阮元：〈南北書派論〉，收入華正人編：《歷代書法論文選》，頁五九二。

今日欲尊帖學，則翻之已壞，不得不尊碑；欲尚唐碑，則磨之已壞，不得不尊南、北朝碑。尊之者，非以其古也。筆畫完好，精神流露，易於臨摹，一也；可以考隸楷之變，二也；可以考後世之源流，三也；唐言結構，宋尚意態，六朝碑各體畢備，四也；筆法舒長刻人，雄奇角出，迎接不暇，實為唐、宋之所無有，五也。有是五者，不亦宜於尊乎！[10]

康有為言其尊崇南北朝碑刻的原因並非出於好古，而是有筆畫完好，易於臨摹；考隸楷之變；考後世之源流；結構、意態皆備；筆法舒長、雄奇等五項優點。然而這些論調王靜芝並不贊同，更是與康有為「非以其古也」的自我辯護提出全然相反的意見，他說：

有人主張先寫篆、隸，說是要從古學起。有人主張先寫魏碑，說魏碑氣魄大。這些說法大都來自清末，好古好玄，好考據，好立「高說」。筆者以為篆、隸、魏碑，高古有之，美亦有之，但這高古和美，是篆、隸、魏碑所自有，並不是涵蓋一切書法之美，並沒有非先學不可的必要，甚至不學也無關大體。[11]

10　清‧康有為著、祝嘉疏：《廣藝舟雙楫疏證》（臺北：華正書局，一九八五），頁十五。

11　王靜芝：《書法漫談》（臺北：臺灣書店，二〇〇〇），頁五十七。

帖派書書家所強調者往往在於行草書的流暢性，因此對於遲澀的金石書並不會大力推行，對於篆、隸、魏碑，王靜芝認為都是清朝讀書人喜歡求古才提倡的，例如魏碑比唐碑古就判定魏碑比唐碑好。而阮元的提倡，即使魏碑大多破損並且刻的全是刀痕，卻全因一個「古」字便可以籠罩一切了。[12]

王靜芝對「碑學」或「石刻文化」的批判，除了認為是清人好古的弊病之外，基本上也承襲自他的老師啟功與沈尹默，啟功的《論書絕句》第三十二首：「題記龍門字勢雄，就中尤屬始平公；學書別有觀碑法，透過刀鋒看筆鋒。」詩後云：「余非謂石刻不可臨，惟心目能辨刀與毫者，始足以言臨刻本……」[13] 此詩首先點出了龍門「始平公造像記」的雄強氣勢，但話鋒一轉，說明觀碑的方法應該要透過刀鋒的痕跡，追溯書寫者的筆鋒。雖然沒有否定石刻之學，但卻點出了書寫者筆法的重要。而《論書絕句》第九十七首：「少談漢魏怕徒勞，簡牘摩娑未幾遭；豈獨甘皁愛唐宋，半生師筆不師刀。」[14] 這「半生師筆不師刀」似乎比「透過刀鋒看筆鋒」更加凸顯其對墨跡與筆鋒的重視。另外，對王靜芝影響更多的沈尹默，在其書論中說明他自身是篤信宋代米芾「石刻不可學」[15] 及「惜無索靖真跡觀其下筆處」這兩句話，沈尹默認為即便是摹搨本，也

12 米芾曾說：「石刻不可學，但自書使人刻之，已非己書也，故必須真跡觀之，乃得趣。」詳見宋·米芾：《海嶽名言》收入《四庫全書·書畫史》（北京：中華書店，二〇一四），頁二四三。

13 啟功：《論書絕句》（北京：生活·讀書·新知三聯書店，二〇〇二），頁六十四。

14 同上註，頁一九四。

15 例如王靜芝就說過：「寫草書最忌遲滯，遲滯則必顯筆拙之態。」《書法漫談》，頁二四九。

比經過刀刻的容易看出用筆跡象，看熟了這些書法家用筆方法，然後去揣摩其他石刻，才能看懂它的筆勢往還，有脈絡可尋，不致被刀痕及拓失處所欺騙，使能夠著手好好的去臨寫。[16] 石刻看不出筆勢往返，甚至會被石刻的刀痕與拓失處所誤導，石刻的翻拓，已非原來面目，不得最初筆意，因此學書應以墨跡本為主。從上一章的論述中，我們知道沈尹默早年對魏碑是下過一番苦心的，在他二十五歲左右，遇到了陳獨秀（一八七九—一九四二），陳獨秀言沈書「其俗在骨」，於是沈尹默立志要改正以往種種運筆的錯誤，因此每天指實掌虛、掌豎腕平，遍臨漢魏六朝諸碑帖，不論喜好與否，尤注意「畫平豎直」，[17] 接著三十五歲以後，再寫唐碑，尤認為褚遂良能推陳出新，豎立唐代新規範，遂遍臨其傳世諸碑，旁通各家。在這段時期亦得到許多晉唐兩宋元明書家的真跡拓片，又在故宮博覽所藏的歷代法書名跡，寫碑之餘，從米芾上溯二王諸帖，通融各家。[18] 看來沈氏雖尊崇「石刻不可學」，但也不是真的不能學，只是到後來比較強調墨跡的好

16 沈尹默：〈談談魏晉以來主要的幾位書家〉，《論書叢稿》（臺北：華正書局，一九八九），頁一三六。

17 沈尹默在〈書法漫談〉中言：「那時改寫北碑，遍臨各種，力求畫平豎直，一直不斷地寫到一九三〇年。經過這番苦練，手腕才能懸起穩準地運用。」在〈學書叢話〉中也說：「一九一三年到了北京，始一意臨學北碑，從《龍門二十品》入手，而《爨寶子》、《鄭文公》、《崔敬邕》等，尤其愛寫《張猛龍碑》，但著意於畫平豎直，遂取《大代化嶽廟碑》，刻意臨摹，每作一橫，輒屏氣為之，橫成始敢暢意呼吸，繼續行之，幾達三四年之久。」另外在〈六十餘年來學書過程簡述〉亦言：「二十五歲以後，始讀包世臣論書著述。依其所說，懸臂把筆。雜臨漢魏六朝諸碑帖，不以愛憎為取捨，尤注意於畫平豎直。遂臨習《大代華嶽廟碑》數年，點畫略能均淨著實，但乏圓韻。」以上詳見沈尹默：《論書叢稿》，頁九五、一四七、一五七。

18 詳見沈尹默：〈書法漫談〉，《論書叢稿》，頁九十五—九十六。

處，有了學習墨跡的經驗後再來臨石碑，才能看清石刻的筆勢往返。但是「石刻不可學」這個說法在王靜芝的書論中，似乎比沈尹默更加貫徹，王靜芝言：

尊碑者力稱北魏石刻之美，主張以毛筆摹刀痕為得古意；雖碑上點畫已經剝落蝕損，不成點畫，或顯見斧鑿，並非筆寫，卻偏以此為貴，讚許備至。一時書家，亦覺此一碑的發現，時為一新鮮園地，蓋亦求新求變，求出路之自然情勢，固亦未可厚非。然而書法之成為藝術，本由毛筆書寫動作，濟成其美。所以刻石者，緣於古時無照相術，期其流傳遠播，刻石可以保久，拓片可以廣傳大眾。是不得已之法，並非最佳之法，因石刻下刀已有差誤，日久又必有敗壞，搨片又有精粗早晚之別，距原書甚遠，豈得傳真？[19]

摩這些石刻的筆法，創發了許多筆勢，王靜芝頗不認同，其言：

石刻盡是刀痕與破損，在許多書家看來並非缺點，而是充滿拙趣與金石的斑駁藝術，因此為了揣甚至為學習剝蝕以後的筆畫破敗，竟能使筆畫顫抖，成許多小波浪、小枝節；或用了轉筆桿、扭筆毛，種種怪技巧，去摹寫石刻的早已失真的形貌，一時蔚為風氣。[20]

19　王靜芝：《書法漫談》，頁二五八—二五九。
20　王靜芝：《書法漫談》，頁十。

其實王靜芝反對的並不是篆、隸、魏碑，而是其流傳的途徑是石刻本，擁抱石刻不放，已是一個世紀前的事，當時書法家要從石刻中尋出一條路是不得已的，而民初以來不斷有良好的墨跡影本呈現，有了豁然開朗的大路，就不該再重回石刻中探索。

第三節　王靜芝對墨跡本的提倡

王靜芝一方面批判書法的石刻本，另一方面也積極的提倡書法的墨跡本。此部分可以從他對臨摹唐楷的觀念談起。要有基礎的筆法結構功夫，王靜芝認為必須從楷書練起，[21] 因為楷書是一筆一畫的，可以藉由許多轉折提按的動作來練習用筆；學習楷書，最好能從唐楷入手，他認為：

此觀念完全承自其師沈尹默，沈尹默〈和青年朋友再談書法〉：「一般文字都用楷書，學書法，應從楷書學起。在楷書中，自古以來，名家很多，各成一體。你喜歡哪一種，就可先學哪一種。學書法要學筆法。不管什麼名家，褚遂良也好，顏真卿也好，柳公權也好，他們的筆都有同之處；因為一點、一橫、一豎等筆畫，不管寫時如何變，用筆都有一個基本方法。比如顏真卿的一橫的頭是圓的，一點是圓的，一捺像一把圓形的刀；而褚遂良的一橫的頭是方的，一點也帶角，一捺像一把長方形的刀。他們的字外型有很大不同，但用筆的基本方法還是一樣的。」詳見沈尹默：《論書叢稿》，頁一二八。

唐代碑刻，非常尊重書書家的書法，不僅錄書家名，有時且錄刻石人名，以示精刻無誤，所以唐代名刻，與真跡距離最小，所謂下真跡一等者，於唐拓有之。[22]

王靜芝贊成學書臨唐代碑刻，看似與前述反對碑刻書法的觀念有所抵觸，然而「唐碑」的定義與規範、風格，跟前述的「碑學」存在著極大差異。陳振濂有明確解說，他認為「碑學」的提出，指的是「北朝魏碑」，這是根據清代阮元的論調，然而以「碑」來說，還可以找出很多種類型，例如「唐碑」就是其中一種。在論述上，「唐碑」並不會被歸納在書法史上所謂的「碑學」領域之中，甚至就審美與風格流派而言，「唐碑」與「魏碑」是完全對立的。但是「碑」的起始，卻不得不提「漢碑」，漢代除了隸書碑，也有不少篆書碑與碑額，清代的碑學家初涉北碑，後兼涉篆、隸，甚至上溯至古文大篆如《毛公鼎》、《散氏盤》，像鄧石如、趙之謙、吳昌碩等還以篆隸聞世，那麼「碑學」的概念，便包含了「金」與「石」，進而論之，又可包含了以傳拓方式流傳的甲骨文。在「帖學」方面，二王墨跡以下，自然是帖學之祖，從唐代名家所臨摹、雙鉤的《蘭亭集序》、《萬歲通天帖》，到宋代所翻刻的《淳化閣帖》，雖然後來是以「碑學」的形式

王靜芝：《書法漫談》，頁五十九。至於從哪些唐楷入手？王靜芝認為以初唐三家──歐陽詢、虞世南、褚遂良入手，例如歐陽詢的《九成宮醴泉銘》、《皇甫誕碑》、《化度寺碑》、《房彥謙碑》、《溫彥博碑》；虞世南的《孔子廟堂碑》；褚遂良的《伊闕佛龕碑》、《雁塔聖教序》、《孟法師碑》、《房玄齡碑》、《同州聖教序》等，都是王靜芝所推薦的唐碑。詳見王靜芝：《書法漫談》，頁五十七──六十三。

流傳，卻是「帖」的範疇。因此，「碑」與「帖」斷不能以「碑」或「帖」的形制來畫分，應該要從「石刻文化」與「書寫文化」的視角著眼，才能有清楚的區別。由此我們可以進一步說明，王靜芝贊成楷書可以學「唐碑」，除了其本質上與「碑學」或所謂的「石刻文化」不同外，墨跡本普及化之後，王靜芝還是認為必須回到對墨跡的學習，他說：

> 從照相印刷，發表許多古代大家墨跡後，書法一道如新發現一座金礦。用墨跡和石刻對照，顯然墨跡精美萬分，而且能見其用筆之法。因此從墨跡中去求作書的道理，應該是正當的途徑。24

碑帖珍本之所以能夠普遍流行，是因為照相技術與印刷製版的技術發達所致，讓前人的墨跡可以一覽無遺，甚至連墨色的濃淡都清楚呈現，更何況筆鋒運轉間的游絲變化。以前只有王公貴族才能見到的唐宋元明墨跡，現在任何人都可以在書局買到，拜科技進步所賜，書法的臨習觀念也要隨著改變，以前看不到墨跡，何以要捨近求遠，隔著一層刀刻痕跡去揣摩？王靜芝認為書法家在大開眼界之後，發現了前代大書法家的墨跡，原來不是像清以來館閣體那樣的刻板，也不像摹寫石刻那樣造作拘束。而是用筆自然，揮運

23 詳見陳振濂：《線條的世界——中國書法文化史》（杭州：浙江大學出版社，二〇〇二），頁八十八—一〇六。

24 王靜芝：《書法漫談》，頁一二七。

生動，筆酣墨飽，情性流露，是活生生的筆寫的字，不是死板板的摹畫石稜刀痕的字，更不是摹畫破損剝落的石刻的形象。[25]

而談到用筆自然，也必須論及筆鋒的變化應該是有多種可能性，而不是千篇一律的。以「藏鋒」這觀念而言，書法家往往追求寫字應「筆筆藏鋒」、「筆筆迴鋒」，甚至認為藉此可以體現中國傳統「君子藏器」的文化素養。這個觀念在近百年來書法教育中有著深厚影響，從時下字帖教本用雙鉤描繪出筆畫輪廓，然後在中間空白處畫線表示筆鋒的運行，每每在起筆處以箭頭表示「欲右先左」（橫畫）、「欲下先上」（豎畫）等迴鋒筆勢，如此就能鋒藏不露。王靜芝對此頗不以為然：

由美的觀點來看，藏鋒不露並不一定是美，露鋒多芒，也不一定是美。美的本質是客觀的自然，和主觀的判斷美，相互為用，而產生共同認定的美，這種共同感是可觀的。如果主觀認定筆筆藏鋒，必用迴鋒，每個字都變成豪不見鋒芒，禿禿笨笨，是不是美呢？[26]

這筆筆藏鋒的觀念其實即來自單學石刻之弊，若從沒見過晉唐以來手寫墨跡，徒以碑刻為範，而碑刻歷經無數次拓捶，石面早已磨薄，雖然字體結構尚存，入筆細微處卻早湮沒，不見筆鋒。如此一來，書學者就很容易單方面的視「藏鋒」為唯一書寫原則。然而觀看唐宋元明墨跡，點畫流

25 王靜芝：《書法漫談》，頁十二。
26 王靜芝：《書法漫談》，頁二十六。

暢生動，藏鋒、露鋒互為運用，存在於手寫間的自然之跡，筆鋒不必藏，也不必不藏，千變萬化，不拘一式。王靜芝言：

不求藏鋒是不爭的事實，這種證明，我們是從墨跡求得，這種修正的觀念和知識，也是從墨跡求得。所以墨跡之出現，實在太重要了。這好比出土古物。證實歷史，得到正確答案，我們實在不可以再迷信石刻了。27

雖然王靜芝認為學書可以先從法度完備的唐代楷書碑刻入手，但自從敦煌出土的唐人寫本墨跡出土與故宮博物院公開歷代墨跡真品，就應以墨跡為重，因此選帖的時候，就不見得一定再選唐碑，而應該選唐墨跡，例如：褚遂良〈倪寬贊〉、〈陰符經〉、智永〈真草千字文〉墨跡、歐陽詢行書〈千字文〉、陸柬之行書〈文賦〉、唐人摹寫的右軍〈蘭亭〉、懷素大草〈自序〉、小草〈千字文〉、孫過庭〈書譜序〉、敦煌出土的唐人寫經墨跡……都值得重視。雖然唐代墨跡不多，卻可以做為臨唐碑的參考，直取墨跡運筆用墨的精妙處，修正死摹石頭刀痕的缺點。如此一來，可將石刻僵化的型態，注入血肉、化為鮮活，發揮與真跡同等的功用。28

此外，王靜芝學習宋代米芾，可以進一步視為他重視墨跡本的例子。王靜芝目前傳世的書法

27 王靜芝：《書法漫談》，頁二十七—二十八。
28 詳見王靜芝：《書法漫談》，頁三五—三八。

集，有《王靜芝臨米芾自敘帖》[29]，是臨習米芾的代表作，施隆民教授的序文中說：「老師書宗二王，出入唐宋，其清朗秀逸的書風直追晉人韻格，他到晚年揮灑自如、天然成趣的書藝，更是得力於學米的工夫。」[30]米芾嚮往的本是灑脫、奔放的藝術型態，《海嶽名言》記載：

海嶽以書學博士召對，上問本朝以書名世者凡數人，海嶽各以其人對，曰：「蔡京不得筆，蔡卞得筆而乏逸韻，蔡襄勒字，沈遼排字，黃庭堅描字，蘇軾畫字。」上復問：「卿書如何？」對曰：「臣書刷字。」[31]

米芾以「刷字」來形容自己的書藝創作方式，除了道出他用筆迅捷健勁、氣勢雄強的筆勢外，也說明了創作時盡興盡意的心境。施隆民教授亦認為米芾的書法如天馬行空，最難捉摸，又能每每出新意於法度之中，而學米者往往只留心於轉折頓挫的細節，失之濁重，又缺乏靈動含蓄的特質。[32]王靜芝認為此帖「筆勢飛動」、「意態高絕」，臨習此帖，除了重現刻本中所沒有的書寫

[29] 南宋所刻的《群玉堂帖》，有兩三殘本傳世，其中第八卷所刻微米芾所書，下半米芾自序學書經歷，因此王靜芝將此帖稱為米芾的自敘帖。

[30] 王靜芝：《王靜芝臨米芾自敘帖》（臺北：輔仁大學中文系，二○○三），頁三。

[31] 米芾：《海嶽名言》，收入《四庫全書・書畫史》，頁二四九─二五○。

[32] 王靜芝：《王靜芝臨米芾自敘帖》，頁三。

意趣外，更能掌握米芾書風的特質，展現米書神韻。[33]

第四節　王靜芝對王羲之書風的崇慕

王靜芝的帖學思維除了在於反對石刻、推崇墨跡之外，更積極的面向則是表現在對王羲之書風的崇慕。王靜芝作詩言：「興發山陰三月初，右軍落筆意何如？蔚然百代流傳敘，寫出千秋典範書。」[34] 可見對羲之書法的崇慕。王靜芝以行草書為其書法的主要表現模式，並不代表他不闇其他書體，而是比起多數書法家所追求的「眾體皆備」，王靜芝更鼓勵大家以王羲之的行草書為典範：

學行書，首先還是要臨寫行書帖。普通說來，以先臨王右軍的集字聖教序為最妥切。集字聖教序可謂是行書的根本，字多，姿態美，雅正，用為初步最好，不會學壞，不會走到歪

[33] 同上註。
[34] 王靜芝：〈讀蘭亭敘〉，《霜茂樓詩詞草》（臺北：華嚴出版社，一九九五），頁一四一。

又說：

　　草書雖美，但要寫得好才美。並不是我好古，以我所看到的草書，仍以王羲之的最好。[36]

　　　　路。[35]

不少對崇王的反思。透過王靜芝的觀點，是想藉此凸顯他對羲之書法的重視：

我們引出王靜芝這兩段話並不是要去分析他崇王的觀念是否合理？事實上自唐代中期以來，就有

　　學右軍，今傳墨跡極少，且亦並非原跡，大都為唐人響搨、雙鉤填墨本。不得已，只好求之刻本。刻本也大多為翻刻，很難求真。今最好的刻本是大觀帖六卷榷場本，雖也不免磨損，但可以說下真跡一等，絕對可學。假如再以墨跡本印證，追求其下筆的痕跡，和運筆的動態，追想其神情，總可窺見右軍神髓。[37]

35　王靜芝：《書法漫談》，頁二五四。

36　同上註，頁二五三。

37　王靜芝：《書法漫談》，頁二三九。

唐刻的《十七帖》、《集王字聖教序》、宋刻的《大觀帖》六到八卷，都是王羲之書法流傳的重要法帖，另外《唐人月儀帖》、孫過庭《書譜》等，在書法史上亦被視為直追義之書風的墨跡。

王靜芝對這些傳本都有臨摹傳世，體現了他對王羲之書風的追求，而王羲之書風所體現的美，其內容為何？為什麼會讓王靜芝如此崇慕？

基本上，王靜芝對學習書法的要求，可以說來自王羲之書風所形成的審美品味。就草書的學習而言，王靜芝借用唐代孫過庭的話「草以點畫為情性，使轉為形質」來說明草書的呈現以轉折、起伏、輕重的活動線條見其形質，[38]而在這些活動的線條之間表現神韻。相對於楷書「靜中見動」，草書則是「動中見靜」、「以動為主」，王靜芝言：

草書的線條是多曲折、多變化、多糾繞、多挺勁；多迅疾、偶遲滯；多豐腴、偶枯勁；穠纖間見；游移頓挫；因勢取姿，麗象無窮。草書的線條就是要把一支毛筆的功能，從筆端到圓腹，從極纖到極肥，從按下到彈起，三百六十度面面俱用，面面俱到，縱橫提按，迴環揮運，把草書寫成落英繽紛，天花亂撒。[39]

38 關於孫過庭「草以點畫為情性，使轉為形質」的觀點，詳見本書第三章「兼通思想的繼承──孫過庭〈書譜〉的尚法本質」、第三節「真、草兼通的必要性」。

39 王靜芝：《書法漫談》，頁一八五。

從這段引文看來，幾乎舉盡草書所有技法，道盡技法上任何一種變化，將晉人書法所含的動態、錯落、變化等美感做了具體說明，也等於將過庭言草書以「使轉為形質」的觀念做了註解，王靜芝認為草書就是要「取精美之點畫，成得勢之姿容，風神勁秀，顧盼坐姿。」[40]這「使轉」乃針對筆法而言，以王靜芝的標準來說，要做到「三百六十度面面俱用」，才得盡點畫姿態。甚至還以「落英繽紛」、「天花亂撒」[41]來形容草書的美感，言「大花亂撒」而不言「天花亂墜」，更是精準形容了晉人草書的靈動唯美。

王靜芝以草書來說明書法流動變化的靈動美感，但並非只限於草書，就算是筆劃端整的楷書，也應合乎動態、變化之美，王靜芝言：

寫楷書最大的一個錯誤觀念就是刻板。多數人在寫楷書時，都認為既是楷書，當然要一筆一畫，端端正正的寫出字來，因此筆刻畫，以致毫無生動之意，滯澀而不自知。……楷書也是藝術，它一樣需要生動、有神情、有韻味、有生命。因此想把楷書寫好，首先要建立正確觀念，那就是：楷書的點畫也要動態；楷書的結構也要變化求美；楷書也要有行

40 同上註，頁二五四。

41 筆的運用稱為使轉，是因為筆在紙上書寫時，並不是單一個方向，而是時時轉向。詳見王靜芝：《書法漫談》，頁一四一。

42 相較於宋人強調情感的發揮或晚明狂草大家對氣勢跌宕的重視，晉人書風確實顯得秀氣、溫和、唯美。

氣，也要求整幅的美。……楷書也要在合理結構之間，尋求飛動的筆意，造成美妙的姿態，有精神、有活力、有動態、有美感、有韻味，成為有血、有肉、有骨、有神的楷書。43

對寫行書的要求也是一樣：

行書沒有一定規矩，可以筆畫連屬，上下字畫相牽連；可以加雜楷書，稍作流動；可以加雜草書，調和疏密；可以大小參差，可以肥瘦錯落……字與字之間，行與行之間的距離，重複字的變異，繁簡寫法的選擇；如何搭配起來，成為最美的一行；如何排列幾行，成為最美的一幅。44

綜觀王靜芝在書法上對「美」的追求，其實也就是對書藝技巧的要求，無論是草書、楷書、行書，在線條點畫上都要求「動態」、「變化」、「參差」、「錯落」、「調和」等美感，進一步體現出「雅正」、「靈活」、「有神情」、「有生命」、「有韻味」等精神層次，讓它們造成「美妙的姿態」，成為「最美的一行」、「最美的一幅」，甚至達到「有生命的高雅境

43 王靜芝：《書法漫談》，頁二二八。
44 同上註，頁二三七、二四二。

界」[45]。這些審美的指標，不也都是來自王羲之所體現的晉人書風！

除了上述王靜芝所體現的「帖學」思維，從其所重視的書體來看，也可以看出他對「帖學」的堅持。崇尚「帖學」的書法家，大多以靈動流暢的行草書為主要表現，即使書寫篆隸，其線條點畫的表現也遠比崇尚「碑學」的書法家來的流暢，這是完全不同的書寫習慣與創作思維。但是客觀來說，書風的表現與書體並沒有所謂的優劣關係，換言之帖派書家的行草造詣不見得一定高過碑派書家，而碑派書家的篆隸造詣也不見得一定高過帖派書家。例如被視為帖派的溥心畬（一八九六─一九六三），一樣有造詣高深的篆隸表現；而被視為碑派的臺靜農（一九○二─一九九○），亦以獨特的行書書風傳世。就各種書體而言，無論是篆、隸、草、行、楷，也沒有存在著好壞優劣，學習者可以順著自己的喜好來書寫。然而在王靜芝的書學觀裡，卻很明顯的只推崇楷書（不包括魏碑）、草書與行書，在《書法漫談》中，有〈談楷書〉、〈談行書〉、〈談草書〉各自獨立的三章，大篇幅闡述這三種書體的美感。在其他章節中，例如第二章〈如何選擇碑帖〉、第四章〈書法的立體觀〉、第五章〈書法的姿態之美〉、第六章〈書法的線條之美〉、第七章〈書法的動態之美〉等，也都是以唐以來的楷書、行書和草書作為論述的主軸。對於隸書和篆書，由於是石刻文化的範疇，所以幾乎沒有說明這兩種書體的美。只有在其中一個章節談到篆隸的線條，王靜芝說：

45
同上註，頁一二八。

篆隸以往所見都是石刻。石刻的字都是光整平正，筆畫工緻。篆書線條主要圓挺，隸書則又委曲波磔。二者和楷行草三者的線條又全不同。大體來看，入筆不同，收筆也不同，因之言筆法則判然相異。故篆隸的筆法，和楷行草的筆法相關不多，並不相近。我主張篆隸兩種書法，應在楷行草都已熟習有成之後，早已會用筆墨，然後再加以學習。則比較容易，而且有助於以往的功夫。至於近年隸書有出土的漢簡和帛書，又見墨跡原狀況，線條生動，結體活潑，對隸書的寫法，頗多啟示。可以參考。46

從這段話看來，王靜芝對書體的偏好很明顯，對楷書、行書、草書都大篇幅的談論其線條與姿態之美，明明輪到要講篆隸了，卻也只是說這兩者和楷行草三者不一樣，筆法不同，相關不多，甚至要大家若真的要學，也要先把楷行草學會之後，再來學篆隸，因為先學楷行草才學得會用筆。最後若要學習篆書，也要參考新出土的漢簡和帛書。然而，若學習篆隸的缺點是在於石刻文化，何以王靜芝沒有推薦清人所寫的篆隸？鄧石如、趙之謙、吳讓之……等清代書法家，他們都有篆書和隸書墨跡本傳世，但在王靜芝的書學資料中幾乎未提。可見在王靜芝的觀念裡，篆隸不僅是石刻的問題，其關鍵還是在筆法，這也難怪他說：

46 同上註，頁一八六。

我認為篆、隸、魏碑自有其美，如果喜歡，可以後寫。就是說，有了基本筆法結構功夫之後再寫，應該是寫得更好，先寫是錯誤的。[47]

明言先學篆、隸、魏碑是錯誤的，這個說法肯定造成許多碑派書家的反彈。事實上，相較於篆隸，楷行草的筆法確實變化無窮，王靜芝強調用筆，所以認為應先學楷行草，他更以「從王羲之到米元章，都沒有先寫篆隸，更沒有先寫魏碑」[48]之語來支持他的說法。

可以進一步討論的是，王靜芝認為要先學楷書，最終目的並不是要把楷書學好，而是要寫好行書。但是書學進程並非一般人所認為的「楷→行→草」，而是「楷→草→行」，他認為楷書之後應該是學草書而非行書，因為在書法的衍嬗過程中是先有楷書和草書，楷由隸來，草由章草而來，一為正書，兩者平行，就要學習姿態多變的草書。多數人都以為行書與楷書較接近，學好楷書應該可以先學行書，但其實真正要寫行書便會發現許多筆法摸不著頭緒，因為那正是草書的筆法與結構。而行書談不上創造或發明，只是把楷書寫的簡速一點，加入草書筆法，沒有特定的規範，有行有草，變化無窮。[49]換言之，楷書與草書有非常明確的標準寫法，將這標準的法度規範打好基礎，就可以出入行書的自由多變。

[47] 同上註，頁五十八。

[48] 同上註，頁五十七。

[49] 詳見王靜芝：《書法漫談》，頁六十七。

王靜芝重視技巧的表現，透過技巧，可以展現出書法的靈動變化之美，而這裡所闡述對楷書、草書等有規範的筆勢進行磨練，其實也就是對技法的要求，有了這法度規範的學習，也才能無拘無束的運用各種筆法，相較於楷書和草書，行書並沒有一定的規範，或雜楷、或減筆、或增筆，只求其美，不計近楷或近草。[50] 宋代蘇軾曾說：「書法備於正書，溢而為行、草，未能正書，而能行草，猶未嘗莊語而輒放言，無是道也。」[51] 說明楷書是行、草書的基礎，王靜芝則是認為楷、草是行書的基礎，將草書也納入了技巧學習的階段。王靜芝臨習《十七帖》、《大觀帖》、《月儀帖》、《書譜》……等草書本，其實跟臨習楷書一樣，是在追尋一種技巧的典範。從這些觀念看來，更說明了王靜芝深厚的「帖學」思維以及對表現「美」所必經的訓練過程。

50 同上註，頁六十八。

51 宋・蘇軾：〈跋陳隱居書〉，《蘇軾文集》（臺北：中華書局，一九九七），頁二一八四。

第五節　結語

本章從王靜芝對「碑學」與「石刻文化」的批判，以及對「帖學」與墨跡本的提倡，說明他崇尚「帖學」的理由。更從他對王羲之的推崇去釐清他所認定的書法美感，另一方面也從他在書法字體上的偏好去說明他對「帖學」的堅持以及對所謂「美」的崇尚。當然，這些觀念都是從書法學習的角度去闡發的，他並沒有因此抹滅碑刻的文獻與審美價值。

明清以後，不斷有書家對二王帖學傳統進行反思，碑學理論濫觴的傅山（一六○七─一六八四）提出了「四寧四毋」，即「寧拙毋巧，寧醜毋媚，寧支離毋輕滑，寧真率毋安排」，這是針對帖學而發的，看似教人寧將書法寫得「醜」，也不要寫得「美」，但其實是要樹立新的美感，希望藉此突破帖學傳統的高牆，讓書法藝術有更多的審美層次。事實上，清代以來，也確實有了「碑學」這樣革命性的突破，改變了傳統書法的創作思維。到了現代書壇，各種新穎的技法與佈白不斷在挑戰觀者接受度，甚至結合西方的各種視覺效果，讓書法不再是傳統的寫字藝術。王靜芝在談到今人書法走向的時候，認為書法要進步不是作怪，不是標新立異，譁眾取寵，而是要求「有生命的高雅境界」。[52]

[52]

王靜芝：《書法漫談》，頁一二八。

這「有生命的高雅境界」其實就是一種「美」的境界，書法的美感在於透過各種筆勢技巧去體現一種有生命、有神韻的精神氣度。換言之，就是將主體的人文涵養透書法藝術去呈現出來。要實踐這個境界的前提不只是技法的訓練，還要有充足的人文涵養，是一種渾然一體的藝術實踐。王靜芝以王羲之以來的帖學傳統來做為對「美」的要求，是因為他不僅書法求美，文學與繪畫也求美，以至於整個生命歷程都充斥著渾然一體的「美」的風采。在《王靜芝書畫集‧自序》中有言：

余作書畫，每先采擇詩文之美者，然後作書，則毫翰之間與詩文之美相暎發。作畫則胸中先有其詩之境，丘壑遂自詩出，情景乃含詩意，蓋取法詩中有畫，畫中有詩之義。雖不必能心嚮往之，故於作書畫，筆墨意韻力求由詩文美境，出顯其意想之象，惟心雖求之，力有未逮，偶得一幅略可愜意，輒雀躍不已，而時有鄙敗，又頹然若有所失。[53]

在《王靜芝書法詩詞冊‧自序》說：

余作書自亦以美詩美文為書幅之題材，以助毫翰揮運之意興。[54]

53 王靜芝：《王靜芝書畫集》（臺北：國父紀念館，一九九九），頁六。

54 王靜芝：《王靜芝書法詩詞冊》（臺北：臺北縣文化局，二〇〇〇），頁五。

要有美詩美文，才能有美書美畫，而創作書畫，筆墨意韻也力求達到詩文中的美境。王靜芝一再強調「美」的境界，他所謂的「美」不是與「醜」相對，而是一種由內而外所展現的翩翩風采，體現出王羲之那個時代對「美」的訴求。

「帖學」是一個非常悠久的傳統，從東晉王羲之以來，歷經唐、宋、元、明，到了清代才有「碑學」被提出來與之相對。在這漫長的「帖學」傳統裡，也不純是單一的風格走向，唐代顏真卿、宋代蘇東坡、明代祝允明、倪元璐……等有太多的書家也樹立出不同於二王書風的帖學典範。但我們可以發現，王靜芝所標舉的「帖學」，就是以王羲之為典範，王羲之的草書學好了之後，才能出入各家，像他自己就是以米芾來豐富筆勢上的變化，而成一家之體。基本上，「碑學」豐厚了書法文化，注入了新的藝術視野，于右任（一八七九—一九六四）、丁治磐（一八九二—一九八八）、臺靜農（一九○二—一九九○）、曹秋圃（一八九五—一九九三）、陳丁奇（一九一一—一九九三）……等，即使所受的碑學薰陶不同，但都在「碑派書風」的脈絡中有高深造詣，甚至提升到「碑帖融合」的創作表現，讓寫字的觀念更廣泛。但是王靜芝始終選擇「帖學」始祖為典範，在臺灣戰後各家書風薈萃的書壇，堅持走傳統的路。

第十章 結論

從十九世紀碑學思潮逐漸成熟後，書法藝術革命性的創變思維就不斷被提出，這一百多年來，帖學傳統往往被視為保守或走回頭路。本章從清季以來對帖學傳統的質疑談起，以「館閣體的僵化效應」與「碑學思潮的衝擊」與「創變書風的極端」三方面來說明帖學傳統被忽視的情況；再從帖學傳統的典範性出發，以「筆法的回歸」、「文人精神的實踐」以及「傳統與創變之間」三點來論述帖學傳統在近、現代書法創作中的典範意義與啟示。文末提出帖學傳統中，書法風格「背離」與「回歸」之間的關係以及本書各章主旨作為結語。

第一節　清代以來對帖學傳統的質疑與衝擊

一、館閣體的僵化效應

要談論清末以來對帖學傳統的質疑，有必要從清代前期的「館閣」現象說起。根據傅申的說法，館閣體名稱，本來是指宮廷的楷書而言，並無褒貶之意，是一種工整、勻稱、華美、端莊、雍容的官用字體，要寫得好也不容易。但是發展到後來，公文奏摺與大部叢書抄寫的需求下，大量的職業抄書手讓這樣的字體變得統一與刻板，讓館閣體了無生氣。[1]自從有科舉考試以來，書法的好壞就成為士子參加科考的基本技能，字跡端整，自然是得人所好，而政府各部門往來的公文、奏章，也要有精麗遒美的訴求，久之就形成一種端整妍美卻風格相近的書風，這種書風在宋代被稱為「院體」；到了明代，善此書風者皆為內閣宰輔之臣，而「臺閣」為宰輔別稱，因此這種書風就被稱為「臺閣體」。到了清代，這種書風又被稱為「館閣體」，劉恆在《中國書法史——清代卷》中將館閣體歸納出三個特點：第一，作為朝廷使用的官方書寫方式，工整嚴格、易於辨識是最基本的要求；第二，清代前期幾位帝王如康熙、乾隆、道光皆雅好書法，館閣體書法也因其好惡，在不同時期有不同特點；第三，清代科舉十分重視考生是否合乎規範，書法

1　傅申：〈明末清初的帖學風尚〉，《書史與書蹟——傅申書法論文集（二）》（臺北：史博館，二○○四），頁三五四。

好壞直接影響干祿的成敗，因此館閣體不僅在政府各級衙門間使用，也是讀書人從小必須掌握的

本領。[2] 其中第一點和第三點是歷代都會出現的情況，只有第二點是清代館閣體獨具的特色，康

熙特別喜愛明代董其昌（一五五五—一六三六）書法，士子間相競仿效；而乾隆則是喜愛元朝趙

孟頫（一二五四—一三二二）書法，又換趙字風靡一時，馬宗霍《書林藻鑑》記載：

聖祖則酷愛董其昌書，海內真蹟，搜訪殆盡，玉牒金題，彙登祕閣。董書在明末已靡於江

南，自經新朝審賞，聲價益重，朝殿考試，齋廷供奉，干祿求仕，視為捷途，風會所趨，

香光幾定於一尊矣。高宗宸翰尤精，特建淳化軒以藏淳化閣帖，又命于敏中摹刻上石，分

錫諸王公卿，其時承平日久，書風亦轉趨豐圓，董之纖弱，漸不厭人之望，於是香光告

退，子昂代起，趙書又大為世貴。[3]

雖然我們難以推論「書風轉趨豐圓」是否與「承平日久」是否有絕對關係？但至少我們知道董其

昌書風秀美與趙孟頫書風圓熟，其風尚流美都相當符合館閣體的審美訴求。雖然館閣體書家學書

路數不盡相同，但乾隆以後基本上都以趙孟頫為指標，劉恒說：「乾、嘉時期的文人士大夫學習

楷書大都從唐碑入手，然而不管是宗歐、宗顏還是宗柳，最後都會被納到趙孟頫的飽滿圓潤和勻

2 劉恒：《中國書法史——清代卷》（南京：江蘇教育出版社，二〇〇九），頁一二二。

3 馬宗霍：《書林藻鑑》（臺北：臺灣商務印書館，一九八二），頁三四一。

稱流暢的籠罩之中。」[4]這不僅說明趙孟頫在清代的影響力，也可理解清代館閣體的發展為何千篇一律，歷經清代初期崇尚董其昌之後，又籠罩在趙孟頫的書風中。在這種情況下，缺乏個性、特色的館閣體不免讓讓帖學走入一個僵化的階段，更加促使書家們尋求新的創作元素。

二、碑學思潮的衝擊

大約從晚明開始，書法史上獨尊傳統帖學的觀念出現了較為積極的轉變，傅山（一六〇七—一六八四）在晚明「尚奇」的風氣下，提出了「四寧四毋」之說，即「寧拙毋巧，寧醜毋媚，寧支離毋輕滑，寧直率毋安排。」[5]可以說體現出與傳統帖學全然背離的書藝指標。白謙慎認為：「醜拙在尚奇的晚明萌芽，而在清初得到長足的發展。清代的醜拙美學觀被視為晚明尚奇品味的一種延伸，因為兩者具有相似的視覺和情感特質及美學傾向。」[6]清代前期在館閣體僵化與金石考據學的影響下，文人對書法的品味從精緻優雅的傳統帖學書風，更大程度地轉移到樸拙、雄偉的碑刻摩崖風格，不少書家大膽表現出與傳統截然不同的書風，例如金農（一六八七—一七六三）、鄭燮（一六九三—一七六六）所創的「漆書」、「六分半書」等充滿個性、筆風奇特的書

4 劉恒：《中國書法史——清代卷》（南京：江蘇教育出版社，二〇〇九），頁一二三。

5 清‧傅山：〈作字示兒孫〉，《霜紅龕集》卷四。

6 白謙慎：《傅山的世界：十七世紀中國書法的嬗變》（北京：生活‧讀書‧新知三聯書店，二〇〇六年），頁一五一。此外在該著作第一章，有「尚奇的晚明美學」一節，詳細說明了尚奇風氣的源起。

法，逐漸對傳統帖學產生衝擊。綜觀清代碑學發展，大致可分為三個時期：第一個時期是從順治到乾隆年間，習碑者遍佈朝野內外的士大夫階層，例如金農、鄭燮等；第二個時期是乾隆到道光年間，習碑者遍佈朝野內外的士大夫階層，以隸書為主，例如鄧石如（一七四三─一八○五）、伊秉綬（一七五四─一八一五）、陳鴻壽（一七六八─一八二二）等；第三個時期從道光到宣統午間，碑學主要取法北碑，另外真、隸、篆書體也有更多元的發展與創變，例如吳讓之（一七九九─一八七○）、何紹基（一七九九─一八七三）、楊沂孫（一八一三─一八八一）等，不但碑學大家輩出，碑學理論的著述也更加深入。[7] 從阮元（一七六四─一八四九）「南北書派」、「北碑南帖」等論述提出，這碑帖並行的觀念打破長期以來帖學獨尊的局面；包世臣（一七七五─一八五五）的《藝舟雙楫》則是揚碑抑帖，並推崇他的老師鄧石如，確定碑學的理論框架；到了康有為（一八五八─一九二七）的《廣藝舟雙楫》，標幟著清代碑學的高峰，在他的著作中首次提出了「碑學」的名稱，並將呼籲以「碑學」來取代傳統的「帖學」，他認為：

晉人之書，流傳日帖，其真跡至明猶有存者，故宋、元、明人之為帖學宜也。夫紙壽不過千年，流及國朝，則不獨六朝遺墨，不可復睹，即唐人鉤本，已等鳳毛矣。故今日所傳諸

<hr>

7　這三個時期的分法，乃筆者參考朱仁夫的觀點，詳見朱仁夫：《中國古代書法史》（臺北：淑馨出版社，一九九四年），頁四九八─五○○。

帖，無論何家，無論何帖，大抵宋、明人重鉤屢翻之本，名雖羲、獻，面目全非，精神尤

不待論。（尊碑第二）8

康有為並非否認二王書法的經典性，而是對歷代刊刻的版本提出質疑，他認為就算是墨跡，也是

唐代以後的鉤勒屢翻之跡，早不見二王原來的真實面目。而宋太宗時的《淳化閣帖》又是木版，宋

所以不能長遠流傳，光是在宋代就已經頻繁翻刻，愈翻愈失真。9換言之，在康有為觀念裡，宋

代以來所形成的帖學其實是假的，既然不見二王真跡，何必執著於這帖學傳統？不如借助這金石

考據之學，彌補這衰微的帖學，他說：「碑學之興，乘帖學之壞，亦因金石之大盛也。」10只

不過尊碑是有條件的：「今日欲尊帖學，則翻之已壞，不得不尊碑。欲尚唐碑，則磨之已壞，不

得不尊南北朝碑。」11在康有為之前的碑學崇尚者，所著眼的範圍較廣大，舉凡先秦、兩漢、

南北朝，以至於隋唐碑刻，無不推崇。而康有為則是以南北朝碑刻為主軸，尤其是魏碑，他認

8　清·康有為著、祝嘉疏：《廣藝舟雙楫疏證》（臺北：華正書局，一九八五），頁十四。

9　康有為說：「右軍、大令，獨出其間，惟時為然也。二王真跡，流傳惟帖，宋、明仿效，宜其大盛。方今帖刻日壞。」《絳》、《汝》佳拓，既不可得。且所傳之帖，又率唐、宋人鉤臨，展轉失真，蓋不可據雲來為高曾面目矣。」詳見《廣藝舟雙楫疏證》，頁一○六。

10　清·康有為著、祝嘉疏：《廣藝舟雙楫疏證》，頁十五。

11　同上註。

為：「凡魏碑，隨取一家，皆足成體，盡合諸家，則為具美。」[12]但對於唐碑，就有嚴厲的批評，認為唐碑太過整齊、沒有變化，甚至說：「若從唐人入手，則終身淺薄，無復窺見古人之日。」[14]其實「唐碑」雖然是以碑刻的形式流傳，但本質上卻屬於「帖學」的範疇，陳振濂認為在論述上，「唐碑」不能被歸納在書法史上所謂的「碑學」領域之中，甚至就審美與風格流派而言，「唐碑」與「魏碑」是完全對立的，因此斷不能以「碑」或「帖」的形制來畫分。應該要從「石刻文化」與「書寫文化」的視角著眼，才能有清楚的區別。[15]從唐代名家所臨摹、雙鉤的《蘭亭集序》、《萬歲通天帖》，到宋代所翻刻的《淳化閣帖》，所流傳的二王書跡雖然是以「碑」的形式流傳，卻是「帖」的範疇。康有為站在「石刻文化」的立場抨擊「書寫文化」，可說是系統性的打擊「帖學」經典。

自十九世紀末碑學盛行以來，整個二十世紀大多是碑學思潮籠罩的時代，無論是專攻篆書、隸書、魏碑系統的石刻碑文，或是汲取碑學書風帶入行草的創作，基本上都離不開碑學的審美思維。在這洪流當中，二十世紀後半期逐漸出現了「現代書法」的觀念，讓書法藝術的創變有了更

12　同上註，頁一一三。

13　康有為說：「至於有唐，雖設書學，士大夫講之尤甚，然繼承陳、隋之餘，綴其遺緒之一二，不復能變。專講結構，幾若算子，截鶴續鳧，整齊過甚。」詳見《廣藝舟雙楫疏證》，頁一二五。

14　（清）康有為著，祝嘉疏：《廣藝舟雙楫疏證》，頁一二五。

15　此部分論述詳見陳振濂：《線條的世界——中國書法文化史》（杭州：浙江大學出版社，二〇〇二），頁八十八—一〇六。

多元空間。

三、創變書風的極端

　　碑學在書法史上的影響不僅改變傳統帖學的書寫模式，其求新求變的觀念也不斷影響書家們的創作思維，許多書法家體會碑、帖各有所擅，因此以全方位的創作視角進行吸收與融合，不斷拓展書法審美的廣度與容量，這樣的創作精神，也象徵著所謂「現代書法」的來臨。書學家曹壽槐認為：「由於當前碑學還盛行，才萌生出創新書風的無度。現代書法、書法主義的思潮和鼓吹者，不無與提倡碑學有關。碑學才是書法自由化的催化劑。」[16] 姜壽田也認為近現代書法史在碑學整體的籠罩下，「提倡帖學就是對創新和多元主義的背叛」，「只有碑學和民間化價值取向才符合創新與多元主義的題旨」。[17] 兩位學者都認為「現代書法」的興起與碑學盛行有極大關係，還有西方藝術思潮的橫向移植。此外筆者要補充的是「現代書法」在碑學觀念的縱向影響之外，

　　基本上，「現代書法」的觀念大約起於二十世紀後半期，開始由一些兼通書法的畫家與受過西方教育的青年書畫家所發起。[18] 在西方藝術思潮的影響下，為了體現書法的時代精神與現代美感，

16　曹壽槐：〈書法創作、碑帖、現代派書法芻議〉，《二十世紀書法研究叢書──品鑑評論篇》（上海：上海書畫出版社，二〇〇〇），頁六二〇。

17　姜壽田：〈新帖學價值範式的確立──張旭光帖學創作論〉，《中國美術家》二〇一二年第四期，頁八十九。

18　一九八五年十月十五日，「現代書畫學會」在北京成立，並與中國美術館畫廊聯合舉辦「第一屆現代書法展覽」。

他們提出了改造中國傳統書法的觀點，在書法創作上附加了許多現代創作的觀點，與其他型態的藝術表現作結合，不再執著於傳統書法的漢字形體、行氣與布局，表現出書寫與繪畫結合的形式。而更加激進於改革傳統者，常被論者稱為「改革派」或「革命型」書家。漢寶德將改革派書家分為三類：

第一類是激進派，他們除了墨之外，毛筆與文字全部丟棄，作品看不出書法的特色，只是用墨汁在紙上塗抹而已，可以稱為墨畫，不能稱為書法。第二類是保守派，他們信守傳統，一定要自基本訓練下功夫，但同時要推陳出新，創造出不同於傳統的作品。他們的作品當然會有可能辨認的字形，但同時有現代的精神，因此不能不順著清末以來先賢的傳統中找路子。第三類是折衷派，他們一方面信守傳統的筆墨技巧，另方面則不計較文字的辨識性，創作一種有傳統書法的氣勢，卻看不出情、意的作品。[19]

漢寶德的說法是站在書法藝術應具有的形、意、情三種元素為指標的立場來看待這些所謂改革派的書法家，這三類除了第一類僅徒具書法之名，第二、三類都是從傳統筆墨技巧中出發去尋求新的元素，但卻容易缺乏創意或忽略了內容。看來要融合西方現代藝術來為傳統的書法創作增加新

[19]
漢寶德：〈形、意、情——書法藝術的現代挑戰〉，《中國時報・人間副刊》，二〇〇八年一月九日。

意，往往會顧此失彼，不易周全。此外，李思賢將書法的革新分為兩大向度：其一，以傳統為基點出發、著重古典內蘊的「文人型」；其二，為革新而革新、切重「去弱除弊」的「革命型」：

「文人型」對古典懷有較深刻的情感，筆端處處溯本追源，創作與個人的內心修養緊密聯繫，作品溫雅有致，頗有試圖再造現代新文人之態；但就創作本體而言，「文人型」卻有因過度「穩健」而相對顯得保守之弊。至於「革命型」與「文人型」正好成對比；創作情狀若荇、原始，從藝術家個人的生命情態出發，作品較具開拓性、活潑性；然其爆發、不羈、類似「表現主義」的創作性格容易流入對「書法」的部分曲解，終致與「書法」分道揚鑣。[20]

在碑學與西方藝術思潮的綜合影響下，「現代書法」的多元創作書風就容易走入上述所謂的「激進派」或是「革命型」的層次，與傳統越離越遠。

「現代書法」的「現代性」並不是因為時間上屬於現代，而是在表現的方式上脫離傳統的思維，以全新的觀念注入書藝創作；最常見的就是拆解、變形漢字結構，「總之，書法脫離了傳統的中國文字，也不用中國傳統的方法，回到最原始最本質的線條墨塊，講一個構圖，這就是現代書法的路數。」[21] 在

20 李思賢：《當代書藝理論體系──台灣現代書法跨領域評析》（臺北：典藏藝術家庭出版社，二〇一〇），頁四十一。

21 龔鵬程：《中國文學十五講》（臺北：臺灣學生書局，二〇一三），頁一〇八。

第二節　帖學傳統的典範意義及其啟示

一、筆法的回歸

清代碑學盛行的同時，也逐漸轉移了書法史上來自於帖學行、草體系的審美思維，在清末到二十世紀初期，二王、智永、懷素、米芾、趙孟頫、文徵明、董其昌……等優秀帖學遺產，其典範性在書家們眼中已大不如前。這種情形下，最大的問題就是「筆法的衰退」。黃惇在《秦漢魏晉南北朝書法史》中有強烈的控訴，他認為碑學盛行之後，「醜陋」變成讚詞，而濫頌魏碑、以碑貶帖的結果，就是「文化層次不分」、「文野不分」、「寫刻不分」、「有法度與無法度之字不分」，[22]而這「法度」的部分，指得就是筆法。

在王羲之的時代，書家們對筆法相當講究，筆法的傳承成為各派的傳統，這在相傳的書論文獻中都有記載，[23]對筆法的討論顯然是當時的重要命題，而這個傳統在清代碑學盛行之後也慢慢流失，正如孫曉雲所言：「帖學這種正統的潰塌，是『法』的潰塌。」[24]事實上在碑學盛行之

22 黃惇：《秦漢魏晉南北朝書法史》（南京：江蘇美術出版社，二〇〇八），頁三二八。

23 例如魏夫人〈筆陣圖〉、羊欣〈采古來能書人名〉、王僧虔〈書論〉……等。

24 孫曉雲：《書法有法》（南京：江蘇美術出版社，二〇一〇），頁一五七。

後，依然有不少高度造詣的帖學派書家，然而首度大舉帖學旗幟、標榜恢復帖學傳統者，即本書第八章所探討的沈尹默（一八八三—一九七一）。[25]大約自三〇年代起，沈尹默在一片碑學風氣中大力推動帖學，並且對帖學筆法進行系統性整理，他的書學思想集結為《論書叢稿》，內容包括執筆筆法、學習二王的經驗、闡述歷代書論，以及對各種碑帖的序跋文。從他的書學歷程看來，並非只有帖學的臨習，對碑學也有扎實的基礎，但卻在後來以二王為依歸，並大力提倡帖學。基本上，碑學的用筆方式和帖學存在著極大差異，碑學創作主要以篆、隸、魏碑為主，用筆強調拙澀、渾厚，強調金石書風的質樸味與斑駁感。回顧書法史，其實碑學的範疇就是漢字演變過程的範疇，甲骨文、金文、戰國古文、大小篆、隸書、魏楷等，有許多是出自民間在經工匠之手而流傳的碑刻，因此字體的書寫有很大程度的隨意性，這種隨意性與六朝文人尺牘行草那種筆法純熟的隨意性大不相同，在碑學受到重視之後，那種石刻書法的隨意性甚至是風化後的斑駁感，才被賦予天真拙趣、樸實自然等美感。[26]帖學傳統就不同了，在二王之後，結字與筆法才有了成熟的體系可循，唐刻的《十七帖》、宋刻的《淳化閣帖》、《大觀帖》部分，都

25 黃惇認為：「北朝雖刻石大盛，但當時並沒有碑學這一概念，更沒有碑學理論思想指導下的審美意識。清代碑學興起後，書法家和鑑賞家眼中的金石趣味審美是後世文人追加的。大量的刻石作品中那種渾厚、殘破、斑駁的藝術趣味，乃是千年風化或地下水蝕的結果，而其初新刻時的面貌往往被人忽視。」詳見《秦漢魏晉南北朝書法史》，頁三二九。

26 例如譚延闓（一八八〇—一九三〇）、溥心畬（一八九六—一九六三）等。

是王羲之書法流傳的重要法帖，然而臨摹這些刻本，不就正中康有為指出的問題：「今日所傳諸

帖，無論何家，無論何帖，大抵宋、明人重鉤屢翻之本，名雖義、獻，面目全非，精神尤不待

論。」關於這點，沈尹默並不否認，他也認為《淳化閣帖》多有誤失，其中的二王法書也不免

「瑤珉雜糅」，如此以訛傳訛增加了王書難認的程度。但是只要用對方法，依然能從「下真跡一

等」的摹拓本中去臨習，例如義之的《快雪時晴帖》、《奉橘三帖》八柱本《蘭亭集序》唐摹

本、《喪亂帖》、《孔侍中帖》、《十七帖》，獻之的《中秋帖》、《東山帖》、《鴨頭丸帖》

等，都可以透過唐人用筆的方式相互參照，明白用筆的方式後，亦可臨習集字《聖教序》和〈興

福寺碑〉等石刻本。[27] 從沈尹默學書的王靜芝（一九一六－二○○二），更認為學書可以先從法

度完備的唐代楷書碑刻入手，但自從敦煌唐人寫本墨跡出土與故宮博物院公開歷代墨跡真品之

後，就應以墨跡為重，因此選帖的時候，就不見得一定再選唐碑，而應該選唐墨跡，例如：褚遂

良《倪寬贊》、《陰符經》、智永《真草千字文》墨跡、歐陽詢行書《千字文》、陸柬之行書

〈文賦〉、懷素大草〈自序〉、小草〈千字文〉、孫過庭〈書譜序〉、敦煌出土的唐人寫經墨

跡……都值得重視。[28]

當沈尹默提倡帖學時，馬公愚（一八九○－一九六九）、潘伯鷹（一九○三－一九六六）、

[27] 關於沈尹默臨習二王的觀念，詳見沈尹默：〈二王書法管窺——關於學習王字的經驗談〉，《論書叢稿》（臺北：華正書局，一九八九），頁七十二－七十五。

[28] 王靜芝：《書法漫談》（臺北：臺灣書店，二○○○），頁三十五－三十八。

白蕉（一九○七—一九六九）等書家，相繼聚集其下，他們共同的審美品味，就是以二王為創作

理想。馬公愚雖然兼善各體，但晚年潛心二王，受沈尹默啟發很大；而潘伯鷹可說是沈氏學生，

長年追隨沈氏，擔任其助手工作，相較於馬公愚，潘伯鷹更積極闡發沈氏書學宗旨。此外，白蕉

一生反對碑學，致力行草創作，沙孟海（一九○○—一九九二）更以「三百年來能為此者寥寥數

人」來形容白蕉的行草造詣。自沈尹默復興帖學以來，這些致力帖學傳統的書法家，在二十世

紀中後期相繼發光發熱，對帖學筆法的精進與傳承存在著不可忽視的力量。正如前文所述，在

帖派書家的觀念裡，帖學傳統的典範性確實對筆法有一定的規範作用，否則一旦流入仿臨碑刻

的極端，就會如同王靜芝所言：「為學習剝蝕以後的筆畫破敗，竟能使筆畫顫抖，成許多小波

浪、小枝節；或用了轉筆桿、扭筆毛，種種怪技巧，去摹寫石刻的早已失真的形貌，一時蔚為風

氣。」29 又如書家曹壽槐對於部分走入極端的碑派書家，認為他們「寫得越野越帶勁，越醜越過

癮，似乎只是支離破碎，東倒西歪才高古奇絕，片面理解傅山的『四寧四毋』的真正

含意。」30 基本上，傅山「四寧四毋」所提倡的「拙」是「寄寓著大巧的天然之美」；「醜」是

「不入時人眼目的奇異拙樸之美」；而「支離」是「看似凌亂實則錯落逸宕的風致」；「直率」

29 同上註，頁十。

30 曹壽槐：〈書法創作、碑帖、現代派書法當議〉，《二十世紀書法研究叢書——品鑑評論篇》（上海：上海書畫出版社，二○○○），頁六一八—六一九。

則是講求書法要得「天機自然」之妙。[31] 若是片面理解，就容易拘於形而昧於意，從而帶來筆法上的問題與破壞，不但無助於書法的提升，反而扼殺了帖學傳統在筆法上的優點。

二、文人精神的實踐

在前文的論述中，我們知道陳振濂認為沈尹默推出了一個門派過於明顯的模式，讓原本豐富多元的書法風格又定於一尊；又認為他太過於重視技巧的磨練而忽略藝術觀念的重新建設。[32] 但其實這正是沈氏的優點與貢獻，黃惇對沈氏的書學觀提出兩點貢獻：

一是他能從歷史的立場在碑派風靡之後，回過頭去審視帖學傳統留下的優秀遺產，讓人們重新認識二王系統文人書法的藝術價值。二是以淺顯易懂的文字，闡釋帖學一脈的書法理論。在當時古代書法史論研究十分貧乏的情況下，他的論文對推動帖學恢復和發展，起到十分重要的作用。[33]

[31] 關於傅山的「四寧四毋」，詳見王世徵：《歷代書論名篇解析》（北京：文物出版社，二〇一二），頁一二七─二三三。

[32] 陳振濂：《中國現代書法史》（鄭州：河南美術出版社，二〇〇九），頁一五五。

[33] 黃惇：《風來堂集》（北京：榮寶齋出版社，二〇一〇），頁一五〇。

黃惇的看法不但點出了沈尹默提倡帖學的歷史意義，更重要的是他談到了「文人書法」的藝術價值。許多改革者都認為書風的僵化是因為文人書法走不出傳統因此了無生氣，例如姜壽田所言：

傳統文人書法，從二王、蘇東坡、黃山谷的重韻、書氣，到明代董其昌的重禪氣、談意，再到清代劉墉重廟堂氣，以致最終形成帖派末流的館閣體。由暗弱到死寂，傳統文人書法可謂每況愈下。[34]

龔鵬程先生對類似的看法提出了反駁，認為許多為了打倒文人書法而提倡所謂的「匪氣」、「綠林氣」、「工匠氣」、「村野民間氣」等，或更趨近現代藝術而擺脫詩文對書法的制約，如此做法真的有改革的效果嗎？現代書壇到底是文人氣太重，還是缺乏文人氣？[35]「從清中葉帖學衰退以來，到二十世紀八〇年代止，帖學歷經了近兩個世紀的低潮階段。」[36]無論是對館閣體的不滿，或是對碑學的推崇，都間接或直接讓悠久的帖學傳統遭到強烈打擊，雖然碑學的興起打破了館閣體所帶來的僵局，為書壇注入嶄新的創作觀念與筆法，但若仔細思考……其實館閣體的問題並不是在於帖學傳統，而是肇因於帝王喜好與科舉制度所帶來的流弊。我們不妨提出一個假設，若

[34] 姜壽田：《現代書法家批評》（鄭州：河南美術出版社，二〇〇九），頁四十四。

[35] 龔鵬程：〈重振文人書法〉，《中國文化報·美術周刊》，二〇〇八年九月十八日。

[36] 黃惇：《風來堂集——黃惇書學文選》，頁一四九。

當時帝王所喜好的不是董其昌、趙孟頫書風，而是某某碑刻、某某摩崖，是不是也會形成另一種

型態的呆滯與僵化呢？此外，把趙、董書風視為俗媚並不公平，是學他們的人學俗了，他們本身

並不俗；相反的，在他精湛純熟的筆法下，所體現的是傳統文人優雅流暢的翩翩風韻，豈可俗媚

視之。書法與文學是不可分置的，著名法書多是文、書皆美，「文的藝術性，與字的藝術性互為

映發，合為一體，這才是書法之令人著迷處。」[37] 館閣體流弊的真正原因，是原本藝術性極高的

文人書法被宮廷化了，失去了傳統文人書法本身具有的深度與涵養，才導致書風流俗。李繼凱

《墨舞之中見精神——文人墨客與書法文化》認為：「文人與學問、書家與文人、書法與修養等

等，本來都是密切地聯繫在一起的，也是古人所談很多的話題但為因有人老把書法視為一種單純

的『手熟而已矣』的技巧，所以強調文化素養與書學觀念與書法藝術的密切關係又很重要。」[38] 摭言之，帖

學傳統所實踐的，絕不只是筆法層次或書學觀念，更具有深度的文人精神與涵養，[39] 試想：帖

學傳統書家哪一個不是飽讀詩書甚至精通繪畫的文人雅士？「倘若失去文人這一起碼的前提條件，

要追尋到書法這門高級藝術的妙蒂，那幾乎是根本不可能的事情。」[40]

37　龔鵬程：《中國文學十五講》，頁一一七。

38　李繼凱：《墨舞之中見精神——文人墨客與書法文化》（臺北：新銳文創，二〇一四），頁四十。

39　筆者曾經看過一幅書法創作，標榜著現代書法的創意思維，整幅作品寫滿了「屌」這個字，有橫的「屌」、豎的「屌」、正的「屌」、反的「屌」。所謂的「屌」指的是男性生殖器，一般也常用來罵人。這幅作品正可說明現代書法創作中，部分書家對造形與創意的重視，遠多於文人精神與文學涵養。

40　李繼凱：《墨舞之中見精神——文人墨客與書法文化》，頁三十八。

三、傳統與創變之間

文學史上往往有以復古為更新的思潮出現，為的是矯正時下流俗的文風，只是復古久了，仍然會形成一味模擬或矯枉過正而不自知的盲點。書法史亦然，康有為處於求新求變的時代氛圍中，正如他自己所言：「蓋天下世變既成，人心趨變，以變為主，則變者必勝，而不變者必敗，而書亦其一端也。」41 他的觀念有其時代性的原因與目的，姜壽田《現代書法家批評》說：「康有為碑學理論的激進性主要是其維新變法思想的反應，而歸結到具體的碑學實踐。」42 此外湯大民在《中國書法簡史》中認為康有為所面臨的資料是新出土的大量碑刻與金石文字，他的革新也是從這千年的傳統中去找材料，以崇尚一種古來否定與糾正崇尚另一種古所演化而來的流弊，若按照康有為「變」是天理的觀點，那麼碑學也不會是書法的終極指標。43

雖然陳振濂在〈近現代書法研究的新起點〉中認為：「近現代書法史除了在時序上還是古代書法史的銜接與延續之外，無論在性質上抑或在觀念上，其實都已不是同一邏輯軌道的延伸，而是一種另起爐灶、另闢蹊徑。」44 這或許在現代書法創作中，代表著部分書家的觀

41 （清）康有為著、祝嘉疏：《廣藝舟雙楫疏證·卑唐第十二》，頁一二七。

42 姜壽田：《現代書法家批評》（鄭州：河南美術出版社，二〇〇九），頁十一。

43 湯大民：《中國書法簡史》（南京：江蘇古籍出版社，一九九九），頁三〇三。

44 陳振濂：〈近現代書法研究的新起點〉，《書法之友》，一九九七年六月。此資料為審查委員提供，筆者誠心感謝。

念，但並不代表合理的書法創作觀就應該如此。書法文化的可貴，正在於它不僅僅是線條藝術，更包含了悠久廣博的精神底蘊（例如上述的文人精神或文學涵養），如果所謂的現代書法必須是「另起爐灶」、「另闢蹊徑」，那就等於捨棄書法悠久的文化層次，這是相當可惜的。

創變的過程，應該是一個不斷回顧傳統的過程，雖然篆、隸、魏碑字體的出現（主要是篆、隸）在時間上要早於帖學傳統，但是成為碑學派的書法創作模式卻是在十九世紀後，對帖學傳統相對來說，碑學是嶄新的領域。筆者認為：要以碑學作書法上的創變，就不應將之視為與帖學傳統相對的領域，應該是對帖學傳統的「再一次繼承」。傳統法度習得越深，感悟與會通的能力越強，試觀歷代那些推陳出新、風格突出的書法大家，例如顏真卿、懷素、蘇東坡、黃山谷、傅山、王鐸、金農、鄭板橋⋯⋯等，他們的書法在他們所處的時代不也「現代性」十足？但他們共同的書法根基都是帖學傳統，無論是筆法的嚴謹、執筆運腕的方式、結字在法度中求變化的韻味，甚至到創作主體應具備的內在心境⋯⋯等，無不是帖學傳統中所孕化、積累的。「碑帖融合」就是個很好的例子，雖然早在何紹基（一七九九－一八七三）、趙之謙（一八二九－一八八四）時，就試圖融合這兩種筆法，讓書法藝術的創變思維有了更廣闊的視野，只不過當時的「碑帖融合」還是以碑為主，其最大的原因還是在於他們本身對碑刻筆法的掌握遠勝於帖學筆法，因此造詣不高。可是到了于右任（一八七九－一九六四）、林散之（一八九八－一九八九）、沙孟海（一九〇〇－一九九二）、臺靜農（一九〇二－一九九〇）等在「碑帖融合」上有極高造詣的書家，他們無一不是對帖學傳統有深厚的根底。同樣的觀念，「現代書法」的創變也不應視為與傳統相對

的領域，而是對傳統書法再一次的延伸。

許多現代派的書藝創作者本身是畫家或受過西方美術教育，擅長用顏色、墨塊與誇張的線條重新詮釋書法，往往以「畫」的方式取代「寫」的思維，窮盡所能改變傳統的書法創作。白謙慎曾經比較了書家與畫家在書法創作上的不同，他認為畫家的書法，表現出的個性色彩常比書法家的更鮮明，書法家用筆較嚴謹、講究中鋒，畫家用筆較自由和隨意；再者，書法家的創作空間基本上是長方形的，如條幅、中堂、對聯、橫批、手卷、匾額等，在這樣的空間中，書法家總是由上而下、由右至左的進行書寫，書寫的過程同時間一樣，具有不可逆性，而書法的欣賞也同樣按照這順序進行，這使書法藝術帶有更多「時間藝術」的特點。而畫家卻是根據整體的空間來處理創作上的變化，對於空間的安排較沒有限制，在結字、章法上也能夠更多的運用誇張、變形的表現手段，相對於書法家的創作，具有較多「空間藝術」特點。[45] 如此一來，現代派書藝創作者就容易出現一個問題：即作品往往停留在外觀形式的新奇，極力表現誇張變形與墨色濃淡的變化，卻忽視了帖學傳統中「書寫」的基礎筆法與時間上的一次性。陳振濂曾為此表示憂心：

我們的創新家們常常僅僅滿足於站在為新而新的立場從表現形式上去破壞古典主義，要求前無古人的絕對的新，在破壞完之後是否建立些新的體格，卻很少有過周密的思考。巨大

45 此部分論述詳見〈關於現代書法三人談：「欲變而不知變」〉，《二十世紀書法研究叢書──當代對話篇》（上海：上海書畫出版社，二〇〇〇），頁四十九─五十。

的破壞力和軟弱的創造力之間顯得很不平衡。[46]

這「巨大的破壞力」和「軟弱的創造力」精準點出了「一味急於創變卻忽視傳統」所帶來的問題。或許在現代書法的視野中，陳振濂所說的「古典主義」不僅涵蓋了悠久的帖學傳統，也涉及十九世紀以來的碑學傳統。但正如前文所述，帖學筆法的典範性才是書法史上不斷被對照的「參照系」，書史上各家書風的衍嬗與變化，都可視為與這「參照系」無止盡的背離與回歸。所謂的「背離」不是另起爐灶、另闢蹊徑，而是在這系統中加入新的思維；而「回歸」也不是走回頭路或一味的復古，而是歷經了「背離」之後夾帶了新元素回來，就好像沈尹默所重振的帖學，也不會是古代的帖學，而是歷經了十九世紀以來碑學風潮後的帖學（他自己對碑學也有深厚的基礎），這不是走回頭路，而是經過「背離」後又再一次的「回歸」。

46　詳見〈關於現代書法三人談：「巨大的破壞力與軟弱的創造力」〉，《二十世紀書法研究叢書——當代對話篇》，頁五十二。

47　此說法來自白謙慎的觀點，詳見〈關於現代書法三人談：「欲變而不知變」〉，《二十世紀書法研究叢書——當代對話篇》，頁四十八。

第三節 結語

本書從王羲之書學的典範性談起，依序闡述各種以王羲之為典範的書學觀，分別是孫過庭的兼通思想與尚法本質、米芾抑唐崇晉的批評意識、趙孟頫的古法精神、董其昌求淡的尚意書學、王文治的帖學史觀、沈尹默對帖學文化的重構、王靜芝抑碑崇帖的審美取向，在以王羲之為典範的觀念裡，他們無論尚法或尚意，其書學觀都體現了在帖學傳統中的時代意義以及「變」的特質。王羲之書論中「意」的共性與書學實踐都體現了「變」；孫過庭要「穩定中求變化」；米芾對二王書風的詮釋與「古化為我」也是在求「變」；而趙孟頫樹立的古法新典範是一種「以古為變」；董其昌「離形得神」是為了避免「守法不變」；王文治的書風分派在於彰顯一種「變」的格局；沈尹默與王靜之都一再強調書法表現的變化性，透過筆者的提出，讓這些書家的論點有了意義上的聯繫，也成就本書在體系建構上的主軸。

筆者論述帖學傳統的時代價值並非反對或無視碑學領域或現代書藝所帶來的創變思維，而是在思索創變的同時，若能時時汲取帖學傳統法度與精神底蘊的層次，或許才能更趨近書法藝術創變的核心價值，事實上許多現代派書藝創作者的優秀作品，都可從中窺視其帖學傳統的精深造詣。筆者認為在書法創作的大多數狀況，固守傳統的難度要大於求新求變，因為要固守傳統的最基本門檻就是確實掌握帖學筆法的變化與精深，更遑論要達到帖學歷史所具有的文人精神與涵

養。相反的，線條上極度求新求變所要承擔的負面效應，可能就是帖學筆法與文人精神的淪喪。

美學家漢寶德在各種藝術創作不斷吸收西方現代思潮的時代，就曾對一味汲取西方美學的雕刻家

進行理性的反思，他認為固守傳統的技法並非缺點，因為有了傳統的技法，才有機會從傳統中注

入生命，從「傳統的軀殼」中蛻變出來。這比起一味模仿西方或是在有了西方創作的訓練之後又

回傳統中來找情感，能更打動人心。[48] 雕刻如此，書法更是如此，從西方繪畫的領域尋找創作方

式並無不可，但若不從帖學筆法出發，無疑本末倒置。中國與西方都各自擁有悠久的雕刻傳統，

要談東西方的融合尚有從傳統出發的考量，然而唯獨漢字文化中所特有的書法藝術，不也更應該

要有從傳統出發的思維？

　清代姜宸英曾說：「變必復古，而所變之古非即古。」「帖學」與「碑學」不必是相對領

域；「古典書法」與「現代書法」更是不可以切割的範疇。我們不能把帖學傳統的回歸視為走回

頭路或是保守呆滯，正如前文所述，所謂的「回歸」都一定是經過某種程度的「背離」，因此在

書法史上歷經「背離」後的「回歸」，勢必已經融合了或多或少的新元素，絕對不是單純的復

古。因此在追尋「古」的過程中，同時也不斷出現「新」的契機；唯有站在傳統的基石上，才能

成功化用「變」的元素。

48

詳見郭晉銓：《刀斧歲月——吳榮賜》（臺北：新銳文創，二〇一四），頁六十九—七十三。

參考書目

一、傳統文獻

漢‧趙壹：《非草書》，收入華正人編：《歷代書法論文選》，臺北：華正書局，一九九七。

魏‧劉劭著，陳喬楚註譯：《人物志今註今譯》，臺北：臺灣商務印書館，一九九六。

晉‧王羲之：《題筆陣圖後》，收入唐‧張彥遠：《法書要錄》，北京：人民美術出版社，二〇〇三。

晉‧王羲之：《自論書》，收入清‧孫岳頒、王原祁等編：《佩文齋書畫譜》，杭州：浙江人民美術出版社，二〇一四。

晉‧王羲之：《書論》，收入清‧孫岳頒、王原祁等編：《佩文齋書畫譜》，杭州：浙江人民美術出版社，二〇一四。

晉‧衛鑠：《筆陣圖》，收入唐‧張彥遠：《法書要錄》，北京：人民美術出版社，二〇〇三。

南朝‧王僧虔：《論書》，收入潘運告編：《漢魏六朝書畫論》，長沙：湖南美術出版社，二〇〇四。

南朝‧虞龢：《論書表》，收入唐‧張彥遠編：《法書要錄》，北京：人民美術出版社，二〇〇三。

南朝‧謝赫：《古畫品錄》，收入潘運告編：《漢魏六朝書畫論》，長沙：湖南美術出版社，一九九七。

唐‧呂總：《續書評》，收入崔爾平編：《歷代書法論文選續編》，上海：上海書畫出版社，二〇〇三。

唐‧李世民：《王羲之傳論》，收入清‧孫岳頒、王原祁等編：《佩文齋書畫譜》，杭州：浙江人民美術出版社，二〇一四。

唐‧孫過庭：《書譜》，收入華正人編：《歷代書法論文選》，臺北：華正書局，一九九七。

唐‧張彥遠：《法書要錄》，北京：人民美術出版社，二〇〇三。

唐‧張懷瓘：《書議》，收入唐‧張彥遠：《法書要錄》，北京：人民美術出版社，二〇〇三。

唐‧張懷瓘：《書斷》，收入唐‧張彥遠：《法書要錄》，北京：人民美術出版社，二〇〇三。

唐‧虞世南：《筆髓論》，收入華正人編：《歷代書法論文選》，臺北：華正書局，一九九七。

宋‧歐陽修等撰：《新唐書》，臺北：鼎文書局，一九八九。

宋‧米芾：《海嶽名言》，收入《四庫全書‧書畫史》，北京：中國書店，二〇一四。

宋・米芾：《書史》，收入《四庫全書・書畫史》，北京：中國書店，二〇一四。

宋・米芾：《書史》，鄭州：中州古籍出版社，二〇一三。

宋・朱長文：《續書斷》，收入華正人編：《歷代書法論文選》，臺北：華正書局，一九九七。

宋・郭若虛：《圖畫見聞誌》，北京：人民美術出版社，二〇〇三。

宋・陸遊：《放翁題跋》，收入《宋人題跋》，臺北：世界書局，二〇〇九。

宋・黃庭堅：《山谷題跋》，收入《宋人題跋》，臺北：世界書局，二〇〇九。

宋・趙構：《翰墨志》，收入潘運告編：《宋代書論》，長沙：湖南美術出版社，二〇〇四。

宋・歐陽修：《試筆》，收入華正人編：《歷代書法論文選》，臺北：華正書局，一九九七。

宋・歐陽修：《歐陽修全集》，北京：中華書局，二〇〇一。

宋・蔡京等編，桂第子譯注：《宣和書譜》，長沙：湖南美術出版社，二〇〇四。

宋・蔡襄：《蔡襄全集》，福州：福建人民出版社，一九九九。

宋・蘇軾：《跋宋漢傑畫山》，收入潘運告編：《宋人畫評》，長沙：湖南美術出版社，二〇〇四。

宋・蘇軾：《東坡題跋》，收入《宋人題跋》，臺北：世界書局，二〇〇九。

宋・蘇軾：《蘇軾全集》，上海：上海古籍出版社，二〇〇〇。

元・吳澄：《吳文正公集》，收入《元人文集珍本叢刊》，臺北：新文豐出版公司，一九八五。

元・趙孟堅：《論書法》，收入崔爾平編：《歷代書法論文選續編》，上海：上海書畫出版社，二〇〇三。

元・趙孟頫：《松雪齋集》，杭州：西泠印社出版社，二〇一〇。

元・趙孟頫：《臨右軍樂毅論帖跋》，《松雪齋集》，杭州：西泠印社，二〇一〇。

元・何良俊：《四友齋叢說》，收入華人德編：《歷代筆記書論彙編》，江蘇：江蘇教育出版社，二〇〇一。

明・張丑：《清河書畫舫》，上海：上海古籍出版社，二〇一一。

明・項穆：《書法雅言》，收入潘運告編：《明代書論》，長沙：湖南美術出版社，二〇〇二。

明・黃道周：《與倪鴻寶論書》，收入《明清書法論文選》，上海：上海書店，一九九四。

明・董其昌：《容臺集》，臺北：國立中央圖書館，一九六八。

清‧王文治：《快雨堂題跋》，杭州：浙江人民美術出版社，二〇一六。

清‧王澍：《翰墨指南》，收入《明清書法論文選》，上海：上海書店，一九九四。

清‧王澍：《虛舟題跋》，收入崔爾平編：《歷代書法論文選續編》，上海：上海書畫出版社，二〇一二。

清‧王澍：《論書剩語》，收入安瀾編：《書學名著選》，開封：河南大學出版社，二〇〇九。

清‧包世臣：《藝舟雙楫》，收入安瀾編：《書學名著選》，開封：河南大學出版社，二〇〇九。

清‧吳榮光：《辛丑銷夏記》，收入徐娟編：《中國歷代書畫藝術論著叢編》，北京：中國大百科全書出版社，一九九七。

清‧姚鼐：《惜抱軒全集》，臺北：世界書局，一九八四。

清‧翁方綱：《復初齋文集》，臺北：文海出版社，一九九九。

清‧孫岳頒、王原祁等編：《佩文齋書畫譜》，杭州：浙江人民美術出版社，二〇一四。

清‧康有為著、祝嘉疏證：《廣藝舟雙楫疏證》，臺北：華正書局，一九八五。

清‧梁巘：《評書帖》，收入華正人編：《歷代書法論文選》，臺北：華正書局，一九九七。

清‧馮班：《鈍吟書要》，收入華正人編：《歷代書法論文選》，臺北：華正書局，一九九七。

清‧劉熙載：《藝概》，臺北：廣文書局，一九六四。

清‧錢泳：《書學》，收入華正人編：《歷代書法論文選》，臺北：華正書局，一九九七。

二、近人論著

上海書畫出版社編：《二十世紀書法研究叢書—品鑑評論篇》，上海：上海書畫出版社，二〇〇〇。

上海書畫出版社編：《趙孟頫研究論文集》，上海：上海書畫出版社，一九九五。

于安瀾編：《書學名著選》，開封：河南大學出版社，二〇〇九。

戈夫：《現代書法與現代觀念》，收入《二十世紀書法研究叢書—當代對話篇》，上海：上海書畫出版社，二〇〇〇。

毛芝莉：《從沈尹默論書詩管窺其書學思想》，華東師範大學碩士論文，二〇一四年。

王仁鈞：《書譜導讀》，臺北：蕙風堂，二〇〇九。

王元軍：《六朝書法與文化》，上海：上海書畫出版社，二○○二。

王天民：《中國書法主義的後現代性》，收入《二十世紀書法研究叢書—當代對話篇》，上海：上海書畫出版社，二○○○。

王世徵：《歷代書論名篇解析》，北京：文物出版社，二○一二。

王好君：《論當代帖學研究》，《美術學刊》，二○一二年二月。

王初慶：《王靜芝先生之學術成就》，《孔孟月刊》，二○一二年十二月，頁七一十三。

王南溟：《書法的障礙—新古典主義書法、流行書風及現代書法諸問題》，上海：上海大學出版社，二○一三。

王靜芝：《王靜芝書法詩詞冊》，臺北：臺北縣文化局，二○○○。

王靜芝：《王靜芝書畫集》，臺北：國父紀念館，一九九九。

王靜芝：《王靜芝臨米芾自敍帖》，臺北：輔仁大學中文系，二○○三。

王靜芝：《書法漫談》，臺北：臺灣書店，二○○○。

王靜芝：《霜茂樓詩詞草》，臺北：華嚴出版社，一九九五。

王鎮遠：《中國書法理論史》，合肥：黃山社，一九九六。

甘中流：《中國書法批評史》，北京：人民美術出版社，二○一四。

田濟豪：《沈尹默書學與書藝研究》，高雄師範大學國文系碩士論文，二○一一。

白謙慎：《欲變而不知變》，收入《二十世紀書法研究叢書—當代對話篇》，上海：上海書畫出版社，二○○○。

白謙慎：《關於現代書法三人談：「欲變而不知變」》，收入《二十世紀書法研究叢書—當代對話篇》，上海：上海書畫出版社，二○○○。

白謙慎：《傅山的世界：十七世紀中國書法的嬗變》，北京：生活·讀書·新知三聯書店，二○○六。

石延平：《中國書法精神》，鄭州：河南美術出版社，二○一二。

石峻：《書法論稿》，臺北：華正書局，一九八二。

任平：《從「蘭亭學」看書法史的闡述模式》，《書畫藝術學刊》第十四期，二○一三年七月。

朱仁夫：《中國古代書法史》，臺北：淑馨出版社，一九九四。

朱仁夫：《中國現代書法史》，北京：北京大學出版社，一九九六。

朱孟庭：〈論孫過庭《書譜》「中和」的書法美學思想〉，《孔孟月刊》第三十八卷，第八期。

朱建新：《孫過庭書譜箋證》，臺北：華正出書局，一九八五。

朱惠良：〈台北故宮所藏董其昌法書研究〉，收入《董其昌研究文集》，上海：上海書畫出版社，一九九八。

朱關田：《中國書法史：隋唐五代卷》，南京：江蘇教育出版社，二〇〇九。

余金城編：《佛學辭典》，臺北：五洲出版社，一九八八。

余英時：《漢晉之際士之新自覺與新思潮》，《士與中國文化》，上海：上海人民出版社，一九八七。

余紹宋：《書畫書錄解題》，杭州：西泠印社出版社，二〇一二。

余蓮：《淡之頌：論中國思想與美學》，臺北：桂冠出版社，二〇〇六。

吳彩娥：《出經入史緒縱橫——王靜芝教授》，臺北：文史哲書版社，一九九九。

李青、茹桂：〈沈尹默陝西時期的書學文化論〉，《中國書法》，二〇〇一年十月。

李思賢：《當代書藝理論體系—台灣現代書法跨領域評析》，臺北：典藏出版社，二〇一〇。

李珊：〈趙孟頫古意說美學思想形成探析〉，《湖北美術學院學報》，二〇一四年，第四期。

李凱：《儒家元典與中國詩學》，北京：中國社會科學出版社，二〇〇二。

李瑞榮：《孫過庭書譜書論及技法析論》，臺南：國立臺南大學國語文學系碩士論文，二〇〇九年一月。

李澤厚：《美的歷程》，臺北：三民書局，二〇一五。

李繼凱：《墨舞之中見精神——文人墨客與書法文化》，臺北：新銳文創，二〇一四。

汪邵飛：《沈尹默教育思想研究》，上海師範大學碩士論文，二〇一四。

沈尹默：《書法論》，上海：上海書畫出版社，二〇〇三。

沈尹默：《書法論叢》，臺北：華正書局，一九八三。

沈尹默：《論書叢稿》，臺北：華正書局，一九八九。

沙孟海：《沙孟海論書叢稿》，臺北：華正書局，一九八八。

車鵬飛：《董其昌用筆論》，收入《董其昌研究文集》，上海：上海書畫出版社，一九九八。

周陽山編：《五四與中國》，臺北：時報文化出版社，一九七九。

孟樊、鄭祥福主編：《後現代學科與理論》，臺北：生智出版社，一九九七。

彼得‧蓋伊著，梁永安譯：《現代主義》，新北市：立緒文化出版社，二○○一。

林聖博：〈跨世紀多樣性大師——集國學藝術於一身的時代巨匠王靜芝先生〉，《書友》第一九二、一九三、一九四期，二○○三年三、四、五月。

林靖凱：《沈尹默書論研究》，中興大學中國文學系碩士論文，二○一四年。

邱振中：〈神居何所——從書法史到書法研究方法論〉，北京：中國人民大學出版社，二○一一。

邵琦：〈南北宗的語境展示〉，收入《董其昌研究文集》，上海：上海書畫出版社，一九九八。

金學智：《中國書法美學》，江蘇：江蘇文藝出版社，一九九七。

姚吉聰：〈《文心雕龍‧書記》定名關係探究〉與《書譜》，《中華書道》第五十期。

姜耕玉：《藝術辯證法》，南京：江蘇教育出版社，二○○二。

姜壽田：〈新帖學價值範式的確立—張旭光帖學創作論〉，《中國美術家》第四期，二○一二年。

姜壽田：《現代書法批評》，鄭州：河南美術出版社，二○○九。

姜壽田編：《中國書法批評史》，杭州：中國美術學院出版社，一九九七。

施隆民：〈王靜之先生詩書畫三絕〉，《孔孟月刊》，二○一二年十二月。

洛齊：《書法主義》，杭州：中國美術學院出版社，二○一五。

洪文雄：〈論中國歷代對孫過庭書譜的評價與詮釋〉，《逢甲人文社會學報》第二○期，二○一○年六月。

胡傳海：〈孤獨的叛逆者——一個非純書法的課題：關於「現代書法」文化背景的思考〉，收入《二十世紀書法研究叢書—當代對話篇》，上海：上海書畫出版社，二○○○。

孫津：《美術批評學》，哈爾濱：黑龍江美術出版社，二○○○。

孫曉雲：《書法有法》，南京：江蘇美術出版社，二○一○。

容庚：《叢帖目》，臺北：華正書局，一九八四。

徐復觀：《中國藝術精神》，臺北：臺灣學生書局，一九九八。

神田喜一郎編：《書道全集》，臺北：大陸書店，一九八九。

翁方綱：《米海嶽年譜》，臺北：藝文印書館，一九七一。

馬永強：《書譜譯注》，鄭州：河南美術出版社，二〇〇六。

馬宗霍：《書林藻鑑》，臺北：臺灣商務印書館，一九八二。

馬承祥：《現代書法的審美特徵》，收入《二十世紀書法研究叢書—當代對話篇》，上海：上海書畫出版社，二〇〇〇。

馬國權：《書譜譯注》，北京：紫禁城出版社，二〇一一。

馬寶杰：《沈尹默墨書評傳》，收入《二十世紀書法經典—沈尹默》，廣州：廣東教育出版社，一九九六。

馬寶杰：《沈尹默年表》，收入《二十世紀書法經典—沈尹默》，廣州：廣東教育出版社，一九九六。

高名潞：《消解的意義—析現代書法中的文字藝術》，收入《二十世紀書法研究叢書—當代對話篇》，上海：上海書畫出版社，二〇〇〇。

高明一：《沒落的典範：「集王行書」在北宋的流傳與改變》，《國立臺灣大學美術史研究集刊》第二三期，二〇〇七年九月。

高宣揚：《論後現代藝術的「不確定性」》，臺北：唐山出版社，一九九六。

啟功：《論書絕句》，北京：生活・讀書・新知三聯書店，二〇〇二。

崔爾平編：《歷代書法論文選續編》，上海：上海書畫出版社，二〇〇三。

崔樹強：《筆走龍蛇—中國書法文化二十講》，重慶：重慶出版社，二〇一五。

張可禮：《東晉文藝綜合研究》，濟南：山東大學出版社，二〇〇一。

張光興：《書法藝術論綱—傳統美學視角下的書法藝術》，濟南：齊魯書社，二〇一三。

張同印：《隋唐墓誌書跡研究》，北京：文物出版社，二〇〇三。

張晏甄：《沈尹默書法研究》，高雄師範大學國文學系碩士論文，二〇〇八。

張國宏：《孫過庭》，臺北：石頭出版公司，二〇〇五。

張錯：《西洋文學術語手冊》，臺北：書林出版社，二〇一一。

曹壽槐：《書法創作、碑帖、現代派書法芻議》，收入《二十世紀書法研究叢書—品鑑評論篇》，上海：上海書畫出版社，二〇〇〇。

參考書目

曹寶麟：《中國書法史‧宋遼金卷》，南京：江蘇教育出版社，二〇〇九。

莊千慧：《心慕與手追──中古時期王羲之書法接受研究》，成功大學中國文學研究所博士論文，二〇〇九。

莫家良：〈南宋書法中的北宋情節〉，《故宮學術季刊》，二〇一一年六月。

郭晉銓：〈《書譜》「兼通」思想中的「尚法」本質〉，《東華漢學》第二十六期，二〇一七年十二月。

郭晉銓：〈王靜芝的「帖學」思維〉，《輔仁國文學報》第四十期，二〇一五年四月。

郭晉銓：〈帖學傳統在近現代書法史上的典範意義〉，《淡江中文學報》第三十三期，二〇一五年十二月。

郭晉銓：〈董其昌的尚意書學──從董其昌對趙孟頫的評述談起〉，《東吳中文學報》第三十一期，二〇一六年五月。

郭晉銓：〈趙孟頫書學在帖學傳統中的典範意義〉，《東吳中文學報》第三十二期，二〇一六年一月。

郭晉銓：〈論《新帖學論綱》對沈尹默書學的批判──兼論沈尹默所重構的帖學文化〉，《文與哲》第三十期，二〇一七年六月。

郭晉銓：〈論中國書法「現代」與「後現代」的跨界思維與立論侷限〉，《北市大語文學報》第十六期，二〇一七年六月。

郭晉銓：《刀斧歲月──吳榮賜》，臺北：新銳文創，二〇一四。

郭晉銓：《沉鬱頓挫──臺靜農書藝境界》，臺北：新銳文創，二〇一二。

陳方既：《中國書法美學思想史》，鄭州：河南美術出版社，二〇〇九。

陳玉玲：《沈尹默書法藝術》，臺北：蕙風堂筆墨公司，二〇一一。

陳志平：《書學史料學》，北京：人民美術出版社，二〇一〇。

陳振濂：《近現代書法研究的新起點》，《書法之友》，一九九七年六月。

陳振濂：〈從唐摹晉帖看魏晉筆法之本相──關於日本藏《孔侍中》《喪亂》諸帖引出的話題〉，《上海文博論叢》第二期，二〇〇六。

陳振濂：〈新帖學的學術來源與實踐倡導諸問題〉，《文藝研究》，二〇〇八年，第三期。

陳振濂：〈對古典帖學史型態的反思與新帖學概念的提出〉，《文藝研究》，二〇〇六年，第十一期。

陳振濂：《中國現代書法史》，鄭州：河南美術出版社，二〇〇九。

陳振濂：《線條的世界──中國書法文化史》，杭州：浙江大學出版社，二〇〇二。

陳振濂編：《中國書法批評史》，杭州：中國美術學院出版社，二〇〇二。

陳高華：《趙孟頫的仕途生涯》，收入《趙孟頫研究論文集》，上海：上海書畫出版社，一九九五。

陳欽忠：〈「沈尹默思潮」爭論兩題索解〉，《國立中興大學台中夜間部學報》第三期，一九九七。

陳傳席：《中國繪畫理論史》，臺北：三民書局，二〇〇五。

陳維德：《王靜芝先生的藝術成就》，《書友》一八九期，二〇〇二年十二月。

陳耀銓：《孫過庭書譜之書論研究》，南投：國立暨南國際大學中國語文學系碩士論文，二〇一六年七月。

傅申：〈董其昌書學之階段及其書史上的影響〉，收入《董其昌研究文集》，上海：上海書畫出版社，一九九八。

喬志強編：《中國古代書法理論解讀》，上海：上海人民美術出版社，二〇一二。

湯大民：《中國書法簡史》，南京：江蘇古籍出版社，一九九九。

華人德編：《歷代筆記書論彙編》，江蘇：江蘇教育出版社，二〇〇一。

黃志煌：《董其昌書學思想及其書法藝術研究》，高雄師範大學國文學系博士論文，二〇〇八。

黃惇：《秦漢魏晉南北朝書法史》，南京：江蘇美術出版社，二〇〇八。

黃惇：《風來堂集──黃惇書學文選》，北京：榮寶齋出版社，二〇一〇。

黃惇：《董其昌書法論註》，江蘇：江蘇美術出版社，一九九三。

黃維樑：《中國現代文學導讀》，臺北：揚智文化出版社，二〇〇四。

黃天才：《新帖學視野下之二王書法當代意義闡釋》，《書法》第三期，二〇一五。

楊新：《字須熟後生析──評董其昌的主要書法理論》，收入《董其昌研究文集》，上海：上海書畫出版社，一九九八。

楊太平：《中國文學之美學精神》，臺北：水牛出版社，一九九八。

葉太平：《唐人尚法淺論》，收入《二十世紀書法研究叢書──品鑑評論篇》，上海：上海書畫出版社，二〇〇〇。

葉家鴻：〈古人如何看《書譜》──談《書譜》在古代書學史上的地位〉，《中華書道》六十八期，二〇一〇年五月。

董寶德：〈形、意、情──書法藝術的現代挑戰〉，《中國時報・人間副刊》，二〇〇八年一月九日。

熊秉明：《中國書法理論體系》，北京：人民美術出版社，二〇一七。

臺靜農：〈書道由唐入宋的樞紐人物楊凝式〉，《靜農論文集》，臺北：聯經出版社，一九八九。

臺靜農：《靜農論文集》，臺北：聯經出版社，一九八九。

劉小晴：《豪華落盡見真淳──董其昌書法藝術初探》，收入《董其昌研究文集》，上海：上海書畫出版社，一九九八。

劉小晴：《中國書學技法評注》，上海：上海書畫出版社，二○○三。

劉小晴：《書法創作十講》，上海：上海書畫出版社，二○一三。

劉宗超：《中國書法現代史》，杭州：中國美術學院出版社，二○一五。

劉恒：《中國書法史──清代卷》，南京：江蘇教育出版社，二○○九。

劉濤：《中國書法史──魏晉南北朝卷》，南京：江蘇教育出版社，二○○二。

鄭毓瑜：《六朝書論中的審美觀念》，《臺大中文學報》第四期，一九九一年六月。

鄭曉華：《古典書學淺探》，北京：社會科學文獻出版社，九九九。

盧慧紋：《唐至宋的六朝書史觀之變──以王羲之《樂毅論》在宋代的摹刻及變貌為例》，《故宮學術季刊》，第三十一卷第三期，二○一四年三月。

蕭元：《中國書法五千年：中國古代書法理論發展史》，北京：東方出版社，二○○六。

蕭元：《初唐書論》，長沙：湖南美術出版社，二○○四。

霍亞文：《試論沈尹默的書法藝術特徵及其書學理論》，山東：曲阜師範大學，二○一四。

戴金慧：《孫過庭書譜書法美學思想研究》，南華大學哲學與生命教育學系碩士論文，二○一三年六月。

戴麗珠：《趙孟頫文學與藝術之研究》，臺北：學海出版社，一九八六。

薛永年：《謝朝華而啟夕秀──董其昌的書法理論與實踐》，收入《董其昌研究文集》，上海：上海書畫出版社，一九九八。

韓玉濤：《書論十講》，南京：江蘇教育出版社，二○○七。

韓剛：《邁往凌雲：米芾書畫論考》，北京：人民美術出版社，二○一○。

叢文俊：《論傳統書法批評用語對審美經驗的整理與規範》，收入《書法研究》（上海：上海書畫出版社，二○一六），第一期

簡月娟：《經典的建構與轉型──書法史觀再脈絡化》，《中華書道》，二○一二年二月。

顏崑陽：《六朝文學觀念叢論》，臺北：正中書局，一九九三。

羅勇來、衡正安：《米芾研究》，北京：文物出版社，二〇一一。

蘇奕：《沈尹默楷書研究》，臺南大學國語文學系碩士論文，二〇一三。

龔鵬程：〈重振文人書法〉，《中國文化報・美術周刊》，二〇〇八年九月十八日。

龔鵬程：《中國文學十五講》，臺北：臺灣學生書局，二〇一三。

新美學44　PH0210

新銳文創
INDEPENDENT & UNIQUE

從王羲之到王靜芝
——帖學傳統中的典範書學體系

作　者	郭晉銓
責任編輯	鄭伊庭
圖文排版	楊家齊
封面設計	王嵩賀

出版策劃	新銳文創
發 行 人	宋政坤
法律顧問	毛國樑　律師
製作發行	秀威資訊科技股份有限公司
	114 台北市內湖區瑞光路76巷65號1樓
	電話：+886-2-2796-3638　傳真：+886-2-2796-1377
	服務信箱：service@showwe.com.tw
	http://www.showwe.com.tw
郵政劃撥	19563868　戶名：秀威資訊科技股份有限公司
展售門市	國家書店【松江門市】
	104 台北市中山區松江路209號1樓
	電話：+886-2-2518-0207　傳真：+886-2-2518-0778
網路訂購	秀威網路書店：https://store.showwe.tw
	國家網路書店：https://www.govbooks.com.tw

出版日期	2018年7月　BOD一版
定　價	420元

國家圖書館出版品預行編目

從王羲之到王靜芝：帖學傳統中的典範書學體系 / 郭晉銓
著. -- 一版. -- 臺北市：新銳文創, 2018.07
　　面；　公分
　BOD版
　ISBN 978-957-8924-24-6 (平裝)
　1. 書法　2. 歷史　3. 中國

942.092　　　　　　　　　　　　　　　107009677

讀者回函卡

感謝您購買本書，為提升服務品質，請填妥以下資料，將讀者回函卡直接寄回或傳真本公司，收到您的寶貴意見後，我們會收藏記錄及檢討，謝謝！
如您需要了解本公司最新出版書目、購書優惠或企劃活動，歡迎您上網查詢或下載相關資料：http:// www.showwe.com.tw

您購買的書名：＿＿＿＿＿＿＿＿＿＿＿＿＿＿＿＿＿＿＿＿＿＿＿＿＿＿＿＿

出生日期：＿＿＿＿＿＿年＿＿＿＿＿＿月＿＿＿＿＿＿日

學歷：□高中 (含) 以下　　□大專　　□研究所 (含) 以上

職業：□製造業　□金融業　□資訊業　□軍警　□傳播業　□自由業
　　　□服務業　□公務員　□教職　　□學生　□家管　　□其它＿＿＿＿

購書地點：□網路書店　□實體書店　□書展　□郵購　□贈閱　□其他

您從何得知本書的消息？

　□網路書店　□實體書店　□網路搜尋　□電子報　□書訊　□雜誌
　□傳播媒體　□親友推薦　□網站推薦　□部落格　□其他＿＿＿＿＿＿

您對本書的評價：（請填代號　1.非常滿意　2.滿意　3.尚可　4.再改進）

　封面設計＿＿＿　版面編排＿＿＿　內容＿＿＿　文／譯筆＿＿＿　價格＿＿＿

讀完書後您覺得：

　□很有收穫　□有收穫　□收穫不多　□沒收穫

對我們的建議：＿＿＿＿＿＿＿＿＿＿＿＿＿＿＿＿＿＿＿＿＿＿＿＿＿＿

＿＿＿＿＿＿＿＿＿＿＿＿＿＿＿＿＿＿＿＿＿＿＿＿＿＿＿＿＿＿＿＿＿＿

＿＿＿＿＿＿＿＿＿＿＿＿＿＿＿＿＿＿＿＿＿＿＿＿＿＿＿＿＿＿＿＿＿＿

＿＿＿＿＿＿＿＿＿＿＿＿＿＿＿＿＿＿＿＿＿＿＿＿＿＿＿＿＿＿＿＿＿＿

11466
台北市內湖區瑞光路 76 巷 65 號 1 樓

秀威資訊科技股份有限公司　　　收

BOD 數位出版事業部

...

（請沿線對折寄回，謝謝！）

姓　　名：＿＿＿＿＿＿＿＿＿　年齡：＿＿＿＿　性別：□女　□男

郵遞區號：□□□□□

地　　址：＿＿＿＿＿＿＿＿＿＿＿＿＿＿＿＿＿＿＿＿＿＿

聯絡電話：(日) ＿＿＿＿＿＿＿＿＿＿　(夜) ＿＿＿＿＿＿＿＿＿

E-mail：＿＿＿＿＿＿＿＿＿＿＿＿＿＿＿＿＿＿＿＿＿＿